古代美術史研究

初編

第13冊

明人的鑑賞生活（下）

金炫廷 著

花木蘭文化出版社

國家圖書館出版品預行編目資料

明人的鑑賞生活（下）／金炫廷 著 ― 初版 ― 新北市：花木
蘭文化出版社，2017〔民 106〕
目 2+174 面：19×26 公分
（古代美術史研究 初編：第 13 冊）
ISBN：978-986-6449-44-4（精裝）
1. 藝術欣賞　2. 生活美學　3. 明代
901.9206　　　　　　　　　　　　　　　　98002372

ISBN-978-986-6449-44-4

古代美術史研究
初　編　第十三冊　　　　　　ISBN：978-986-6449-44-4

明人的鑑賞生活（下）

作　　　者　金炫廷
總 編 輯　杜潔祥
副總編輯　楊嘉樂
編　　　輯　許郁翎、王筑　美術編輯　陳逸婷
出　　　版　花木蘭文化出版社
社　　　長　高小娟
聯絡地址　235 新北市中和區中安街七二號十三樓
　　　　　　電話：02-2923-1455／傳真：02-2923-1452
網　　　址　http://www.huamulan.tw　信箱 hml 810518@gmail.com
印　　　刷　普羅文化出版廣告事業
初　　　版　2017 年 3 月
全書字數　304192 字
定　　　價　初編 15 冊（精裝）新台幣 30,000 元

明人的鑑賞生活（下）

金炫廷　著

第五章　古玩的鑑賞生活

　　古玩，也稱古董或骨董，古玩乃清季通行之名詞，即古代文玩之簡稱。所謂古董者，為古代遺存珍奇異品之通稱。〔註1〕董其昌對此曾下一註腳：

> 雜古器物不類者為類，名骨董。……人制金玉器物藏之既久，受天地躁溼之蝕侵，世代流傳之撫摩；剝露其外、透變其中，去肉而骨存者，故云骨。下連董字，何？……其文從艸從重，……凡置物必有藉之以成其好，如草茅用之為藉即重，其物即重其藉物也。制器物者亦用以藉我養生供物之用耳。凡舉事必有董之者以成功，亦由置物者必有藉之。所以都治之使安，安乃誠，我受物之義也，誠則明矣，不誠則無物。故於事物有不明者，謂不董，會得曰董得。〔註2〕

簡單的說：所謂骨董即零雜不能歸類的雜古器物，而骨者，即過去之精華，董者，明曉也。或許，我們可以說，古玩為古代的遺留器物。「玩」，乃持有者自謙之意，凡可涵蓋於定義的寶貴珍奇器物皆屬之。所以書畫、陶瓷、銅器、錢幣、銅鏡、玉器、茶壺、石頭、竹刻、扇、筆、墨、紙、硯等，皆是古玩頂下諸品。〔註3〕古玩與書畫鑑賞、收藏，雖有諸多交集點，卻有些微差

〔註1〕趙汝珍，《古玩指南》，頁1。

〔註2〕明‧董其昌，《骨董十三說》（《叢書集成續編》，九四冊，臺北：新文豐出版公司，1989年，據靜園叢書本排印）頁1上。參見：吳龍輝，《古董秘鑒》（中國社會科學出版社，1993年一版）。

〔註3〕《古玩指南》一書中，將古玩分為書畫、瓷器、銅器、古錢、宣爐、古銅鏡、玉器、硯、古墨、古書、碑帖、各代名紙、古代磚瓦、偶像、印章、絲繡、景泰藍、漆器、宜興壺、琺瑯、料器、法花、牙器、彩墨、筆墨、筆格、竹刻、扇、木器、名石等數十種類。

異。從收藏的普遍度來說，書畫的文人意味較濃，多限於具有一定文化藝術素養的文人士大夫間的流傳共賞，若談及書畫收藏和鑑賞，表現出來的則是文人階層中更高一級的趣味和精神享受。然而古玩則得到了多數達官貴人和文人士大夫乃至於富商大賈階層的普遍喜好，可見古玩更具有普遍性，並包含了好古與豐富生活的意味。因此對於文人生活來說，古玩與書畫鑑賞、收藏共同豐富了文人的生活。

中國歷朝歷代以來，多數文物器品在戰亂中大量散佚。唐中葉至宋代，在手工業發達的推波助瀾下，藝術品的質量堪稱精良，其保存也算完備。上古銅鼎、秦磚、漢瓦，深受文人的喜愛，市場價格不菲。宋代更興起清供、清玩、清賞這類生活情趣，南宋理宗起，「文房趣味」在士人中開始普遍地流行。詩文書畫之外，金石碑帖、古銅器物、文房用具，甚至是香、茶、花、木等等的玩好，皆為書房中必不可缺少的賞玩清鑒之物。〔註4〕文人和鑑賞家賞鑑手工藝製品，在美感上十分符合藝術與珍玩定律，並且能顯示其高超技藝。「世人一技一藝，皆有登峰造極之理。」〔註5〕以此衡量良工製作的工藝品，「其厚薄深淺，濃淡疏密，適與賞鑑家之心力、目力，鍼芥相對。」〔註6〕無疑的，工藝品也成為一種藝術，而手工藝業者也可以算是廣義的藝術家。民間工藝家及其作品獲得士大夫的承認後，人們就開始紛紛兜售與購買，甚至連僧侶也加入到了經商的行列，擺起了書畫和古玩攤子。商人與民爭利，官府不僅不加限制，反而予以提倡。文人則優遊其中，挑選精品。〔註7〕

第一節　古玩鑑賞生活的開展

明代接受了元代統治者的大量寶藏，內府所藏豐富，上位者的提倡，加上上行下效的影響，造就了「成化間，朝廷好寶玩」的風氣。〔註8〕嘉靖時起，

〔註4〕 隨著時代風氣的轉變，明人開始追求帶有個人情趣性質的生活情調，鑑賞也成為明人居家生活的一部份。詳見，朱倩如，《明人的居家生活》（宜蘭：明史研究小組，2003年8月初版），第六章第五節，〈鑑賞的學藝生活〉，頁187～196。

〔註5〕 《石匱書》，卷二○五，〈妙藝列傳總論〉，頁1上。

〔註6〕 《陶庵夢憶》，卷一，〈吳中絕技〉，頁13。

〔註7〕 《味水軒日記》，卷四，頁251：「二十九日，因督理織造內臣孫隆于昭慶店兩廊置店肆百餘，容僧作市，而四方異賈亦集，以珍奇玩物懸列待價，謂之擺攤。余每飯罷，東西遊行，厭而後去。」

〔註8〕 《玉堂叢語》，卷五，頁150。

全國興起文物古玩時髦物件的收藏之風，然而這股風氣的源起之地，與書畫一樣，也是在富庶的江南地區，所謂「徽人導之」，〔註9〕或謂「濫觴於江南好事縉紳，波靡於新安耳食」，〔註10〕從徽州地區興起的古玩之風，迅速蔓延整個江南。「好聚三代銅器，唐宋玉、窯器、書畫」，〔註11〕蔚成風氣。袁宏道於行文中紀錄器物製家一事，足見器物的鑑賞受到重視的情況。據載：

> 古今好尚不同，薄技小器皆得著名。鑄銅如王吉、姜娘子；琢琴如雷文、張越；窯器如哥窯、董窯；漆器如張成、楊茂、彭君寶。經歷幾世士大夫寶玩欣賞，與詩畫並重。〔註12〕

從圖書出版的種類不乏如博物參考諸籍也可以證明古玩收藏於明代之盛，如「《宣和博古圖》一書，其所載商彝周尊，款志歷歷。學者雞窗清課，取而博玩之，更參之《金石韵府》、《集古錄》等書，是亦約舉隅反之道也。」〔註13〕古器物的原始功能，乃是爲了取悅神明。宋宣和年間，徽宗希望以古器來恢復古禮，「玩物喪志」的結果導致江山易手。這時因應皇帝需要而有匯編古物的圖書，《博古圖》是賞識古器物者的絕佳用書。「所刻博古圖款識形式總總悉備，默而存之足企建古慕隆之治，豈徒爲博洽賞識者之所資耶！」〔註14〕該書清楚地記載著每樣可考的古代彝尊器具，爲玩賞器物之底本，再參照《金石韻府》、《集古錄》等典籍（這些都是宋人對金石方面的透徹研究）可構成明人賞玩器物的基本教材。

　　一個地區文化繁盛景象絕非單獨事件，它是社會各組成部分緊密聯繫、相互影響，並且構成一互動體系中的一部分。因此，在明代江南地區，蘇州、杭州、無錫、常熟等地，經濟交通共存共生，形成一健全的網絡，在集中的市場經濟活動裡，古玩收藏亦隨生活品質的精緻而在市場中佔有一席之地。經濟繁榮發展，明人物質生活水準有所提升，從服飾、飲食、遊樂、收藏等

〔註9〕 明・王世貞，《觚不觚錄》（《叢書集成新編》，八五冊，臺北：新文豐出版公司，1985年，據寶顏堂秘笈本排印），頁17。

〔註10〕 《萬曆野獲編》，卷二六，〈玩具〉，頁654。

〔註11〕 明・黃省曾，《吳風錄》（《叢書集成新編》，九一冊，據百陵本影印），卷一，頁4下。

〔註12〕 明・袁宏道，《瓶花齋雜錄》（《四庫全書存目叢書》子部，一〇八冊，據江西省圖書館藏涵芬樓影印清道光十一年（1831）六安晁氏木活字學海類編本本影印），卷一，頁9下～10上。

〔註13〕 《書畫傳習錄》，卷一，〈右論古今各體源流及西城書一則〉，頁109。

〔註14〕 《汲古堂集》，卷二三，〈博古圖序〉，頁13下～14上。

多個方面的講究可見一斑，然而明代中後期的社會風俗和士風丕變也是不爭
的事實。嘉靖中葉之後，明初「布衣衫褲，赤足芒鞋」的克儉之風已有所轉
變，取代的是「帷裳大袖，不絲帛不衣，不金錢不巾，不雲頭不履」，是對衣
著的講究與要求。社會風氣即非常奢靡，毋論富豪貴介，紈綺相望，即貧乏
者，強飾華麗，揚揚衿詡，爲富貴容。〔註15〕講究外在所代表的意識，即重
視社會地位與個人價值的象徵，而與之相應的就是社會觀念和社會風氣的變
化。文人士大夫品味尚雅，於生活中處處求得美感，這一方面則促進了社會
美學素質的普遍提高。古玩收藏與鑑賞之風的興起並不是獨立的事件，整個
士林乃至於社會風氣由儉轉奢是不可少的前提條件，因此這一活動其實可說
是在當時社會經濟條件和風俗習尚的整個變化中的一個環節。〔註16〕張應文
曾記萬曆間文人日常生活的消遣娛樂：

> 嘉靖、萬曆間，吳中有隱君子焉，好學無所不通。不翅儒域，齋居
> 宴坐，爇博山爐，烹石鼎，陳圖史，列尊罍，著書談道，吟詩搨帖，
> 甚適也。時於揮灑之餘，或滋蘭種竹，或蒱摴博弈，或劇談古器，
> 纚纚不休，疲則釃酒自勞。〔註17〕

時而種花、竹，時而博弈，時而談古論器等，足見明朝文人居家日常生活已
與古玩難脫關係。雖然多數人難以達到如此優渥的程度，然至少是文人階層
的一種社會理想與寄託期望，也可說是明人的最佳生活心態寫照。

明代出現了不少收藏豐富的名家，有人以收藏之豐自豪，也有的人專藏
某種古玩，務必先蒐羅齊全而後已。如嘉靖中，華亭雙鶴張氏、文石朱氏，
上海研山顧氏，「江南舊迹珍玩，收藏過半」；蘇州王延喆「家聚三代銅器萬
件」。沈德符有此評論：

〔註15〕 當時社會逾制成風，連村夫、屠販無不字外有號，「猶然士也。」何喬遠慨歎：
無論貴賤「皆越也」。見明・何喬遠，《名山藏》（《四庫禁燬書叢刊》史部，
四六冊，據北京大學圖書館藏明崇禎刻本影印），卷碼不明，〈貨殖記〉，頁8
下～9下。

〔註16〕 嘉萬之際，因爲社會「宴安」，經濟活絡，不但撼動了人生價值，也讓文人對
生活安排比以前更考究，也更豐富多采，文人不止治園亭、教歌舞還玩古董。
見《萬曆野獲編》，卷二六，〈玩具・好事家〉，頁654；及吳調公、王愷，《自
在 自娛 自新 自懺——晚明文人心態》（蘇州：蘇州大學出版社，1998年一
版一刷），第六章，〈晚明文人的「自娛」心態與其時代析光〉，頁93～109。

〔註17〕 明・張應文，《清祕藏》（《百部叢書集成・學海類編》，據翠琅玕館叢書影印），
〈清祕藏自序〉，頁1上。

> 如吳中吳文恪之孫，溧陽史尚寶之子，皆世藏珍秘，不假外索。延
> 陵則稽太史應科，雲間則朱太史大韶，吾郡項太學錫山、安太學、
> 華戶部輩，不吝重貲收購，名播江南。南都則姚太守汝循、胡太史
> 汝嘉，亦稱好事。若輦下則此風稍遜……間及王弇州兄弟，而吳越
> 間浮慕者，皆起而稱大賞鑒矣。近年董太史其昌最後起，名亦最重，
> 人以法眼歸之，篋笥之藏，爲時所豔。〔註18〕

江南縉紳是收藏興趣最濃，人數最眾且最具法眼者。他們以其深厚的文化底蘊和雄厚的經濟實力，活躍了古玩市場，並且引發文人士大夫風氣的一種時代變化。

清玩、清賞、清供，於明朝乃爲一種普遍的社會風氣。時至晚明，不僅延續並深化了收藏與賞玩古董的風向，而且不少參與其中的文人還發展了新的理論，作爲收藏與鑑賞之依據。如董其昌的《骨董十三說》論及骨董的類別、特點、形態和品賞方法等，值得注意的是，他對於當時人們古玩清賞的文化分析。董其昌認爲，人們在現實生活中，追求聲色臭味之好，「故人情到富貴之地，必求珠寶錦繡、粉白黛綠、絲管羽毛、嬌歌豔舞、嘉餚珍饌、異香奇臭，焚膏繼晷，窮日夜之精神，耽樂無節，不復知有他好。」然而人們逐漸厭倦了這些新聲豔色，「故濃豔之極，必趨平淡；熱鬧當場，忽思清虛。」他的結論是：「好骨董，乃好聲色之餘也。」〔註19〕品鑑古玩，是爲了在聲色之外，找到一處清虛之地。所以品賞古玩是閒適的人生修養，可以進德修身，而且「可以舒鬱結之氣，可以斂放縱之習」，「有卻病延年之助。」雖說清玩生活的目的是「雖在城市，有山林之致」，但是這種清玩仍具有深刻的時代生活文化意義。〔註20〕

儒者自古即以「玩物喪志」訓示文士儒生，但從中晚明人生活狀況看來，玩物不僅沒有「喪志」，而且能夠「采眞」，所謂「采眞」就是獲得人生的眞諦。「玩物采眞」，言簡意賅地反映出中晚明人士清玩清賞的生活哲學。所謂清供、清玩和清賞，其本質便是把生活中的每個細節藝術化，在日常生活中營造或尋找一種古雅的文化氣息和氛圍。從山水園林、風花雪月、樓臺館閣，乃至膳食

〔註18〕 《萬曆野獲編》，卷二六，〈玩具‧好事家〉，頁654。
〔註19〕 見《骨董十三說》，頁4下～5上。
〔註20〕 吳承學、李光摩，〈晚明心態與晚明習氣〉，《文學遺產》，1987年第六期，頁
　　　　65～75。

酒茶、文房四寶、草木蟲魚、博弈遊戲、器物珍玩等事物上，獲取清玩清賞的文化精神。晚明對此類生活記載很多，如屠隆的《山齋清供箋》、高濂《燕閒清賞箋》、陳繼儒《岩棲幽事》、王象晉《清寤齋心賞編》及文震亨《長物志》、《清齋位置》等。〔註21〕明人揣摩、鑑賞與收藏法書名畫古玩，在居家日常生活自娛中尋找獨立的理想人格，以此來尋找自我實現和自我充實，以超然的態度過「出世」的生活。這種隱於朝市的「出世」，異於伯夷、叔齊的不食周粟，也不同於陶潛的歸田園居，它是一種生活心態上重新的蓄養和準備。儒家「達則兼善天下，窮則獨善其身」的觀念深入明代文人的心中，故待政治可有所作為，他們即重新出山；倘若時不我予，他們不惜以身求退，或徹底隱居以求全德，這便是幾千年來中國文化濡養出來的中國知識份子的集體形象。〔註22〕

江南文人古玩收藏與鑑賞活動的興盛，反映出明代歷史文化積澱中所形成的厚實的人文底蘊，同時也與該地區文化環境的某種變遷有關聯。他們充分利用江南地靈人傑的有利條件，憑著雄厚的經濟實力，以其博學多聞，賦詩填詞，作文著史，寫字繪畫，審音度曲，蒐藏典藉，疊砌園林，寶愛古玩，雖動機複雜，臧否難論，但毫無疑問，「書畫受俗子品題，三生大劫；鼎彝與市人賞鑒，千古蒙冤。」〔註23〕書畫、鼎彝的鑑賞品題收藏，必經由富有學養的人從事收藏，始能保存；這也使得書畫、鼎彝的鑑賞品題收藏在利字當頭的喧鬧氛圍中，平添幾分人文氣息。「學詩學畫學書，三者稱蘇州為盛，近來此風沿入松江。」〔註24〕蘇州府屬鄰近的松江府，文人流動與聚會結社，

〔註21〕明代文人流連藝文、賞玩器物的活動，幾乎成為晚明士人退離政治、退離群眾極致表現，與此而生的是以欣賞心得的紀錄，而成鑑賞的載錄，故當時有關鑑賞記載，不勝枚舉。參：曹淑娟，《晚明性靈小品研究》（臺北：文津出版社，1988年7月出版），第五章第三節，〈藝文流連與器物賞玩──家居行為的寄懷行為〉，頁234～240。

〔註22〕隱逸文化幾乎成為古代文人處世、持深得一種獲得集體認同的、現實的人格模式和價值選擇，但作為一種文化現象漢社會心理，古代文人並不是真的都隱居山林，以明代文人而言「寄」──寄懷於事、物則成為另一種隱逸模式，可參見：吳智和，《明人飲茶生活文化》（宜蘭：明史研究小組，1996年7月初版）；孫適民、陳代湘，《中國隱逸文化》（長沙：湖南出版社，1997年5月一版一刷）；張立偉，〈隱逸文化積極因素的消除〉，《社會科學研究》1994年第五期，頁121～129轉96；黃明理，〈「晚明文人」型態之研究〉，《國立臺灣師範大學國文研究所集刊》，第三四期，1990年，頁964～966。

〔註23〕明‧陸紹行，《醉古堂劍掃》（臺北：中央研究院臺史所藏，據日本平安書舖本），卷一，〈醒〉，頁5下。

〔註24〕《雲間據目抄》，卷二，〈風俗〉，頁7上。

始終與蘇州保持密切聯繫，從鑑賞家及文人圈來探討古玩收藏和賞鑑風氣是十分具有時代的意義。

第二節　古玩流通的鑑賞生活

　　元末，文人雅士大多流連聚集在江南一帶，藝文活動十分頻繁，故此江南地區文化氣氛相當濃厚，不脫以父子、姻親、宗族及師生、朋友、同鄉等社會關係作為聯繫。當地的文人士大夫自然形成了一個關係密切的交遊圈子，古玩的收藏、賞玩與鑑定即是這些文人交往時集團之間的主要活動內容之一。

　　經歷南宋中晚期以來的動亂而散落於民間的古玩幾經轉手，大多集中在江南地區的私家收藏者手中。明朝開國政策即以提倡樸質風氣為首要，所以朝廷並不如前朝那樣積極徵集民間古玩珍寶，世宗等帝王卻反而喜以宮廷收藏的珍玩賞賜群臣，更加速了古玩散落於民間。吳越一帶好古博雅的收藏家，即藉機蒐羅珍貴名人的書畫和古代珍寶。由此而促成了收藏和賞鑑活動的盛行一時，並隨著收藏風氣的興起，題跋、著錄、考證、賞玩乃至於買賣等活動也跟著普遍流行起來。古玩的流通頻度與書畫一樣，它也包括交換、暫借、贈送、買賣等，雖然文人間攜帶古玩一起進行賞玩並不如書畫那麼頻繁，但是買賣情況卻更為普遍。因此本節擬析分為幾類，對古玩流通中的鑑賞活動進行分析。

一、拜訪、集會與從事古玩鑑賞

　　鑑賞活動，是文化素養的自我鑄煉，更是生活價值的無限追求，同時也涉及情感、想象、理解等多種心理層面，而最終表現形式則轉化成對文物的評價。在鑑賞活動中，理性與感性，充分交互作用，也使得鑑賞者與被鑑賞品雙方，達到物我兩忘，主客交融的至高境界。因此，鑑賞生活可說是一種高級的精神陶冶生活。若是再加上一群具有相同品味的性靈至友相互切磋，那樣的鑑賞活動即更趨於美善。這些文人雅士的行為，不僅表達出個人清雅脫俗的性格，知交友人間時常互相造訪，在品茗或酒食小酌之中欣賞古玩文物，更是賓主盡歡的精神饗宴。

　　然而對古玩的見解、看法因人而異，有人反對士人過於癡迷古玩，也有持相反意見的。如董其昌還專門對此進行駁斥：「古董今之玩物也，唯賢者能

好之而無斁；拘謹之人視為無用之物，斥去不蓄。」〔註25〕董其昌認為，唯
有賢者才能以正確的態度對待古玩。文人看待、評估古玩，並不全在於外在
價格與華麗形制，而是重視它們的「品位」；此即考慮這些古玩是否符合文人
的鑑賞標準，是否屬於增加意境的雅器。如李日華之例：

> 二十八日，徽人持宣銅琴一張來。彈之，頗有清響。然琴是雅樂之首，
> 本取絲木之音，絲從桑化，是亦木也，故能涵和暢性，洗滌邪穢。今
> 綴絲于銅，金木相擊，非其質也。……總非雅器，還之。〔註26〕

李日華非以材質所致之音色差異來衡量銅琴，所言木琴「能涵和暢性，洗滌
邪穢」，是一種即為主觀抽象的標準。所謂「雅」即是符合古意，可顯現儒生
清高的觀點，而此心態確是明人士大夫共有的價值判斷。

　　明中葉以來，人文薈萃的江南地區，文化發達，知識份子擁有共同的清
玩興致，除了書畫精品之外，文人也喜於蒐集古玩。〔註27〕他們互相來往，
飲酒品茗，在賞鑑書畫之時，若有人持有古玩精品，大家定於席間要求先睹
為快，李日華就是最佳的史例。因「性相近」，所以李氏友人也喜歡收藏古玩，
在交談言語間，互相品評古玩藏品於無形。「余於滎澤公館中見一屏，就視乃
陝刻摩詰《藍田莊圖》石本，石頑工拙，未盡本妙，然用意未嘗不可追而思
之。」〔註28〕再者，其友人汪樂卿氏「絕去他好而專事石。居恒軸簾拭幾，
掃除階際，出尊人麥荊翁所貽太湖英山靈璧、林慮玉華、荔浦龜磯諸品。」〔註
29〕有時，李日華還會特意邀請請朋友帶收藏品，至其收藏室「味水軒」共同
品玩。如：「四日，召衡甫，示余王夢端《山居樂志圖》，筆法頗沈郁，仿董
元。又碧玉簪一，頗澄瑩。玉蹶一，有血浸。」〔註30〕另一友人刑曹許生則
「出一古陶，大如掌面，作半瓜形，一鼠攫之，精致渾樸，信非近物。」〔註
31〕從上述可知，收藏家除自我娛悅藏品之外，也常互相觀賞藏品。有時眾人

〔註25〕董其昌還認為若有俗人因耽於玩好而費時失事，或視古董為「奇」、為「可居」
　　　而保重過於生命，以致爭奪怨尤，那是不「董得」骨董。《骨董十三說》，頁2
　　　下～3上。
〔註26〕《味水軒日記》，卷一，頁69。
〔註27〕《書畫與文人風尚》，頁45～46。
〔註28〕明・李日華，《續竹嬾畫賸》（《四庫全書存目叢書》子部，七二冊，據清華大
　　　學圖書館藏明刻本影印），卷一，頁25下～26上。
〔註29〕《恬致堂集》，卷一三，〈汪樂卿西山品序〉，頁32下～33下。
〔註30〕《味水軒日記》，卷一，頁25。
〔註31〕《六研齋筆記》，卷二，頁21。

相約去某人處觀賞，有時每人攜帶藏品聚在某處觀賞，也有登門拜訪求觀，
或持藏品登門求教者。倘若三五志同道合之人皆有閒暇時光，則清玩聚會也
有定期舉行之可能。據載：

> 隆慶四年（1570）之三月，吳中四大姓作「清玩會」，余往觀焉。一
> 出文王方鼎、顏真卿《裴將軍詩》，一出秦蟠螭幅小璽、顧愷之《女
> 史箴》、祖母綠一枚（重兩許）、《淳化閣帖》，一出王逸少《此事帖》
> （真迹）、龍角籓籲簪一枝、官窯葱管腳鼎，一出郭忠恕《明皇避暑
> 宮殿圖》、白玉古琴、李延珪墨二餅。自幸曰：不意一日見此奇特。
> 〔註32〕

明人間互通有無，共賞古玩的交流情形實為普遍。在欣賞品鑑之餘，運筆為
這類的活動留下紀錄。通過史載使眾多零落收藏的古玩得以編目。從造訪過
某人收藏之後所做的筆記、題跋中，即可得知其收藏的概況與細目。與李日
華交好的陳繼儒，同為古玩愛好之鑑賞家，有次造訪項玄度。據載：

> 余於項玄度家見官窯人面杯，哥窯一枝餅哥窯八角把杯，又哥窯乳
> 爐，又白玉蓮花臙脂盒，又白玉魚盒，又倭廂倭几，又宋紅剔桂花
> 香盒，又水銀青綠鼎，銅青綠提梁卣，蓋底皆有欵。又金翅壺，又
> 商金鵰尊，有四螭上下蟠結而青綠，比他器尤翠，皆奇物也。是日
> 為乙未（萬曆二十三年，1595）八月二十有五日。〔註33〕

文人間的友好情誼，應為古玩交流共賞的重要條件之一，對於收藏、傳家之
古器物，多數人都會仔細地收藏保護，不輕易對外公開展示，能觀賞到這類
寶物，定與收藏者的交情匪淺，或者應為當代具名的文人逸士。因此，朋友
間的交流並不會僅僅專為品賞古玩而已，庭園之景、詩詞吟作、酒榮絲竹皆
是文人社交活動中必備的條件，在這些幫襯之下，關鍵的古玩尤有畫龍點睛、
更添雅致之意味。從朱存理所記〈虞項古劍歌〉創作經過，就可略窺明人對
古玩的鑑賞生活情態，據載：

> 宋相虞中肅公八世孫堪，謁予雲間草玄閣。自云先丞相有古遺器四：
> 曰瓦琴、石磬、蜀王硯與此劍也。劍長古赤三握具五寸，搦握有二
> 棱起。款識可辨者曰千萬歲。其鐔橫寸二，狀饕餮，末甚銳。縵文

〔註32〕明・張應文，《清秘藏》（《觀賞彙錄》上，臺北：世界書局，1988 年 11 月四
版），卷下，〈敘所蓄所見〉，頁 293～294。
〔註33〕《妮古錄》，卷一，頁 10 上。

> 爲水銀，古中末間黝漆色，芒可吹毛。星月下出之，艷發孚尹。凜
> 凜然可寒鬼膽，是誠千載物也。于是酌堪以酒，酒酣爲作虞相古劍
> 歌，使與古虞公劍同傳，爲其家寶云。〔註34〕

孫堪和楊維禎一起把玩先祖的器物，喝到盡興之時，吟歌相和，作了這首〈虞相古劍歌〉，歌謠與古劍因此一同流傳。這代表明人生活中隨時都有器物欣賞、品鑑的活動，而這些活動背後，則流露文人階層間的友誼情深。

隨著藝術品也進入市場，文人有時想取得古玩，必須通過商賈之手。這類交易的利潤頗高，是促進商人蒐羅的不二動機。傳統重農輕賈的觀感，在經濟發達的推動下有了改變，許多文人因此結交了不少從商的朋友，藉由商人間買賣，文人始可獲得至寶。因此，傳統「四民」在此時身分不再固定，階層間也可相互流動。李日華的日記中，就可以找到很多商賈之名，跟他來往較密切的有夏姓、徐姓商賈，還有專門經營書畫古玩的項老兒等。他們之間是一種商人與顧客的買賣關係，夏賈等也常上門推銷自己所得書畫古玩，〔註35〕有時甚至用古玩等來質錢，並頻頻介紹同好前來。李日華有時會爲其做書畫，也常至店家中觀其收藏。據載：

> 十七日，閱市。晚過販珠者葉賈樓寓，見壁間郭忠恕《溪山樓閣》
> 單幅，筆意明秀，縑色沈古，真迹也。又石懸磬一架，長二尺五寸，
> 厚寸餘，有腹背廉鍔，形如懸鯉，色青綠相雜，叩之含宏清遠，在
> 宮商之間，雲成國公家物。……然當其埋沒，則佳響消沈。一遇奇
> 人搜剔，遂爲華屋錦屏之侑，摩挲嘎擊，不能自己，流傳之餘，尚
> 獲上價。士之遇不遇，何以異是耶。爲之三嘆。〔註36〕

在葉姓商家裡欣賞到珍貴古玩，李日華因此還對此有所感嘆，藉古玩抒發情懷；也爲自己懷才不遇的經歷甚爲感慨。總的來說，明代士商同流的情形相當常見，這與他們所處時代、所交往層面較廣有關，由於這些因素，明人對於古器物的價值則已具市場經濟的概念。如李日華曾見「古色大圓鼎」，據載：

> 大理潘麓泉招飲入小齋，見座上有大圓鼎，高二尺，圍二尺，有奇
> 渾厚質素色沉沉然，黝綠中間有朱斑。……麓泉僅以十二金得之，
> 晉中風淳，其好奇慕古，猶在燕趙後故也。〔註37〕

〔註34〕 《珊瑚木難》，卷二，〈虞相古劍歌〉，頁347。
〔註35〕 《味水軒日記》，卷四，頁283：「十八日，夏賈攜透明犀杯一來看。」
〔註36〕 《味水軒日記》，卷一，頁23～24。
〔註37〕 《六研齋筆記》，卷一，頁23上～下。

李日華認爲各地風俗的差異，是造成圓鼎價格不一的原因，深入思考此一層面，實與李日華生活所處環境和人際交流有關。

　　「文具雖時尙，然出古名匠手，亦有絶佳者。」〔註38〕明代工藝享有盛譽，瓷器、景泰藍、漆器與織繡的工藝都已經達到了超越前代的水準。景德鎮的「祭紅」，成祖時的甜白脫胎撇碗、黃釉和烏金釉，皆讓世人嘆爲觀止。〔註39〕文人雅士因此與民間工匠結交，建立起深厚友誼。如唐順之與龍游裝訂工胡貿甚相契，二人「相與始終，可以完然一笑」，更有汪道昆與墨工方于魯結成了姻親。李日華曾請景德鎮瓷工吳邦振作盞，並贈之以詩：「憑君點出流霞盞，去泛蘭亭九曲泉。」〔註40〕錢謙益於明亡後十分懷念濮仲謙，有詩云：「滄海茫茫換劫塵，靈光無恙見遺民。」。〔註41〕濮仲謙擅雕刻「名甚躁」，張岱亦曾特爲文紀述之。文人與藝匠交往，對於瞭解民間藝人的生活與創作，提高自身鑑賞能力，培養多方面的藝術才能，都大有裨益。當時工藝名家「且與縉紳先生列坐抗禮」，張岱甚至認爲這些大家的作品可以「貴人」，即可以提昇擁有者或欣賞者的氣質、地位。〔註42〕從工匠方面來看，和文人雅士打交道，也可以獲得許多文化知識，提高自己的鑑賞和創作水準，瞭解社會之需求。這種溝通與交流是雙向的，體現了明代雅文化與俗文化的互相影響與交融。

　　明人相互拜訪集會的對象，不限文人雅士或逸者道人，舉凡工匠、商賈都是可交流的對象，如此一來，視野亦隨之開闊，對於追求精緻化的鑑賞生活，實是一大裨益。在互相拜訪、定期或不定期聚會之中亦有鑑賞之事。古玩種類繁多，文人又各有專長，彼此交流欣賞之際，最難能可貴的即是文人對所觀玩器物所做的鑑賞與評定，所以「鑑賞生活」，其來有自。「知之者不如好之者，好之者不如樂之者」，這也是爲什麼很多朋友得到古玩後，喜歡送給他賞玩的原因之一。在互相賞玩之外，更重要的是鑑定眞僞，像李日華這類才華橫溢的鑑藏家，在同儕中對古玩鑑定是相當具權威性的，因此很多

〔註38〕《長物志》，卷七，〈文具〉，頁61。

〔註39〕陳奕純等，《中國明代藝術史》（北京：人民出版社，1994年四月北京一版），頁6。

〔註40〕《紫桃軒雜綴》，卷一，頁2上。

〔註41〕清・錢謙益，《牧齋有學集》（《四庫禁燬叢刊》集部，一一五冊，據清康熙二十四年金匱山房刻本），卷一，〈贈濮老仲謙〉，頁10下。

〔註42〕《陶庵夢憶》，卷一，〈濮仲謙雕刻〉，頁431；卷五，〈諸工〉，頁455。

人都會請文人們鑑賞所藏的古玩。據載：

> 二十日，雨霽。姑蘇陸衡甫駿介沈子廣來謁，所贄王雅宜行書單幅
> 二詩，古雅勁秀，似獻之章草。又示斷紋琴，金玉徽軫，與錦囊流
> 蘇，燁然照目。鼓之亦常聲，斷紋浮起，非眞品也。祝枝山草書杜
> 陵《秋興》，良雄快可喜。〔註43〕

這架斷紋琴雖華麗，但音色平凡，且斷紋浮起，李日華因此斷定其爲贗品。
有次，陸友仁得到一枚古銅印，拿去給倪元鎭鑑定：

> 陸友仁舊得古銅印一紐，以示元鎭，辨之文曰陸定之印，以名其子而
> 字之曰仲安。友仁沒，仲安謁元鎭賦焉，有古詩載雲林集中。〔註44〕

此則記事雖是元末史實，卻也是明人鑑賞生活常提及的掌故。雖沒有記載倪
氏判定之依據爲何，但以倪元鎭的涵養與名氣，已爲此鑑定留下了一些可信
賴的證據。《書畫題跋記》亦有類似的記載：

> 崇禎七年（1634）九月三日，王越石持方朔贊《洛神賦》二帖來，
> 賞玩之餘，又出鎭江唐氏所藏「白定鼎鑪」細閱乃天下名物。因見
> 其底上有「李西涯公篆書」，銘云：「夏鼎九象，殷周彙馬。小大菁
> 物，用知神姦。孰是愈籤，貌玉袞埏。夔龍饕餮，咫也序旂。載其
> 馨亨，康永日宣。東陽識。」〔註45〕

王越石拿出《洛神賦》、白定鼎鑪，供作欣賞，仔細鑑賞後發現，底部刻有李
西涯公（李東陽）篆書的一段銘文，而被判斷爲天下名物。〔註46〕明人賞玩
古器物的生活中，時時可見鑑賞活動，生活中的偶記或日誌中也是俯拾即是：

> 當日典謁一見，驩若平生，秉燭坐談，出所染畫冊見示，覺煙雲之
> 氣冉冉飛動，而於案上所置罍、樽、觚、鼎，一一鑑別，若目是商
> 周間物采，典章在焉。……遞紙施章，爲玄黃朱綠，百物圖象，筆
> 精墨瀧，灑奇辭摘異景，簡簡閒閒，純白不設機事日，吾其浩居而
> 自順者也。〔註47〕

〔註43〕《味水軒日記》，卷一，頁 19。
〔註44〕《妮古錄》，卷二，頁 18 下。
〔註45〕《書畫題跋記》，卷一一，〈石田金山圖〉，頁碼不明。
〔註46〕蕭燕翼，〈明清之際古董商王越石〉，《文物天地》，1995 年第二期，頁 41～45。
〔註47〕明・熊明遇，《文直行書》（《四庫禁燬書叢刊》集部，一〇六冊，據北京圖書
館藏清順治十七年（1660）熊人霖刻本影印），文卷七，〈贈秦心卿山人序〉，
頁 42 上～下。

熊明遇年少時曾拜訪過秦心卿山人，二人交談甚歡，並鑑賞了上古時期商周
的罍、樽、觚、鼎。尤可貴的是，秦心卿能夠運用色彩作畫，心境清明，筆
下所至的墨色與奇景，皆坦然無臆的成果。所謂藝術即生活，生活即藝術，
應是如明代士人一樣，在促進感情的拜訪活動中自然出現的鑑賞評語裡，隨
處可見機語，談笑休閒之時，自然而然地散發出一種藝術的氣息。

二、古玩買賣與古玩鑑賞

唐宋以來，知識份子自我意識高漲，審美觀念與人生態度與其他階層也
略有區別。多數貴族官僚、文人雅士大都喜愛疊石造園，美化居室書齋，收
藏古董珍玩及各種工藝美術品，美其名曰「清玩」或稱「清娛」。沈德符說：
「嘉靖末年，海內宴安，士大夫富厚者，以治園亭、教歌舞之際，間及古玩。」
〔註48〕愛好古玩的風氣，是士林風氣變化的一個產物。李日華也說：「凡少年
聲色裘馬，諸餘雜好，既已剗除，不容影迹矣。唯是古物奇玩，名賢高流，
揮灑點染之蹟，一經於目，即深繫於心而不能自遣。」〔註49〕古玩一旦沉迷，
就有難以自己的魅力。古玩的種類甚多，各人的喜好不一，然對於喜愛之古
玩卻都有著高度投入與執著的熱情。像書寫用筆在文人手裏，也變成了賞玩
的物件，但真正懂得者，則是：「秋兔慣束縛，弓冶存典刑，縱橫入吾手，委
屈見心靈。海藻添膏沐，窗熏助殺青。更需三萬矢，強腕射蘭亭。」〔註50〕
對於其「維生工具」已有了莫名的情愫，將之視為一有神之物並可與之心靈
相通。

收藏品賞古玩首重「奇」字，器物奇特之處，往往是它能獲得重視的關
鍵所在。「滇南實井中一石，中官三百金得之，石中有玉蒼蠅二頭，羽鬣皆活。
置几上能避蠅。」〔註51〕石頭內含璞玉，將玉琢磨出來後置於桌上，甚至可
以去蠅。而文人為收藏古玩所蒐集的資料與對其瞭解的程度，都可印證他們
絕對非附庸風雅之俗人。愛好古玩成為雅癖，更是文人應具備的形象之一，
祝時齋即愛石成癖，《梅花草堂集筆談》有載：

> 祝性周謹，讀書外泊然無所嗜好，顧獨好石，其癖乃不減米南宮。
> 而蒙山故有異石，雨後輒露光氣，土人按而求之，紅黃青白五色燦

〔註48〕《萬曆野獲編》，卷二六，〈玩具〉，頁654。
〔註49〕《恬致堂集》，卷一二，〈杞菊老人閱古錄序〉，頁19上～20上。
〔註50〕同前註。
〔註51〕《筆記》，卷一，頁8上～下。

然。祝裹糧時徃購，工者就石大小製爲環玦簪導，乃至鎮墜之屬，
窮工盡態，輒佩之以行。其聲鏘鏘然，自謂衣褐懷寶，莫如予者。
友人間奪以去，亦不復念。所製方圓硯尤奇，予息庵中藏得烏石圓
硯，黝然如漆，蓋得之王先生其一也。〔註52〕

祝氏生活嚴謹，除讀書之外，唯一嗜好就是收藏石頭，對於石頭的喜愛不亞
於米蒂。他聽說四川蒙山有奇特之石，等工人將他們挖出後，就不遠千里的
去購買，然後依照石頭形狀、重量的不同，作成多樣東西佩帶在身上，儘管
衣服破舊，藏有稀世珍寶，也能讓他宛如富有之人。古人有云：「書中自有黃
金屋，書中自有千鍾粟。」對珍藏古玩的人而言，也能感受相同意境。

　　收藏品的交易買賣其來已久。除皇室大肆收購外，私人收藏品間的買賣
古已有之。私人收藏品交易的主要場所在寺廟、市肆，尤其在社會安定、經
濟繁榮的年代，這種行爲極爲發達。古董生意的利潤奇大，慧眼識寶、精通
此道者往往可獲巨利，這對那些家藏萬貫的富商大賈極具吸引力。時人云：「比
來則徽人爲政，以臨邛程、卓之貲，高談《宣和博古》，圖書畫譜，鍾家兄弟
之僞書，米海岳之假帖，《澠水燕談》之唐琴，往往珍爲異寶。」〔註53〕他們
混迹市井草堂間，出入儒士豪宅的廳堂上，重貲收購各種名貴物品，以爲奇
貨可居。一般富商也以高價收購珠寶、首飾、文繡、美服，及五金、竹漆、
陶瓷工藝品等。他們仿效文士附庸風雅，但收藏古玩目的是雙重的，一則作
爲自娛，以顯風雅；二則居爲奇貨，以待善賈。由於工藝品價格不斷飆漲，
能工巧匠製作精品特別昂貴，如龔春、時大彬的壺具，黃元吉的錫器，售價
甚高。「器方脫手，而一罐一注，價五六金，」「直躋之商彝、周鼎之列，而
毫無慚色，則是其品地也。」〔註54〕至於濮仲謙的竹雕，「一帚一刷，竹寸耳，
勾勒數刀，價以兩計。」〔註55〕蔣蘇臺擅於製造摺扇，「一柄至值三四金，冶
兒爭購，如大骨董。」〔註56〕

　　文徵明的後人文震亨家學淵源，在《長物志》中，詳細描繪賞鑑古玩應

〔註52〕　《梅花草堂集筆談》，卷六，〈王先生善交人〉，頁11上～下。
〔註53〕　《萬曆野獲編》，卷二六，〈玩具・好事家〉，頁654。
〔註54〕　《陶庵夢憶》，卷二，〈砂罐錫注〉，頁15：「宜興罐，以龔春爲上，時大彬次之，
　　　　陳用卿又次之。錫注，以王元吉爲上，歸懋德次之。夫砂罐，砂也；錫注，錫
　　　　也。器方脫手，而一罐一注價五六金，則是砂與錫與價其輕重正相等焉，豈非
　　　　怪事？然一砂罐一錫注，直躋之商彝、周鼎之列，而毫無慚色，則是其品地也。」
〔註55〕　《陶庵夢憶》，卷一，〈濮仲謙雕刻〉，頁8。
〔註56〕　《萬曆野獲編》，卷二六，〈玩具・摺扇〉，頁663。

具備的相關史識。古玩成了公開販售的物品，商業化的傾向使文商合流。古玩是士大夫賞玩的主要物品，明人很多《品古圖》中，都有典型古玩買賣的場面，有的明顯是屬於專門經營古玩買賣的店鋪。鍾鼎彝器包括古代瓷器、玉器等往往與書畫等夾雜在一起買賣。明中後期古玩時常出現如此的熱鬧場面，主要是爲了滿足人們生活與心理需求。〔註57〕

有明一代古玩市場比較發達，文人通過古玩市場來充實自己的收藏品。從李日華的日記中時常寫到的購買古玩事件，可資引證：

> 洮河石三種，黃白碧，皆淺淡有韻。……兒輩閱肆，得一卵子研，四旁皆蠟色，明透類玉塵。……購得端研一，回環如鏡，厚六分，面徑二寸五分，中作直界，分左右，如常一腰子硯。……其背右刻伯雨二字，方寸許，嚴整有法，左刻項墨林珍秘五字，蓋曾入天籟閣中者。石質溫純，有一眼色暈甚淡，旁挾小點五六。余號之：淡月疏星硯，不復作銘云。〔註58〕

在經濟上遭逢困難時，李日華與商賈間也常以古玩質錢；如夏賈就曾以端硯質米。〔註59〕李日華於萬曆三十八年（1610）正月二十七日，「盛德潛以柯丹丘藏硯一，質余金一環去。」〔註60〕對平民而言，受此種風氣的熏陶，或多或少也會參與古玩收藏，但更多的是處於買賣與典質活動。所謂有癖好者眾，而能守之者則寡。「物常聚於所好，而常得于有力之強。有力而不好，好之而無力，雖近且易，有不能致之。」〔註61〕因而除了興趣之外，經濟能力、文化程度等客觀物質條件，也是決定能否長時期收藏古玩的重要因素。〔註62〕

〔註57〕 明代文人因尚好古玩、書畫，也喜愛收藏，致力於收藏各種書畫典籍文玩，並因而對於鑑別賞玩極爲熱衷，也因而累積豐厚的鑑賞知識與涵養，詳參：朱倩如，《明人的居家生活》，第六章第五節，〈鑑賞的學藝生活〉，頁187～196。

〔註58〕 《六研齋筆記》三筆，卷三，頁13下及38下～39上。

〔註59〕 《味水軒日記》，卷一，頁33：「十五日，夏賈以端硯質米。色淡，淡如遠陂春水。叩之，頗有清音。」

〔註60〕 《味水軒日記》，卷二，頁78：「石長三寸有奇，闊二寸五分，淡紫色。叩之鏗然。墨鏽繞額上下，背鐫竹兩三枝，丹丘外史印章。余拊著喜甚，因試染筆，爲譚孟恂寫春柳，頗有韻。」

〔註61〕 《少室山房筆叢》，卷四，頁14上～下。

〔註62〕 器物玩賞最足以呈現社會的好尚時潮與測候經濟的商品動向，同時也是文人取得社會地位，以及展現個人才華、財富的借助物之一，才華、財富缺一不可。詳參：《明人飲茶生活文化》，第二章第二節，〈器物玩賞的飲茶性靈生活〉，頁12。

　　古玩買賣的交易過程中，辨識眞僞與衡鑑古玩價值是最爲關鍵的部分，而文人在這過程中所扮演的角色，則常有舉足輕重的份量。文人的鑑賞能力也在此表現無遺，綜合古籍知識、自我的美感評賞所做出的鑑賞，一方面使得他人對此古玩有更深入的瞭解，另一方面卻也間接影響著物品在市場上的流通價格漲跌。

　　如詹景鳳鑑賞「文王小方鼎」云：

　　　　王敬美與歙汪宗尼文王小方鼎，花細而色佳，皆所罕見，價皆至百
　　　　六十金。益王潢南殿下，盡出傳國寶器殿內與予觀，皆三代與漢物，
　　　　卻不甚佳，亦鮮全玩，始知國家于此備物而已。〔註63〕

文王小方鼎花色細緻絕佳，是罕見珍品，價值也很昂貴，但是卻不算頂級器物。所謂「備物」，即是次級之義。雖歷史久遠，在詹景鳳的專業判斷之下，仍不能列入上等。由此可知，明人對於「古玩」的愛好，並非取決於「古」，歷史的悠遠縱能增加器物的價值，但「質感」上的呈現，依舊是判斷的關鍵因素。再如王時敏的題跋：「文敏公墨戲烟雲滅沒，筆墨淋漓與米氏父子相伯仲。此扇雖黯猶是安石碎金。臣辰親翁偶于市上鑑賞得之，裝潢什襲寶護，不啻髻珠，眞稱巨眼。」〔註64〕文敏公的墨戲足以和米氏父子相比，親翁在市集上偶見這不起眼的扇面，鑑定後將其買下，且重新裝潢收藏，親翁的鑑賞功力可謂十分優秀。一代大師王時敏的親筆墨畫，非行家不能鑑識，文人的書畫知識在此發揮重要作用。市場中眞贋混雜的萬千古玩，也唯有依賴文人慧眼，始可讓眞品重見天日。

　　王穉登（1535～1612）於〈童君傳〉中寫到撰寫之動機，亦與古玩買賣過程中的鑑賞活動相涉：

　　　　太原氏曰，余遊金昌，見售劍于市二焉，出其一虎頭之綏緹中翠匣
　　　　玉韓珠鐔，錯以黃金，過人目光，炳炳也，即無銛鋒，人輒售之矣。
　　　　其一故寶鍔也，然竹箭爲韡革囊顮頓，刃不齒則削犀斷蛟之利不見，
　　　　光不埋則青電白虹之氣不發，雖有龍泉太阿，世無賞音而劍辛泯泯
　　　　無聞。嗚呼！顏色則鉛刀千金，塵埃則于鏌失志，得不有類于童君
　　　　哉！作童君傳。〔註65〕

〔註63〕 《詹東圖玄覽編》，玄覽四，頁50。

〔註64〕 《王奉常書畫題跋》，〈題董文敏雲山便面〉，頁930。

〔註65〕 明·王穉登，《王百穀集·金昌集》（《四庫禁燬書叢刊》集部，一七五冊，據中

太原氏在金昌旅遊時，看見市售名劍，因而感嘆良劍唯有巧遇知音，才能發揮得淋漓盡致。文人寓情於物的性格在此十分明顯，古玩對文人士大夫所發詠嘆而有移情作用，大概也不外乎此。

三、透過暫借、交換、贈送等方式進行古玩鑑賞

收藏家藏品易手，除買賣一途外，另有通過贈送、交換、友人互贈等途徑。如李日華就經常有人贈送給他古玩精品，據載：

> 金華山中人朱靜然，貽余木瘿一，大圍五寸，高尺有咫，渾身齪齪，其頂菌蠹散敷而複合……或云千年紫柏之根，精液滲結而成。余驗之，蓋道書所謂木威喜芝也，可以辟邪兵。今天下邊圍日急，羽書紛馳，此物之來，寧無息乎？余閉門摩挲，日娛弄之。〔註66〕

有些人因為經濟困難、或者有求於人等原因，出賣或用來質錢、質米。《味水軒日記》載：「武康人載石四十枚，大者如蹲獅，小者如伏狸，易米以去。」〔註67〕張岱在〈仲叔古董〉中更是詳盡的描寫了仲叔收藏的經過和豐富程度：「葆生叔少從渭陽遊，遂精賞鑒。得白定爐、哥窯瓶、官窯酒匜，項墨林以五百金售之，辭曰：『留以殉葬。』」此後他四處搜尋古玩，「贏資巨萬，收藏日富。」〔註68〕他們把收藏古玩看作生命一樣重要，不肯輕易出售，甚至留予日後陪葬。相對的，從事古玩的鑑賞與收藏也是一種投資，所以才能獲取巨額利益，才有使收藏品日益豐富的念頭。私家收藏的古玩不易於市場中見到，文人私交情感與交換活動正好使這一些不易見的器物，得以為人所知。這一類的交流模式不以金錢為重，彼此間的信任與情誼是建立這種模式的最大因素。

陶汝鼐提及：「索觀古銅器四件，皆延祐時祭器，有款識銅色精好摩挲者。久之，諸僧乃爭出酒果助欣賞，或贈君山茶，或餉方竹，而索予草書。」〔註69〕文人遊歷名山勝水的目的之一，就是求見名家所藏古玩。有時想藉走

〔註66〕國科學院圖書館北京大學圖書館藏明刻本影印），卷四，〈童君傳〉，頁2上～下。《紫桃軒又綴》，卷一，頁8下～9上。

〔註67〕《味水軒日記》，卷八，頁533：「二十四日，武康人載石四十枚，大者如蹲獅，小者如伏狸，易米以去。餘聚之美蔭軒庭中，朝夕環步其間，稍掠山壑氣味而已。」

〔註68〕《陶庵夢憶》，卷六，〈仲叔古董〉，頁52。

〔註69〕明·陶汝鼐，《榮木堂合集》（《四庫禁燬書叢刊》集部，八五冊，據中國科學院圖書館藏清康熙刻世綵堂匯印本影印），卷七，〈月夜遊君山記〉，頁5下。

訪的誠意打動收藏者，以俾順利帶回古玩。不過，求索的過程光憑誠意卻還是不夠，著名收藏者、製作者，家門經常車水馬龍、門庭若市，而這些人也定有其性格癖好與堅持，讓前來求索的人常是不得其門而入，有入寶山空手而回之感，歷朝各代以來，唐代柳公權就是一個鮮明的實例。〔註70〕不少知名文人也能靠著其文釆、功名，及私交情誼而得到收藏品。文人互相交換收藏，如詹景鳳記載：

> 曾南豐先生硯是端石，有大眼在中，而琢者不存眼，規而爲圓。下作三足如鼎狀。三足之中作一小雲日，或曰此名「三星捧日」。其上邊圍微取貯墨之意，極精而渾古可愛。予始至南豐，即聞有此硯。子固歿後，歸程御史雪樓，雪樓子孫亦世家南豐，因從借觀，底有雪樓題字，字亦古健。其孫見予几上龍尾荷葉硯，絕愛之，請以此硯易，硯遂歸予。予乃爲製方函，以古玉相函，而請伯玉、元美二先生銘之。〔註71〕

宋朝曾鞏有塊端硯，形制特別，名曰「三星捧日」，曾鞏死後硯就流到程雪樓之手。程雪樓子孫世居南豐，他們看見詹景鳳「龍尾荷葉硯」非常喜愛，便依此交換「三星捧日硯」，這即爲文人間交換器物賞玩的例證。另有或以文墨交換匠手製作的器物：

> 士大夫之有私印，非古也。其故有三，交游汎濫，簡札雜而多端一也，好事者署其所作詞章，餙觀標勝二也，假僞名字并其私識而竊之三也。……余觀張子所刻，必宗匠六書。……張子適爲余刻小印成，古勁可寶，又以其譜請序于余，余第以張子之私印，傳姓名于世平哉！〔註72〕

張猷偶然自娛而刻印，後來求印者眾，乾脆開店專門刻印，由於張猷幫劉城刻印實具古勁，劉城則爲《張猷印譜》作序予以回報。文人與工匠間以「文」易「物」的情形，不涉及金錢的交易，反而能顯出其間情誼。

　　由史載得知，以彼此贈送方式交流古玩的情形最爲常見。李日華日記中

〔註70〕　《墨池璩錄》，卷二，頁 1 上：「宣州陳氏能作筆，家傳右軍與其祖求筆帖，子孫世精其法。至唐柳公權求筆於陳氏，先與二管，語其子曰：『柳學士如能書當留此筆，不爾當退還，即可常筆與之。』未幾，柳以不入用別求，陳氏遂與常筆。陳曰：『先與者二筆非右君不能用，柳信與之遠矣。』」
〔註71〕　《詹東圖玄覽編》，玄覽四，頁 48。
〔註72〕　《嶧桐文集》，卷九，〈張猷印譜〉，頁 12 上～下。

就常記載這類之事，如萬曆四年（1612）七月三日，「王丹林以古印章贈余，來乞書畫。」〔註73〕這裏李日華的朋友王丹林爲了請他作書畫，送給他古印章。再者：

> 六月五日，夏賈持示洮河卵石硯，高八寸，闊三寸，形如枕瓜，色如水蒼玉，入手瑩潤。試之，與墨相妮，紫雲碧煙，疊疊彌布，絕佳品也。……夏索余畫，因許留硯齋頭，不遽取也。余案趙希鵠《博古明辨》云：「石只臨洮大河深水中，不可瀝取。得之者以爲希寶。」《格古要論》又云：「有火點者佳。今驗此硯，有火點二。」午赴許伯厚、嚴蓋夫、陸三孺、項于藩、許叔重、馬永叔湖舫之招，熱甚。〔註74〕

夏賈索畫，其代價是將「洮河卵石硯」借與李日華賞玩。文人喜歡相互餽贈古玩求他人手筆，自古即是如此，明人鑑藏家也不外乎如是。

　　此外，陳繼儒的社交活動中也常有這類事發生：「劉無巳遺余漢玉章，爲陳壽卿印，當賜吾兒夢蓮作字，長壽佛蓮邦教主也。」〔註75〕李嵩的骷髏團扇，有條方絹上有大痴題字，王肯堂看了很喜歡，因而借花獻佛，就送給陳繼儒。對朋友的大方贈禮，陳繼儒也不忘以詩回報。〔註76〕而姚淑爲感謝太守贈筆硯，故以兩詩回贈：「翰林去世自多憂，無墨無書何處求，太守憐才贈我筆，如今寫出幾番愁。」「昨日移來銅雀碩，今開舊日薛濤箋，案頭筆墨香風起，吹到高賢坐臥前。」〔註77〕由此可知，文人間餽贈、交流、共賞古玩，實爲極富雅趣之事。至於贈送何種古玩當配何人，也是一門學問，文人的雅逸與品味，從送禮的內容可以略窺一二。藉贈送器物嘉勉鼓勵受禮者最爲常見，據載：

> 徐子之去客梁溪也，以龔仲和下帷苦讀，不之見，將行以古鏡遺之，乃作貽古鏡書。……茲鏡虛納美醜，大晢古今，乃作世寶，拭之用

〔註73〕《味水軒日記》，卷四，頁243。
〔註74〕《味水軒日記》，卷三，頁176。此例甚多，另如卷五，頁335，所記：「十八日，夏賈持一玉瓶來質錢，辭之。」
〔註75〕《太平清話》，卷一，頁26上。
〔註76〕《太平清話》，卷二，頁9下：「余有李嵩骷髏團扇，絹面大骷髏題小骷髏戲一婦人。婦人抱小兒，乳之下有貨郎擔，皆零星百物可愛。又有一方絹爲休休道人大痴題，金壇王肯堂見而愛之，遂以贈去。」
〔註77〕明·姚淑，《海棠居初集》（《四庫全書禁燬書叢刊》集部，一一冊，據北京大學圖書館藏民國吳興氏刻求恕齋叢書本），卷一，〈五叔太守贈筆硯〉，頁16上。

　　　　明，藏之防缺，柔克者防缺之道也，靜晦者用晦而明之道也。〔註78〕
徐允祿本來想去見龔仲和，可是他正埋首苦讀，就送他一面古鏡，嘉勉他能
時時攬鏡自照，不忘反省。一如董其昌引東坡之語：

> 東坡書唐林夫惠硯云：行至泗州，見蔡景繁附唐林夫書信與余端硯
> 一枚，張遇墨半螺，硯極佳，但小而凸，磨墨不甚便，作硯者意待
> 數百年後，硯平乃便墨耳，一硯猶須作數百年計，而作事乃不爲明
> 日計，可不謂大惑耶！〔註79〕

末二句的警示，即是文人寓物以大義的溫婉敦厚性格的表現。

　　　江南地區社會、政治、經濟穩定，文人力量集中，爲參與集團活動營造
了適宜的契機。此時文人交往的機會增多，便於尋找志趣相投的同道，締結
感情紐帶，追求文化共性的樂趣，明中後期收藏家間這樣的觀賞活動非常頻
繁。文人還喜歡造「書畫舫」，滿載生平得意之藏品，或者沿河隨意行去，或
者邀請有名的鑑賞專家登舟切磋，賞鑑書畫與古玩，可謂風雅之極。「吳山書
畫船泊我河次，訪之。出示漢玉澡豆一，圍徑五寸，……古色照人。」〔註80〕
將藏品放置船上，備配柴米油鹽茶酒等生活用品，乘船四處訪友，日則上岸
活動，夜則泊宿江河，有時數月不歸。而收藏家間的定期觀賞，後來就發展
爲民間的集藏組織。文徵明爲沈周所作的〈沈先生行狀〉，曾這樣描述賓主盡
歡的情景：

> 先生去所居里餘爲別業，曰有竹居，耕讀其間。佳時勝日，必具酒
> 肴，合近局，從容談笑。出所蓄古圖書器物，相與撫玩品題以爲樂。
> 晚歲名益盛，客至亦益多，戶屨常滿。〔註81〕。

三吳一帶，尤以蘇杭地區經常有文人相邀集會品評所藏精品，這也造成書畫
古玩鑑賞之風的興盛，書畫舫是明人交流古玩與生活休閒結合的發展，鑑賞
與生活也因此結合。

　　　即使是交換、暫借與贈送古玩的鑑賞生活，亦有層次高下之分，從文人
題跋與日記或可一探究竟。《書畫史》曾記一事蹟，陳繼儒得知穎上井有光擁

〔註78〕明・徐允祿，《思勉齋集》（《四庫全書禁燬書叢刊》集部，一六三冊，據上海
　　　　圖書館藏清順治刻本影印），卷一一，〈貽龔仲和古鏡書〉，頁9下～10上。
〔註79〕明・董其昌，《容臺集》（《四庫禁燬書叢刊》集部，三二冊，據北京大學圖書
　　　　館藏明崇禎三年（一六三〇）董庭刻本影印），卷二，〈題跋〉，頁19下。
〔註80〕《味水軒日記》，卷七，頁485。
〔註81〕《甫田集》，卷二五，〈沈先生行狀〉，頁12。

用鐵皮包住的石頭，上頭寫滿王羲之的《黃庭經》。由於陳繼儒曾在董玄宰處見過拓本，這一經驗，在鑑賞過程中發揮了效用。〔註82〕再如陳氏亦言：「余見銅虎符，僅二寸許。虎各半，合而爲一。色如碧羽，微帶黃金。」〔註83〕虎符是古代軍隊權杖，對古器物的常識，定從典籍中得知，將平時閱讀自然地應用其中，此爲鑑賞古玩的基礎能力。程度稍高者，對器物必能有所欣賞並加以描繪與評斷。如文太史得到一個古端硯，十分精密有趣，因爲上有五星圖案，故名爲「五星硯」。〔註84〕雖不知石硯的出產年代，但陳繼儒則對硯的外表形狀加以描述，後人也宛如身入其境。至於「辱表敝廬，陳司徒之古誼，鍾太傅之妙法，英英照絕，綠字丹書，誠足千載。」〔註85〕黃貞父（姬水）送李光元匾額，李光元體會陳司徒古雅之風，並可欣賞鍾太傅玄妙書法字，而判斷此匾的收藏價值，這可算是略窺鑑賞的門徑了。

　　鑑賞程度更精湛者，則從器物的質地、色澤等方面著手，如陳元水送陶汝鼐一小研：「最後得小端，特達如珪璋，……奇紋類蕉葉，紫若秋雲房，且喜制度約，得隨長吉囊，立彝水中玉，發色歸瀟湘，拂以天孫絲，濯以沆瀣漿。」〔註86〕陶氏形容它如珪璋，從紋理，色澤、以及所磨出水色來品鑑這只研。再如張采所記：

> 二十年前，有贈余漢章者，小小銅質，規圓不下三分，中一采字，
> 每度紙諦視，蒼然有光。吾師張二水先生妙解精蘊，戊辰（崇禎元
> 年，1628）就余取覽，流連永歎。……又聞此道兼筆法刀法，一法
> 不良其文不蔚，惼爾師吾家漢章，當知中有筆法。〔註87〕

張采曾被贈與漢章一枚，材質爲銅，形態頗小，其師張二水見到也讚嘆不已。真正的鑑賞所包含的知識層面頗廣且深，如刻印章一事必兼修筆法和刀法，

〔註82〕 《書畫史》，頁9下：「潁上井中有光得一石，鐵皮錮束之，啓視乃右軍《黃庭經》，董玄宰嘗以搨者示余，頗異恆刻，今聞藏潁上庫中。」

〔註83〕 《太平清話》，卷一，頁18上。

〔註84〕 《筆記》，卷一，頁14上～下：「文太史得古端硯，銳首豐下，形如覆盆，面鏤五星聚奎，及蓬萊三島左右蟠蟻剜其背。令虛鎬東坡製銘，一龜橫出作贔屭狀，文鏤精緻，不知何時物也，因命爲『五星硯』。」

〔註85〕 明‧李光元，《市南子》（《四庫禁燬書叢刊》集部，一○五冊，據中國科學院圖書館藏明崇禎刻本影印），卷二一，〈謝黃貞父賜匾禮書〉，頁8上。

〔註86〕 《榮木堂合集》，卷一，〈陳元水以小研見贈〉，頁2上～下。

〔註87〕 明‧張采，《知畏堂文存》（《四庫禁燬書叢刊》集部，八一冊，據北京圖書館藏清康熙刻本影印），卷三，〈存古齋印章序〉，頁26上～下。

每種器物有其特殊材質、用途、造型與代表意境，文人在賞玩過程中，知識以資鑑定，能有效提升古玩品賞的層次。這樣在休閒生活中，也能避免落入外人沉溺酒色的批評之中，並且對自身涵養也有相當助益。

集會結社，商榷古今，觴詠倡和，為文人士大夫共同參與文化的傳統活動方式。萬曆三十七年（1609）二月「二十四日，方巢雲以古玉冠一，官窯香爐一，紫檀芝朵擊子一歸余。夜集諸客。」〔註88〕從實際意義上看，集團活動為文人築起互通的橋梁。另一方面，藝文日興的局面，也有利於激發起文人創作上你倡我酬，互相攀比的氣氛。尋求文化的品味與自身的文化價值，本是古代文人傳統的生活情趣，在此之下的彼此的倡酬、品評與切磋，顯然是貫穿這種審美趣向的最佳途徑，對文人投入集體文化活動起著刺激作用。從另外一個方面來看，這種隨意自由的聚集方式，給文人活動營造出暢快歡樂的氣氛，在物質享樂的同時，尋求精神的寄託，而從創造出以休閒遣興、修心養性為目的的生活方式，這種方式到晚明時代發揮得更加淋漓盡致。

第三節　古玩收藏的鑑賞生活

中國古代的收藏，可分為宮廷收藏和民間收藏兩種。宮藏為帝王的內府御藏，歷代朝廷無論因晉獻、朝貢，還是搜購等方式所得到的皇宮內院的收藏，在質量或數量上，當為全國之首。元、明兩代皇帝，在政務閒暇之時，經常搜羅新品，增加御藏。元代皇帝曾幾次遣使赴江南徵書，明成祖永樂帝朱棣常與侍從賞鑑古玩，而專設為鑑賞古玩的官員，當時就有個待詔因善鑑古器而獲得了永樂帝的賞識。宣德至成化年間（1426～1487），朝廷數度派太監至民間採集珍異古玩；憲宗時曾因太監借御藏之名進行濫加搜括，從而造成地方不安，地方巡撫王恕至援引「祖制」以阻之。〔註89〕萬曆時期（1573～1582），張居正當朝，將太祖洪武皇帝在南京置下的寶玩盡取北京，以充實內府。明代皇帝常將古器書畫賞賜大臣，至中後葉時，國庫空虛，就將內府

〔註88〕《味水軒日記》，卷一，頁 13。

〔註89〕上有所好，下必趨焉，帝王有「雅好」本不為過，但太監拿著「朝廷」橫征暴斂，假公濟私，則令當別論，而這樣的情形不止宣宗、憲宗二朝，武宗時的錢寧亦是一例，萬曆時的宦官更是全國騷動，「雅好」成災難，則不只是增加御藏而已。參：蕭慧媛，《明代的祖制爭議》（臺北：中國文化大學史學研究所碩士論文，1999 年 6 月），第五章第二節，〈政治性的範疇〉，頁 110。

書畫充作官員「折俸」。明末軍餉不足，就變賣內府珍物，並將御藏銅器發寶源局鑄幣，藏品管理相當混亂。

　　世宗嘉靖以後，由於政治社會的變化，古玩鑑賞風氣也有所調整。人們不再滿足於前代收藏家的鑑賞方式，於是在著錄、考證等活動方面有所增加，對後世的考證學風也有重要影響。而江南一帶，古玩為有權勢或者財力雄厚者所壟斷，而收藏風氣有所轉變。如項元汴等人大量收購蓄藏書畫古玩精品，帶有強烈的獲利意識，有將珍貴藏品視為一般商品的傾向，使得書畫古玩鑑賞也帶有了功利色彩。到中晚明時期，程朱理學逐漸失去崇高的地位，王學個性之風崛起，晚明文人追求獨特個性的興趣，遠遠大於對於規範性完美人格的追求，對古玩書畫收藏等也不如前代苛刻了。此時對於古玩的重視程度也是空前的，這股好古風氣彌漫於社會各個階層。

中國古代的藏品買賣主要有兩種形式，一是藏主的自主交易，二是通過市場的交易。明代中葉之後，藏品市場及藏品的市場買賣情況隨處可見。《帝京景物略》、《陶庵夢憶》等書描述北京、杭州等地古董市場的興旺景象；如京師的城隍廟市，列肆三里，「圖籍之日古今，彝鼎之日商周，匜鏡之日秦漢，書畫之日唐宋」，其他還有珠寶、象、玉、珍錯、綾錦等等。〔註90〕杭州古董攤鋪上擺著「三代八朝之古董，蠻夷閩陌之珍異」。人們「摩肩接踵，擠擠挨挨」，「數十百萬男男女女老老少少，日簇擁於寺之前後左右。」〔註91〕足見市場活躍之程度。藏品買賣是明人收藏活動的一項重要內容，如項元汴家開有質庫，資力雄贍，他喜好各類收藏，不吝貲財，大量購求法書名畫、鼎彝奇器，而有「三吳珍秘歸之如流」之稱。

　　古玩收藏需要有雄厚的經濟實力和較高的藝術鑑賞能力，通過對文人文獻資料的考察得知，收藏古玩來源主要有以下幾種：其一是家傳，江南有許多藏書世家，也有很多收藏古玩家族，他們的藏品也世代相傳，但由於社會地位和家族力量的興衰，經過幾代的流傳後，可能會重新進入流通市場。這些藏品往往流入古董商手中，戰亂中尤其如此，明末清初經過戰火的打擊，不少私家收藏品散佚後都流向市場。孫承澤的《庚子銷夏記》稱：「甲申之變，名畫滿市。」「滄桑後，世家所藏盡在市賈手。」〔註92〕李日華於《六研齋三

〔註90〕《帝京景物略》，卷四，〈西城內・城隍廟市〉，頁37下。
〔註91〕《陶庵夢憶》，卷七，〈西湖香市〉，頁459。
〔註92〕清・孫承澤，《庚子銷夏記》（徐娟主編，《中國歷代書畫藝術論著叢編》，北

筆》也有如此一段描述：

> 歙友吳循吾少豪放，喜聲律，晚年拓落，寓居武林吳山，松關竹屋，
> 悠然如在塵外。家有伽南觀世音像二軀，大者高幾三尺，小者高尺
> 餘，皆糖結之精者。供置室中，奇香溢於戶外，誠異品也。甲戌（萬
> 曆二年，1574）初夏，過予恬致堂，攜一木癭鼎相示，天然有兩耳
> 三足，週身文理，蹙縮成雲雷獸面之狀。〔註93〕

其二是通過買賣，逐漸積累藏品。一般而言，隨著仕途平步青雲或者商業領域取得勝利，收藏家會逐步投資，增加自己藏量和質量。據載：

> 辛酉（天啟元年，1621）冬，購得一硯，質溫而澤，行墨無聲，三
> 四前卻而濃雲靆然。按其形模真唐硯之佳者，以左足玷闕，遂賤值
> 而售于余。余銘之曰：「剖騰虹刖其足，蕩奇雲而坦其腹，寧缺而堯
> 演，寧全而碌碌。」〔註94〕

好古是文人的習性，文人們喜歡以收藏古代文物作為通古博今的表徵。〔註95〕

一、古玩的收集

收集古玩標準大抵以「古」、「奇」為主。古者，代表器物保存時間之長，也可能代表較高附加價值，這兩項條件是古玩收集與鑑賞最吸引人的地方。如譚友夏所記之「瓷枕」：

> 我明萬曆間，祁閣氏築宅。忽地陷，得骼觀宛然，中有瓷枕，枕上
> 有「剔銀燈詞」乃右丞夫人聞金泥喜信作也。……而嗜古如李大令，
> 寶其殘骸遺、枕，重封馬鬣，愛其枕中詞。〔註96〕

李大令所嗜之「古」，乃是枕上唐王維夫人的「剔銀燈詞」，歷百年之久，能見上一面，其意義、價值實屬非凡。相對地，「瓷枕」也因王維題字而富有收藏價

京：中國大百科全書出版社，1997 年 5 月一版），卷三，〈荊浩山水〉，頁 9
下：〈沈石田煮雪圖〉，頁 22 上。

〔註93〕《六研齋筆記》三筆，卷四，頁 16 下。

〔註94〕《紫桃軒又綴》，卷一，頁 6 下～7 上。

〔註95〕把玩書畫古物時，彷彿是場古今時空的對話，把宦途的失意於轉化對古物的
熱愛與鑑賞，對明代文人有強烈的誘惑力。參：黃明理，〈「晚明文人」型態
之研究〉，《國立臺灣師範大學國文研究所集刊》，1990 年第三四期，頁 965；
及《明人的居家生活》，第六章第五節，〈鑑賞的學藝生活〉，頁 191。

〔註96〕明·夏雲鼎輯，《前八大家詩選》（《四庫禁燬書叢刊》集部，一三八冊，據遼
寧省圖書館藏，清康熙二十一年（1682）季正爵刻本影印），卷三，譚友夏〈潛
刻右丞墨蹟有歌并引〉，頁 15 上～下。

值。至於「奇」者，即可從形狀、質地、功能等方面探討，以「罕見」、「稀少」和「特別」爲貴。《太平清話》載：「子昂得靈璧石，筆格狀如攢雲螭虎。」〔註97〕這靈璧石以造型之「奇」取勝。再者，「莫廷韓有米海岳石，遠望之其色玄，近視之其色澄碧。高約七八寸，長徑尺，多峰巒洞壑叩之聲清越。雖天燥，蒼潤欲滴。下刻雲卿二字。」〔註98〕莫廷韓的米海岳石，遠看黑色，近看透明綠色，其音質清脆，石頭本身看起來也好像要滴出水來的樣子，因顏色、質地獨特而備受珍藏。另外，「王敬美藏一玉觶，有把，長三寸皆臥蠶紋，純是青綠侵蝕，眞奇寶也。敬美自題其齋曰『寶觶』。」〔註99〕玉觶之爲「奇寶」，在於刻文、質材與數量上尙屬稀有。大致說來，在明人休閒生活中，古玩收藏活動是一項重要內容，如黃檴就是一個很典型的例子。蘇州以交通便利而繁盛，文物珍寶匯集於此，以金閶爲最。「金閶富人，皆得壇之，以其入爲美，官室華館，雕榭多儲古鐘鼎、金石圖書以自娛。」〔註100〕黃翁名檴，吳郡金閶人，收藏古物自娛，並幫富人鑑定古玩而致富，在江南一帶的富有人家，與黃氏無異，皆以收藏古物鐘鼎、金石圖畫作爲自我娛樂的寄託。

縱身於古玩、幽境之中，對於士大夫也有洗滌俗塵的心理慰藉作用。據載：

> 坐陳鐘鼎，几列琴書，搨帖松窗之下，展圖蘭室之中，簾櫳香靄，
> 欄檻花姸，雖咽水餐雲，亦足以忘饑永日；冰玉吾齋，一洗人間氛
> 垢矣，清心樂志，孰過於此。〔註101〕

文人的生活理想情態，以老莊思想之「任眞自得」爲目標，採取行動的原則則是類於魏晉逸士的「自然」、「清修」。梅墟先生周履靖即生活在這樣的環境之中：「先生既日坐一小閣中，惟焚香跏趺，左右圖書及古蹟數十卷，秦漢鼎彝、晉梁隱君子像而已。……客有持古玩器眞蹟，售於諸貴人及好事者，必求先生品隲之。」〔註102〕可以知道的是，明人入世思想是存在的，品賞古玩的動機絕不只「好古」一因而已。單純的文人娛樂將生活打理得古味雅致，嗜好古玩的興趣使他們逐漸培養出各自的休閒品味，這也讓明代的文人休閒

〔註97〕《太平清話》，卷二，頁5下。
〔註98〕《筆記》，卷一，頁8上。
〔註99〕《太平清話》，卷二，頁7上。
〔註100〕《王百穀集・金昌集》，卷四，〈黃翁傳〉，頁1上～下。
〔註101〕明・高濂，《雅尙齋尊生八牋》（北京：書目文獻出版社，不著出版年月，據明萬曆十九年（1591）自刻本縮印），卷一四，〈燕閒清賞牋・序〉，頁2上。
〔註102〕《梅墟先生別錄》，卷上，〈梅墟別錄有序〉，頁8。

生活與古玩品賞內容更趨於多元。如米仲詔（萬鍾）「工部家有四奇：一曰園、二曰燈、三曰石、四曰童。」〔註103〕米家所自許的四奇中，器物即佔有一半，燈與石收藏必異於尋常百姓，並有其特出處，方可自稱爲奇。再如茅元儀將自家收藏室，特意取名爲「十二快廊」，據載：

> 故曰紙、曰墨、曰硯、曰筆，七與九所緊成著也；曰泉、曰茶，節其精神之煩也；曰琴、曰香，滋其精神之德也；曰弓、曰劍，鼓其精神之往也；曰酒，曰歌，全其精神之用也。……而十二者藉以發我快，又以致彼快。〔註104〕

十二件令自己與他人能同感共樂的器物，「文房四寶」、泉、茶用以舒解心煩；琴、香用以滋養心靈；弓、劍用以鼓舞精神；酒、歌用以抒展性情。四寶爲文人案牘必備，其餘爲養精蓄銳的器物，茅氏以此名居，頗有以器玩爲傲之感。不過在明代中葉之後，社會上古玩收藏的興趣日漸興盛，這種標榜自己收藏的情形，時有所聞。

文人收藏古玩之態度堪稱謹慎細心，如祝允明「有三尺匣白石隱青鋒一，藏三十年不敢輕開封。」〔註105〕當然，這是屬於過分珍藏古玩之行爲，但可以很清楚地看到文人對其重視程度。即使外力不可抗拒而使得古玩有所毀壞，文人還是可以再從中找到新的賞玩方式，如「家藏古白磁膽瓶。嘗採梅枝浸之，歷春夏，花而實。後破於冰。考其聲類泗濱嘉石，取其半，縣齋中，銘曰破膽磬。」〔註106〕白磁膽瓶，因冰凍而破，由於磁片聲音清脆，於是拿了一半的破片掛在書齋上，並叫它作破膽磬，依舊怡然自得。文人階層收藏古玩有其獨到之處，並非據爲己有或奪人所好，更重要的是用古玩來點綴、豐富與調劑生活，得到精神和文化上的雙重享受。《六研齋筆記》載：

> 張伯雨得漢銅洗，有人貽以白石，因種小蕉其上，蓄水養之，名曰「蕉池」。積雪作詩自娛，錄成一卷，群公和作。〔註107〕

張伯雨得漢銅洗，加上友人送他白石，種上小蕉，叫做「蕉池」，並且在朋友

〔註103〕 明・顧起元，《遯園漫稿》（《四庫禁燬書叢刊》集部，一〇四冊，據北京圖書館藏明刻本影印），己未卷，頁31上。

〔註104〕 《石民四十集》，卷二五，〈十二快廊記〉，頁6下～8上。

〔註105〕 《懷星堂全集》，卷四，〈寶劍篇〉，頁16下。

〔註106〕 明・徐渭，《徐渭集》（北京：中華書局1999年2月一版），卷二二，〈破膽磬銘〉，頁592。

〔註107〕 《六研齋筆記》，卷三，頁14。

間互相集會作詩，互相唱和，這才是文人眞正的生活和品味。古玩帶給他們的不僅是財富，更是友誼、鑑賞等深層感受。在盛行收藏古董的時代，張岱在〈朱氏收藏〉中說：「朱氏家藏，如龍尾觥、合卺杯，雕鏤鍥刻，眞屬鬼工，世不再見。……余謂博洽好古，猶是文人韻事。風雅之列，不黜曹瞞！鑑賞之家，尙存秋壑。」〔註108〕張岱的話可謂一語中的，文人之所以爲文人，就在於他們與其他階層有不同價值觀與生活態度。

「高昌正臣，博古好雅，其燕處之室，凡可以供清玩者，莫不畢具。」〔註109〕明代收藏家喜歡將藏品充作室內擺設，以示洽古博雅。王穉登在《清秘藏》裡提及張應文家「圖書滿牀，鼎彝鐏缶，雜然並陳。余往入其室，政如波斯胡肆，奇琛異寶，莫可名狀。」〔註110〕這些收藏品還必須時常更換陳設，讓人有耳目一新之感。成化末，太監錢能任南京守備，每五日總命人擡書畫二櫃，迴圈互玩。對他而言，賞玩古董有去病益壽的特殊療效。據載：

> 玩骨董，有卻病延年之助，骨董非草草可玩也。先治幽軒邃室，雖在城市，有山林之致。於風月晴和之際，掃地焚香，烹泉速客，與達人端士談藝論道，於花月竹柏間盤桓久之。飯餘晏坐，別設淨几，鋪以丹□罽，襲以文錦，次第出其所藏，列而玩之。若與古人相接欣賞，可以舒鬱結之氣，可以斂放縱之習。故玩骨董，有助於卻病延年也。〔註111〕

收藏古玩有其先決條件，它能讓人處在城市，而有彷彿置身山林的情趣。董其昌樂於與朋友分享自己的收藏品，一旦開始賞鑑時，以茶待友，並鋪上精緻的丹錦，他認爲在欣賞古玩之時，其實是在與古人神交。總之，古玩收藏是一件底蘊豐富的生活嗜好。

談到古玩的精致講究，仍以江南文人名士響譽全國。高濂曾說：

> 春時用白定哥窯、古龍泉均州鼓盆，……夏則以四窯方圓大盆，……秋……以均州大盆，或饒窯白花元盆種之，或以小古窯盆，……冬以四窯方元盆種短葉水仙單瓣者佳。〔註112〕

〔註108〕《陶庵夢憶》，卷六，〈朱氏收藏〉，頁51。
〔註109〕沈振輝，〈明人的收藏活動〉，《文博》，1998年第一期，頁87～95。
〔註110〕明・張應文，《清祕藏》（《叢書集成續編》，九四冊，臺北：新文豐出版公司，1989年初版，據翠琅玕館本），〈王穉登序〉，頁1下。
〔註111〕《骨董十三說》，頁6下。
〔註112〕《雅尚齋尊生八牋》，卷一四，〈燕閒清賞牋（中卷）・書齋清供花草六種入格〉，

器具隨四時因花草而改易，頗得其清奇完美之意。張岱更以齊景公墓出土的銅器作花罇，「取浸梅花，貯水汗下如雨，逾刻始收，花謝結子，大如雀卵。」〔註113〕以印證張丑《瓶花譜》的記載。張丑言：「銅器之可用插花者，曰尊、曰瓶、曰罍、曰壺。古人原用貯酒，今取以插花，極似合宜。」並加以解釋：「古銅瓶鉢，入土年久，受土氣深，以之養花，花色鮮明如枝頭，開速而謝遲，或謝則就瓶結實，若水秀傳世古則爾，陶器入土，千年亦然。」〔註114〕袁宏道在其《瓶史》中講：「嘗見江南人家所藏舊觚，青翠入骨，砂班垤起，可謂花之金屋。其次官、哥、象、定等窯，細媚滋潤，皆花神之精舍也。」〔註115〕以藏品入生活，書畫補壁，古董陳設，乃至奉侍起居成為一時的風尚。古物杯盞用以飲酒，以古磚充作琴台、踏腳凳，以古銅缸作水缸，以古硯、古鏡、古香爐及古書燈充作文房生活用具，這類好古的變通方式，當時甚是流行。然而古物有什麼值得時人收藏與喜愛的地方？王恕在此提出他的見解：

> 有好古之心斯好太古之器，夫器雖古何足好也？而古之人則不可不好耳。古之人今不可見矣，得見古之器即見古之人也。觀物而思人，尚友以成德，此劉宗敏氏所以聚古器於讀書之所，而顏之曰：太古者此也。〔註116〕

只因「古人」必不可見，所謂「睹物思人」，看到古器物就如古人親臨，在腦海清晰地描繪出古人言行止動。這是劉宗敏將古器物放置於書房的動機，也是多數文人士大夫愛好古玩的重要原因。

收藏古玩在晚明人看來，如同魏晉時期名士談論玄學、服食丹藥，是時人不可或缺的生活要件。李日華形容曹肖泉，如同「宋之南躇也，圭組鼎鐘相攜，而扈從者散布吳會。」〔註117〕有了這些圭組鼎鐘，就成為令人羨慕和尊敬的名士。「先生室中器物皆陶匏之屬，而工致精絕，雖一豆一觴，令人垂

頁 57 下～58 上。

〔註113〕《陶庵夢憶》，卷六，〈齊景公墓花罇〉，頁 55。

〔註114〕明·張丑，《瓶花譜》（《美術叢書》，二集第十輯三冊，上海：神州國光社，據寶顏堂秘笈本排印），〈品瓶〉，頁 1 下～2 上。

〔註115〕《瓶花譜》，〈三品具〉，頁 2 下。

〔註116〕明·王恕，《王端毅公文集》（《四庫全書存目叢書》集部，三六冊，據北京大學圖書館藏明嘉靖三十一年（1552）喬世寧刻本影印），卷三，〈跋劉宗敏太古軒手卷〉，頁 7 上。

〔註117〕《恬致堂集》，卷二五，〈曹肖泉先生傳〉，頁 4 上。

涎稱賞。」〔註118〕然文人收藏古玩不同於書畫收藏，因爲書畫精貴，易於損壞，並且藝術性較高，所以不肯輕易示人。而古玩則不存在這些問題，因此用它們來裝飾庭園和書房，使其成爲別具一格的雅居之所，是收藏古玩的目的之一。如張岱設「不二齋」：「圖書四壁，充棟連床；鼎彝尊罍，不移而具。余於左設石床竹几，帷之紗幕。」〔註119〕如此雅致、自然，「余坐臥其中，非高流佳客，不得輒入。」〔註120〕而他所參與的鬥雞社，就連鬥雞博彩，也要用古玩書畫：「仲叔秦一生日攜古董、書畫、文錦、川扇等物與余搏，余雞屢勝之。」〔註121〕

　　由於文人彼此觀玩收藏之古玩，這也帶動了其中的鑑賞活動。文人向訪客出示收藏的習慣在明中葉之後更加鮮明，常有客人觀賞器物後應要求而寫下簡短文字，這也是一種交流的形式。如「王敬美公第六子名士駰，出示海蟾銅水滴，綠色，裹如翠羽。君今亡矣。」〔註122〕文人多會針對古玩的外形與來歷作一簡單的介紹，若有些特殊事件也會同時附錄。再如王寵（1494～1533）所記：

> 家兄有金鑪、朱几各一，予觀而愛之。因命賦，其辭曰：「信茲物之佳麗，超群美而莫當，液金精以鍊質，騁寶刀而呈祥。文章並發，規矩齊良，爾其委蛇甲帳，燕寢洞房。或玄談於素室，亦雲會於朱堂，隨宜不滯，應用無方。薦右座之錦席，飄南海之奇香，丹穀掩色，紫蘭罷芳。」〔註123〕

王寵爲其兄家購藏的金鑪和紅色茶几作賦，但由於賦本身的歌詠意味較濃厚，因而難以察覺其中鑑賞之評語。將器物賦予道德色彩，也是文人筆下常有之事；而往來的賞玩活動中，常有鑑賞成分濃厚的聚會出現。如：「項子京先生，家饒於貲。性乃喜博古。所藏古器物圖書甲于江南，客至相與品隲鑑定，窮日忘倦。」〔註124〕無稱子就是項子京的兒子項穆，因爲家境富有，性

〔註118〕《梅墟先生別錄》，卷上，頁 54 上。

〔註119〕《陶庵夢憶》，卷二，〈不二齋〉，頁 14。

〔註120〕《陶庵夢憶》，卷二，〈梅花書屋〉，頁 14。

〔註121〕《陶庵夢憶》，卷三，〈鬥雞社〉，頁 23。

〔註122〕《太平清話》，卷一，頁 12 上。

〔註123〕明・王寵，《雅宜山人集》（臺北：國家圖書館藏明嘉靖丁酉（16 年）吳君王氏原刊本），卷九，〈觀物賦〉，頁 2 下。

〔註124〕明・項穆，《書法雅言》（《中國書畫全書》四冊，上海：上海書畫出版社，1992年 10 月一版），〈無稱子傳〉，頁 71。

好古物，所以家中收藏許多的古器物和圖書，可謂江左第一，常有客人到家裡與其討論或鑑定器物。文人雅士在賞玩之餘，必定對古玩發語鑑賞，古玩的收藏與鑑賞在明代文人看來已經不單單是小事，在理論和觀念上充分肯定了它的存在價值。誠如李日華所言：「子瞻雄才大略，終日讀書，終日談道，論天下事，元章終日弄奇石古物，與可亦博雅嗜古，工作篆隸，非區區習繪事也。」〔註125〕即是明代文人生活文化價值傾向的有力佐證。

二、摹仿、僞造

　　隨著書畫古董商業價值的遽增，作僞之風興起，巧詐之徒紛紛出現，以至贗品充斥市場。明代古玩作僞頗爲常見，贗品甚多，文人記載了很多發現贗品的事例。高濂說：「近日山東、陝西、河南、金陵等處，僞造鼎彝、壺觚、尊瓶之類，式皆法古，分寸不遺，而花紋款識，悉從古器上翻砂，亦不甚差。」〔註126〕可見此風遍及全國，面對巨大的利益，即便是賢達之士也難以抗拒。沈德符也曾指出：「骨董自來多贗，而吳中尤甚。文士皆藉以糊口，近日前輩，修潔莫如張伯起（鳳翼），然亦不免向此中生活，至如王伯穀（穉登）則全以此作計然策矣。」〔註127〕古玩的眞僞關係著市場價格的好壞，因此在以獲利爲目的的原則下，保持古玩的身價，是以收藏作爲買賣生意的人必然遵循的規則。不過，士大夫階層，或眞正的收藏家，對於古玩眞贗的要求更高，物品眞僞是收藏家專精與否最爲客觀的評斷。此外，收藏家所表現出的氣質是否與古玩雅致的特質相稱，更是文人間互相評價的標準。因爲「贗物剔敗歟，至馬夏勝國諸公，美如噉蔗漸漸入佳，易伯收藏頗富，惜性麤豪而少醞藉，止可謂之好事家耳。」〔註128〕假器物終不敵層層考驗，易伯的收藏雖然豐富，但性情粗放豪肆，缺少與古玩合襯內斂溫雅之氣質，與其說他是個收藏家，倒不如說他只配當個喜歡收藏的好事家。

　　明嘉靖、萬曆時，宣德銅爐、宣德、成化瓷器被收藏者競相購藏，價格直線飆漲。於是市場出現許多仿製品，其中仿製品較爲成功的有甘文台爐。

〔註125〕李日華，《墨君題語》（《李竹嬾先生說部全書》，臺北：國家圖書館藏，明啓禎間檇李李氏家刊清康熙乙丑（24年）修補本），頁18上。

〔註126〕《燕閒清賞箋》，上卷，〈新鑄僞造〉，頁28下；楊新，〈明人圖繪的好古之風與古物市場〉，《文物》，1997年第四期，頁61。

〔註127〕《萬曆野獲編》，卷二六，〈假古董〉，頁655。

〔註128〕《春浮園偶錄》，庚午卷，頁49上。

甘文台是居住蘇州的回回人，他以烏斯藏滲金銅像敲碎後作原料，大量仿製宣爐，自稱經其手中毀掉銅佛像高達七百尊。甘文台爐由於用料考究，工藝精湛，與宣爐不分伯仲，受到收藏者的歡迎，漸爲好事者購盡。〔註129〕從贗品製作之精與市場之大，可以瞭解到明代人愛好、收藏古玩的繁盛榮景。

　　明人作假方式很多，割裂眞迹與跋語僅是書畫造假的方法之一，其他還有以板殘、濕黴、火燎、煙熏及置蛀米櫃中等法制作假宋版書，以配醋外塗、煙熏、刀刻、浸水、炭烤、地理等法製作假青銅器等，極盡變化之能事，如沈德符所說：「吳門新都諸市骨董者，如幻人之化黃龍，如板橋三娘子之變驢，又如宜君縣夷民改換人肢體面目。」〔註130〕造假無所不用其極，而假造的動機中，最多的則是市場因素。據載：

> 予往見虎丘諸漆工，買而劗之，以其故漆湊合爲器皿，欺謂古物，諸爲贗鼎也亦然。間得其眞者一體，以爲贗者護身符，故眞鼎多分身也。宗伯之裂鼎也，是矣，眞贗相半，其縫處故可指也。……宗伯廉，蓋傾其宦貲，以收古玩。……古銅器以耳聽之，其眞古者其中必作號號聲，惟古氣與耳相激觸故也。〔註131〕

黎遂球到蘇州虎丘，見當地漆工將壞掉器物漆上古老的油漆，冒充爲古物來販賣。所以他見到宗伯收藏的鼎時，便一眼便看破是贗品。古銅器的辨識，可藉由耳朵聽其音，眞品具有「號號」迴蕩聲，那是古氣和耳朵互相激揚而發出的。由此可知，市場上贗僞層出不窮，無形中也提高了文人鑑賞的能力。

　　作僞造假活動的盛行，因此對書畫古玩的鑑別便有了更高的要求。鑑別眞僞是需要很高水準和造詣的，不少收藏或買賣人士都希望自己藏品得到專家的鑑定。大多通過朋友推薦或煩請名家賞鑑，多數文人士大夫自身就是精於此道的高手。李日華的日記載這類事情甚多，如萬曆三十九年（1611）二月「十日，人持視漢玉貝罍一，金剛子數珠一，滲銀佛一，明眼石眼掠一，蟠蛐古銅書鎮一，梅花道人《竹譜》卷一，勘係詹仲和僞筆。」〔註132〕另有夏氏商賈請李日華幫忙鑑定，據載：

> （萬曆四十一年〔1613〕正月）十六日，晴。夏賈從杭回，袖出一

〔註129〕參見：沈振輝，〈明人的收藏活動〉，《文博》，1998 年第一期，頁 89。
〔註130〕《萬曆野獲編》，卷二六，頁 23。
〔註131〕明・黎遂球，《蓮鬚閣集》（《四庫禁燬書叢刊》集部，一八三冊，據北京圖書館藏清康熙黎延祖刻本影印），卷一六，〈金陵雜記〉，頁 26 下～27 下。
〔註132〕《味水軒日記》，卷三，頁 160。

　　物，乃入如土碎玉片琢成琴樣，……賈曰：「是三代物，侯伯所執圭
　　也。不知圭形銳首平底，典重之極，豈曉薄若是，又何用肖爲琴形
　　耶？」自士大夫搜古以供嗜好，紈袴子弟翕然成風，不吝金帛懸購，
　　而猾賈市丁任意穿鑿，駕空凌虛，幾於說夢。昔人所謂李斯狗枷，
　　相如犢鼻，眞可笑也。〔註133〕

至於鑑賞之風其來有自，可追溯至宋代。宋仁宗皇祐年間（1049～1053），命
太常摹歷代器款以爲書，呂大臨《考古圖》爲摹擬鑑賞之始。到了徽宗宣和
時代（1119～1125），據載：

　　宣和間，盡人主之力，極其蒐討，窮山古塚，破掘殆盡，三代之器
　　來獻者，至六千餘數。……是時博雅好古之士，廣覽經傳，求其源
　　委，而人主復賞其識鑒，味其議論，以爲一時之盛。然第爲玩物喪
　　志之資，而於古制器尚象者，未嘗過而問焉。〔註134〕

讀書士子從古籍中考究器物眞僞，再加上君王欣賞他們的鑑識能力，所以蔚
爲風尚。可是他們卻不能深入古器物「尚象」的層面，儘管到了明代這種情
形仍普遍存在，明人一般的鑑賞方法與觀念，依舊是以肉眼可見的物件加以
判斷，眞正能進入「尚象」的層次者，可謂少之又少。如：「項氏藏一古錢
甚綠，楷書趙將廉頗四字，其陰一馬。秦漢皆篆隸不應有楷，故是後世鎭魅
之物。」〔註135〕項氏收藏了一枚綠色的古錢，上有楷書寫的「趙將廉頗」
四個字，背面是一隻馬。照理秦漢的文字是篆文和隸書不應有楷書，所以判
斷應該是後世生產用來避邪的東西。儘管如此，商業傾向的收藏環境也促使
了鑑賞家的地位與價值相對提高，如黃翁即是：「黃翁能爲人辯析剖證，指
說好惡，出入古圖經，而益以賞識，多所博通，於是諸凡以古鐘鼎、金石、
圖書售者，多就黃翁鑑，而黃翁之門，日如市也。」〔註136〕市面上流通的
器物有眞有假，黃翁能夠辨識眞僞「鑑別」，指出好壞，並加以賞評，所以
買賣古鐘鼎金石圖書的人，都請黃翁幫忙鑑識，使得黃翁家門庭若市十分熱
鬧。

〔註133〕《味水軒日記》，卷五，頁99。
〔註134〕《焦氏澹園集》，卷一四，〈刻考古博古二圖序〉，頁17下～18上。
〔註135〕明・陳繼儒，《妮古錄》（《四庫全書存目叢書》子部，一一八冊，據清華大學
　　　　　圖書館藏明萬曆繡水沈氏刻寶顏堂秘笈本），卷二，頁20。
〔註136〕《王百穀集・金昌集》，卷四，〈黃翁傳〉，頁1上。

三、流傳、保存、私藏

　　明代收藏古玩最精彩者，莫過於私家。由於元明的公藏本不甚發展，加上開放市場經濟的影響，以及中後期政治不安，大量內府珍物流散在外，醞釀了私家收藏的條件。元明兩代不乏著名私藏家，明代的收藏者人數及藏品豐富程度遠遠超過元代。尤其是到明中葉，收藏書畫和古玩蔚然成風，其中主要集中於吳越等地。錢謙益在《列朝詩集小傳》中，列舉吳地的收藏家說：

> 景（泰）天（順）以後，俊民秀才，汲古多藏。繼杜東原、邢蠡齋
> 之後者，則性甫、堯民兩朱先生其尤也。其他則又有邢量用文、錢
> 同愛孔周、閻起山秀卿、戴冠章甫、趙同魯與哲之流。〔註137〕

以致有人認為：在一時風氣之下，大家競相追求古玩，都云賞鑑，實只好事。〔註138〕明代的嚴嵩、嚴世蕃、華夏、韓世能、項元汴、陸完、王延喆、王世貞、董其昌與錢謙益等人，均以藏品富綽著稱於世。士子更以書畫古玩為媒介，達成平衡俗與雅生活的現實願望。

　　在這種風氣的影響下，明人私家收藏古玩造詣比前代有所提高，明代藏品的種類及數量比宋元有很大拓展。宋朝趙希鵠所著《洞天清集》，涉及藏品包括古琴、古硯、古鐘鼎彝器、怪石、硯屏、筆格、水滴、古翰墨真迹、古今石刻、古畫等。從明人同類著作中發現古玩藏品有所增加，《格古要論》將藏品分為古琴、古墨迹、金石遺文、古畫、珍寶、古銅器、古硯、異石、古窯器、古漆器、錦綺、異木、竹、文房、題跋等十幾項。至於《清秘藏》則分類為玉、古銅器、法書、名畫、石刻、窯器、晉漢印章、硯、異石、珍寶、琴劍、名香、水晶瑪瑙琥珀。墨、紙、宋刻書冊、宋繡刻絲、雕刻、古紙絹素、奇寶、唐宋錦繡等廿一項。其他書籍對古玩的見解也略有出入，《長物志》提及佛像、佛經、古版書籍及家具；《燕閒清賞箋》則涉及古印章、古玉器、紙、筆、墨、劍等，明人收藏古玩類別甚廣。再者，明人藏品豐富還表現在其他方面，如他們已突破收藏品以古物、古玩為珍的觀念，而將大批存世較近或當朝製作的物品納入收藏的範疇。這些藏品主要有當代書畫、永樂漆器、宣德銅爐、宣德蟋蟀盆等，永樂、宣德、成化窯器，折疊扇，紫砂器，紫檀紅木器等許多品種，明人稱之為「時玩」。萬曆年間，「時玩」價格突然上升，

〔註137〕《列朝詩集小傳》，丙集，〈朱處士存理〉，頁343。
〔註138〕陳萬益，《晚明小品與明季文人生活》(臺北：大安出版社，1988年5月一版)，頁75。

為世人競相收藏。沈德符在《萬曆野獲編》列有〈時玩〉專文，據載：「玩好之物，以古為貴，惟本朝則不然，永樂之剔紅、宣德之銅、成化之窯，其價遂與古敵。」〔註139〕收藏種類的多元，反映明人對「古玩」的愛好漸漸趨向個人化，而遠離大眾流行。凡與個人興趣相近者，能帶給人收藏之樂，皆可成為被收藏的對象。同時可藉此瞭解當代的器物的收藏價值所在，使得古玩的保存與流傳健全。

　　明收藏家的藏品較為蕪雜，但一些收藏家開始注重某項藏品專藏。如汪珂玉稱，他的父親愛荊公藏有名家製作的扇子千餘把。據載：

> 至骨子自筠片外為犀象、玳瑁、香檀、高陽種種，其面上書畫則文
> （徵明）、沈（周）而下，陳（繼儒）、董（其昌）以上，大作家約
> 千餘握。內拔最精者得三百柄，各繫古玉珀、烏精、西瑙、伽楠諸
> 珍墜其間，骨不連而面佳，或面佳而敝者，悉取裝冊，自姚雲東至
> 項子京凡百六十板。〔註140〕

此種專藏便是後世專題性集藏的源頭。值得注意的是，漸具規模的專題性收藏，是收藏家個人收藏風格建立過程之必須；而收藏家對於某物品興趣，也影響著收藏家對古玩的保存態度。他們不會把書畫玉石與金屬器皿置於同室，將對書畫玉石的保存提供較舒適的環境。由於金屬器物的氧化速度較快，倘若書畫玉石時常與之接觸，沾上金屬鏽的機會也會相對提高。儘管明人可能尚未具有現代化的科學觀念，但他們的專收，確實對古玩的起了一定的保存作用。

　　一般說來，古時珍玩的流傳與保存，並沒有太多健全制度，仰賴的是鑑藏家個人的修養與功夫，因此這些古玩的命運，也跟著家族的興衰隨波載沉。從文人的題跋中就可以看出，如「李少卿印、王通印，皆銅鈕瓦形，藏余處。」〔註141〕或「王元美家藏一銅唾壺，為上代物。」〔註142〕等文字敘述。通常這些題跋多記載了古玩藏處，至於被保存的歷程，更是難以追尋。「家傳」是一種較普遍且常見的保存方法，被視作傳家寶的珍玩，可能代表該家族某種精

〔註139〕《萬曆野獲編》，卷二六，〈玩具·時玩〉，頁653。
〔註140〕明·汪珂玉，《珊瑚網》（影印文淵閣四庫全書本，臺北：臺灣商務印書館，1986年），卷四六，〈名畫題跋二十二〉，頁30下～31上。
〔註141〕《妮古錄》，卷二，頁23。
〔註142〕明·鄭仲夔，《偶記》（《四庫全書禁燬叢書》集部，六五冊，據中科院圖書館藏明刻本），卷六，〈銅唾壺〉，頁6下。

神象徵。而這種傳家式的保存方式，迨文人進行賞玩品評時，參入古玩的歷
史成分與珍貴特出之處，尤其引人入勝。據載：

> 孔世平家有高規曾矩之的鐙，其擊蛇之笏與錦綈俱襲。一日爲予出其
> 所藏，歃衽持之久之，其妖血猶漬。三數百載之下，使正人端士聞孔
> 公之風者，皆有腦裂鼠子奸軌不制之懷。則世平之寶之也，豈止干魏
> 謨之寶鄭公之笏也耶！是日霜作，凜冬輒墨欲冰之泓，爲書倉卒句如
> 此，世平家學淵範，他日必能嗣諫苑之清忠，恨予老矣。〔註143〕

孔世平藏有一把血漬尚未全乾的寶劍，劍象徵著孔家先祖正直風範，因而代
代相傳。常有慕名而來的訪客慕孔家之德而前來，另一方面也是爲了求見奇
劍一眼；於是孔家奇劍與家風訓示，子孫克紹其裘。不過，由於世局變換不
斷，文人的紀錄中也有惋惜古玩遺落之語，《珊瑚木難》有段史料：「余弱冠
即識虞翁者，曾見此古劍幷歌一冊，以其家故物，不敢得。後竟流落他所，
時復得之。劍亦尚存其處。庚子歲（成化十六年，1480）也。」〔註144〕此即
是私傳所擔負風險，使有幸重新出土的古玩，日趨稀少，後人僅能於前代文
人箚記中，揣想古玩的形貌與韻致。

　　相較前代，明代文人更自覺地並有意識地保存古玩，思考社俗蔚爲風尙
的收藏熱潮。器物的原始作用，在流於俗套後已消失殆盡，取而代之的則是
爭妍鬥豔的外形比美，如此的休閒賞玩，究竟存在之價值與意義爲何？明人
沒有對此有太多著墨，然而零星的感觸與自我反省檢討，也正代表著他們對
此已有所感。宋元以後，士大夫作私印爭奇鬥豔的情形，愈來愈盛。如劉城
獲得的印章篆刻的就有八家，但對於刻工好壞粗細，他實乃外行。在〈印記〉
中提到，劉城藏書都會蓋上「大明劉氏藏書」的印字，在開卷下則用「鎦域」
的鑑印，畫絹亦同。凡是爲御製，也則印有「臣劉城恭藏」的字樣。〔註145〕
劉城藉由寫記來勸戒世人，收藏印章，切勿貪多務得。認爲針對古玩的功能
著手，若過於重視收藏，反而忽略了最初器物給人帶來的便利性能。在保存
古玩的心態上，明人之中，也有人藉由抒發感想而發表看法，孫慎行曰：

> 余以是則窮歎，凡世間古器具不多有，即有或散佚荒野，未必爲人

〔註143〕《珊瑚木難》，卷一，〈擊蛇笏銘〉，頁330。
〔註144〕《珊瑚木難》，卷二，頁348。
〔註145〕《嶧桐文集》，卷八，〈印記〉，頁11下〜14下：「藏書不可不記，每帙用大
　　　　明劉氏藏書于開卷，其下則用劉城鑑，藏畫絹亦然，凡御製類則印曰臣劉城
　　　　恭藏。」

> 識。一有識者，即幸人之不識，持取如弗給，而指點迷罔機械多不
> 可狀矣。若世所傳流共賞識者，則益多途以爭甚成怨隙。夫所好古
> 者，以爲超絕不類俗故耳，乃至與俗競爭，亦非所以好古意也。……
> 獨于古書法尚好不廢，書非古不足臨摹也，然亦終不能得善冊，以
> 乏故。甲辰（萬曆三十三年，1604）夏，偕友人徂涿鹿山，俗謂之
> 小西天，有石經滿山，皆元和以前刻也。心既眩駭，因借力搨金剛
> 二通，維摩一通，法華第五之一耳。尋屬蘇友裝之成冊，冊繕好，
> 余數日愛玩無已，徘徊忘食。〔註146〕

幸運的古器物被人賞識，但多數都湮沒於荒草之間。所以世間流傳的古器物
很少，大家又爭相擁有，這絕對不是喜好古物的人應有的態度。孫氏認爲不
古的不足以臨摹，可惜因爲貧窮總不能得到善本。某年夏天，他看見滿山石
經，都是唐代元和年以前所刻的，作者搨印下，並且請蘇友裝訂成冊。此事
也帶給了他一些感嘆，道觀佛寺雖然收藏了許多古器物，但動機不是爲財富
就是自命清高，都不能夠眞正瞭解佛經中的蘊含義理，如此一來，收藏變成
一種炫燿的工具。因此藉著古玩而能知古鑑今，才是古玩保存下來的最大意
義，收藏者若膚淺地以追隨潮流的心態來保存古玩，那麼不僅古玩會因不再
流行而遭棄置，收藏者也並不能因爲古玩品賞而精神有所收穫和提升，從而
失去賞玩古器物的本初心態。誠如許獬所言：

> 余家有古硯，往年得之友人所遺者，受而置之，當一硯之用，不知
> 其爲古也。已而有識者曰，此五代、宋時物也，古矣，宜謹寶藏之。……
> 以古先琴書、圖畫、器物玩好自娛，命之曰好古。……吾之所謂好
> 古者，學其道，爲其文，思其人而不得見，徘徊上下，庶幾得其手
> 澤之所存而觀玩焉，則恍然如見其人也。〔註147〕

許獬所謂的「好古」的人，是從內而外喜歡古文物，進入古人的生活層面。唯
有回歸最初賞玩的自然心態，文人所追求性靈精神境界的昇華始有可能。

四、古玩的鑑別

對於古玩鑑藏家而言，最爲重視的莫過於古玩的眞僞問題。因此，文人
也發展出各式各樣的鑑別方法，目的無他，爲的就是在有限的條件中，判斷

〔註146〕《玄晏齋集》，卷三，〈題唐刻維摩詰石經卷後〉，頁 24 上～下。
〔註147〕《媚幽閣文娛集》，許獬〈古硯說〉，頁 41 上～42 下。

出古玩的年代、品質優劣與價值高低。首先，古玩的外觀往往提供了一些可作判斷的資訊。如蕭士瑋鑑識李伯開拿來的古鼎：「李伯開持古鼎來觀，花紋工緻，遍身青綠，三代物也。恨款式以盉鋪之屬，非鼎耳，以備典刑則可，非用物也。」〔註148〕他依據鼎外觀的細緻花紋，與滿身青綠色，判定爲三代器物，並鑑識出它的功能是作爲禮器之用。三代時期以青銅爲器物之材質，且貴族使用青銅器，多是在正式儀禮之時，所以必非一般用以烹煮的工具，文人擅用其歷史知識，下如此的鑑語，尚稱中肯。又如朱孟震云：

余家畜數古鑑，其一黑漆似漢四乳鑑；其二爲水銀，古俱有銘。……
其一似漢清白鑑而文更奇，但不可句數之。……蓋漢鑑少合時流一四
字，今鑑少「弇之物志虞高願兆思紀」十字，意後人因漢製而造者。
然漢鑑語亦似不全，恐不得爲爾時故物，而宣和圖以列之。〔註149〕

朱氏判定漢鑑爲後人仿製的重要依據，是由於鑑上缺少「弇之物志虞高願兆思紀」十字。雖《宣和圖》把這面漢鑑收編入冊，然而朱氏所依據漢鑑外觀條件爲仿製，卻更具說服力。這顯示鑑別必須仰賴有力證據進行，已非含糊曖昧地說出質疑既可。再者，楊寨雲的住所有十分古樸的佛教器物，是隋唐之物。「廿八日，楊寨雲處隨喜，舍利墖墖，範鐵爲之，制極朴古，隋唐時物也。」〔註150〕又有一直徑寸餘雕刻的大士變相，刻得十分精細，大士的左腳下有個鬼子母之類的小兒。根據判定，宋人的技巧達不到這種程度。又有一尊「古香觀音像」，神清氣韻，好像觀音正入定。依據石像造型上的佈置認定宋代雕工技術未至此等精細，故「大士變相」並非出於宋。除了古玩顏色、與上面雕刻，器物造型也是一門學問。文人熟讀古書，於鑑別古玩時得學以致用。如孫愼行鑑定小磨之例，從硯的功能表現上與外形條件作綜合的鑑別：「有小磨一具，石微綠水，潤之益鮮，側篆八字曰：秋月含星，春雷布雪，頗工古，逼宋元時物。」〔註151〕根據「秋月含星，春雷布雪」篆字，孫愼行是判斷它是接近宋元時期的器物。此外，孫愼行認爲春雷指的是磨動的聲音，秋月是磨旁的鉤狀。深思「含星布雪」四字，他以爲是古代隱居的人，吃素時拿來磨米作粉的，米粒像星星，磨後的粉就像雪；「秋星春雪」，是指那人

〔註148〕《春浮園偶錄》，辛未卷，頁23上。
〔註149〕明·朱孟震，《河上楮談》（《四庫全書存目叢書》子部，一〇四冊，據明萬曆刻本影印），卷一，〈古鑑銘〉，頁54上～下。
〔註150〕《春浮園偶錄》，辛未卷，頁27下。
〔註151〕《玄晏齋集》，家行卷，〈小磨記〉，頁碼不明，總頁108。

的情緒感到寂寞的寫照。又月星、雪雷，一陰一陽，五行言和，相生相剋。
又他聽說此磨有治病的效果，姑且試試若是眞的，就將之歸還其弟。不過，
他並沒有去驗證自己的說法究竟是否無誤，這也證明作孫氏的鑑別是對的。
由此看來，鑑別需要學識、經驗，有時也需要豐富的想像力，以作大膽的推
測，但仍須以客觀地求證方法爲後盾。

　　鑑別古玩的方法不一而足，除上述之外，亦依據史料來評鑑，陳繼儒認
爲：

> 停雲館朱巨川告刻鄧喬二跋，余藏又有陸太宰完題，不及刻。跋：
> 云此唐德宗建中三年〔782〕六月，給授中書舍人朱巨川告身符，年
> 月、職名之上。用尚書吏部告身之印，計二十九顆，世傳爲顏魯公
> 書。」〔註152〕

熟於歷史典故以及古玩稀珍收藏來歷的鑑賞家，援史料所載，也算得上是一
頗具可信度的鑑別。文人由於平時長期接觸藝術品，對作家風格相當瞭解，
據此，亦可達到鑑別之功效。如徐文長所記：「閱吳子所藏紅梅雙鵲畫，當是
倪元鎮筆，而名姓印章則並主王元章。豈當時倪適王所，戲成此而遂用其章
耶？近世有人傳虞世南草書，大徑五六寸，絕不類世南。」〔註153〕這些印章
都寫上了王元章姓名，難道是當時他們兩人遊戲時所作的畫，所以就用了王
元章的印章。徐氏熟悉倪元鎮畫風，一眼可識畫爲眞品，即使印識與畫作不
一致，也不影響其鑑別，反而還幽默地推測可能致此的原因。

　　而在文人社會生活中形成的鑑別要求之下，也發展出一些較爲公定的鑑
別方法，以「印」爲例：

> 古人藏圖書，皆有私印記，曰圖書印，不知今何以徑稱圖書也？法
> 書、名畫、扇卷、行冊，無此則無徵，無徵不信，不信不傳，厥用
> 大矣。……吾友盧貝乘篤好此，其好事、收藏、賞鑑，慮無不放古
> 之好書畫者。……要以佳者期于遇，遇者期于得，是盧君之志也。
> 君懼其久而散軼失次，乃裝潢成一精冊，一一印識其上，某凹某凸，
> 某凹凸半，某石某玉某銅，出某所，某爲何所人作，而屬余題其所
> 以。昔米襄陽好古玩而耽書及石，專愚成癖。……貝乘好古，精六

〔註152〕明・陳繼儒，《見聞錄》（《四庫全書存目叢書》子部，二四四冊），卷七，頁
　　　　2下～3上。
〔註153〕《徐渭集》，卷二〇，〈書吳子所藏畫〉，頁577。

法，雅負石癖，名其齋曰語石，可謂善撮老顛之勝矣。〔註154〕
「圖書印」之使用歷史並不算短，迄至明朝書法、書籍、名畫及摺扇等皆可以用印來分辨，用來當作鑑別的重要關鍵證據。自從製作印章的技術變成專門，也就成爲了一項可拿來研究的學問。鍾惺跟貝乘說，古書畫都有專名，而「印」的精緻也不輸給書畫，卻沒有專門的研究。鍾惺受邀而寫題跋，過去米襄陽喜歡古玩，沈溺於書和石，而印章正好是書法和石類相合而成。貝乘喜好古物，精通六書，又愛石頭，其書房就命名爲「語石齋」。最後鍾惺笑稱貝乘雖有喜好、收藏、鑑賞三大長處，但不能全收法書名畫並加以鑑賞，只能說是個「識書畫者」。貝乘表示人的壽命有限，金石又容易風化而毀壞，唯有書冊可以傳之千古。故他選擇以書冊的方式保存古玩的風采，希望可留予後人更近事實的古玩文獻。不過，從貝氏與鍾惺的對話裡也可以發覺，文人在頻繁的鑑賞活動中，也慢慢地形成了一家之言，及有了專屬個人的鑑別之法。如陳繼儒在米元章的相石法外，再添其個人的看法與見解：「米元章相石法，曰秀曰縐曰瘦曰透，今米仲詔所藏靈璧，更有出四法外者。」〔註155〕米萬鍾所收藏的「靈璧」，陳繼儒鑑別此古玩，是此四法之外，別樹一格的寶物。此石有難以形容的完美，而且大小適中，硬度似玉、顏色如石墨，氣勢包納著自然景致，深受米仲照喜愛。明代文人的鑑賞生活，亦由於許多不同觀點與意見的交流而有榮盛之景。多元化的鑑別，於明人鑑賞古玩的生活時況中，也影響古玩品賞的深度趣味與藝術精神的提升。

第四節　古玩題識的鑑賞生活

　　一件傳世書畫往往由書畫本身、款識印章、題跋觀款、紙絹裝裱及收藏印記共同組成，題跋爲其中的重要組成部分。題跋與書畫本身的立意、佈局、墨色等一樣，也有不同的時代和個人風格。這些「文字」風格對於書畫的鑑定和賞玩，都有著不可或缺的作用。書畫題跋除了純粹藝術因素以外，很多題跋借書畫以言志，用題跋書寫自己心中的情感。逐漸的，書畫與題跋都成爲鑑賞的重要課題，供方家鑑賞品評。在古玩收藏和賞鑑過程中，明代收藏

〔註154〕明・鍾惺，《翠娛閣評選鍾伯敬先生合集》（《四庫禁燬書叢刊》集部，一四〇冊，據北京大學圖書館藏明崇禎刻本），卷一，〈語石齋私印譜序〉，頁27上～29上。
〔註155〕《白石樵眞稿》，卷一六，〈書米仲照小卷〉，頁14上。

家同樣比較注意藏品的鑑識，許多古董上也有題識。所謂鑑識，即是對藏品進行考訂、校讎，探究來歷，辨明真僞，評定優劣，並進而闡述自己的觀點。在這種風氣的影響下，古玩題識也盛行起來。當一位收藏者得到一件珍貴的古玩後，往往會乘興在上面作上題識。如李日華：「壬戌（天啓二年，1622）冬孟，得一蒼碧硯，大如胡餅，厚五分也。作偃月，背小篆：半山齋硯，元豐辛卯，八字。殆宋物也。」〔註156〕明代文人古玩題識之習慣，是研究明人古玩鑑賞生活的一大材料。

明中後葉，散佚在江南民間的重要書畫古玩，大多數幾經轉手流傳於好古博雅的文人士大夫之手。隨著收藏的日益增加，品題識跋的風氣也開始興盛，凡經當時名家收藏的作品，很多都留下他們自己或者知交師友的題跋和題識。通過這些文字可以透視出，在明中葉尤其是成化年間（1465～1487），文人士大夫喜歡借古人書畫古玩典籍藏品等抒發個人的人生感歎。在收藏家注重鑑識的風氣推動下，明中後期，各種收藏及著作如雨後春筍般湧現。其中有彙輯各種書畫題跋的，有記述親眼歷見藏品的，有介紹各種藏品知識的，還有編纂器物圖譜的，眾多收藏著作的問世，對普及收藏知識，滿足收藏者需求貢獻很大。同時又在很大程度上推動了藏品鑑識風氣的進一步發展。

題跋的內容也是在充分熟悉各時代名家作品面貌的情況下進行的，對方各時代名家作品目識心記，存儲于胸，從而作爲衡量被鑑作品的準則。文物題跋的內容多種多樣，有自己或他人根據書法畫意型製所題的詩詞，有名家所作評論文字，也有互相唱和的。多數的題跋是記載文物的緣起和流傳經過。此外，很多題跋屬於後世收藏和鑑賞家們考證、鑑定文物真僞，考證源流、流傳過程以及鑑賞評論等方面的內容。鍾惺曾說：「知題跋非文章家小道也，其胸中全副本領，全副精神，借一人一事一物發之，落筆極深、極厚、極廣，而與所題之一人、一事、一物。其意義末嘗不合，所以爲妙。」〔註157〕陳繼儒認爲題跋是「文章家之短兵」，出手即見其功底。同樣，古玩題識也有自身的藝術價值，一部分的題識屬於藝術創作，有自身獨立的藝術價值。如「余得蜀僧石碌硯，名峨眉卵，客云：古未有以卵名硯者，余曰：有之。」〔註158〕李日華針對客人的意見，詳細考證了歷代以卵名硯的事實和典故，十分具有

〔註156〕《紫桃軒又綴》，卷一，頁38上。
〔註157〕《隱秀軒集》，卷三五，〈摘黃山谷題跋語記〉，頁11上～下。
〔註158〕《六研齋筆記》二筆，卷三，頁38。

價值。特別是有些鑑賞和收藏大家，常常在題識中加上時代背景、個人感想，還有大量的古玩收藏和鑑賞知識，這些不僅很有時代的意義，另外還可以爲後世鑑定文物提供證據。

　　明人的藏品鑑識精神超越宋元。藏品鑑識是一項特殊的收藏活動，也是一種收藏生活，需要具備相當的學識功力；作爲完整的古玩的一個不可或缺的組成部分，也深爲文人士大夫們喜好和欣賞。古玩題識的用意和種類有很多，它與書畫題跋既有相似點，也有很大的不同。由於古玩大多是秦磚漢瓦、銅鼎石硯之流，材料的特點決定它內容的特點。一般而言，字數相對較少，內容大部分是屬於記述收藏者得到的經過，考證眞僞，以及流傳過程、典故等等，也有的題識是書寫自己感想、意志等的詩詞之作。

　　在文人理想的生活和自我形象中，他們並不認爲古玩只是單純的玩物，而是認爲古玩蘊涵著天地之靈氣，能夠預知晴雨，與陰陽相通。據載：「古銅物鼎彝之屬入土千年則純青如鋪翠，入水則純綠其色。子後稍淡，午後乘陰氣，翠潤欲滴。大理石屏所現雲山，晴則尋常，雨則鮮活，層層顯露。物之至者，未嘗不與陰陽通，不徒作清士耳目之玩而已。」〔註159〕因此「故人能好骨董，即高出於世俗，其胸次自別，或可即目前以開其未發之也。」〔註160〕中國藝術之所以既講充實又講空靈，是因爲它既要講格調，又要講趣味。有格調則典雅，有趣味則高雅；反之，無格調則鄙俗，無趣味則粗俗。換言之，格調關乎道德，而趣味關乎性靈；格調與趣味的統一，也就是道德與性靈的統一。傳統中國人看來，不道德的東西是不美的；反之，善的也必定是美的。美善合一，是中國藝術精神之一，也是文人士大夫的生活理想。一個人，如果道德高尙，內心充實，格調也就一定高；如果超凡脫俗，飄逸虛靈，趣味也就一定雅。人如此，藝術品亦然。所以收藏與賞鑑古玩能提高一個人的境界，使之成爲一個有深度有品味的人。並且還可以藉此名傳青史。「其遞代流傳，收藏之家、賞鑒之人，皆有記載可考。無名氏得之，即成名家。其授受不輕，不能以勢力取之也。」〔註161〕「人之好骨董，好其可悅我目、適我流行之意也。充目之所好、意之所到，不先於骨董而好止矣。」〔註162〕這些都

〔註159〕《六研齋筆記》，卷二，頁22。
〔註160〕《骨董十三說》，頁3下。
〔註161〕《骨董十三說》，頁4上。
〔註162〕《骨董十三說》，頁4下。

是從一些題識中經常表達的一個鑑賞生活的意念。

一、紀錄掌故

　　從明代文人自敘中可知其休閒生活、平生興趣與日常喜好。姚翼自言:「余生平寡嗜好,於世之珠玉琛、怪花石、蟲魚及聲色歌舞、六博、樗蒲,一切可喜可玩之事,爲游閒之客所晝夜沉酣而不厭者,非惟力不能致,而不曾以緇乎其心。」〔註163〕李維禎也提及:「仲嘉小字之討,少好讀書及名家墨蹟,諸文房物日陳案上以爲娛。曰先民典刑在焉,非玩好囂華之美也。」〔註164〕這一類自述、他述的文字,可充分證明古玩在明代文人生活中佔有相當重要的地位,文人的休閒活動幾乎不能缺乏古玩的陪伴,這種情形,在前已有詳述。文人收藏之風興盛,彼此間交流或自行收藏之過程,總互有題跋的交流,如「雍國丞相虞公古劍一具,今藏其孫勝伯家。毗陵倪元鎭,匡盧陳惟寅,既作歌詩咏之,且要余同賦焉。」〔註165〕欣賞把玩過古劍的人,都因主人盛情而留下歌詠古玩的字句,鑑賞之最初形態即是藉由文人之間賞玩器物寫下的題跋,交流唱和,而漸漸地有了較爲成熟的鑑賞觀念。在形式上,這短短幾句的題跋也爲後代紀錄著曾賞玩過古劍的名人雅士,在明代文人大量的題跋中,兼有紀錄功能與傳世掌故者,亦是不少。

　　古玩所以吸引文人雅士收藏的原因,首推「古意」之雅,可提升文人精神層次與休閒質感;其次,不論所收藏之物爲何,「奇特」乃是引發文人收藏興趣與嗜好的重要因素。由此,在文人的題跋中,不免會紀錄到故人見過或收藏的古玩的「奇特」之處爲何?如唐時升就曾紀錄此一歷史掌故:「王將軍元周得古銅劍以示余,蓋三代之器也。」及「今此劍殊有光怪,將軍言每當戰鬪之日,必鏗然夜鳴。」〔註166〕此劍之奇,乃在於能感應戰爭而發出夜鳴。對於收藏者或賞玩者而言,附加傳奇色彩的古玩,不僅新鮮感十足,也提高

〔註163〕明・姚翼,《玩畫齋雜著編》(《四庫全書存目叢書》集部,一八八冊,據北京圖書館藏明隆慶萬曆間自刻本影印),卷二,〈書文選二編後〉,頁17上～下。

〔註164〕明・李維禎,《大泌山房集》(《四庫全書存目叢書》集部,一五三冊,據北京師範大學圖書館藏明萬曆三十九年(1611)刊本),卷一一四,〈文學汪次公行狀〉,頁10上。

〔註165〕《珊瑚木難》,卷二,〈虞相古劍歌〉,頁348。

〔註166〕明・唐時升,《三易集》(《四庫禁燬書叢刊》集部,一七八冊,據北京大學圖書館藏明崇禎謝三賓刻清康熙三十三年(1694)陸廷燦補修嘉定四先生集本影印),卷一六,〈古劍銘〉,頁14上。

不少鑑賞的價值。再者，若其物由來非比尋常，則明人會加以論述，如「鳳州遁跡山有郭家崖，景德元年（1004）軍人楊起，忽入一洞穴得一鏡。圍五吋，背鑄水族回環三十二字。」〔註167〕宋鳳翔紀錄下古玩的歷史掌故，據載：

> 湖州董尚書潯陽公得姑蘇舊家山石，高五丈，連巨艦載歸至震澤，舟沉石墜水中，公募善泅者入水求之。泅者摸石盛在一大石盤上，盤可合五六抱，公駭異命數百人次第接起之，而以石置盤孔，毫末湊合。蓋即當時以盛石者異矣。又王元美先生家藏一銅唾壺，為三代物，常以自隨，然僅其底而已。過太湖，童子誤墜水中，公懸十金募人搆取，持以上視之乃其蓋，先生大喜，復懸十金令取原墜之底，及得吻合完好，藏之以為至寶。二事甚相類，故併記之。〔註168〕

湖州烏程董份（1510～1595）和太倉王元美各有一個寶物，後來因為際遇反而找到他們缺落的那一部分，使得寶物得以完美。因為這兩件事的情形很類似所以記在一起。不同的故事與出土經過，豐富了人們對古玩過往歷史掌故的想像，增加了人們收藏的興趣與意願。這一類的題跋提供給鑑賞者一些可資判定的條件，如出土位置、特徵等。如焦竑（1541～1620）所記：

> 京口北固山甘露寺，舊有兩鐵鑊甚巨，梁天監中鑄。東坡游寺詩「蕭翁古鐵鑊，相對空團團。陂陀受百斛，積雨生微瀾。泗水逸周鼎，渭城辭漢盤。山川失故態，惟此能獨完。」是也。……後字二行，書官人名，並「五十石鑊」四字。蓋種蓮供佛之器。近修《京口三山志》不知載也。〔註169〕

鐵鑊周遭刻有文字紀錄其由來，並有題字者官名和人名，經由位於公共景點之器物的題識與名人對其之跋語，也可以補充一般地方志較少注意到或未能記載之不足，對後代建構完整前代歷史圖像幫助不小。

　　器物一般只刻有收藏者的姓名、籍貫及收藏住所的名稱等，如李日華曾買到的一個硯臺，上有項墨林名號，因此，據此推知此硯曾為項墨林收藏過。

〔註167〕明・閔元京、凌義渠輯，《湘煙錄》（《四庫禁燬書叢刊》集部，一四五冊，據北京大學圖書館藏明天啟刻本影印），卷一一，〈郭家崖鑑銘〉，頁3上。

〔註168〕明・宋鳳翔，《秋涇筆乘傳略》（《百部叢書集成・學海類編》），頁9上～下。

〔註169〕明・焦竑，《焦氏筆乘》（《四庫全書存目叢書》子部，一〇七冊，據上海師範大學圖書館藏明萬曆三十四年（1606）謝與棟刻本影印），卷四，〈解脫殿鐵鑊〉，頁16下～17下。

據載：

> 購得端硯一，回環如鏡，厚六分，面徑二寸五分，中作直界，分左右，
> 如常一腰子硯。……其背右刻伯雨二字，方寸許，嚴整有法，左刻「項
> 墨林珍秘」五字，蓋曾入天籟閣中者。石質溫純，有一眼色暈甚淡，
> 旁挾小點五六。余號之：「淡月疏星硯」，不復作銘。〔註170〕

古器物上的鐫刻文字因各代風格之異，故可大略判定出古玩的年代。《太平清
話》也有同樣案例：

> 擇冠徐延之云：「古鐘鼎彝敦、盤盂卮鬲，其欵識文多鳥蹟蝌蚪，書
> 法簡古，人多不能識。獨唐瑩質鑑背銘篆文明易，蓋唐故物也，其
> 詞亦平易。」銘云：「鍊形神冶，瑩質良工。如珠出匣，似月停空。
> 當眉寫翠，對臉傅紅。光含晉殿，影照秦宮。鐫書玉篆，永鏤青銅。」
> 凡四十字學齋佔筆亦載此鑑銘，纔八句。〔註171〕

這屬於較簡捷的題跋模式，依古玩現有史料進行鑑賞與推論。此外也有文人
單純表達自己的喜悅之情，如李日華在得到半山老人所藏的洮石硯後，特意
寫了一些詩文表達喜悅之情：「半山老人挾此硯，著字說，竹懶攜以寫奇樹，
俱不免橫生枝節而竹懶于文無言。」〔註172〕又如：

> 壬戌（天啓二年，1622）六月，得七星泓硯一，乃七星灘卵石所琢，
> 長幾尺，闊半之。額大小成七數，受水遁注面仍有渦處，……硯自
> 絕品也。余嘗兩度泊嚴灘漉石沙中，終鮮稱意者。今忽得之，喜悅
> 課量，因銘四十字其函上。〔註173〕

不管是仔細描述外型或書寫心情、收藏等經過，這些文字都成為日後考證這
件傳世藏品源流和眞僞的重要材料和依據。

平時飽讀詩書、熟捻史事掌故的文人，觸及古玩鑑賞時，既言古，必與
歷史上重要人物、事件有所關係，藉由古玩而知歷史，往往會觸發文人對歷
史上的感慨：

> 海虞王君文潔，喜文博古，嘗獲一鼎，其識曰：「維紹興丙寅（十六
> 年，1146）三月己丑，太師秦公檜，一德協濟，配茲乾坤，乃作銅

〔註170〕《六研齋筆記》三筆，卷三，頁38下～上。
〔註171〕《太平清話》，卷一，頁13上。
〔註172〕《恬致堂集》，卷三五，〈半山齋洮石硯銘〉，頁39下～40上。
〔註173〕《紫桃軒又綴》，卷一，頁25下～26上。

鼎賜家廟，以奉時祀。」蓋宋高宗之所賜，而其相秦檜所從受者也。

　　文潔讀之愀然，憐岳武穆之冤忠，而鄙其當時君臣之所爲。〔註174〕
海虞王文潔曾獲一個古鼎，可能爲宋高宗時製作，曾賞賜給秦檜的器具。眼觀至此，王文潔忍不住同情起岳飛的忠良，而憎惡高宗和秦檜的昏愚，這些情感上的觸發屬於人的感性層面。另有理性層面則是在爲古玩寫作題跋時，簡略地爲該項古玩說明其於各朝代之不同特色，如以印章鐫篆爲例：

　　余所見漢代銅章，大都逸宕飛動，以八分體勢行之，不盡作籀篆。

　　唐宋以降，僅見於石刻及法書名畫，而不見印章。〔註175〕
姚希孟認爲自漢至明印章的歷史。唐宋未見名家，印章刻雕的客觀歷史是鑑賞時的資訊，然而相對地，作者亦藉此再加上自己對其位置佈置，與主觀的情感評斷而鑑賞。他更認爲「閱古帖可以忘暑，閱古印章亦然。」表示古代文物也是生活中的一種怡然自得、自娛、自適的性靈升華的藉助物之一。

　　紀錄古玩，也不全是僅登記其完好，在一些題跋中，文人也記載了遭毀損的情形。如張應韶吹鐵笛，「數里外聞之，後楊廳夫自號鐵笛道人。笛在張仲仁處，聞其色有羽綠，損而多坎，吹之不能成聲矣。廳夫草玄閣至今存，望仙橋閣署亦付之祝融，可惜。」〔註176〕古玩的損毀，正反映了保存之難；一來是因收藏者，二來因未能依古玩特有之需要將之妥善保存，如鐵笛怕鏽，怕重力使外表凹凸影響甚至破壞音色。愛好古玩的文人注意到現實條件好與壞的並存，對於古玩所以被發掘與蔚爲風潮之動機，文人也試著重新認定古玩應具之價值所在。如「有爲寶玉之說者曰：『美哉玉乎，宝族之尤乎，其爲宝也亦豈易乎哉？方其未出也，山輝而水秀，璞也不掩其美，其既出也，雕琢之、切磋之，由是而後可以爲琮爲璜、爲圭爲璧、爲瑚爲璉，以奉靈□以班諸侯。』」〔註177〕一塊寶玉從被發現到琢磨出其光華的過程是多麼不容易，古玩被發掘的過程亦是，一旦被發現、幾經琢磨之後而散發出價值來，寶玉身價也跟著水漲船高。古玩的市場與文人社群中，紀錄形式的題跋對於鑑識品賞，也發揮了不小作用，這是鑑賞活動落實於日常生活中的必然結果。

〔註174〕《陸文裕公行遠集》，卷四，〈鉶鼎記〉，頁4下。
〔註175〕明・姚希孟，《松癭集》（《四庫禁燬書叢刊》集部，一七九冊，據北京圖書館藏明崇禎張淑籟等刻清閟全集本影印），卷二，〈單臣素印藪冊跋〉，頁55下～56下。
〔註176〕《筆記》，卷二，頁55下～56下。
〔註177〕《蒹竹堂稿》，卷六，〈說玉〉，頁3下～5上。

二、評價與評論

　　文人熱衷於古玩收藏，對古玩的眞僞，自有要求；且凡經名家鑑賞過的古玩，價值必然提高。將名家之鑑定集結成冊，可增加鑑語的可信度，並可供日後鑑賞者一些判斷的依據。再如崑山張應天，博綜古今，喜搜討古今法書名畫古玩，與王世貞等人友善。他精於古玩題識，著有《古董秘訣鑑定新書》，這是一部雜論古物玩好的著作。對於各種器玩，都一一辨別眞僞，品第甲乙，內容詳實。茲援引其中一則以概其餘：「近時硯山、書鎭，有以大塊辰砂、石青爲者，雅甚。余見三四斤重朱砂，不下數十枚。若箭鏃砂，及石青重二三斤者，蓋有數矣。」〔註178〕江寧甘旭甫，也精於古印和古玩題識，一生癡愛古印，幾達廢寢忘食的程度，著有《甘氏印正》、《印章集說》等。對於古印章字體、印章種類、歷代印製、篆法、刀法、章法及印色制法都做了全面的闡釋。〔註179〕博通鑑賞的文人，針對古玩的類別、製造技巧與歷史背景，都經過一番檢查考定之後，才做出評論，而數量大得能夠成冊出版的，就有可能成爲鑑賞專書；而散落於文人詩文集中的零星題跋鑑語，數量更是豐碩可採。這些題跋可能是文人間應酬，或個人賞玩古器物的心得，進行評價評論的角度有可能並不全面，然而從這些短篇的題語，更可瞭解明代文人鑑賞古玩所觸及之層面。

　　對古玩進行評價，文人擅長以感官接觸刺激後引發之感覺著手，書寫肉眼、精神體會古玩之感覺。如董斯張提及：「《北苑行旅圖》爲故郵姚氏物，向歸亡兄伯念，徃歲辱命索之。所示觚卣二種，碧采古香，陸離炤人，倦眼摩挲，直欲遊神三代。」〔註180〕書寫視覺、嗅覺的感官接收，「碧采古香」的古器物，帶領著賞玩者的精神悠遊遠古三代，紓發古玩引人思古幽情，又何嘗不是對此古玩的絕佳評價呢？此外，文人也會利用古玩的諸多客觀條件，做爲評鑑的依憑。若依外型而論，如焦竑所評甘心暘挖土得到之石：「余鄉甘心暘掘土得茲石，瑩潔如玉，筆意宛然，眞數百年物也。一石蓋已損，世代雖莫考，而決爲宋以前之刻無疑。」〔註181〕焦竑依「瑩潔如玉，筆意宛然」判斷出石頭的年代，如此簡短卻肯定的評論，因有學識與經驗支撐；一般人

〔註178〕　張應天，《古董秘訣鑑定新書》，〈論異石〉，頁122。

〔註179〕　《美術叢書》，頁168。

〔註180〕　明·董斯張，《靜嘯齋遺文》（《四庫禁燬書叢刊》集部，一〇八冊，據北京圖書館藏明崇禎刻本影印），卷三，〈答玄宰先生書〉，頁11上～下。

〔註181〕　《焦氏澹園集》，卷二二，〈書黃庭經後〉，頁21下～22上。

多半僅能依據外觀，無法胸有成竹地對古玩作出確切的鑑定。因此，參入一些更加客觀的歷史事實輔助鑑別，是許多文人常用的評價方法。如洪容齋判斷：「高歡避暑宮、冰井臺、香姜閣瓦耳，」比漢銅雀瓦更早，乃東漢桓帝時即有，所據之理由爲：「漢銅雀瓦稱爲最古，在宋已不可得。」再者「高歡避暑宮、冰井臺、香姜閣瓦耳。此磚有延熹字，爲漢桓帝時物，又遠在銅雀先矣。前爲古篆，後作分書，古有其例。」〔註182〕宋代著名的《容齋隨筆》作者洪邁，對古代文物的見解，成爲明人鑑識古物的活知識。依照每一朝代不同的用字習性來判別古玩應屬之年代，非空憑感覺抑或外表所作評論，表現文人學以致用，評論結果也趨於客觀、條理分明。日後有所質疑之人，亦可循線回溯，重新檢驗。文人如此有憑有據之鑑識，更顯可貴。

　　也有人從古玩的製作技巧切入，這類評論偏重於度量器物製作者的技藝能力，畢竟古玩所以能夠精緻呈現，憑藉的還是製作者聚精會神的精雕細琢。因此，文人從這個角度去評論古玩，亦將作者因素納入了鑑別之列，使題跋鑑賞的內容更加多元。徐允祿曰：

> 先是松鄰，精爲雕鏤圖繪之技，所製簪匜，人寶之幾于法物。清父
> 長而盡其術，別號爲小松，又善以己意變幻，刻竹木爲古仙佛像絕
> 肖，鑒者至謂勝於吳道子所繪。又間彷王摩詰諸各家所畫山麓、雲
> 樹，就盆景中，極其神理，其所紆曲盤折，盡屬化工。他人即竭心
> 力效之，終不能及，作詩不能工。〔註183〕

朱松鄰擅長雕刻的技藝，清父也承傳這項技術，刻竹木爲古仙佛像，除相似外，鑑賞家以「勝於吳道子所繪，又間彷王摩詰諸各家所畫山麓、雲樹，就盆景中，極其神理」來稱讚其技藝超群。王維之畫饒富禪意，是精神層次頗高之境界，朱清父的功夫可謂臻於「神乎其技」之域。朱長春也認爲：

> 世寶用三品：玉、石、金，皆天產，而陶埴爲四。陶，人工也，致
> 奪天焉。自寧封以來，彌巧、彌古、彌珍，所傳代中諸窯尚哉！……
> 新窯寶埴於古亡辨，然其陶印，周子倡之，古未有也。自埴自篆，
> 文不減漢藪，質亞黃玉，江南名貴，人傳爲奇。〔註184〕

〔註182〕《焦氏澹園集》，卷二二，〈書漢延熹刻字〉，頁21上。
〔註183〕《思勉齋集》，卷九，〈獨行傳〉，頁23下～24上。
〔註184〕明・朱長春，《朱太復文集》（《四庫禁燬書叢刊》集部，八三冊，據中國科學院圖書館浙江圖書館藏明萬曆刻本影印），卷二七，〈周秉忠陶印譜跋〉，頁3下～4上。

蘇州周秉忠所製陶印，文字古雅，質地媲美黃玉，在江南地區爲貴族嘖嘖稱奇。周氏自身修養，加上天份和努力，其《陶印譜》刊印存世，成就如此並非偶然。由以上可知，文人評論古玩的優劣粗細時，製作者的個人修養事實上也給予作品一股生命力量，製作者精神層次高低，會透過技藝表現在古玩上，一目了然。文人一方面藉著賞玩品鑑古器物對製作者進行評定，另一方面也顯示出文人在鑑賞古玩的心態上，仍存在著強烈的道德要求。

　　從諸多明人鑑賞題跋之中，可發現一種頗爲特出的評價方式。文人除從古玩的表裡、功能、新異及風格等角度品賞外，在跋語之中，還特別將此古玩與名家之作品進行比較。其原因可能有三方面：首先，藉著名人已獲認可之作品，新器物可較輕易地找到定位；其次，援引名作比較，較容易引起閱讀者的注意力；最後，當然也不排除該古玩風格大致屬向。無論如何，能與名家作品相比較之古玩，必有其精細超逸之處。如篆刻本是一困難之事，鮑應鰲曰：「締觀何主臣所鐫，其格峻，其力勁，英英逼古，眞擅場手。許君士衡，近自錢塘來新安，以名手爲賞識家所推重，差次主臣，蓋其意致超超，度越流輩甚。」〔註185〕鮑應鰲品鑑何主臣的篆刻爲：「格峻、力勁」；而許士衡的作品爲賞識家所推崇，被列在僅次於何主臣之地位，可見作品在意境等方面必然頗具水準。再者，凡是喜好古物古玩的人，都會藉印章而別出一格。明代的文徵明、何鳳翼等人雖是這方面的好手，但是文氏太拘泥在法則之中，而何氏則太過脫離法度。范鳳翼認爲：

> 凡嗜古博綜之士，固未有不鈎玄金石之文，而印章尤切身之影事，所藉以行遠垂不朽者，結繩往矣。……得建侯潘子，工妙渾圓，又標一格，爲予鐫數十，皆一一可喜。……而以建侯新鐫雜其間，殆難辨識，予故特表出以告海內之精鑒賞者。〔註186〕

范氏看到潘建侯的印刻、工巧渾圓，自有風格，將其刻印與名家周氏、杜氏的作品並列。當代印刻作品列於名家能手之中，對工藝業者可說是對此器物與製作技藝的一大肯定。這一類的題跋識語，可說是觀玩者對器物下了一大膽的評價。不過，從這種比較的情形再作深一層探究之時，亦可發現文人品賞時存在著「品評次第」的習慣，著名的如張丑：「余所見漢玉印，以劉先臣

〔註185〕明・鮑應鰲，《瑞芝山房集》（《四庫禁燬書叢刊》集部，一四一冊，據南京圖書館藏明崇禎刻本影印），卷三，〈題許士衡篆刻小引〉，頁21下～22上。
〔註186〕《范勛卿文集》，卷五，〈題潘建侯印章冊子〉，頁7上～8下。

印爲最。白起、忌僕、韋成慶次之，張聖、廖由、王昌、馬姬之印，尹須印信、黃神之印、天帝之章，皆極品也。」〔註187〕這裡張丑並沒有說明自己品評次地的標準爲何，從該文所列作者名單，查詢其作品內容，或許可探知張丑評鑑標準之一二。另如卓發之也認爲：

> 篆刻自秦漢以後，至宋元寖衰，明興乃有壽承，并闢此道，雪漁繼起，直駕宋元而上之秦漢。……而朱元襄擅其勝會，以游江淮間，直使當世無兩。其亦雪漁之技，有超于青雲白雪緒句，令人不可跨越者。抑元襄尚能以嫖姚方銳之氣，蹴踏廉李諸宿將，如今日文人之駕軼中原否也。〔註188〕

篆刻藝術與其技巧，秦漢盛行，至宋元時期逐漸衰弱，直到明朝又再度興盛，壽承開創明代篆刻之風，之後雪漁繼之而起，直逼秦漢時的水準。而朱元襄在江淮間也以這項技藝聞名，雖然他以爲自己的才能超過雪漁，但作者卻認爲雪漁較佳。篆刻成品所展示出的抽象的「氣」，即是卓氏的評斷標準。從外觀漸漸深入於構造、意境，再加上文人求之於知識，並與名作進行比較，甚而品評次第，由此可見文人題跋中的鑑賞層面堪稱多元。題跋中的鑑賞方法，可供他人進行鑑賞時之參考，甚至從一些文人的紀錄看來，前人所作之題跋因其中可能有一些知識性的訊息，有時也可以用來作爲鑑定他物的憑據。如李日華根據前人的題識，來鑑定自己爲夏賈作畫而得到的古硯。〔註189〕所謂：「玩禮樂之器可以進德，玩墨迹舊刻可以精藝，居今之士可與古人相見在此也。助我進德成藝，垂之永久，動後人欣慕在此也。舍是而矜重之則泛矣，然而較之耽於聲色者又遠矣，然後知骨董一句爲目前大用也。」〔註190〕這是晚明文人對古玩之普遍看法與態度。然而凡事過與不及皆爲大忌，評賞熱潮一旦太過，便容易流於形式，言過其實或互相吹捧的情形也會相繼出現。有志之士對此即有所自省，如許獬因爲朋友的告知，才知道自己用的硯是五代宋時的古物。〔註191〕

古物存在的意義並非娛樂，後人對它的珍愛致其身價漲跌。而收藏本是

〔註187〕《眞迹日錄》，一集，頁400。
〔註188〕明・卓發之，《漉籬集》（《四庫禁燬書叢刊》集部，一〇七冊，據北京圖書館藏明崇禎傳經堂刻本影印），卷一五，〈題朱元襄印譜〉，頁8上～下。
〔註189〕《味水軒日記》，卷三，頁176。
〔註190〕《骨董十三說》，頁9下。
〔註191〕《明文霱》，卷一八，〈古硯說〉，頁37上～38下。

一群高雅人士用以鑑賞自娛的，後來形成一股潮流，從而變成了互相競爭的東西。如此一來，即與收藏賞玩的原意背道而馳。愛好收藏是因爲崇敬古人言行或德行，雖然「逝者已矣」，故藉著古物而貼近古人的精神，並非戀物而收藏，這點收藏古物的正確態度應該被重新認識並且釐清。除此之外，無論鑑賞時所依據的證據爲何，總無法避免主觀價值因素之介入，爲此，蕭士瑋特引前賢之語以抒己見：

> 宋高宗謂：端硯如一段紫玉，瑩潤無瑕乃佳，不必以眼爲貴。唐彥猷最愛紅絲硯，與蔡君謨曰：墨，黑物也，施於紫石則曖昧不明，在紅黃則色自現，且研墨如漆，有脂脈脉能助墨光。柳公權亦以青州紅絲硯爲第一，後乃云端溪石爲硯至好，墨青紫色者益千金。……
> 〔註192〕

宋高宗說良好硯臺「不必以眼爲貴」。唐彥猷最喜愛「紅絲硯」，他認爲：「黑墨磨用在紅黃色硯，墨色自然顯現，較紫石硯爲佳。」且柳公權也以青州「紅絲硯」爲最佳，各有不同看法，有人提出端溪石製成的硯最能幫助墨色顯現，青紫色的硯，價值更高，所以彥猷所說的未必正確。而且蔡君謨也說過，東州多有奇特的石頭，過去的人知有「端巖龍尾」，爭相求之，這就是極品。從蕭士瑋的話中可以得知，雖然每個名家都能各有其鑑賞能力，但是因爲個人的喜好不同，所以歸納出的結果，也會有所出入。因此評賞的客觀程度，讀者或鑑賞者應當細作考量。綜合多方看法後做出評論，可減少主觀成分的負面影響，客觀評賞鑑定的可能性也會因此而相對提高。

〔註192〕《春浮園偶錄》，庚午卷，頁 35 上～下。

第六章　典籍的鑑賞生活

　　清人洪亮吉在《北江詩話》中把藏書者分爲：考訂家、校讎家、收藏家、鑑賞家、掠販家五類，而這種分法在多數藏書家身上，只是體現了某人在某一方面的側重而已。並且洪氏認爲鑑賞家僅重視典籍的版本，而對於典籍作者著書的宗旨以及內容並沒有進行涉獵探索。其實，賞鑑也有品味高下之分。明代私人藏書自明初即已有之，至少從永樂以後，一些居官既久的官僚化的士大夫便開始有收藏之好。〔註1〕而文人藏書的動機，一方面是尚友古人，另一方面則爲了考古之需，〔註2〕但不論動機爲何，透過對典籍的鑑賞是最主要的手段與方法。十七世紀江南一些著名的典籍鑑賞家，就絕非洪氏所說的那種只懂典籍版本，而對典籍旨意一知半解的「半調子」。〔註3〕許多藏書家不惜重金購求珍本秘書，謀利之徒趁機作「僞」以欺之，故而久已失傳的古書頗有所出。〔註4〕藏書者中的鑑賞家，就是本章所要討論主題中的主要角色。一般而言，典籍的鑑賞，涵蓋輯佚學的知識領域，也與校勘學、訓詁學、版本學、目錄學、辨僞學等獨立學門也都有涉及。作爲典籍鑑賞家其知識是相當地寬廣，而典籍文獻的載體形式有甲骨、金石、策牘、縑帛、紙張等。文獻的相對獨立單位有篇、卷、冊、部（種）等。這裡所說的「冊」、「卷」，是指一部書中可相對獨立的單位文獻；「篇」即指卷、冊、部中可相對獨立的單位文獻，又指獨立流傳或存在的單位文獻，如一篇碑文。「部」，是文獻的最

〔註1〕　商傳，《明代文化志》（上海：上海人民出版社，1998年10月一版），頁425。
〔註2〕　《晚明閒賞美學》，頁91。
〔註3〕　《十七世紀江南社會生活》，頁185。
〔註4〕　曹書杰，《中國典籍輯佚學論稿》（長春：東北師範大學出版社，1998年9月一版），頁104。

大單位，如「一部（種）書」；積卷、冊而成部（書），或聚篇而成部，合句、段而成篇。〔註5〕本章探討內容泛指上述一般典籍，包含一切文化記載而為明人收藏的知識載體。

明代刻書區域之廣，刻書家之多，刻書數量之大，都是以往任何時代無法超越的；同時藏書風氣之盛，藏書家之多，藏書數量之大，也是以往任何朝代無法比擬的。尤其是私家藏書，宋代已漸成風氣，至明代愈見其烈，已發展成文化史上的一項重要事業。藏書家大都具有較為淵博的學識，其中不乏影響一代的文化名士、政界巨擘。就在如此時代的大環境下，明代私家藏書者的鑑賞家其典籍鑑賞生活，則成為一個有趣的命題。

第一節　典籍鑑賞生活的開展

自古以來，中國的許多文人便喜好收藏典籍，並以鑑賞典籍作為日常生活之一部分。到了明代，這種文人生活方式越發發展，逐漸成為一種潮流，同時典籍賞鑑的功夫也更為文人重視，性質更趨專業，成為一門高深的學問。但是，我們必須清楚的認識到，明代收藏典籍的風氣雖然非常盛行，但並非每一位收藏者都是慧眼獨具的鑑賞家，也就是說，當時收藏與鑑賞之間存在相當程度的差距，兩者可說是截然不同的文化活動，而收藏者也因對典籍收藏的目的被分為數類，因此，在以探討賞鑑活動的主題之下，必須對其加以界定。

首先，我們藉由史料的記載，來探究明人對收藏家如何界定，明代浙西著名藏書家項元汴曾說：

> 書畫有賞鑑、好事二家，其說舊矣。若求其人，則自人主、侯王、將相，以及方外衲子固宜有之。張彥遠云有收藏而不能鑑識，能鑑視而不能善閱翫，能閱翫而不能裝褫，能裝褫而無銓次，皆病也。若宵庶人宸濠、嚴逆人世蕃蓋富貴貪婪之極，而旁及于此，固不可以言好事也。〔註6〕

據項氏所言，舊說收藏者可分賞鑑家、好事家二類，其標準在於能否針對典

〔註5〕《中國典籍輯佚學論稿》，頁1。

〔註6〕明・項元汴，《蕉窗九錄》（《四庫全書存目叢書》子部，一一八冊，1995年9月初版，據江西省圖書館藏涵芬樓影印清道光十一年六安晁氏木活字學海類編本影印），〈畫錄・賞鑑〉，頁47上。

籍加以賞鑑，但是，若收藏者之人品不正，則不在收藏家之列。明末山陰收藏家張岱也說：

> 余謂博洽好古，猶是文人韻事，風雅之列，不黜曹瞞（曹操），鑑賞之家，尚存秋壑（賈似道）。詩文書畫未嘗不抬舉古人，恆恐子孫效尤，以袖攫石、攫金銀以賺田宅，豪奪巧取，未免有累盛德。〔註7〕

可見明人對收藏家的標準，特別重視收藏者之人品，若人品不正，雖如叛逆寧王朱宸濠、嚴世蕃收藏之富，曹操、賈似道文雄之長，仍不列收藏家之林。賞鑑家作為收藏家之一類，明代人對其特質亦有說明。以收藏內容為依據，嘉、萬時期南直隸江寧人顧起元將賞鑑家分為數品，他指出：

> 賞鑑家以古法書名畫真蹟為第一，石刻次之，三代之鼎彝尊罍又次之，漢玉杯玦之類又次之，宋之玉器又次之，窯之柴、汝、官、哥、定及明之宣窯、成化窯又次之，永樂窯、嘉靖窯又次之。留都舊有金靜虛潤，王尚文徵，黃美之琳，羅子文鳳，嚴子寅賓，胡懋禮汝嘉，顧清甫源，姚元白涮，司馬西虹泰，朱正伯衣，盛仲交時泰，姚敘卿汝循，何仲雅淳之，或賞鑑，或好事，皆負雋聲。黃與胡多書畫，羅藏法書、名畫、金石遺刻至數千種，何之文王鼎、子父鼎最為名器，它數公亦多所藏。近正伯子宗伯元介出而珍祕盈笥，盡掩前輩。伯時、元章之餘風，至是大為一煽矣。〔註8〕

顧氏所指，賞鑑家可分數等，以收藏書畫為最上。此外，賞鑑家與一般收藏者一樣，人品也是必須加以重視的，如明末松陵人陸紹珩說：「書畫賞鑑是雅事，稍一貪癡，則亦商賈。」〔註9〕明末福建長樂名士謝肇淛也說：

> 米氏《畫史》所言賞鑑、好事二家，可謂切中世人之病。其為賞鑑家者，必其篤好，遍閱記錄，又復心得，或自能畫，故所收皆精品。近世人或有貲力，元非酷好，意作標韻，至假耳目於人，或置錦囊玉軸，以為珍祕，開之令人笑倒，此之謂好事家。余謂今之紈袴子弟，求好事而亦不可得，彼其金銀堆積，無復用處，聞世間有一種書畫，亦漫收買，列之架上，掛之壁間，物一入手更不展看，堆放櫥麓，任其朽蠹。如此者十人而九，求其錦囊玉軸又安可得？余行

〔註7〕 《陶庵夢憶》，卷六，〈朱氏收藏〉，頁51～52。
〔註8〕 《客座贅語》，卷八，〈賞鑑八則〉，頁251。
〔註9〕 《醉古堂劍掃》，卷一，頁11。

天下，見富貴名家子弟，燁有聲稱者，亦止僅足當好事而已，未敢
遽以賞鑑許之也。〔註10〕

除了陸氏所言，賞鑑家在人品上必須戒除貪癡以外，謝氏更強調鑑賞家的鑑
賞能力，並作了定義，他認爲收藏者之良窳不在收藏品數量多寡，而在鑑賞
能力的專業與否，鑑賞家必須是「必其篤好，遍閱記錄，又復心得，或自能
畫，故所收皆精品。」書畫如此，收藏典籍也是如此，據明人所言：

古玩有好事、賞鑑二家，惟書亦然。牙籤緗帙，錦帶綟囊，列架充
棟，鬪靡誇多，此好事家也。尋行數墨，考訂校讎，勤攻強記，醉
其醲而飽其腴，耽玩不醳，涵泳無已，非賞鑑家乎？書不逢賞鑑而
遇好事，始於汗牛而終於飽蠹，吁！可哀也哉！〔註11〕

所以，藏書家與賞鑑家也是不同的，眞正懂得賞析鑑別之人，才能被稱爲賞
鑑家。而賞鑑家的認定是要能體查出古物的時代意義，瞭解古人的精神所在，
這樣才能驗證器物的眞贋。〔註12〕

綜上所述，明人對典籍鑑賞家（或稱賞鑑家）的認定，必須是篤好收藏典
籍，人品高尚，又必須具備鑑賞典籍，「尋行數墨，考訂校讎，勤攻強記，醉其
醲而飽其腴，耽玩不醳，涵泳無已」等專業能力，才可稱爲典籍之鑑賞家。

此外，明代中後期，商品經濟非常興盛，尤以江南一帶，商人的力量迅
速強大起來，在經濟、政治與文化諸領域的影響日益擴大，對社會生活作用
日益明顯。以典籍的生產而言，江南刻書印書，地域廣、數量多、種類繁。
蘇州、南京、無錫、常熟、杭州、湖州等地，都是刻書印書中心，〔註13〕不
但數量龐大，品質亦精。印書業的發達，帶動了典籍消費市場的熱絡，更引
發了人們的積極投入。明代江南一些頗具知名度的文人墨客也開始涉足文化
市場，開設書肆、筆莊和墨店，興辦印刷作坊。著名白話短篇小說《二拍》
編寫者凌濛初、小品評選家陸雲龍，不僅從事著述，也兼營刻書業；常熟汲
古閣主人毛晉能詩善文，以藏書、刻書聞名海內，其印刷事業規模盛大，雇
用刻工數百。毛晉等人可說是傳統中國的「文化商人」之一。由於經濟因素
的刺激，加上商品市場的發展，以商賈和百工爲主體的市民階層，勢力逐漸

〔註10〕明·謝肇淛，《五雜組》（上海：上海書店出版社，2001 年 8 月一版），卷七，
〈人部三〉，頁 26 上。
〔註11〕《趙氏連城》，卷二，〈芝圃叢談〉，頁 149。
〔註12〕朱倩如，《明人的居家生活》，頁 192。
〔註13〕《明清江南商業的發展》，頁 41。

擴大，社會影響力也日與俱增。商人為了維護自身經濟利益，提高商戶的社會地位和聲譽，千方百計結交名公巨卿，尋求政治上的靠山；或者鼓勵子弟競逐科第，博取功名富貴。具有遠見卓識的商人，認識到提高自身文化素養，與有效地進行商業活動有很大關係，注意吸收地理、輿圖、交通、氣象、物產、會計、民俗、歷史等各方面的知識，因此在酒足飯飽之餘，也好附庸風雅，留心藝文之事，並研習詩文書畫與收藏圖書珍玩。

　　「徽人近益斌斌，算緡料籌者，競習為詩歌，不能者亦喜蓄圖書及諸玩好，畫苑書家，多有可觀。」〔註14〕文人士大夫與商人的接觸交往遠比往昔頻繁，使得商人的生活方式、人生態度、審美情趣與創作傾向漸漸由俗入雅。在商賈之家也確實出現了不少名儒顯宦，如汪道昆、顧憲成、高攀龍、徐光啟、李贄、金聲等，其先世皆為商賈，曾逐「什一之利」。由於明代中期以後，社會對於士與商觀念的重新調整，士儒根據這種認識，在賈者業儒的同時，放棄舉業轉而從商者也日益增多。尤其是那些對科第名額有限，入仕途徑狹窄而視為畏途的人士，更相率放下清高的架子，進入商界，〔註15〕於是儒者經商，商人業儒，儒商關係日見密切。那些求名好儒的商人大都喜愛結交文士名流，陳繼儒說：「新安故多大賈，賈噉名，喜從賢豪長者遊。」〔註16〕麵商吳龍田自云：「吾雖遊於賈，而見海內文士，惟以不得執鞭為恨。」〔註17〕同時，文人也改變了不屑與商賈為伍的清高態度，而樂意與之往返，甚至為其撰寫壽序、碑銘和傳記。名士俞允文死後，徽商程元利「不惜重貲梓其遺稿千餘篇，使不泯沒。」〔註18〕做了一件好事，獲得士林的讚揚。富人擁有錢財，文人擁有文墨，雙方可以進行交換，互蒙其利。雖然，當時文士重財，似乎與其自由灑脫的行徑不合，實際上，這正是以詩文書畫治生的結果。而江南城市經濟的繁榮，富商巨賈附會風雅，使詩文書畫成為大家追逐的商品，自然使其價碼節節升高；而文士求名，以待價而估的現象，便充斥於晚明社會，尤其是江南吳越之地。〔註19〕

〔註14〕　《袁宏道集箋校》，卷三，〈新安江行記〉，頁187。
〔註15〕　謝景芳，〈明人士・商互識論〉，《明史研究專刊》，第十一期，1994年12月，頁198。
〔註16〕　《晚香堂小品》，卷一三，〈馮咸甫遊記敘〉，頁241。
〔註17〕　明・袁中道，《珂雪齋集》（上海：上海古籍出版，1989年一版），卷一七，〈吳龍田生傳〉，頁739。
〔註18〕　張海鵬、王廷元，《明清徽商資料選編》（合肥：黃山書社，1985年8月一版），頁481。
〔註19〕　《晚明小品與明季文人生活》，頁60。

　　另一方面，由於明代商業經濟的大發展，促進了城鄉繁榮，城鎮規模的擴大和居民人數的增加促進了市民階層的形成，這就要求有豐富的文化生活來滿足他們的審美趣味和審美需求。〔註 20〕於是江南文人生活呈現出多姿多彩的時代現象，不論居家、休閒、旅游、社交、文藝創作，以及其他各種不同的人類社會行爲，都講究品味與美感，造成各式各樣色彩濃厚的時代特色。以典籍的製作而言，明代刻書已不限於實用的目的，經史典籍之外，書商刊印精美的文學典籍，以吸引讀者的興趣，如小說、戲曲、名家詩文的刊行，每講究印刷精美，或用多色套印，或附列繡像，或邀請（甚至假托）名家批點。〔註 21〕而這股悠閒的美學觀念，也表現在典籍的鑑賞之上，成爲文人日常生活家居的另一種生活文化。如文徵明所寫沈周行狀當中稱：「先生去所居裏餘爲別業，曰有竹居，耕讀其間。佳時勝日，必具酒肴，合近局，從容談笑。出所蓄古圖書器物，相與撫玩品題以爲樂。」〔註 22〕沈周不好遠游，以日常居家自娛，佳時勝日則與知己佳友，撫玩品題典籍器物，不失其雅緻又得鑑賞生活的樂趣，這正是江南生活圖像的最佳寫照。

　　文化繁盛在江南地區的表現有多方面，文化內部各個組成部分是緊密聯繫，互相影響，構成一個互動的有機體系。因此，明代江南地區如蘇州、杭州、無錫、常熟等地，同時也是刻書、印書中心，書肆林立，冊籍充棟。這一方面促成了人文氛圍的形成，同時江南進士讀書起家，對收藏典籍表現出極大的熱忱。典籍的收藏和賞鑑甚爲流行，與書畫收藏和鑑賞共同構成文人清雅生活的一個部分。著名者如王鏊父子、王世貞兄弟，以及吳寬的「叢書堂」、邵寶的「春容精舍」、焦竑的「澹生堂」、何良俊的「清森閣」、錢謙益的「絳雲樓」等，藏書宏富、年代久遠、刊本精良，爲保存典籍傳播文化作出不可磨滅的貢獻。

　　明代中晚期以來，圖書流通總量大幅度增長，流通範圍隨之擴大，圖書販賣方式也益形多樣化，坐賈和行商成爲一種普通性行業，刻工工價、圖書價格和廣告手段等圖書市場的表徵已愈來愈顯著，圖書市場的競爭也日趨激烈。而明代刻書，有官刻、家刻、坊刻之別，官刻與家刻不純以營利爲目的，坊刻則

〔註20〕王凱旋、李洪權，《明清生活掠影》（瀋陽：瀋陽出版社，2002 年 1 月一版），頁 277。

〔註21〕曹淑娟，《晚明性靈小品研究》（臺北：文津出版社，1988 年 7 月初版），頁 109。

〔註22〕《文徵明集》，卷二五，〈沈先生行狀〉，頁 595。

是純粹商業行業，而且非常盛行。〔註23〕書坊刻書，既是投資營利，則須考慮所刻之書是否具有市場前景，或者是否具備吸引讀者之特點。售出愈多之書，則其盈餘愈眾。反之，若行銷不佳，則書本將如同廢紙，其所投入之心血，包括版刻、油墨、紙張、工資等成本難以回收。由於考慮消費者之多寡，當時坊刻典籍以應舉之士子為主要訴求對象，程墨房書佔據出版之絕大部分。

　　晚明士大夫深受禪悅之風的影響，在結社論學、遊山玩水的同時往往也喜歡靜坐禪榻，談經論佛。於是「至則聚譚，或游水邊，或覽貝葉，或數人相聚，問近日所見，或靜坐禪榻上，或作詩，至日暮始歸。」〔註24〕整個精神生活的導向，也影響著其藝術方面的傾向與態度。圖書的鑑賞，可以看作是圖書內容和形式兩部分的結合。鑑賞圖書，是讀書、抄書、藏書和玩書人共同感興趣的事。在古代，就有鑑賞圖書的標準，當時稱之為「書品」。〔註25〕明人的鑑賞生活，也充斥著關於生活美學與藝術知識與詩書典籍的想法。如袁宏道在〈龔惟長先生〉一信中，描寫他心目中人生的真正幸福：

> 真樂有五，不可不知。目極世間之色，耳極世間之聲，身極世間之鮮，口極世間之譚，一快活也；堂前列鼎，堂後度曲，賓客滿席，男婦交舄，燭氣薰天，珠翠委地，金錢不足，繼以田土，二快活也；篋中藏書萬卷，書皆珍異。宅畔置一館，館中約真正同心友十餘人，人中立一識見極高，如司馬遷、羅貫中、關漢卿者為主，分曹部署，各成一書，遠文唐、宋酸儒之陋，近完一代未竟之篇，三快活也；千金買一舟，舟中置鼓吹一部，妓妾數人，泛家浮宅，不知老之將至，四快活也；然人生受用至此，不及十年，家資田地蕩盡矣。然後一身狼狽，朝不謀夕，托缽歌妓之院，分餐孤老之盤，往來鄉親，恬不知恥，五快活也。士有此一者，生可無愧，死可不朽矣。〔註26〕

人世間快活的真樂有五，其中之三，即為藏書萬卷，宅畔置館修書。對於文人來說，文化事業的蓬勃與自己盡心投入，就是與感官知覺的充分滿足、物質生活的無虞、休閒娛樂的愜意悠哉等為人生重要之事，甚至可以說，這是

〔註23〕參見：杜信孚等，《明代版刻綜錄》（揚州：江蘇廣陵古籍刻印社，1983 年 5 月一版）；及黃明理，《「晚明文人」型態之研究》（臺北：國立臺灣師範大學國文研究所碩士論文，1989 年 6 月），頁 38。

〔註24〕《珂雪齋前集》，卷一六，〈潘去華尚寶傳〉，頁 38 下～39 上。

〔註25〕《圖書收藏及鑑賞》，頁 339。

〔註26〕《袁宏道集箋校》，卷五，〈龔惟長先生〉，頁 102。

個人能夠留名於青史的重要關鍵。於是，藏書閱讀可謂爲興趣嗜好與知識之鑰，也可以是典籍鑑賞生活的主要部分之一。

第二節　典籍流通的鑑賞生活

　　典籍流通包含文人彼此間的互相拜訪、集會、交換及贈與等交流活動，這些活動的基礎在於文人的情感因素。一來一往的互動，促進彼此的情誼，也藉此交換典籍知識與收藏心得。文人以讀書爲業，因此典籍自是生活中不可割離的一部份。明人享受經濟生活帶來的便利之餘，對於典籍的體認，除歷來「讀聖賢書」與參與科舉考試的傳統觀念外，也將它視爲一種純粹的收藏，甚或爲一種藝術品來看待。典籍在傳授知識和調劑生活的功能外，又多了一項深具美感的品鑑作用。然而，在商品經濟發達的明代中晚期的社會中，典籍爲古人經典之作，對文人雅士極具吸引力，市場上買賣的交易中，想當然地佔有一席之地。

　　士爲四民之首，而商人敬陪末座。明中後期的商業活絡，爲二者間搭起了一座橋樑，胡應麟的《少室山房筆記》和沈德符《萬曆野獲編》等書中多有詳載。而時人沈孟的一首即景詩中有如此的描寫：

> 未到廟市一里餘，雜陳寶玉古圖書。公卿卻輿臺省步，摩肩接踵皆華裙。阿監飛龍內廄馬，高出人頭俯屋瓦。錦衣裘帽出西華，二十四衙齊放假。亦有波斯僧喇嘛，西先生老鼻如瓜。擠擠挨挨稠人裏，華與鄰交市一家。〔註27〕

古圖書與寶玉等同列於熙來攘往的市坊中，一同接受人民的瀏覽與翻閱。從另一方面來看，文人亦可從市場中找尋其所需之書。士、商關係在這個經濟環境中，自然搭起了橋樑，典籍成爲一種貨品，而商人促使貨物流通，文人則在開放的市場中以金錢交易方式獲得所需。在今天看來，此屬稀鬆平常之事，然而在明代以前，雖有書販存在，但他們多爲文人私營，並非專以營利爲圖。明代中後期以後，商人的經營則完全以營利爲主，典籍的價格高低自然也取決於市場的交易機制。在此，價格與價值即可能不成正比。因此，文人的知識正好派上用場，在這交易行爲中，適時地扮演一個價值論定的角色。士商的交往，就從這種經濟營運的模式開始。也有商人在醉飽之餘，亦好附

〔註27〕　《帝京景物略》，卷四，〈城隍廟市·吳江沈益城隍廟市觀宣爐歌〉，頁 37 下。

庸風雅，留心藝文之事，研習詩文書畫，收藏圖書珍玩。商人參與圖書的收藏與鑑賞畢竟與文人士大夫不同，他們的首要目的仍然是出於牟利。但是由於他們本身具有一定的涵養，所以能與文人親近，進而成為摯友。

明代典籍的鑑賞活動已經深入到人們特別是文人的生活中。明代知名文人李日華曾記：

> 項又新以黑綠絨一端，靖窯白甌四隻，文徵仲行草書《獨樂園記》
> 一冊，陳白陽花石一幅，饋余作潤筆，徵文壽母夫人六秩。〔註28〕

從此例可看出，明人的贈禮所列清單中，書冊與陶器、瓷器、書帖同列，從他們的生活紀錄中可以瞭解到對於典籍圖冊的認知的改變。而在流通的過程中，文人發揮所學，彼此激盪出的心得，則可稱為一種初步鑑賞的交流，雖未成熟，然卻有助於更具體地明瞭明人的鑑賞觀點，以及生活中的深度審美標準。

一、互相拜訪、集會結社的典籍鑑賞活動

明代的文人集團中，彼此往來的活動帶動了情誼的交流，在這些活動進行的時候，文人學識的介入與鑑賞知識的交換，使得這些平時的交際應酬在表面的客套外，也增加不少的深度。書法、繪畫與古玩如此，典籍亦是。透過彼此相互的拜訪、集會，來相互交流典籍的相關知識。如明代鉛山文人費元祿家有鼂采館，「一時好事諸人，在館邀為蘭亭曲水之會，盡攜所藏書畫，放舟鼂湖中，相與賞鑑。」〔註29〕而朱存理〈題松下清言〉稱與友人楊循吉、都穆和祝允明等集會「非他勢利之人，過談勢利之事」，又提到「今吾與客所談者，又不過品硯、借書、鑑畫之事而已。」明末常熟文人許重熙，亦「數游金陵、維揚、匡廬間，諸藏書家延致商訂，學益博，識益高。」〔註30〕可見明代收藏家彼此之間的賞鑑活動相當頻繁。值得注意的是賞鑑活動的參與者必須是確實具有鑑賞能力的收藏家，否則便如明代文人所云：「書畫受俗子品題，三生大劫；鼎彝與市人賞鑑，千古異冤。」〔註31〕

此外，明代收藏家已具有較強的藏品收集意識，對所好之物費盡心力以

〔註28〕《味水軒日記》，卷一，頁 54。
〔註29〕明・費元祿，《甲秀園集》（《四庫禁毀書叢刊》集部，六二冊，北京：北京出版社，2000 年 1 月出版，據北京大學圖書館藏明萬曆刻本影印），〈文部・清課〉，頁 22 上。
〔註30〕清・潘介祉，《明詩人小傳稿》（臺北：國家圖書館，1986 年版），卷七，頁 259。
〔註31〕《醉古堂劍掃》，卷一，頁 10。

搜羅。如前述收藏家朱存理「居恒無他過從，惟聞人有異書，必從訪求，以必得爲志。」〔註32〕〈沈石田有竹居卷〉亦載：

> 風逆客舟緩，日行三里餘，遙知有竹處，便是隱君居。詩中大癡畫，酒後老顚書，人生行樂爾，世事其何如。余與廷美同訪啓南親，家於有竹別業，而舟逆溪風而上，卯至酉乃達。主人愛客甚，盡出所有圖史與觀，而賦此識歲月云。〔註33〕

明人的筆記小說中時常可見圖書的蹤影，一方面是文人不離典籍，另一方面則可從社會觀察發現到明人用以交流的媒介中，典籍圖書的確佔有相當重要的位置。「主人愛客甚，盡出所有圖史與觀。」這是互相拜訪交流行爲中的主要活動發起，如崑山顧夢川，爲侍郎顧潛（1471～1534）之子，喜好與客共同品論藏書，據載：

> 顧夢川，字禹祥，崑山人，侍御潛之子。性磊落，好讀書，父遺書萬卷，夢川取大白置兩楹間，客至則沃之，抽架上書，相與揚搉古今，考訂訛謬，焚膏繼晷不少倦。晚棲心元理，寄興澹泊。子二人，終身不異財，以孝友聞。〔註34〕

顧潛有遺書萬卷，顧夢川因此性好讀書，有客來，即抽取架上書相與商搉古今，考訂訛謬。〔註35〕主人的雅好隨著客人興趣而更見熱情，所有收藏傾囊而出，而客人的興奮與感動之餘，則藉著撰寫賦詩作爲回禮，雙方因此也有了良好的互動關係，明代士人的交流模式大抵如此。李日華的生活也常與典籍相伴，據載：

> 十七日，雪。譚孟恂、王毗翁、沈倩伯遠夜集珂雪齋。孟恂攜祝京兆正書宋玉《風賦》、行書陸士衡《演連珠》，又米書應吉甫《華林園詩》，押縫有石湖精舍圖書記，又楞伽居士印記。〔註36〕

從其日記中顯示文人生活與典籍圖書的關連甚高，那麼，再深入探討背後的可能動機，在筆記中也能透露出答案。既言生活，則很難有勉強的意味，沒

〔註32〕《列朝詩集小傳》，丙集，〈朱處士存理〉，頁343。
〔註33〕明·郁逢慶，《書畫題跋記》，卷一○，〈沈石田有竹居卷〉，頁3上。
〔註34〕清·黃之雋等，《江南通志》（《中國省志彙編之一》，臺北：華文書局，1967年8月初版，據清乾隆二年重修本影印），卷一六五，頁38上。
〔註35〕江慶柏，《明清蘇南望族文化研究》（南京：南京師範大學出版社，2000年9月一版二刷），頁221。
〔註36〕《味水軒日記》，卷六，頁430。

有恆久的誘因促進下，「興趣」是最強而有力的支援證據。

明人間的藝文活動層面，除了文章表述和政治討論以外，典籍本身的鑑賞價值也被突顯出來。在活動的過程中，文人慣以文字跋識作爲酬謝，其內容通常是對圖書內容編目的載記，如〈破窗風雨歌〉所記：

> 此卷王雲松所藏，雲松見訪，持以相示。留余書樓兩月，遂爲錄一
> 過，記三通，詩雜體凡三十六首，詞三闋，跋一篇，凡四十一人，
> 皆名翰也。辛丑元宵，雪晴漫記。〔註37〕

若不幸後代已遺失此書，典籍圖書目次與內容的載記，就可以依此瞭解此書在明代以前的面目爲何。對於版本、目錄研究者還原典籍原貌，或欲探知某書於各個時代的出版狀況，這些都是相當重要的資料來源。再從鑑賞的觀點來看，這些紀錄可以保證，此書在名家手中的樣貌，倘若日後有增刪脫改，也能有所依循。同樣也是一種價值的保證，只不過這是針對鑑賞收藏家眼裡的價值而言的，而非文人眼中的文獻價值。雖然如此，文人對它所做的討論，除了其中義理、道德思想以外，多少也會將它當成「收藏藝術品」來看待。因此，在閱讀過程當中，對它所做的評價與欣賞，也就可能出現單純只對某一典籍的成書要件進行評價，而這種方向的取決正是鑑賞生活隱現之處。

二、典籍買賣與其間的典籍鑑賞

中國古代重要收藏品——典籍，其商品屬性於明代尤其明顯。在江蘇太湖流域，商品經濟頗爲發達，隸屬南直隸徽州府的歙縣、休寧一帶，「四方商賈，蜂攢蟻集」，這些富商巨賈，不惜重價爭購典籍。胡應麟購藏圖書，「月俸不給，則脫婦簪珥而酬之，又不給，則解衣以繼之。」〔註38〕遂形成定期在集市、寺觀舉行古董字畫的交易，而典籍圖冊同時也存於這些買賣的交易市場中。如明末藏書家錢謙益（1582～1664），在趙琦美卒後，購得其「脈望館」所藏全部典籍，後來還購得錢允治的「懸磬室」、楊儀的「七檜山房」等藏書。因爲其不惜重金搜求，廣收古本，以至書賈時常雲集門前。又如南直隸藏書家朱大韶（1517～1577），收藏圖書不恤其值，甚至做出以婢換書的荒唐舉動，史載朱大韶：

> 性好藏書，尤愛宋時鏤版。訪得吳門舊姓，有宋槧袁宏《後漢紀》，

〔註37〕《珊瑚木難》，卷二，〈破窗風雨〉，頁15上～下。
〔註38〕《少室山房筆叢》，卷二，《經籍會通二》，頁14上～下。

係陸放翁、劉須溪、謝疊山三君手評，飾以古錦玉籤，遂以一美婢
易之，蓋非此不能得也。婢臨行題詩於壁，大韶見詩，爲惋惜者久
之。〔註39〕

而著名藏書家毛晉（1599～1659），對善本秘笈遺書的購求更爲講究，甚至不
惜高價收購，於是有湖州書舶雲集於七星橋毛家門前的壯麗景象。當時有句
諺語對此形容頗爲恰當：「三百六十行生意，不如鬻書于毛氏。」所指就是這
幅熱鬧的情境。

　　從民間的收藏者身上來看此明代社會經濟型態，李日華的書畫典籍收藏
總數雖難以估算，但從他經常購買書畫典籍的情況來看，他的收藏應該是十
分豐富且種類繁多。他所擁有的書畫典籍主要有三個來源：一是購買，他經
常至市集購買書畫典籍精品。如李氏「俄遇陳良卿，相與閱市，購得羅長源
《路史》全帙十六本，汪然巨觀。」〔註40〕二爲他人之推銷，典籍商人和書
畫典籍收藏者也經常向他推銷自己的書畫典籍商品，藉以大發利市。如李氏
記某年十月，「有人持古帖，伺餘送客亟投示，乃《矮本黃庭經》，後有虞伯
施題語，蓋所罕見者，購之。」三則他人以典籍法帖向他質錢，如李氏又記
「客以戴文進仿夏圭小景一軸，宋板《李翰林分類詩》十本，初拓《眞賞齋
帖》一部，質錢去。」〔註41〕以李日華的例子來看，則可以清楚明瞭明代流
通買賣行爲發達情況。典籍圖書可以被視爲商品交易，收藏者的興趣固然是
最大的因素，然而不可否認的是，典籍圖書的價值已經全然由市場機制完全
掌控。李日華由於藏書甚豐，加上鑑識書畫、古玩、圖書珍品眼光獨到，品
質與價格全由他一人裁決，買賣之間並不會有太多爭議，這是比較單純的交
易行爲。然而，若是在一個開放的市場經濟中，那麼這些書冊的價格衡鑑工
作，則可能涉及供應與需求，社會風俗的流行，主導市場的取向，而眞正的
藝術品則可能在此間不受青睞，甚至被忽視而佚散。因此，文人具備的典籍
知識與藝術鑑賞能力，則可降低遺珠之憾的發生。

　　混亂的市場上，文人也發展出自己一套的收藏原則，依此原則來篩選品

〔註39〕 《明詩人小傳稿》，卷六，頁213。
〔註40〕 《味水軒日記》，卷一，頁21。此例甚多，如卷一，頁50：「十六日，從歙人
　　　　 購得陳白陽雲山長卷，備極雄快。後有碗面大行草書杜工部一律，李翰林一
　　　　 絕，筆勢如米元長大《天馬賦》，奇物也。」及卷八，頁530：「5月1日，購
　　　　 得王孟端墨竹，酷似柯南宮。」皆有李日華購買畫畫的記載。
〔註41〕 《味水軒日記》，卷三，頁171。

質參差不齊的圖書，而這些原則大多與從前文人選擇典籍類型迥異。明代順應時勢的發展，形成了頗爲消極的防禦措施，如陳繼儒記載：

> 采書購訪，以資郡乘，不惜輕舟重幣求之。取信不取誕，取常不取
> 怪，取其羽翼名教，而不取曖昧垢穢之詞。〔註42〕

開放市場上典籍的紊亂情形可見一斑。既然交付市場經濟來決定社會主流，很明顯地，那些懂得操控市場規則的人，自然可以在這種遊戲規則中獲取利益。正如李詡所言：「今人家買得贋譜，便詫曰：『我亦華胄也』，最是可笑。此事起於袁鉉，鉉以積學多藏書，貧不能自養，業此以驚愚賈利耳。」〔註43〕連家世族譜都可以在市場上買來作假，熟諳掌故史料的文人，若願意師法袁鉉，在金錢方面自然所獲不貲。然而，社會卻也同時存在比較鮮爲人知的一面，窮人於開放式經濟的社會型態中更趨於劣勢。如〈賣雞買書〉之事仍存在於看似經濟發達的社會之中，據載：

> 楊文貞公年十四、五時，坐貧無以爲奉養計，不得已出爲村落童子
> 師，而急欲《史曷釋文》及《十書直音》。時二書市值百錢，然不能
> 得。家獨畜一牝雞，其母命以易之。及隨母嫁羅德安，謫戍之時也。
> 文貞之好學固賢，而其母之篤於教子亦可尚也。〔註44〕

有人可以不惜重貲購書「收藏」，同時卻也有人得將家中僅存雞鴨拿去換取金錢，只是爲了買得兩本典籍。自由經濟下的市井社會生活情況，其情景或許聞之更令人動容。市場經濟的運作型態，迫使文人的收藏都得通過貨幣才能取得，好處是讀書不再是件難事，壞處則是金錢牟利的情形太過，對社會的藝文風氣將對呈現停滯的情形。文人於此間所擔任的角色，多有關鍵性的地位，因爲文人的閱讀較廣，見識較豐，商人無法分辨的眞僞與價值問題，自然會向文人詢問，文人的作用於此突顯出來，對於古書內容的歸納在這些買賣過程中，提供了可靠的保證。又如陳繼儒《筆記》所言：「元美公（王世貞）有宋刻《兩漢書》，皆大官板，長尺五許；後有題文敏小像，蓋趙魏公物也。元美五百金買之，亦畫一小像在其後。」〔註45〕基礎常識的瞭解，促使文人可以作出一些可信的專

〔註42〕《白石樵眞稿》，卷二，〈志餘〉，頁19上。
〔註43〕《戒菴老人漫筆》，卷七，〈贋譜〉，頁294。
〔註44〕明・羅鶴，《應菴隨錄》（《四庫全書存目叢書》子部・一〇四冊，臺南：莊嚴文化事業有限公司，1995年9月初版，據中山大學圖書館藏明萬曆刻本影印），卷七，〈賣雞買書〉，頁8下。
〔註45〕《筆記》，卷一，頁9上～下。

業分判。商賈即借重文人這方面的特長，在交易市場中發揮衡鑑典籍圖冊價值的作用，明人買賣流通之中的鑑賞活動亦即表現在此。

三、透過暫借、交換與贈送等方式進行典籍鑑賞

除了互相拜訪、集會，甚而透過買賣行為來促進典籍的流通以外，文人間也會以暫借、交換、贈送的方式，來促成典籍圖冊的流通。文人縱使有收集的習慣，卻也無法蒐羅所有典籍據為己有，再加上收藏的特定興趣與偏好，因此，從借閱、交換、贈送與集會拜訪的形式相同，都可以彌補這無法全面收集的缺憾，而借閱、交換的方式較之集會、拜訪的方式，有更加深厚的私人情誼作為基礎，唯有彼此能力相當、情感較深的朋友之間始較有這些活動出現。此外，贈送這一行為則可能包含了尊敬，或是有事相求的動機因素於其中，這三種方式皆屬私人性質的流通方式，因此別立於集會拜訪之外而討論之。如馮夢禎在〈答田子藝先生〉一短文中，無意間透露明人間互相交換典籍的情形。據載：

> 十一月初出門，迫除始還武林，在家一月餘，為改葬先君子范村山
> 中，復留旬日。西山西溪梅花尚未及一探，今甚念先生，思得一晤
> 湖上。但為貧所驅，以教授生徒糊口，常潤間出，月初十邊當辭家，
> 與足下賣書生活，亦百步五十步耳。一笑！留足下《劉子通論》、《藏
> 微館集》、《六書泝源》、《唐六典》、《正陽所讀雪楠詩》，計二十五帙，
> 易以《莊子副墨》、《名賢詩評》二部，計二十四本。詩評為俞仲蓮
> 所編，雜以宋人議論，如架上無此書，可存之，今俱付汪生肆中矣。
> 足下初十前能至湖上一慰，把握不如不能，便當俟朱明矣。老年閒
> 日可惜，惟隨宜尋樂自愛，三春無恙否！〔註46〕

馮夢禎以「莊子副墨、名賢詩評，二部計二十四本」，交換田子藝（田藝衡字子藝，杭州錢塘人，汝成子。）先生收藏的「《劉子通論》、《藏微館集》、《六書析源》、《唐六典》及正陽所讀《雪楠詩》，計二十五帙」。二人私交甚篤，這一則交換典籍的紀錄十分自然平常，看來應是平時已有如此之習慣，才能有這一筆記出現。私人情誼的建立，乃為這一以彼此信任交換行為最關鍵的因素。

其次，再言贈送行為，如李日華由於社會身份地位較高，同時也是鑑賞

〔註46〕《快雪堂集》，卷三九，〈答田子藝先生〉，頁 21 上～22 上。

家，所以許多朋友、同行和同年門生等經常把典籍作品當作禮物送給他。不過也有的人乃是以此來換取他的鑑別或題跋。如李氏日記有載：「陳白石以海虞榆庵徐官元懋所著《古今印史》抄本歸余，雲姚禹門先生遺物也。」〔註47〕藉著社會經濟地位較高，李日華可因此廣收善本書，不論朋友間互贈或有事相求的贈與，都使李日華的典籍收藏，與書畫一樣日益豐厚。另外也有人因為朋友的鑑賞專業能力高於自己，不惜以自己最喜好的典籍相贈，如蘇州藏書家孫七政便是如此，據載：

> 齊之（孫七政）家故萬卷，所居有亭，亭下有池，非與談詩文者弗得入。……所蓄古蹟，如唐貫休阿羅漢像、宋本隸式、犧、樽諸物，俱棄膏腴產累千金置之，及親故以急告，則即推向所置物質金，飽其欲去。獨惜貫休蹟甚，……俄一故人謂云此千年物，不裝潢恐蠹，遂欣然不受直質其家。趙少宰嘗稱齊之癡絕以此。〔註48〕

暫借的行為，可以從文人平時的日記中找到，這可以看出這種行為實為文人私下比較頻繁的活動，如蕭士瑋因為得償借閱之願望，興奮、沈迷的忘記飲食。〔註49〕友人的大方借書，使蕭氏可時常前去觀閱。據載：

> 廿六，檢主人藏書，得《太平寰宇記》、《方輿勝覽》、《文與可集》、《李端叔集》、《張文潛文集》、《唐子西詩集》、《陳無已集》、《陳簡齋集》、《汪玉山集》、《陳止齋集》、《汪浮溪集》、《范文正忠宣集》、《范石湖集》，恣余取之不厭，司鑰者頗有難色，以所取皆抄本及宋板，明人詩文皆揮之不顧也。〔註50〕

喜愛讀書的文人，由於私家藏書，而有機會進入其書閣一窺善本典籍。而明人對於典籍借閱與流通的觀念與胸襟，較之前代已有很大改善，如明代憲、孝時期知名文人陸容（1436～1497）云：

> 積書不能盡讀，而不吝人借觀，亦推己及人之一端。若其人素無行，

〔註47〕《味水軒日記》，卷一，頁18。

〔註48〕姚宗儀輯，《常熟縣志》（臺北：中央研究院藏明萬曆間刊本），卷一五，頁3下～4上。

〔註49〕明・蕭士瑋，《日涉錄》（《四庫禁毀書叢刊》集部・一〇八冊，北京：北京出版社，2000年1月出版，據北京大學圖書館藏清光緒刻本影印），頁9上：「唐鹿門子，歲借書千卷於參軍徐矩家，酣飫～忘飲食。……余藏書不甚富，然非宋元祕本不蓄。」

〔註50〕明・蕭士瑋，《汸遊錄》（《四庫禁毀書叢刊》集部・一〇八冊，北京：北京出版社，2000年1月出版，據北京大學圖書館藏清光緒刻本影印），頁12上～下。

> 當謹始慮終，勿與可也。世有借書一癡，還書一癡之說，此小人謬
> 言也。癡本作瓻，貯酒器，言借時以一瓻爲贄，還時以一瓻爲謝耳。
> 以書借人，是仁賢之德，借書不還，是盜賊之行，豈可但以癡目之
> 哉！〔註51〕

另外又有蘇州藏書家黃翼聖，也具恢宏之胸懷：

> 蓮蕊居士者，太倉黃翼聖子羽也。子羽少從其父監司公宦學；長應
> 辟召，服官州邑；晚而削跡息心，築蓮蕊樓，精修香光之業，遂自
> 號蓮蕊居士云。……性好古銅磁器及宋雕古書，搜訪把玩，如美人
> 好友。屬有檀度事，輒緣手散去。〔註52〕

在文人的紀錄中，明代有許多著名的藏書閣樓，其重要功能即是較妥善地保
存典籍。明代文人對於「宋本」書的看重，如前述蕭士瑋日記所載，「非宋元
祕本不蓄」，及「以所取皆抄本及宋板，明人詩文皆揮之不顧也。」說明明代
文人視宋版書更具收藏價值，然而深入一些分析，宋元祕本的刻版較爲講究、
數量較爲稀少，可以推知明代文人收藏與鑑賞典籍的大抵標準何在。然而，
暫借所憑藉的是彼此間的信任，則歸還一事自無絕對的保障，典籍外借可能
造成的破損風險太大，因此許多明代的藏書家經常願意提供優渥的食宿，供
借閱者入內閱覽，卻不准將典籍借出，原因即在此。可是，仍舊有一些不可
避免的風險存在於文人借書過程中。這類私人的流通方式中，也能發現有鑑
賞生活的存在，或許不能算是十分成熟的鑑定或是說純粹理性的分析衡鑑，
然而常有紀錄典籍尺寸大小、用紙、書寫或印刷墨色、內容，且時有欣賞與
簡單的眞僞評鑑，這皆是鑑賞生活的確實存在的證明。再如王寵所記：「余弟
履吉病中諸詩，風格儼出初唐，字體遒逸，偏偏欲飛動石壁。暇日示余，把
玩賞愛，書此歸之，涵峰王守。」〔註53〕對書中文字進行評賞，亦即明人鑑
賞生活中對於典籍的鑑賞的一大部分。典籍以文字或圖畫組成，文字與圖畫
又有書法與藝術美感的表現，因此，文人對典籍中文字或圖畫所寫的評語也
很難界分所屬應爲書畫或典籍。這樣互通有無，對鼓勵各自的見識和圖書賞
鑑風氣的盛行也有推波助瀾的效果。明代典籍圖冊的流通，出現鑑賞的活動

〔註51〕 明・陸容，《菽園雜記》（《元明史料筆記叢刊》，北京：中華書局，1997 年 12
月一版二刷），卷九，頁 116。
〔註52〕 《牧齋有學集》，卷三七，〈蓮蕊居士傳〉，頁 368～370。
〔註53〕 《古今法書苑》，卷四四，〈王雅宜書雜詠卷〉，頁 408。

大抵如此，雖然與其他藝術鑑賞的內容有重疊或難以劃分之處，但卻很寫實地表現出明人社會生活的景況與鑑賞生活的多樣性。

第三節　典籍收藏的鑑賞生活

　　圖書是一種社會文化現象，它是社會、政治、經濟、文化、科學技術的反映與積澱。〔註54〕明代刻書印刷事業非常發達，吳、越、閩、蜀為全國刻書中心。所刻之書種類繁多，經傳、史籍、地志、佛典與道藏之外，又有八股程墨、戲曲小說等。每逢舉子會試，書賈便在試場附近租賃地盤，設置流動書攤，張幕列架，若綦繡錯也。〔註55〕學者文人都愛藏書，因此出現了許多私人樓閣，藏書甚豐，往往以萬卷計。士大夫家藏書風氣興盛，多分佈於江南一帶，南直隸如王世貞「小酉館」、歸有光「世美堂」、何良俊「清森閣」、毛晉「汲古閣」、文震孟「石經堂」、陳繼儒「寶顏堂」、莫是龍「城南精舍」與錢謙益「絳雲樓」；浙江則有范欽「天一閣」、茅坤「白華樓」、呂坤「綿慶樓」、高濂「妙賞樓」、馮夢楨「快雪堂」、王皡「霞舉堂」、祁承㸁「淡生堂」、胡應麟「二酉山房」與項元汴「墨林山房」，皆以藏書豐富享名於世。〔註56〕值得提出的是范欽的「天一閣」，它是中國保存下來最古老的藏書樓。原先范欽起名為「寶書樓」，後因獲得元代文學家揭傒斯《天一池記》的拓本，與自己建樓鑿池的原意巧合，才將書樓易名為「天一閣」。藏書萬卷之家，明人多建有「書樓」，以供安置體積龐大的典籍，因而發展出如前述眾多知名的藏書樓。

　　收藏典籍充棟連架的藏書家，若不對其收藏加以鑑別，稱不上賞鑑家。如藏書家丘濬，「家積書萬卷，與人談古今名理，袞袞不休。」〔註57〕便是勤於與人論書的例子。明人於慎行也認為必須多對藏書多加賞鑑與利用，才不失收藏典籍之意義，他說：

　　　　自古藝文經籍，得之難則視之必重，見之少則入之必深。何也？得

〔註54〕《圖書收藏及鑑賞》，頁35。

〔註55〕《晚明士風與文學》，頁12。

〔註56〕參見吳晗，〈江浙藏書家史略〉（收錄於氏著《吳晗史學論著選集》，北京：人民出版社，1988年6月北京一版）一書。

〔註57〕明・黃瑜，《雙槐歲鈔》（《元明史料筆記叢刊》，北京：中華書局，1999年12月一版一刷），卷十，〈丘文莊公言行〉，頁221。

之易則不肯潛心，見之熟則忘其爲貴也。今夫墨池之士臨搨舊帖，多於殘編斷簡得其精神，不以其難且少耶？試使爲文者如搨帖之心，則《蘭亭》數語，嶧山片石用之不竭，何以多爲？不然，即積案盈箱，富於武庫之藏，亦不足爲用矣！〔註58〕

在雕版印刷普遍使用後，「抄寫」仍是圖書製作和流通的重要手段，典籍抄寫的依據多爲官私藏書。「刻書以便士人之購求，藏書以便學徒之借讀，二者固交相爲用。」〔註59〕借讀往往是邊讀邊抄，是典籍的複製或再製作，也是典籍的流通方式之一。這種方式的開展，取決於官私藏書的使用情況。大體而言，明代藏書家崇尙抄書的原因約可分爲兩類：一是典籍流通地區多集中於某一地區，或交通不便，或購書困難，於是抄書成爲收藏的主要方式；二爲珍本、異本及罕見本，既無刊本，購置不易，惟有抄而藏之。〔註60〕抄書的習慣則影響了典籍的保存與流傳，特別是文人在抄錄或閱讀過後，皆悉心地爲典籍進行校讎刊誤工作，使典籍的保存得以盡善盡美，也是典籍賞鑑功力的展現。如陸容，「篤志好學，居官手不釋卷，家藏萬餘卷，皆手自讎勘。」〔註61〕

圖書鑑賞的三個要素：一、學術資料性，主要針對圖書的內容而言；二、藝術性，主要是就圖書的形式而言；三、歷史文物性，則是指某種圖書在流傳的過程中，「歷史」賦予它在內容與形式外的特殊價值。明人的社會生活中，雖未能有十分成熟且專門的鑑賞場所，然從其生活中偶留的紀錄片段，亦可查知明人生活與鑑賞的結合及其迷人之處。

一、典籍的收集

「古人有篤嗜者必有深癖，有深癖者必有至性。」〔註62〕文人的癖好很多，而書畫與古玩、典籍則是其中公認最能代表其文化品味和階層特徵的愛好。如《繪林題識》所言：「周逸之（履靖，1542～1632）有梅癖，有傳癖，有山水癖，有書畫癖，又有金石癖。癖何多也，雖然不，寧愈於馬癖、錢癖

〔註58〕 明・于愼行，《穀山筆塵》（《元明史料筆記叢刊》，北京：中華書局，1997 年 11 月一版二刷），卷七，〈典籍〉，頁 82。

〔註59〕 清・葉德輝，《書林清話》（臺北：文史哲出版社，1973 年 12 月初版），卷八，〈宋元明官書許士子借讀〉，頁 21 下～22 上。

〔註60〕 見《中國藏書通史》，頁 673。

〔註61〕 《明詩人小傳稿》，卷二，頁 51。

〔註62〕 清・李桓，《國朝耆獻類徵初編》（《清代傳記叢刊》一八九冊，臺北：明文書局，1985 年 5 月初版），卷四七三，〈隱逸十三・顧聲〉，頁 304。

者乎！」〔註63〕如蕭士瑋嗜古好藏，築春浮園，兄弟日相與鑑賞於其中。時云士瑋與「三弟季公文采風流照耀士林，性僻嗜古，遇周漢鼎彝、唐宋畫冊，輒與先生考證世次，鑑別氣韻，至其巧心潛發，多見於春浮亭樹間。」〔註64〕家庭之中，兄弟同好古玩典籍鑑賞，誠爲藝林佳話。

　　明人普遍重視典籍收藏，根據他們藏書的目的，大致可分三種類型：一是出於收藏的需要，也就是所謂的藏書家，如葉盛、錢謙益等屬之；二爲滿足己身求學的需要；三則光耀門楣的需要。無論是哪一類的藏書，他們對典籍收藏皆有極大之貢獻。因爲重視典籍，所以也將藏書處精心規劃，甚至將其置於充滿江南風味的園林之中，〔註65〕因爲如此的讀書環境能精進學問，也能懷古抒懷。同時，明代藏書家對典籍的徵集方法也略有心得，如明末藏書家謝肇淛云：

　　　　求書之法，莫詳於鄭夾漈，莫精於胡元瑞，後有作者，無以加矣。近代異書輩出，剞劂無遺，或故家之壁藏，或好事之帳中，或東觀之秘，或昭陵之殉，或傳記之裒集，或鈔錄之殘賸，其間不準之証、阮逸之贋，豈能保其必無？而毛聚爲裘，環斷成玦，亦足寶矣。但子集之遺，業已不乏；而經史之翼，終泯無傳，一也。漢、唐世遠既云無稽，而宋、元名家尚未表章，二也。好事之珍藏，靳而不宣，卒歸蕩子之魚肉；天府之秘冊，嚴而難出，足飽鼠蠹之饕餐，三也。具識鑑者，厄於財力，一失而不復得；當機遇者，失於因循，坐視而不留心，四也。同心而不同調者，多享敝帚而盼夜光；同調而不同心者，或厭家雞而重野鶩，五也。故善藏書者，代不數人，人不數世，至於子孫，善鬻者亦不可得，何論讀哉。〔註66〕

在興趣的觸發下，明人對於收集典籍的範圍甚廣。葉盛自述其收集古碑剝之積極，從中可明瞭明人以興趣作爲基礎，而投入收集之執著與熱情：

　　　　予僻性，平生於典籍外酷嗜古碑剝，蓋嘗自言性此物，或從人取

〔註63〕明‧汪顯節，《繪林題識》（《四庫全書存目叢書》子部‧七二冊，據涵芬樓影印明萬曆刻夷門廣牘本影印），不分卷，〈孫漢陽克弘〉，頁55上。

〔註64〕明‧蕭士瑋，《春浮園文集》（《四庫禁毀書叢刊》集部‧一〇八冊，北京：北京出版社，2000年1月出版，據北京大學圖書館藏清光緒刻本影印），附錄，陳家禎〈明太常寺卿蕭伯玉先生行狀〉，頁9下。

〔註65〕《明清蘇南望族文化研究》，頁206～207。

〔註66〕《五雜組》，卷一三，〈事部一〉，頁264～265。

求雖恒，竊自鄙咲，然不能已也。用是，吾家所藏之碑本甚多，自三代先秦以迄於今，皆有之。猶記壬申歲赴關北，已載滿一車，比南來，貯之先塋寓館，久不省覽，念之動心。南中軍書獄議，無止息時。然亦好時時問古人遺跡，所得亦頗不少，非惟習氣難忘，抑憂勞困極之餘，忽念及此，政可使人躍然耳。……因暇日採竹麗而數之，得名碑十餘種，皆奇跡。蓋漢熹平時始刻周府君紀勳碑、端州石室唐李邕記、李紳公垂題名、韓文公南海、羅池二碑、宋胡澹庵上高宗封事稿、張孝祥仰山祠記、濂溪周子三洲岩鬥光洞題名者、二蘇長公暨摩圍老人詩帖、李伯紀玉乳岩扁字、張魏公陽山題名、南軒先生韶音洞記、元名臣呂忠肅公梧州路廳壁記、周伯琦僉事書篆分司廳石及憲臣箴、盧陵陳譔氏建韶州府治文，其書其文皆奇偉妙絕。其人有足起敬慕，其事又多有關於風教，有捕於身心，皆非苟焉者，乃志取而潢飾襲藏之。自惟嶺海之行，欻五、六載，駑劣迂踈，終無報稱，汰去有日，意夫當斯時也。回視嶺南，如落夢境，終無報稱汰去。顧瞻左右而吾碑尚存，時一覽觀，以慰懷思，其誰曰不宜，而或者則以爲服。嶺以南數百年珍美瓌奇之物，一旦俱爲吾有，而尤取之未已，不亦作荒矣乎？〔註67〕

文人不以自己收集癖好爲恥，葉盛視典籍文物更甚於自己生命，這正是收集能長久的根本原因。習慣一經養成，則無論旅遊至何處，首先探訪的就是名碑古刻典籍。他羅列出自己尋訪的十幾種名碑，欣賞碑上的文字氣勢，文章的文采筆法，並且藉以抒發情感。文物典籍帶給文人的生活上、精神上的作用，由此可見一斑。

明代私家收藏宏富者甚多，如明初蘇州藏書家張雯，「少力學嗜書，所居臨市衢，搆樓藏書，自經傳子史，稗官百家，無所不有，其學無所不通，而尤精於律呂。」〔註68〕王世貞則築有藏室多處，其中「小酉館」藏書三萬餘卷，「爾准接」專藏宋元刊本及珍貴法書名畫，所藏家本精品超過三千餘卷，書畫中有不少歷朝珍品。他還築有「藏經樓」，用於收藏佛、道二典；另有「九

〔註67〕《菉竹堂稿》，卷五，〈五嶺奇觀自敘〉，頁17上～18下。
〔註68〕明‧王鏊，《正德‧姑蘇志》（《天一閣藏明代方志選刊續編》一四冊，上海：上海書店，1990年12月一版，據明崇禎刻本影印），卷五四，頁12上。

友齋」，專門收藏鎮館之寶宋本《兩漢書》。世界上僅存的典籍，更可令收藏者因此而聞名當代，如「近代藏書之富，兩浙多有，然均不及西亭王孫睦㮮。即《授經圖》一書，《崇文總目》列之，書不傳，獨西亭購得之。或云西亭好古。」〔註 69〕又：「徐渭文長故有三集，行者《文長集》十六卷，《闕篇》十卷；藏者《櫻桃館集》若干卷。行者板既弗善，渭沒後藏者又浸亡軼。予友商景哲及遊謂時，心許為篆刻之。」〔註 70〕明人好典籍，對於當代名士如徐文長遺著散軼，也能及時蒐羅篆刻傳世，對後代而言也將以典籍視之。總之，收藏的種類，因收集者的興趣與品味不一而有所差異。

　　明人收集典籍多元的另一面，即是當代文人或後人皆可依據這些專門收集某類典籍的習慣，加以判斷典籍的來歷與進行眞僞的鑑定。據載：

> 錫山華氏寶藏希哲小楷《草堂詩餘》，全部師鍾元常履吉；正書《尚書毛詩》全本，師王逸少，足稱全璧，而希哲尤沈著痛快。又聞陸氏藏希哲小楷《北西廂》及《琵琶記》書法，極精未及見之。〔註 71〕

以典籍知識，來瞭解與紀錄華氏、陸氏的收藏，想來必屬眞品。後人尋找典籍的下落與評鑑典籍的來歷，即可借以參考。如前所言，明人對於當代名士著述也很重視，將其一生重要著述作一交待，有利於後人蒐羅圖籍之時的認知。姚翼的〈玩畫齋藏書目錄序〉中所記，可作為明代文人普遍收集典籍心態上的共同現象：

> 天下之物莫難於聚，而其聚也莫貴於不散。余嘗觀世之貴游公子，往往馳心於金玉、珠璣、珊瑚、翡翠之好，而竭其力以致之。間或厭苦世俗而稍務為清虛者，則或奇花、恠石，或古器、圖畫，終其身淋漓燕嬉於其中而不出。……余自少無他好，不惟於世俗之所沉酣如金玉、珠璣之類，畧不以淄乎其心，雖花石、畫品為清虛之士所崇尚者，亦所欲不存，而其私心之所癖，而不舍者乃獨在古今之簡冊。然好之雖切，而力又不能多致，六籍而下九流諸子，旁逮外家雜說，僅得二千餘卷。嘗自夸其所好之勝，以為世人諸好惟畫，稍微近之，然以吾卷帖之美，陳之几上，已足與其丹青之艷彼此相

〔註69〕　明・陳恂，《餘菴雜錄》(《百部叢書集成》二九冊，石家莊：河北教育出版社，1995 年 11 月一版)，卷中，頁 6 上～下。

〔註70〕　《徐文長文集》，卷三，陶望齡〈刻徐文長三集序〉，頁 38。

〔註71〕　《歷代書畫舫》，〈祝允明〉，頁 12 下。

> 角。……然則吾之好書，雖限於力而不能以多致，使汗牛充棟以與
> 世之聚他玩者比隆，竊獨喜其可久，據以爲吾有也。故於此二千餘
> 卷者特齋而藏之，又籍而錄之，使由吾之子若孫以傳於世。世不但
> 賢而能讀吾書者，知所寶愛而或附益之。雖中才以下，苟非甚病狂
> 不肖者，因此知吾所好之甚，雖不幸而偶不免於饑寒，或姑存之而
> 不強售於非所同好云耳。〔註72〕

姚翼以爲自己所收集的典籍，可媲美他人之所藏，因而特別建造書齋來存放，並且仔細地將它們登錄排次，以便讓世人能瞭解，並認同進而仿效。雖可能購置過程中會導致金錢散盡，而招致己身飢餓與貧窮。但對於他而言，與其將書籍割賣給不懂欣賞、珍惜的人，不如自己忍受饑貧。這種心態是文人士大夫不同於滿口利益的商賈最根本的差異，也因如此，收集的過程之中，才不至於是「秤斤論兩，斤斤計較」的心態，也才會有一些文人的藝術品賞語詞出現。

　　明人的鑑賞生活中，堪稱十分專業，也只有飽讀詩書的文人，始能勝任「校訂」典籍一業。如吳德之例，據載：

> 予友吳子符遠酷嗜書，一日不手書，一月不得奇書，則不樂。藏書
> 多者至十萬卷，皆手自較讐，又喜借與人看。……故今之藏書似富
> 實貧，雖復萬卷，不足敵千，何者？今文多而古文少也。今與符遠
> 約，無誇卷帙之侈，以見古爲奇。有秘本，急錄而傳之；得善本，
> 存副以廣之，不獨廣吾氣類之好，亦藉以破鬼神之慳，非藝林一大
> 勝事乎？〔註73〕

吳德對「書」愛不釋手，又喜歡收集奇書，藏書多達十萬卷，每卷都有他親手的校讐，這些校讐則代表一種證據的考訂。陳繼儒喜好刊刻自己的藏書，但對校訂的工作相當重視。陳繼儒曰：

> 余得古書，校過復抄，抄後復校，校過付刻，刻後復校，校過即印，
> 印後復校，然魯魚帝虎，百有二、三。夫眼眼相對尚然，況以耳傳
> 耳，其是非毀譽，寧有眞乎？〔註74〕

明人收集典籍情形與習慣，或淺介收藏書目，或深入描述版本等，生活中收

〔註72〕《玩畫齋雜著編》，卷三，〈玩畫齋藏書目錄序〉，頁3上～5下。

〔註73〕《雪堂集》，卷四，〈吳德聚爽閣書目序〉，頁34上～下。

〔註74〕明・陳繼儒，《岩棲幽事》（《四庫全書存目叢書》子部，一一八冊，臺南：莊嚴文化事業有限公司，1995年9月初版，據清華大學圖書館藏明萬曆繡水沈氏刻寶顏堂祕笈本影印），頁23上。

集活動與典籍鑑賞的結合，都從這些紀錄中顯現出來，可得知有明一代典籍鑑賞生活的眞實面貌。

二、典籍的抄錄

　　文人不單只是抄錄摹寫典籍，對於歷來的傳本與複刻本，也能提供較公正的批評，此即是生活當中活生生的鑑賞活動。從明人的生活來看，典籍的獲得雖然有市場可提供，然而屬冷僻的書冊，則必藏於某家之手，得之不易，因此，文人多動手抄錄。今人研究指出，明清時期，人們利用官私藏書樓從事借抄、傳抄活動比以往任何時候都多，不少藏書家依靠抄書作爲增加藏書的手段。〔註75〕而抄錄可爲該本典籍留下一個抄本，往往若手稿眞跡散佚時，此抄本便可依此流傳於世而不至湮沒。有時候未經發掘的手稿典籍，一旦有名家抄錄，身價也會跟著水漲船高。謝肇淛記載：

> 幼槧詩文不傳於世，此本從內府借出。時方沍寒，京師傭書甚貴，需銓旅邸資用不贍，乃自爲鈔寫。每清霜呵凍，十指如槌，幾二十日始克竣。帙藏之於家，亦足詫一段奇事也。〔註76〕

謝氏的紀錄，乃明代文人常有的經驗。同時謝肇淛的手抄本，也成爲當代著名的「謝抄」，在藏書史上佔有一席地位，文見近人〈謝抄考〉。〔註77〕再如朱存理亦有手抄古書的習慣，據載：

> 吳人朱性甫存理居嘗聞人有奇書，輒從以求，以必得爲志。或手自繕錄，動盈筐篋，群經、諸史、小說，無所不有。詩精雅，著《野航集》。尤精楷法，手錄前輩詩文積百餘家。他所纂集有《經子鉤玄》、《吳郡獻徵錄》、《名物寓言》、《鐵網珊瑚》、《野航漫錄》、《鶴岑隨筆》，總數百卷。〔註78〕

朱存理「手錄前輩詩文積百餘家」，亦可從習慣的角度看出，明人抄錄典籍乃生活中常見之事，且在抄寫的過程中，往往加以校對勘誤，對典籍的保存亦有相當大的功效。又如蘇州藏書家何大成，「嗜書好古，每聞一異書，徒步訪求，籌燈傳寫，雖寒凍不少休。」〔註79〕其抄書之勤，令人誇賞。藏書家的

〔註75〕《中國古代圖書流通史》，頁377。
〔註76〕《小草齋文集》，卷二四，〈謝幼槧文集跋〉，頁17下～18上。
〔註77〕沈祖牟，〈謝抄考〉，《福建文化》，第一卷第一期，1941年3月，頁17～20。
〔註78〕《書畫史》，頁11上。
〔註79〕《明詩人小傳稿》，卷五，頁178。

抄書活動，有時並非由自己捉刀，而是交由專業的「書傭」來進行抄錄工作，
如大文豪袁中道曾記云：

> 閉門閱《稗海》，命小童及一傭書者隨閱隨抄。可效法者為一集，事
> 關因果助發道心者為一集，救妄者為一集，可懲戒者為一集。〔註80〕

藏書家只要稍有餘貲，不論自己書法功力良窳，透過傭書者之筆，精美之典
籍複本垂手可得。此外，從明人文集筆記中，可瞭解抄錄典籍對於保存典籍
之正面影響，明人特重分辨收藏真偽，與對之進行鑑賞，這些手抄本，即可
提供明人可資以鑑賞的材料。如明人趙迪之《鳴秋集》，刻本年久湮沒而逐漸
失傳於世，直至清初徐鍾震因留有手抄本，雖非完璧，卻保存了該書之大部
份。徐氏云：

> 趙詩計二百四十首，尚云略而刪之，則其所餘者尚多矣。先大父生
> 平喜蓄書，又喜輒表章先哲，遍尋其詩，得二百一十首。崇禎庚午
> （三年，1630）歲，命予手錄藏之。嘻！用心亦勤矣。迄今三十八
> 載，予藏書樓圈為牧馬之場，失屋遷徙，亦散失過半，幸此本尚珍
> 笥中。〔註81〕

在圖書管理尚未健全的時代，常因人為或外在不可避免的因素，而造成收藏
的終止，書冊亦因此而散佚破損，抄錄恰好提供了保存的可能。而有名的藏
書家，往往親自進行抄錄，由此可見文人對於書冊典籍之用心。對明人的鑑
賞生活來說，選擇抄錄何種典籍，也透露出文人讀書類別的傾向。典籍若能
流傳於世，收藏時的點點滴滴，亦為後人茶餘飯後閒聊話題之一。

三、典籍的保存與流傳

明人與歷朝文人相同，有著濃烈的閱讀動機。典籍的閱讀，使他們在知
識與品味上高人一等，文人的箚記中，不難發現「藏書」、「閱書」的快意心
態。蕭士瑋喜歡閱讀，「初六，簡閱焉文館典籍，擇其要者藏於蕭齋，令朝夕
可披翫也，老而好學，如操燭續書，猶愈於飽食終日耳。」〔註82〕大抵一般
文人對於典籍的態度即是如此。儒家「立德」、「立功」、「立言」的「三不朽」

〔註80〕明・袁中道，《游居柿錄》（上海：上海遠東出版社，1996年12月一版），卷
七，頁151。

〔註81〕明・趙迪，《鳴秋集》（《四庫全書存目叢書》集部・三六冊，據吉林大學圖書
館藏清乾隆三年陳作楫鈔本影印），不分卷，頁38上～下。

〔註82〕《蕭齋日記》，頁5下。

生命目標，也對文人未來生活取向有著相當大的影響。文人莫不有「立言」，以著作傳諸後世的傳統觀念。文人所長並不僅限於詩文，因此如向將創作集結成書而出版，使其得以列名青史，或許才是他們首要考量的。在明人中，追求立言傳世的文人，可謂不少。

　　文人由於對典籍閱讀的機會較一般人高，對於典籍的存留情形也較爲敏感，往往某書作者提到佳作，今日卻已不復見。如「唐人書藏祕閣者頗多，唯顚張眞蹟甚鮮，張有《酒德頌》，宋學士云曾見之。」〔註83〕這些對典籍未能保存下來的感慨，促使文人正視典籍圖冊的保存與流傳問題。典籍書冊在借閱過程中，消失散佚，文人雖能從他籍中得之，卻留下無法親眼一窺眞跡之憾。因此，於公於私，名人都對保存典籍一事皆小心翼翼，據載：

> 宋之淳化，采訪翰墨，精心摹勒。初奉朝旨上石，卒不果行，僅以棗木刻置秘閣。其時王著爲侍郎，逐卷皆著所鑑定。卷分爲十，著目光如豆，賞識未精，玉石雜揉，爲斯帖之累。厥工甫竣，用澄心堂紙，李庭珪墨，拓搨工緻，以手擦之不污，此上上品也，親王大臣，各賜一本。監察御史劉次莊作《淳化釋文》十卷附之。丞相永新劉沆，重以太宗賜本模刻傳世，士大夫家又有摹沆本以傳者，如此遞相摹傳。今者僅從舊本中辯別妍醜耳，若其一刻、二刻、三刻，誰與辯之。銀錠馬槽，皆不足分也。〔註84〕

文人將官方保存方式紀錄下來並加以批評，如批評王著雖有鑑定之功，但是眼光不夠細膩，以致於他的鑑定作品難定優劣將好的壞的都混在一起了。

　　官方以摹刻再版的方式保存典籍，民間在沒有龐大經費與人力的情形下，只能靠私人藏書家的努力，如郭筆峰：

> 聚書樓者，盧陵郭筆峰先生誦讀處也。……晚以明經試大廷，例得郡邑博士，竟謝歸。初居荷溪，再居新洲及慶嶺，博綜古今典墳，而尤好坐虎皮談易，四方負笈者爭北面焉。得弟子糈，即以購書；不能購，則且借且錄，且綴且補。久之，几案戶牖間，皆箴銘簡冊也。結樓三楹，題曰聚書樓。俯而讀，仰而思，遇有所得，輒吹燭書之，南面百城，殆無以易此樂矣。嘗考古今圖籍之富，隋嘉則殿三十七萬卷，唐麗正殿二十萬餘卷，宋崇文書院八萬卷。凡一切竹簡韋編，靈文秘撿，

〔註83〕《書畫史》，頁7上。
〔註84〕《書畫傳習錄》，卷一，〈右論古今各體源流及西城書一則〉，頁110。

> 或掌于宮人，或繕寫于五品之子弟；或精校於上袞，或懸官爵金帛，
> 廣募于四方。四方有應有不應，而兵燹復出而兀之，不如民間之故家
> 野老，猶有存十一于千百者，如廬陵郭氏是也。……獨其天性嗜古，
> 鳩集異書，至不惜損衣縮食而聚之。〔註85〕

此外，明代藏書家還喜好刊刻古籍，傳布天下，以存續面臨亡佚的孤板祕本。
綜觀有明一代，此類藏書家所在多有，例如明代金陵大藏書家焦竑便是如此，
以其藏書刊刻傳世，他曾說：

> 舊藏《伽藍記》寫本五卷。……新安吳氏以刻之《逸史》中，初本
> 遂不見還。刻本通未校讎，訛舛至不可讀。頃得宋本，躬為刊定，
> 如此古書為後人所亂類此者不少。僕近刻《九經刊誤》、《陶靖節集》，
> 壹據宋本正之，實秇林之一快。何時併傳是本，與好之者共之耶？
>
> 〔註86〕

焦竑所藏之《伽藍記》因出借而人未還，於是無法以之刊刻，糾正現刻本之
謬誤而飲恨。又有如毛晉，更是以刊刻藏書為己任，當時汲古堂刻本名滿天
下，量多而質精。據載毛晉：

> 少為諸生，晚乃謝去，問業於錢謙益、魏沖之門。好古博覽，性嗜
> 儲藏秘冊。中年，自群經十七史，以及詩詞曲譜，唐宋金元別集，
> 稗官小說，手自讎校，靡不發雕，公諸海內。〔註87〕

此外，歷來著名的藏書家，多以興家學、傳家學為己任，廣收書冊典籍並加
以保存，希望後代子孫可以從中汲取書中知識而終身受用。藏書之於明代，
往往是父子兄弟與親族子孫互相勖勉的「家族企業」，必須代代守護且不令其
散佚，才算不落家聲。如明中葉吳郡藏書家王錡（1432～1499）便曾因家族
藏書不守而自責，他嘆道：

> 余家舊有萬卷堂，藏書甚多，皆宋元館閣校勘定本，諸名公手抄題
> 志者居半。內有文公先生《綱目》手稿一部，點竄如新。又藏唐、
> 宋名人墨跡數十函，名畫百數十卷，乃玉睸所掌。……（天順中），
> 為回祿所禍，一夕蕩然。余棄而不視，或有得於煨燼之餘者，皆以

〔註85〕 明‧陳繼儒，《晚香堂集》（《四庫禁毀書叢刊》集部，六六冊，北京：北京出版
　　　　社，2000 年 1 月一版，據北京大學圖書館藏明崇禎刻本影印），卷四，〈聚書
　　　　樓記〉，頁 17 上～18 上。

〔註86〕 《焦氏澹園集》，卷九，〈書洛陽伽藍記後〉，頁 13 下～14 上。

〔註87〕 《明詩人小傳稿》，卷五，頁 202。

> 高價而售。雖石刻數通，煅燼逮盡，止存顏魯公《乞米帖》、涪翁《墨
> 竹賦》半篇而已。惟《綱目》稿本先已宛轉爲權勢所有，歸於浙東，
> 幸免此患。雖物之成毀聚散有數存焉，亦由吾爲子弟者不肖，不克
> 享有，爲之三嘆。〔註88〕

這些私人的藏書，往往因後代子孫不肖或是戰亂國變等種種威脅，顯得危機
四伏。紙本書冊怕火、怕潮、怕書蟲，而石碑之保存尤爲不易，面臨大自然
「風化」的威脅。蕭士瑋記道：

> 初六，晤朱元長。元長篤行而好學，至老不輟。余藏《周益公集》
> 卷，間有脫落，元長本獨完好，許借余補錄之。日午，馬季房至，
> 共坐水簾處，季房云：「廬陵固原有三絕碑，爲王荊公文，蔡忠惠書，
> 蔣之奇鑑賞也。碑委灌莽中，牧豎樵芻其下，日夕刊斲，僅存數十
> 字。羅念菴先生被荊伐斸，按而得之。」〔註89〕

廬陵固原有三絕碑，分別是王荊公文，蔡忠惠書法與蔣之奇的鑑賞。然經荒
野的日曬風吹，石碑只剩下幾十字可見。再者，吉水龍華寺雖有《韓熙載碑》，
歷經幾百年風雷洗禮之後，也怕字跡模糊而無法辨識。因此可知，沒有健全
保存技術的時代，保存古碑惟有依賴「拓印」。就廣義的典籍而言，書法、碑
刻等有文字紀錄的文物，也可視爲圖籍的組成部分。

　　由於閱讀的需要，因此文人相當汲汲於典籍保存之事，或言「經史子集
以辭相傳，而碑刻則并古人手蹟以存。故好古尚友之士，相與共訪而傳之。」
〔註90〕典籍在文人生活中佔有相當重要的位置，「好古尚友之士，相與共訪而
傳之」。雖未提供任何有效的保存方法，然而文人主動積極的保存理念與態
度，可由此窺知。至於私人收藏者，則往往採用蓋印的方式，以作爲收藏證
明，往後若典籍失落，也能爲後人留下鑑賞的線索，要考證典籍的時代與來
歷，此則不失爲關鍵之處。佐以典籍書冊相附的題跋識語，這些附件對於典
籍的保存，多少提供一些幫助。再者，熟讀詩書的文人，在一遍又一遍的閱
讀之後，對典籍進行校讎之時，也有利於典籍的完整保存。據載：

〔註88〕明・王錡，《寓圃雜記》（《元明史料筆記叢刊》，北京：中華書局，1997年11
　　　　月一版二刷），卷六，〈余家書畫〉，頁45～46。
〔註89〕明・蕭士瑋，《蕭齋日紀》（《四庫禁毀書叢刊》集部・一〇八冊，北京：北京
　　　　出版社，2000年1月初版，據北京大學圖書館藏清光緒刻本影印），頁21上
　　　　～下。
〔註90〕《岩棲幽事》，頁16上。

　　琴軒夫子文章老，自少藏書事探討，遠窮洙泗問淵源，近叩關閩
　　尋閫奧。五十餘年履宦途，四方遊徧復名都，頭盈白髮還耽學，
　　篋有黃金只買書。胄監容臺皆妙選，密邇蓬萊接東觀，王氏青箱
　　舊事存，陸家車乘圖書半。連篇累牘歸故鄉，文彩照映南海傍，
　　牙籤萬軸排緗帙，喬木千章蔭草堂。平生辛苦自讎校，腹笥便便
　　五經飽，奎星徹夜貫虹光，筆陣常時奪天巧。畫簾窣地清無塵，
　　芸香不斷庭草春，黃衣或見燃藜叟，綠酒頻來問字人。一代風流
　　重山門，身後英名當不朽，可憐萬卷漸成空，只有高堂尚如舊。
　　我生雖晚猶識公，觀書曾到此堂中，數車欲載今何及，空羨王生
　　遇蔡邕。〔註91〕

除了卷軸排列清楚外，琴軒夫子還親自校對這些書是否有疏漏之處，即使日
後逝世，許多人會因此記得他的英名。但是他花費大半輩子辛苦收集的好書，
卻慢慢流失，衹有藏書屋依然矗立。有心於保存典籍的文人，與無情的外在
環境，在此形成了很強烈的對比。然而從明代來看，文人固然有許多考量與
對現實的感嘆，但卻無法提供較爲妥善的保存與流傳。大抵都是對典籍進行
鑑賞，爲其可流傳提供一價值性的肯定。

四、典籍的鑑別

　　典籍流通於文人間，存在者抄錄或版本多雜的問題，因此典籍在流通中，
常有濫竽充數的情形發生。一旦被鑑定爲贋品，價值則會滑落千丈。有時典籍
雖爲僞作，然而其題跋可能爲某朝能人所作，則該作也可能因此題跋的存在而
有了較高的價值。通常典籍的鑑定，可依據牌記、封面和序跋的記載，〔註92〕
也可仰賴題跋、識語與印章，亦可從鑑藏家所著目錄著手。〔註93〕這些鑑別的

〔註91〕明·祁順，《巽川祁先生文集》（《四庫全書存目叢書》集部·三七冊，臺南：
　　　　莊嚴文化事業有限公司，1997年6月初版，據東北師範大學圖書館藏清康熙
　　　　二年在茲堂刻本影印），卷三，〈萬卷堂〉，頁4下～5下。
〔註92〕如明正德本《文獻通考》，於卷三百四十八末，刻有「皇明正德己卯歲春獨齋
　　　　刊行」，目錄後則刻有「皇明正德戊寅慎獨精舍刊行」雙行長方牌記，說明此
　　　　典籍刊刻於正德十三年至十四年間。
〔註93〕典籍版本鑑定的依據約有九種方式：（一）依據牌記、封面和序跋（二）題跋、
　　　　識語和名家藏章印記（三）書名冠詞（四）諱字（五）原書刻工姓名（六）
　　　　行款字數（七）各家書錄（八）版刻時代特點（九）活字體等。詳參：程慶
　　　　中、林蔚眞，《中國古玩的識別收藏與交易》（北京：中國世界語出版社，1998
　　　　年6月北京一版），頁381～386。

方法，都有助於後人鑑識典籍，辨別眞僞，減少魚目混珠的事情發生於流通市場。

中國歷代文人對書法評論典籍未曾減少，大部分散落在筆記題跋中，我們可以從明人的箚記中，瞭解到專書評論古今書法的典籍歷史：

> 唐以前勿具論，富陽孫虔禮，字過庭，作《書譜》，張懷瓘極稱之。
> 瓘之《書斷》，張彥遠極契之。瓘與瓌爲昆季，並美書翰。彥遠爲宰
> 相嘉貞之元孫，世有顯達。《法書要錄》，集古人論書之語，起東漢
> 迄元和。中閒如〈義之教子敬筆論〉一篇，不錄原文，僅存其目，
> 頗見識力。然采摭繁富，不免豪家子弟氣習。後則韋續之《墨藪》、
> 《筆陣圖》、《筆勢傳》，俱以逸少稱。朱長文之《墨池編》，寶藏器
> 用，托名人佳話以傳者，又其雜也。宋高宗有《翰墨志》，亦書品與
> 文房並列。於唐以上，獨引重鍾、王；於宋代，多所不滿。內稱徽
> 宗留意書法，立學養士，惟得杜唐稽一人，今亦無傳，豈士之有幸
> 有不幸歟？《米家書史》及《待訪錄》，俱其所精鑑，始自西晉迄五
> 代，於一時士大夫藏弄之物，頗見詳備。……昔人云米氏長於辨別，
> 《宣和書譜》，是元章審定居多，其詮次之精，殆不誣也。若廣川董
> 氏雖有書跋，可無傳焉？〔註94〕

古今書法評論，唐代以前並未有專門探討的典籍，前引史料對唐以後的諸多評論典籍進行內容優劣分析，對後人來說，雖屬於泛論，然而對初步認識圖冊典籍的人來說，這未嘗不是個簡潔扼要且見解精闢的入門指南。

從明人的筆記中察知他們對於典籍評論之重視，更深一層地推論，則可以得知在鑑賞生活中，鑑賞收藏典籍佔有相當重要的地位。在文人的生活中，收藏典籍除具有閱讀作用外，美感、收藏趣味上也別有一番風味。因此，收藏者常爲了收藏之典籍而請求名家鑑定，這一股風氣在明代是十分的風行。如：「吳江史明古藏唐《趙模集》、晉《字千文》、褚河南《書文皇哀冊文》，硬黃紙，米友仁鑑定。」〔註95〕多數文人鑑賞者，會從典籍的內容與紙質加以鑑定。然而，卻有些文人憑藉著自己對於收藏品的瞭解，從別的角度進行鑑識。如葉盛說：「《宋學士文粹》十卷，劉伯溫所選，洪武十年（1377），義門鄭濟所刻，而此則書坊翻刻本也。吾友鄭時父家多藏書，而與子厚家有無

〔註94〕《書畫傳習錄》，卷一，〈右論書以人重人以書傳一則〉，頁 121。
〔註95〕《寓意編》，頁 4 下。

書常彼此相易，此其一云。」〔註96〕由此可知，對於某典籍收藏與翻刻歷史的瞭解，實有助於鑑賞活動的開展。

　　對於眞跡的收藏與鑑別，往往各說各話，眞正厲害的鑑賞文人，可一針見血地指出，如王世貞題《祝枝山草書月賦》云：

> 今年春與張中丞肖甫閱之，時陸叔平在座，曰：「此贗本也，眞蹟在故毛光祿所。」余笑謂叔平曰：「子知光祿之有此賦，而不知此賦之不爲光祿有也邪？」叔平悟，乃諦視之而嘆。嗟乎！人閱物，物亦能閱人，聊以寓吾一時目而已。〔註97〕

在明代社會中，收藏典籍風氣蓬勃，然而魚目混珠的情形也屢見不鮮，以地區而論，明代典籍與書畫、古玩作僞最爲嚴重，且技術最精良者當爲蘇州府。由於市俗崇尚與市場需求，以及蘇州文人馳名天下，在生活方式上本來就引領全國風騷，再加上蘇州文物故里精於賞鑑者比比皆是，作僞功力幾可亂眞，稍不留意，便遭欺騙。而文人在這時所扮演的角色尤顯重要。由此產生了許多專精於鑑賞典籍的人物，如李日華，由於鑑賞精確且具有一定的專業性，使其在社會上具有一定的影響力。又如王邦采，據載：

> 王邦采，字貽六，諸生。中歲棄舉子業，覃精六經，究心先儒諸書。所居斗室，興發則爲古文、爲詩、爲畫。更精行草，精別金石縑素，南北宋鐫刻版本，骨董家接戶塡門，就辨眞贗，終日無倦，獨畏見貴人，其所箋《離騷》，別有解會；又有《無雙譜》、《竹譜》、《奕妙》、《二妙》傳世。〔註98〕

王邦采本身除了能著書，而且還非常懂得鑑賞金石縑素和南北宋的雕刻板本。古董收藏家紛紛上門請他鑑定所收藏的典籍的眞假。雖然他厭惡權貴，不願流於俗套，但鑑定工作也爲他帶來不少利潤。其他著名的典籍鑑別家，尚有顧德輝「字仲瑛，別名阿瑛，崑山人，四姓之後。輕財結客，年三十始折節讀書，師友名碩，購古書名畫、三代以來彝器祕玩，集錄鑑賞。……日夜與高人俊流，置酒賦詩，觴詠倡和，都爲一集，曰《玉山名勝》。又會萃其所得詩歌，曰《草堂雅集》。」〔註99〕唐元，爲吳縣人，「讀書博雅，嘗以所

〔註96〕《篆竹堂稿》，卷八，〈書宋學士文粹後〉，頁22下。
〔註97〕《書畫題跋記》，卷一〇，〈祝枝山草書月賦〉，頁2下。
〔註98〕清·嵇承咸，《梁谿書畫徵》（《中國歷代畫史匯編》八冊，天津：天津古籍出版社，1997年12月一版），頁29下～30上。
〔註99〕《列朝詩集小傳》，甲前集，〈顧錢塘德輝〉，頁66。

乘舟號一葦航，載圖書古玩，列置左右，浮游江湖，哦詩其中，因號葦航子。」
〔註100〕虞子賢，明初吳縣人，子賢諱某，以字行，「世居支塘。家藏書史及古
今法書名畫，甲於三吳。後又得朱子《城南雜詠》眞蹟，搆堂貯之，顏曰『城
南佳趣』。」〔註101〕陳汝秩，吳縣人，「性嗜古，每購詩畫，傾貲弗惜。與人揚
搉今古人物，治亂興廢，窮昏旦弗怠。」〔註102〕陳鑑，字緝熙，長洲人。正
統十三年（1448）賜進士及第，授翰林院編修。「平居無聲色之好，止藏書，
並古書畫器物而已。善筆箚，至臨橅古人眞蹟，殆不可辨。」〔註103〕又如嘉
興人沈德符以其專業典籍鑑賞能力，適時鑑定了典籍的價值，整個事情的經
過，他自陳道：

> 近日一友亦名家子，爲骨董巨擘。曾蓄一宋刻《新唐書》，索價甚高，
> 云此眞宋初刻板也，坐客皆謏之以爲然。予適同集，繙一紙視之，
> 偶見誠字缺一筆。予曰：「此南宋將亡時板也。」此友起而辨之，予
> 曰：「誠字爲理宗舊名，若此史刻於初盛時，何以預知二百年後御名
> 而減筆諱之也。」雖無以應予，而意色甚惡。今之騖古者，大抵然
> 矣。〔註104〕

明代著名典籍鑑賞名家，不勝枚舉。而明人刻書，若未經鑑賞家鑑定，則刻
板通常不佳。在商業風氣開放的明代社會，雖然鑑賞不屬生產的範疇，但確
實爲人們提供了精神層面的更高的享受，及更專業的服務。對於社會整體文
化、鑑賞涵養的提昇，也有極大貢獻。文人熟讀詩書，可以也從典籍上得知
前人對某典籍的看法與評價。求學貴在精確，文人也能發揚研究之精神，從
這些眾說紛紜中找出一個較爲合理的答案。解決了這些客觀的問題之後，才
能爲賞析提供一較爲穩固的根基。

　　文人將不合理、不正確的說法，作精確的還原，這是鑑賞面對歷史文獻
時的應有反應，在鑑賞生活中，藝術品、典籍所佔份量極高，相對的，對於
眞假問題的要求也會較爲嚴格。而進行鑑定的工作，名家言論與鑑語則在眞

〔註100〕明・牛若麟等，《崇禎・吳縣志》（《天一閣藏明代方志選刊續編》一九冊，上
　　　　海：上海書店，1990 年 12 月一版，據明崇禎刻本影印），卷五○，頁 10 上。
〔註101〕清・鄭鍾祥等，《常昭合志稿》（臺北：中央研究院藏清光緒甲辰三十年活字
　　　　本），卷三二，〈藏書家〉，頁 22 上。
〔註102〕《崇禎・吳縣志》，卷四八，頁 42 上。
〔註103〕明・張萱，《西園聞見錄》（《明代傳記叢刊》一一六冊，臺北：明文書局，1991
　　　　年元月初版），卷八，〈好學〉，頁 697。
〔註104〕《萬曆野獲編》，卷二十六，〈雲南雕漆〉，頁 662。

偽問題之外，為收藏提供了一些價值上的保證。文人在鑑別典籍真偽之餘，還能對於創作動機作一合理的推論，這也反應了在明人典籍的鑑賞生活中，已有相當成熟的鑑賞標準與觀念存在，鑑別書畫、古玩、典籍成為文人豐富的生活文化中的一部分。〔註105〕可惜形式未經制定，使得這一些鑑賞的活動散落在許多的筆記文集之中。不過，從另一方面來看，這能更加貼近生活，也代表了明人生活與鑑賞的息息相關。

第四節　典籍題識的鑑賞生活

明代私人藏書風氣之活絡，是文人對文化活動的重大貢獻之一，文士在藏書之餘，尚且運用己身力量抄書、刻書、校書與著書，使得私家藏書在數量和質量上的總成就不下於官府。可從下面敘述得知明代著述及藏書之盛，據載：

> 歷代史書，所志藝文、經籍，大抵兼舉前代及當時所有之典籍，惟《明史》不志前代之書，第述有明一代之著作。其數為十萬零五千九百七十四卷。觀其一朝之人著作之富，則其當時之文化，可以推想。史稱北京文淵閣貯書近百萬卷，蓋宋、遼、金、元之書，悉萃其中，故卷數之富，為歷代館閣未有也。秘略之外，行人司藏書亦富，蓋古者太史采風陳詩之遺也。其他貴族縉紳儒流士庶藏書之家尤指不勝屈。〔註106〕

明代私家藏書者眾，據清朝葉昌熾於《藏書紀事詩》所記，明代著名藏書家共二三七人。根據近人研究成果推知明代著名藏書家人數不下於四百人。〔註107〕在這為數眾多的藏書家合力之下，對文化傳播、典籍文獻的保存與流傳發揮了正面的積極的作用。許多明代的文學家傾心於藏書，他們同時兼有文學家及藏書家身分，豐富藏書使得文人的文學創作相得益彰，如唐順之、王世貞等人。而茅坤編選《唐宋八大家文抄》，使「唐宋古文八大家」成為歷史定論。〔註108〕

印刷術在宋朝已很發達，明代成為普遍的手工業技術，這可從《天工開

〔註105〕《書畫與文人風尚》，頁59。
〔註106〕柳詒徵，《中國文化史》（臺北：正中書局，1993年版），頁88～89。
〔註107〕周少川，《藏書與文化：古代私家藏書文化研究》（北京：北京師範大學出版社，1999年四月一版），頁66。
〔註108〕《藏書與文化：古代私家藏書文化研究》，頁74。

物》一書中得知，書中詳記明代長於製造竹紙、皮紙等紙張，在選料、配料及工藝等方面有較前代更細緻的方法。再者因印刷技術本身持續精進，除雕版印刷外，活字印刷及套版印刷也有更進一步的提升。如此一來，「圖書」自然而然地成爲藏書家鑑賞的對象。

　　中國大陸學者石洪運及陳琦認爲圖書的鑑賞，可以看作是圖書內容和形式兩部分的結合。鑑賞圖書，是讀書、藏書和玩書人共同感興趣的事。其原由有下列三個要素：歷史文物性、學術資料性與藝術欣賞性。〔註109〕在古代就有鑑賞圖書典籍的標準，稱之「書品」。凡書之直之等差，視其本，視其刻，視其紙，視其裝，視其刷，視其緩急，視其遠近。「本」視其抄刻，「抄」視其訛正，「刻」視其精粗；「紙」視其美惡；「裝」視其工拙；「印」視其初終。「緩急」視其時，又視其用，「遠近」視其代，又視其方。合此七者，參伍而錯綜之，天下之書之直之等定矣。所謂「書品」，可謂歷代對圖書典籍鑑賞的經典論述。〔註110〕

一、紀錄掌故

　　明人爲典籍所作之題識不勝枚舉，歸納與鑑賞生活較有關係的，大約有四類：首先，在典籍成書出版時多有寫序跋情形，這些序、跋的書寫內容，多與該書成書有關，紀錄寫序者所知的關於典籍的歷史，這些記載有利於後人重複檢驗該書之眞僞與相關成書問題，也透露出明代的出版情形，值得深入瞭解。從文獻的角度來說，由歷來出版時所留的題跋或序言，即可推測出該典籍大約的出版時間，通過出版時間，版本、內容完整與否的問題皆可循線解決。再者，明代風行興建藏書樓閣，收藏者多將所收藏之書冊，編寫爲目錄，以供前來參閱者瞭解該書閣的藏書情況，而此目錄前後亦有文人撰寫書閣藏書的經過。如祁順「寶書閣」即以五言詩的形式，交代自己藏書的經過，據載：

> 堂堂邑城東，闢地邊鄉學。流水環西偏，好山遠南郭。青衿來遊歌，
> 濟濟見頭角。所求在詩書，所習惟禮樂。許侯善作興，士類忻有託。
> 詠歌付菁莪，踐履由矩矱。儒官舊湫隘，脩飾重開拓。堂前勢□□，
> □後地寬綽。便思藏古書，候爾創高閣。造化爲主張，鬼神助咨度。

〔註109〕《圖書收藏及鑑賞》，頁340～344。
〔註110〕《圖書收藏及鑑賞》，頁339。

眾材紛積聚，群匠事礲斲。名區軼飛塵，危構撐碧落。簷楹絢青紫，
壁檻明丹堊。風櫺接朱戶，月牖連翠箔。千金購圖籍，萬卷充棟桶。
六經最嚴整，百氏紛交錯。標題別牙籤，啟閉時鎖鑰。奎光映虹霓，
文字麗金膔。芸香膡薰漬，縑素互聯絡。能吞石渠富，足助張華博。
胡何經世變，兵燹似炎惡。蕩然成灰塵，況又遭攘掠。閣非靈光存，
書似秦坑虐。玉毀驚櫝亡，珠逃為川涸。誰能復興脩，政劇吏孱弱。
風流校書即，夙抱經世畧。忻然興義舉，不吝發私橐。規模出胸次，
功效歸咄諾。勤勞僅踰時，輪奐忽如昨。眾難君獨易，遠邇為驚愕。
文溪前有記，梅外能繼作。豈徒誇目前，實以視綿邈。〔註111〕

從興學到藏書，一切頗為順利，卻難敵戰爭無情的摧毀及盜賊的搶劫。政治
上無法庇護，經濟上也無法支援再興土木建造藏書閣。雖有校書郎的大力協
助與重整，不過已無以前之宏大。又如蘇州藏書家陸深，據載：

伸縱覽群籍，過目不忘，日以修學著書為事。自先世積書數萬卷，
悉按鄭馬二氏例類分四部，編為目錄。每書必書其概，下方間有考
計，亦隨筆之。人以書惠，必記諸籍籍名嘉惠，蓋以表其所好在此，
雖車馬金玉弗嘉也。……手編書目若干卷。〔註112〕

陸深不但為家中藏書編寫目錄，甚至對典籍的來源以及其他資料，亦加以紀
錄，以備日後查詢。

藏書者多有蓋印的習慣，幾經盜賊、戰亂的摧殘，許多典籍也因此流落
散逸於市場之中，文人藉由對某藏書樓收藏習慣的瞭解來鑑別書冊典籍來
源。如明中葉浙江杭州名士郎瑛云：

書學之用大泚，篆之獵碣則文石鼓，勒之鼎彝則為款識，摹之範金
則為印章，然非淺學所能辨也。鼓文款識，世遠磨滅，不可得而見
也，可見者書冊之傳耳。〔註113〕

而紀錄典籍古冊收藏的經過，除了可讓後人明瞭前人藏書之辛苦，也可將這些
紀錄用於鑑賞之中，來增加鑑賞時應蘊含的歷史深度。題識內容甚廣，大至舉
凡明人典籍歷史、私人藏書的經歷；而小到則只針對該典籍記錄其得書、成書

〔註111〕《巽川祁先生文集》卷二，〈寶書閣〉，頁8下～9下。
〔註112〕明‧周士佐等，《太倉州志》(《天一閣藏明代方志選刊續編》二○冊，上海：上
海書店，1990年12月初版，據明崇禎二年重刻本影印)，卷七，頁39上～下。
〔註113〕明‧郎瑛，《七脩類稿》(北京：文化藝術出版社，1998年8月一版)，卷四
二，〈古圖書〉，頁508。

之過程。如「《御製文集》有〈授翰林編修馬沙亦黑馬哈麻敕文〉，謂：『大將入胡都，得祕藏之書數十百冊，乃乾方先聖之書，我中國無解其文者。』」〔註114〕記載此書獲得的歷史，並且紀錄典籍中文字的使用情形，乃為「我中國無解其文者」。因此，這一批乾方先聖之書在明代的傳入情形方可得知。紀錄範圍可再小至以題跋之形式，紀錄作者與朋友間的交流情形。對生活周遭的描述，有益於深入探求典籍作者的社交情形。在鑑賞一事中，亦有裨益。據載：

> 余家藏《倪迂遺集》，有〈與陳叔方書〉雲：「海嶽庵圖旦晚臨畢，即全璧以歸。」而集中復附載陳書雲：「海嶽庵圖謹授山甫盧君以達雲林，胸次清曠，筆意蕭遠，當呦呦逼眞矣。」暇日能寄小幀，如對可人也，因展觀錄之。其昌。〔註115〕

董其昌將倪瓚與陳叔方的書信往來內容刊記下來，史載對倪氏作品的批評由此即可得知，文人的交遊情形亦可從中一窺究竟。

典籍的保存與鑑賞，最息息相關的是「版本」問題。宋以後，活字雕版印刷的技術進步，明代的出版事業由此更加盛行，翻刻典籍重新出版的情況也十分常見。文人的題跋記識之中，可充分地瞭解善本、古本是讀書人閱讀之首選。因此，文人也針對其所知該書冊的版本問題作一勾勒。此外，明代文人也於題識序跋中對該書的缺失作一交代，這些書寫代表了文人閱讀後即興的主觀批評以及對內容進行的客觀評論，如葉盛記言：

> 《草堂詩餘》，前集八卷，後集八卷。此則書坊本，前、後集上、下四卷，始周美成〈水龍吟〉，終蘇東坡〈蔔箅子〉。有脫板，校之別本字稍大者，則此本闕七十四首，疑此是續刊節本。然又有別本所無者，因錄補遺一卷附後。盛幼時，先叔父家見此書，手之不置。先叔父見之，斥曰：「童子未讀書，何用得此！」即奪而藏之。先是，先叔父嘗一日對客坐讀《仁孝勸善書》，時盛垂髫，還自塾中旁立侍。叔父初不知盛之稍有知也。他日復對客，偶及勸善書某事取檢未得，盛即請曰：「在第幾卷第幾板。」果然。由是以穎異見稱，期勉甚至也。嗚呼！言猶在耳，今三十餘年矣！碌碌無成，其于先生長者期待之意何如哉！〔註116〕

〔註114〕《書畫史》，頁5上。
〔註115〕《書畫題跋記》，卷四，〈瀟湘奇觀〉，頁碼不明。
〔註116〕《菉竹堂稿》，卷八，〈書草堂詩餘後〉，頁15下～16上。

明代於市集販售稱之「書坊本」，只簡略收集《草堂詩集》前後四卷，有所脫落，且和別本比起來這個版本的字比較大，比別本少了七十四首，因此，葉盛懷疑這本是續刊的簡略本。不過後面附錄一卷補遺，則是他本未見。明代的出版市場中，已流行將整冊的書，擷取部分精華單一販售。因此，善本與全本的出版更爲重要。對文人而言，「書坊本」無法滿足其對知識的需求與渴望。對宋本典籍的研究，「書坊本」的價值也就相對較低。

　　文人在閱讀典籍與收集書冊的過程中，或者爲典籍撰寫題跋時，因爲深入地瞭解典籍流散的情形，因此也較能清楚地知道編輯典籍之不易與散佚的危機。葉盛記言：

> 相臺許文忠公有壬，以文章治績著聲前元時。其文章有《至正集》百卷，歐陽文公序之，既極其論而傳名臣者，取以爲信矣。所謂《圭塘小稿》，亦出集中，而再輯於公之弟有孚。蓋公沒僅十年，其子禎起南徙，全集遂以亡逸。有孚乃亟收得十有三卷，又以倡和其所得爲一卷，聞過集得之于其友者爲一卷，而其殘編斷簡得之野人家者，爲外集一卷，通一十六卷，自敘以爲斯文闕失，遺恨無窮也。嗚呼！有孚亦勤矣哉。公五世從孫，今太僕寺丞孟敬寶藏其書，歲久而殘缺益甚。〔註117〕

許有壬的去逝與家族的遷徙，《至正集》隨著許家的沒落跟著散逸，雖然其孫許孟敬盡心蒐集，然而仍舊不敵環境無情。時間的流逝，殘損的情形也就更加嚴重。又如項元汴，時人云：「天下稱收藏賞鑑者，以項氏爲第一家，今皆散佚無存矣。過眼煙雲，可爲一歎。」〔註118〕

　　文人對典籍保存之不易感到無奈，卻也沒有發展出嚴密的保存方法。中國文人雖對文化藝術早有重視，私人藏書家將典籍閱讀當成家業家風。如卓發之所記：

> 汝父生前無他嗜好，惟有文字一種，是其性命。今當以收拾遺文爲第一事。……乃汝父手跡所存，不可失也。時文尚有未刻者，亦要抄來。其已刻詩、古文、雜著，……汝父生平看過古今典籍，有經批點塗抹者，殘篇斷簡，皆爲至寶，較之未經塗抹者，尤當珍惜。……

〔註117〕《菉竹堂稿》，卷五，〈圭塘小稿序〉，頁 37 上～下。
〔註118〕清・王弘，《山志》（《元明史料筆記叢刊》，北京：中華書局，1999 年 9 月一版），出集卷二，〈淳化閣帖〉，頁 52。

> 其手書詩文流傳人間者，及四方文人投贈筆墨，一字一句，都捃撫
> 而收藏之。〔註119〕

將讀書藏籍當成一種志業經營的中國文人為數頗多，並且建立收藏規模及家族的閱讀之風，並且使後代不斷承繼下去，這雖也是一種保存的觀念，但卻始終未突破消極的保存態度。因此，私家藏書樓雖然可以保存善書，卻也經不起家族興衰更替的變動，更別說是戰亂帶來的風險。

不過，明人鑑賞生活化的另一面，同時也可以從題跋中得知。在這類的題跋裡，文人自述家學規定與自我雅好，而鑑賞生活所以能由明人生活中萃取出來，最根本的原因就在於平日對閱讀的要求與日積月累的習慣。如浙西著名文人馮夢禎訂定：「一、三、六、九日作時文一篇，除看書、看時文、讀古文、記墨卷四項課。」〔註120〕養成慣性之後，「書室十三事，隨意散帙、焚香、瀹茗品泉、鳴琴、揮麈、習靜、臨摹法書、觀圖畫、弄筆墨，看池中魚戲，或聽鳥聲、觀卉木、識奇字、玩文石，……隨宜收買奇書或法書名畫。」〔註121〕藝文自然而然存在於生活中，言語的交談與集會的流通，也自然能夠時時流露藝術與鑑賞的痕跡。文人積累閱讀的功力取決於興趣或接觸的數量，慢慢地，文人也形成自己的一套生活觀，在題識中也能反映出這個現象。

二、求序、紀念與自跋

明代題識之文獻，約有三種來源：求序、紀念、自跋三種。文人的交流頗為多元，然而留下以題跋為形式的文字資料大多具有一定的社會功能，也就是社交的意義。大量題識的出現也為明代文人留下彼此間交流的痕跡。首先，文人蒐集典籍，尤其熱衷於罕見稀有的書冊，因此一旦尋獲，必延請名家大師撰寫序跋。如李開先之例即是如此，據載：

> 默齋許尚書自為祠郎日，曾著《九邊圖論》，今稍益以各方要害以及
> 四夷。雖名其書為《廣輿圖》，實則以九邊為重，而九邊又以北夷為
> 重也。杜守刻之青州，請予序之。〔註122〕

〔註119〕《瀧籟集》，卷二三，〈與長孫大丙書〉，頁31下～33下。
〔註120〕《快雪堂集》，卷四五，〈示兩兒訓語〉，頁9下。
〔註121〕《快雪堂集》，卷四五，〈真實齋常課記〉，頁7上～8下。
〔註122〕明・李開先，《李中麓閒居集》（《四庫全書存目叢書》集部，九二冊，臺南：莊嚴文化事業有限公司，1997年6月初版，據南京圖書館藏明嘉靖至隆慶刻本影印），序文六，〈廣輿圖序〉，頁97上。

默齋許尙書作一書《廣輿圖》，雖名爲《廣輿圖》，但事實上論述明朝九邊境外蒙古族的形勢。杜守將他拿去青州刻版，並請李開先爲之作序。又如葉盛在替沈琮題其所藏《二程遺書》云：

> 右《遺書》四冊，平湖沈琮氏所藏，云購之金陵公主府中舊藏，張宣公跋尾，親筆入刻也。宋時所刻書，其匡廓中摺行上下不留黑牌，首則刻工私記本版字數，次書名次卷第數目，其末則刻工姓名，予所見當時印本書如此，浦宗源郎中家有司馬公《傳家集》，往往皆然。又皆潔白厚紙所印，乃知古於典籍不惟雕鐫不苟，雖模印亦不苟也。〔註123〕

葉盛在文中對沈氏所藏《二程遺書》大加稱美一番，名家之筆不但使主人賞心悅目，對於典籍品質的保證以及價值的提高，也都有相當程度的助力。此外，又如山右收藏家仇時古，據載：

> 仇紫巘名時古，字叔尙。曲沃進士，爲松江太守，與董宗伯思白、陳徵君仲醇善。仇氏書畫之富，甲於山右，其所藏蓋千有餘種。在松江時，凡有所得，輒求董宗伯、陳徵君爲鑑定，固往往有二公題字。〔註124〕

　　若朋友爲鑑賞名家，則以所藏典籍求之題跋，作爲收藏品價值的一種肯定，從而所藏價值倍增，這種情形在明代相當普遍。另外，明代典籍賞鑑家有時在爲人鑑定收藏品的時候，因爲道德與人格的關係，會放棄本身的專業鑑賞能力，這和鑑賞家本身的性格與道德感有關。鑑賞家能跳脫專業的框架，不懼世人對其鑑賞能力的貶低，而以道德取向表現作爲對世界的一種關懷與愛心，已經到達不役於物的程度，在明代對於賞鑑家人格要求的標準上已經攀上了最高等級的境界。

　　古今文人無異，明人對於自己即將出版的典籍也是十分重視。因此，請當代有名氣的人物，或邀請好友爲之作序的情形相當常見。在這些序言中，多半書寫者會以撰寫序跋之原由開始，或對出版者的人格、典籍內容作一番介紹，不過內容大多偏向正面的稱頌，社交的意義相當明顯。

　　因爲私人藏書閣的興盛，收藏者往往爲自己的藏書編寫目錄，目錄寫成，可供圖書檢索之用，也可出版嘉惠士人，因此也有請文人名家代爲撰寫序言

〔註123〕《水東日記》，卷一四，〈二程遺書〉，頁147。
〔註124〕《山志》，初集卷一，〈仇紫巘〉，頁19～20。

的習慣，一方面昭告世人藏書樓閣已成立；另一方面，若有名人爲藏書品評，
則是強而有力地宣傳看板。李維楨〈宋說雋序〉即爲一例：

> 焦先生家多藏書，此八種者，皆宋人小說。孫季昭《示兒編》、沈明
> 遠《寓簡》、孔毅父《珩璜新論》、趙希鵠《洞天清祿集》、湯君載《畫
> 鑑》、杜季陽《石譜》、黃道輔《品茶要錄》、朱翼中《酒經》。程生
> 見而悅之，以付諸梓，目之曰說雋，而屬餘爲序。蓋古者九流之學，
> 稗官小說不廢。自理學諸儒出，而一切捐汰，以爲玩物喪志，然孔
> 子不曰多聞、多見、多識鳥獸草木之名乎？〔註125〕

登錄焦氏所藏之書目外，李氏也藉機表達自己的生活觀。中國歷來儒家思想
當道，《漢書‧藝文志》認爲「小說家」爲稗官野史，乃「不入流」的學術思
想。時至明代，小說的閱讀，已成爲文人休閒生活中不可或缺的精神食糧。
一般認爲野史小說內容有礙道德，在李氏看來則是一個錯誤的觀念。孔子也
說要多看、多聽與多學習，而不是目光如豆。由此，小說正可以提供拓展視
野的功能，不應小看。雖說爲人作序的社交功能高，但偶爾出現的對於文學
的美學論述，也可用以輔證文學史、美學史的概論。畢竟活生生地出現在生
活中的想法，更能證明一進步文學觀已臻於成熟而且普遍流行。

其次，以紀念爲動機的題識，又可分作記事與記人兩類。記事一種較爲
常見，文人在接受贈與或者借閱他人藏書時，作爲一種禮貌的表示，尤其是
對方爲長輩或長官時，作爲相對關係中之下位者，往往以撰寫題識回禮，而
內容則以紀念此一受禮之事爲主，如葉盛〈書葉水心文集後〉：

> 十年前，今李少保在部時，曾寄此書至赤城，當時錄出衛氏文字即
> 還之，蓋李又從今陳尚勉布政借得也。今日得洪文綱主事寄來此本，
> 遂識而寶藏之。成化改元重陽日，某書于上穀察院之不敢負朝廷處。
> 〔註126〕

當然，記事以紀念的題識並不限於官僚上下的關係，這類的題識內容以追記
事件始末爲主。

再者，記人一類則偏向事蹟敘述與人格品行的稱頌，在墓誌銘中尤有這類
文字出現，如陳仲謀請董應舉幫其父陳玉華寫墓誌銘。銘中提到玉華公年紀三
十還不能中舉，於是放棄此念頭，一心轉向書畫圖史用以自娛，「謝絕舉業，一

〔註125〕《大泌山房集》，卷一四，〈宋說雋序〉，頁30上。
〔註126〕《菉竹堂稿》，卷八，〈書葉水心文集後〉，頁13下。

意哦咏，書畫圖史，連屋自娛。」〔註127〕又〈處士從父彭進階府君墓誌銘〉記曰：「府君諱遜字進階。……雖不甚讀書而喜接士大夫，有所得翰墨愛重如珙璧。學士曾公鶴齡嘗爲作鍾秀樓記，稱其爲人有藏珠韜玉輝映林澗之度。」〔註128〕紀念愛藏書、愛閱讀之先人，稱其「爲人有藏珠韜玉輝映林澗之度」是對其人格品行上的一大肯定。以紀念爲動機所寫下的題識，同樣也含有濃厚的社交意味，不過這類的題識仍可提供後人關於典籍流向的資訊。無論官方或私人，對於考察典籍的來歷還是有相當程度的幫助的。

　　另外，文人也對自己將出版的典籍，或自用的藏書目錄進行自我撰寫題跋。這類的題識爲作者自己所撰寫，所以對於成書的歷史與典籍內容有較爲深入的解析，甚至也可能將典籍的缺陷於題識中說出。葉盛〈書須溪評點杜詩後〉：

> 此本吾家舊藏，予幼時所讀者前後頗脫落，文集尤甚，而後來所得
> 分類本有之，因取年譜附錄之僅完者贅分類本後，此特存之，蓋亦
> 不忍棄舊之意雲。己巳二月望日。〔註129〕

須溪評點杜書的遺墨乃爲葉家舊藏。葉盛小時候閱讀，前後就已有所脫落，而文集部分更加嚴重。隨著時間流逝，破損脫落的程度愈加嚴重，然而文人對典籍仍有一份懷舊之情，不忍丟棄。再如葉盛〈書行篋殘書後〉亦同樣對收藏的缺散情形有一交代：

> 往年在京師購求《五經正文》、《四書》、《小學》、《十九史略》、《楚
> 辭》、《三子風雅翼》、《李杜韓柳集》、《性理群書》、《唐音篇韻》等
> 數書，少者集爲一冊，多不過二冊，蓋將以爲行篋之需，便收拾也。
> 徐尚賓時未選官，裝飾題簽多出其手，間有求而未得者，尚賓嘗資
> 予曰：「君方致力近臣，何汲汲於此？」於咦曰：「吾平無他長，亦
> 無他嗜好，顧獨喜觀書。時事如是，吾齒且壯，萬一有奔馳之役，
> 山城水國，羈愁岑寂中，孰從而求書耶？」尚賓以予言爲然。閱此
> 書俯仰於今十五、六年，南北羈旅，寔賴於此，而忽不自知其年之
> 將老且衰也，爲之一慨。舊書亦多散落，存者《四書標題》，《李杜
> 詩選》，蓋禮科金達所惠。《小學集鮮》得之章詔鳳，《風雅翼》得之
> 松江趙荃，《史略》、《楚辭》、《唐音》、《玉篇》、《廣韻》皆鬻之角頭

〔註127〕《崇相集》，誌銘，〈玉華陳公墓誌銘〉，頁85下。
〔註128〕《彭文思公文集》，卷六，〈明故處士彭府君墓誌銘〉，頁473～477。
〔註129〕《菉竹堂稿》，卷七，〈書須溪評點杜詩後〉，頁28下。

市中，《楚辭》元缺一板雲。〔註130〕

葉盛特別紀錄，從前收藏時裝訂題籤的工作乃託於徐尚賓，因此也透露出鑑賞的線索，即是所見版本爲葉氏所列者；又其中有徐尚賓裝飾題籤之痕跡者，應是葉氏之收藏無誤。另外，在文人自序中，常見文人對興趣之執著、搜羅之用心盡力及對於典籍保存不易之感嘆，而這些正是鑑賞生活中不可缺少的行爲動力與內在心路歷程。

　　而在此三類題識形式中，也出現有一些明顯的鑑賞活動痕跡，如焦竑跋曰：「二帖四詩，皆文山先生手蹟。……先生字畫蓋平平耳，至令人再拜聳觀，如寶玉大弓，諦玩不忍釋手，乃知夫人是非之心常凜然也。吁！可不畏哉。」〔註131〕對於文山先生的作品，焦竑以令人愛不釋手作爲評賞，並且透過這種親切的感覺，來推論必定是文山先生人格如此使然。雖然稱頌的味道不少，但是從這題識裡卻可清楚得知在明代文人爲人寫題跋的活動中，事實上乃潛藏著鑑賞的成分。又如蕭士瑋所記：「壬申元日，誦《圓覺經》一過。得宋人舊本《宗鏡會要五十三參頌》及《寒山拾得詩》、《永明禪師山居詩》，盡日把玩，時發古香。」〔註132〕蕭氏得到宋代的舊本《宋鏡會要五十三參頌》、《寒山拾得詩》、《永明禪師山居詩》，整天把玩，愛不釋手，所言「時發古香」，即透露出明代文人審美鑑賞，以「古」爲尚的標準。「古」可以是年份歷史之古，同時也可以是精神層次，即「古意」所帶給文人的一種雅致情趣。如李開先〈雪簑效禹碑字跋〉記載：

　　雪簑是刻更覺奇古，超出筆墨蹊徑之外，其學鳥爲文邪，揭之屏楹，恍如遊帝禹之庭矣。論字學之精者，古今有三書：《書苑菁華》、《墨池新編》及《鄭氏衍極》，使其見此，有不深許可者哉？〔註133〕

評〈雪簑效禹碑字〉「奇古」、「超出筆墨蹊徑之外，其學鳥爲文邪」、「如遊帝禹之庭矣」都指出此碑帖書體的特色以及整體給人的氣象，並列舉歷來三本論字學之書與其相抗禮，可見李開先對此碑帖之肯定與讚賞。儘管文人題識的主觀動機，不少是爲了應酬社交，但是在這些相關的文獻中，仍可從中獲取明人生活與典籍鑑賞自然結合的證據，亦可提煉明人鑑賞與審美的價值標準。

〔註130〕　《菉竹堂稿》，卷七，〈書行篋殘書後〉，頁 20 下～21 下。
〔註131〕　《焦氏澹園集》，卷二二，〈書信國畫像并墨蹟後〉，頁 10 上～下。
〔註132〕　《汴遊錄》，頁 13 上。
〔註133〕　《李中麓閒居集》，跋語，〈雪簑效禹碑字跋〉，頁 5 上～下。

三、考證與評論

書畫題跋出現的時間很早，但是它真正取得較大的進步則是在宋明以來，尤其與圖書收藏和圖書的題識、校勘等有較大關係。所謂「考訂」，是旁徵博引，運用文獻，考訂被評鑑作品時代與作者，進行深入而充分的論證。在明人生活雜錄中，這類專門考證工作的紀錄不多，原因是文人多將辛苦考證的結論與證據材料撰寫在出版典籍的註疏之中，也成為出版品的一部分；又或者文人的題跋語中僅出現簡略的懷疑與推測，並無嚴謹的考證，因此在典籍之題識中即較少看到完整的考證筆記或雜錄。不過，大致到了明末，文人對典籍的題跋態度是相當嚴謹的，如明末藏書家曹溶便說：「往哲題跋，語必矜貴，論有確據，非意為去取，漫加褒貶也。」〔註134〕

此外，文人也盛行對圖書典籍內容進行校勘補正。由於歷代輾轉抄寫或刊刻時的失誤，古書中幾乎沒有不出錯訛的，「無錯不成書」之諺即是這一現象的歸納，而這點更是針對當時坊間所刊刻的古書而言的。正如時人所言：「世重宋板詩文，以其字不差謬，今刻不特謬，而且遺落多矣。」〔註135〕至於明人校書之時，多以宋板書為準，然而也有人認為宋板書亦有出錯的時候。如明末浙江湖州烏程名士朱國禎與俞羨長的爭論，朱氏云：

> 刻書以宋板為據，無可議矣。俞羨長云：「宋板亦有誤者。」余問故，曰：「以古書證之。如引五經、諸子，字眼不對，即其誤也。今以經、子宋板改定，則全美。」余曰：「古人引經、子，原不求字字相對，恐未可遂坐以誤。」俞嘿然。余謂刻書最害事。仍訛習舛，猶可言也；以意更改，害將何極？〔註136〕

俞羨長認為宋板書若與更早的典籍相校，則有字眼上的錯誤，所以要刊刻新板，必須對這些錯字加以改正，俞氏所言不無道理。而朱國禎則認為宋板不為錯，不可妄加竄改，必須保留原本之完整，確認宋板書之正統性。朱氏並指出若隨意竄改而刊刻，將導致錯誤相襲更甚。對此現象，幾乎所有具備能力的藏書家都會自覺而欣然地擔當起校書糾誤的職責。可以說藏書校勘是藏書家普遍也是最艱巨的日常性工作之一，歷代藏書家辛勤校勘典籍、補闕訂

〔註134〕《書畫題跋記》，卷首，〈汪森序〉，頁2上。
〔註135〕《七修類稿》，卷四三，〈和靖詩刻〉，頁521。
〔註136〕明・朱國禎，《湧幢小品》（北京：文化藝術出版社，1998年8月一版），卷一八，〈古板不可改〉，頁423。

訛的事例實在不勝例舉。恢復古書本來面貌，爲一種典籍的校勘，許多的藏書家往往必須埋首書堆，花費數年的光陰，齊心一致地將拾殘補闕當作自己義不容辭的神聖職責。明代趙琦美購得李誡《營造法式》殘帙一部，中缺十餘卷，爲補全此書，從此心存塊壘，寢食不寧，僕僕遍訪于藏書名家、書肆、秘閣，艱辛曲折，歷時二十餘年，終使該書幸得延津之合，臻于完美。藏書家對於典籍內容完整要求之高，以及在保存與流傳善本方面，貢獻很大。

　　所有在書冊圖籍裡出現的要素，舉凡裝潢、紙張、文字、墨色、編排、版式、內容、文章結構及辭采等，甚而包含前人題跋，都是可以評論的部份。明人深好此道，從他們的生平介述中就可以一窺究竟，如張愛賓：

> 張愛賓，河東人。能文，工字學，隸書外，多喜作八分書，……觀其爲論，以爲書非小道，本以助人倫，窮物理。……嘗作《法書要錄》十卷，具載古人論書語；又以九等品第書學人物，自漢至唐，上下千百載間，其大筆名流，幾不逃彀中矣！更撰《歷代名畫記》十卷，自敘其右，云得此二書，則書畫之事畢矣。〔註137〕

張愛賓能作文章與寫書法，出版的《法書要錄》，「具載古人論書語，又以九等品第書學人物」，審度典籍且品第唐以來有名人物，評論的意願相當明顯，然而，鑑賞與感性的賞析畢竟有差異。鑑賞之樂在明人生活中，佔有相當重要的份量，鑑賞都應該有所依據，倘若所據太過於膚淺，那麼鑑賞與其品味也就相對地降低深度了。

　　中國文人對於人物的臧否與品論，在明人對典籍評論題識之中，依稀可見，如陳繼儒〈藏說小萃序〉：

> 《藏說小萃》者，江陰李貫之所集。本鄉說部，凡七家，如湯大理之《公餘日錄》、張司訓之《宦遊紀聞》、張學士之《水南翰記》、朱太學之《存餘堂詩話》、徐山人之《暖姝由筆》、《汴遊錄》、唐貢士之《延州筆記》。……李貫之，有道士也，孝友忠信，沉深讀書，獨能收合先輩之遺編，補殘訂訛，不惜餘力，頓使延陵諸君子之風流標格傳之君手，其亦有功于一鄉之文獻矣！當今好古者，若不見嘉則、蓬山、三館四庫之藏；而訪書之使，如漢之謁者、各道御史，皆無專命，則搜求隱籍，不得不屬之二、三弘覽博物君子，貫之非其人哉？貫之祖戒庵老人好著書，垂九十不少衰，而貫之又能善繩

〔註137〕《白石樵眞稿》，卷二三，〈紀張愛賓書畫〉，頁14上～下。

祖武，正如談、遷世為史官，向歆校讐《天祿》，虞世南、顏師古繼
為秘書令，其弘覽博物，代有本原，非世之剽竊家可同日論也。若
使倣貫之例，推而廣之，鄭浹漈所謂因代而求、因人而求、因地而
求者，其法盡在乎是。他日異書輻輳四面出，史臣且將藉手焉，毋
獨以延陵一鄉之文獻求之乎！〔註138〕

陳繼儒言李如一承襲了父親愛書的習性，彙整了七家之作，將《藏說小萃》加
以整理、補訂與成冊出版，有保存一鄉文獻之功。全文讚揚李如一的收藏貢獻
在於保留了前代士人的風氣和格調，使後代得以濡沐其中。這種對於個人品格、
氣度的評賞就屬評賞人物之列，畢竟對於文人而言，閱讀典籍並非全然自古書
中獲益，創作者或與之相關收藏者，其品格高超清雅亦是十分值得效法的部份。
因此，在閱讀時，文人也會綜合歷來的評價進行公斷與自我的評比。

　　明人的題識序跋大抵從對典籍的考證、評論與評價幾個方向，進行理性
的分析。對於明人鑑賞生活實況的瞭解，也大致可以在這一些理性傾向大於
感性的記錄中找到。商業蓬勃與現實的明人生活，娛樂休閒性質以外，鑑賞
成為理性兼具深度的活動。如同現代學者所指，明季江南文人的「隱逸氣」，
就是從他們這種趣味生活和藝術生活的選擇中流露出來的。他們為自己設置
了一個自娛、自適性情的自由天地，然後在其中品味山水自然、草木蟲魚，
品味美食、茶事，以及品味世俗人情等等。〔註139〕而明人的藝術與審美觀在
典籍方面也與生活結合，體現於文人的箚錄、題語及筆記小說當中。

〔註138〕《晚香堂集》，卷二，〈藏說小萃序〉，頁47上～48下。
〔註139〕費振鍾，《江南士風與江蘇文學》（長沙：湖南教育出版社，1995年8月一版），
　　　　頁28。

第七章　鑑賞活動對文人生活的影響

　　隨著明代中後期文人鑑賞活動的日益盛行，鑑賞活動本身也爲士人的生活帶來了若干轉變，甚至改變了文人由來已久的一些價值觀。以下將析分爲深化文人生活的領域、鼓勵才藝兼修的時尚、涉足活躍的文物市場三個方面，針對鑑賞活動對士人群體所產生的影響進行討論。

第一節　深化文人生活的領域

　　中晚明鑑賞活動的盛行，促進了文人文物收藏的多元化、鑑賞活動的專業化，同時也提升了文人的生活品味與鑑賞格調，使士大夫們得到心靈上的滿足。以下分別論述之：

一、文物收藏的多元化

　　明代初期的文物收藏多是官方所爲。由於書畫珍品是歷史文化積澱的產物，具有重要的價值，統治者以能擁有豐富的書畫藏品爲鞏固權勢、威懾天下的資本。「非壯麗無以重威」，以此爲宣示其國力和威儀的重要手段，因此，常不惜動用大量的人力、物力、財力對典籍善本進行修繕和整理。〔註1〕而對於私家鑑藏，態度頗爲消極，這是由於剛剛經過改朝換代的動盪，因此大多數的士大夫均無此心情留意及此。在士大夫階層內心之中仍然存有戒心，若不是把收藏文物隱蔽起來，以觀時局靜動；就是爲了向皇室表示虔誠，以珍

〔註1〕明・周嘉冑著、田君注釋，《裝潢志圖說》（濟南：山東畫報社，2003 年 1 月第一版），頁 126。

藏作爲貢獻，所以私家收藏的風氣並無明顯的跡象。一直到了永樂、宣德年間，情況開始有所好轉，士大夫中講求鑑藏之風已經抬頭，這種風氣與宮廷直接提倡有關。到了明中期，書畫、古玩、典籍鑑藏大爲活躍起來。這裏面有一個特殊情況應該交代，就是宦官專權，皇帝躲入內廷過他淫穢的生活，內庫所藏和各處獻納的書畫古玩典籍，大都落入中貴之手，被他們當作財富，彼此炫耀。此種現象一直延續到明朝滅亡仍然存在，只不過有人顯得張狂些，有人又稍爲隱蔽些而已。除了內宮太監這些好事者竊據大批書畫逞強以外，這一時期士大夫中也出現了不少具有水平的鑑賞收藏家，他們大肆搜求，不遺餘力，收到了很好的成效。〔註2〕

明代士大夫在鑑賞書畫、古玩、典籍方面的情形很普遍，這一類商品在市場上也不乏有買賣交易的行爲。書畫、古玩、典籍構成了文人生活中的另一種面相，使他們能夠優遊其中，陶冶性情，獲取生活的樂趣以及對於人生和社會、乃至於藝術的感悟。文人士大夫對書畫、古玩、典籍等文物的喜好，以及對這種生活情趣的追求，在中晚明形成一股濃厚的品古風潮。當時書畫、古玩、典籍確實已經融入文人士大夫的生活中，結合緊密，儼然成爲生活的一部分，無法將其從文人的生活中抽離。

明代文人收藏鑑賞之物，有所謂「文房清玩」者，如紙、墨、筆、硯、印章、燃香、典籍、書法、繪畫等皆屬之。文人們不只珍藏自賞，更將自己精品傑作、鍾愛之清玩物事，拿出與知心者共析共賞。〔註3〕明代文人，對於鑑賞清玩之記載甚夥，文人親自製作、鑑賞文物之時，也將一己之得，形諸筆墨，不僅供自我賞心娛情，也提供他人相關之經驗與概念。

「清玩」之外，又有所謂的「時玩」，明人喜好「時玩」的風氣推動了藏品製作的發展，出自名匠之手的物品爲人爭相購藏。如沈少樓、柳玉台所製摺扇，每柄價至一金，蔣蘇台的摺扇「一柄至值三四金，治地爭購，如大骨董。」〔註4〕名匠製作的物品還有：嘉興之臘竹、王二之漆竹、蘇州姜華雨之竹、嘉興洪漆之漆、張銅之銅、徽州吳明言之窯、吳中陸子岡之治玉、鮑天成之治犀、周柱之治嵌鑲、朱碧山之冶金銀、馬勳、荷葉李之治扇、張寄修

〔註2〕《國寶沉浮：故宮散佚書畫見聞考略》，頁28。

〔註3〕林嘉琦，《晚明文人之觀物理念及實踐》（淡水：私立淡江大學中國文學研究所碩士論文，1995年6月），頁182。

〔註4〕《萬曆野獲編》，卷二六，頁663。

之治琴、范昆白之治三弦子、南京濮仲謙之雕刻、歙人呂愛山之治金、王小溪之治瑪瑙、蔣抱虛之治銅等。〔註5〕

「文房清玩」與「收藏時玩」之外，明代文人亦頗好藏書，甚至有人以此成癖。〔註6〕明中葉之後，藏書之風盛行，也因此影響了博學考古。明代的藏書家由於興趣，不惜財力和辛勞，用種種方法將散佈各地的珍貴書籍收藏到自家藏書樓，而這些善本佳槧，又成為出版家得以覆刻、翻刻之據。明代典籍鑑賞生活繼而延續對社會產生更大影響的即是覆刻、翻刻的出版行為。另外有餘力的藏書家，更將家藏之善本刊刻流佈，以供天下，例如：毛晉、焦竑、黃魯直、黃省曾、王延喆、袁褧、顧元慶、吳元恭、沈與文、葉恭煥、趙均、趙用賢、朱承爵、秦汴等出版家，本身也是藏書家。明代文人藏書鑑賞活動鼎盛，因而擁有豐富的稿源，加上經濟發達的財力後盾，促成藏書家紛然群起，將所藏善本付梓以享同好，形成出版事業推動的主要力量。〔註7〕藏書除了一部分是通過傳抄、贈送等方式獲得之外，還有一部分是通過圖書市場購得的。〔註8〕一般而言，明代文人的生活態度是一種「趣味」取向，除了品茶闊論、賞玩書畫、古物玩索之外，閱讀典籍對他們來說，更帶來居家生活中的另一種「趣味」。除了咀嚼書中內容，也會進行校正、抄錄，藉此體悟書中世界的樂趣。〔註9〕

收藏的影響面迅速擴大，社會上喜好收藏的人數普遍增加。從藏品很少的收藏者到藏品豐富的收藏大家。著名的收藏大家如王世貞、文徵明父子、袁忠徹、都穆、嚴嵩、詹景鳳、周于舜、董其昌、陳繼儒、李日華、張丑、汪砢玉、曹溶、項元汴、華夏、韓世能之輩，但也有藏品很少的收藏者。項元汴的收藏除了有很多具有高度藝術價值外，從歷史文物的角度來看十分珍

〔註5〕　《陶庵夢憶》，卷一，頁37；卷五，頁98。
〔註6〕　《五雜俎》，卷一三，〈事部一〉，頁267「昭武謝伯元，一意蒐羅，智力畢盡；吾郡徐興公獨耽奇僻，驢北皆忘，合二家架上之藏，富侔敵國矣。」詳見：毛文芳，《晚明閒賞美學》（臺北：臺灣學生書局，2000年4月初版），頁90。
〔註7〕　麥杰安，《明代蘇常地區出版事業之研究》（臺北：國立臺灣大學圖書館學研究所碩士論文，1986年5月），頁17。另詳參：陳冠至，《明代的蘇州藏書：藏書家的藏書活動與藏書生活》，頁223～253，〈蘇州私人藏書對生活與文化的影響〉。
〔註8〕　《明清蘇南望族文化研究》，頁224。
〔註9〕　邵曼珣，《明代中期蘇州文人尚趣之研究》（《古典文學》第十二集，臺北：臺灣學生書局，1992年初版），頁193。詳參朱倩如，《明人的居家生活》，頁159～196，〈居家的學藝生活〉。

貴,也讓我們確認項元汴是個具備歷史觀念的鑑賞家。〔註10〕《寓意編》載有數十個收藏者的收藏狀況,其中的藏主既有官員,也有一般的士人,還有醫生、裱褙匠、僧道等,有的僅一二件藏品。他們儘管藏品數量不多,然而也熱衷談論收藏之道,且有相當的收藏知識和收藏品味。明代許多文人,既是書畫家又是鑑藏家,經他們過目的古書畫名迹,多被鑑別著錄,因而書畫著錄書籍也較前代顯著增多,不少著錄書成為後人考查鑑別書畫流傳、真偽價值的重要文獻依據。

更進一步言之,由於明代自中期以後,文人書畫家對書畫藝術的鑑賞品評蔚然成風,各成一家之言。文人還把自己對生活文化的體驗訴諸筆端,加上考據學衍生出的碑學理論及金石學的盛行,引發了時代審美觀念的改變,孕育出不同已往的藝術風貌,於是,品鑑書法、繪畫、園林、居室、器玩、典籍的著作迭出。因而書畫理論等方面的著作之多,也遠遠超過了前代。例如,屠隆《畫箋》記有藏畫、卷畫、拭畫、裱畫、出示畫、掛畫、裝潢等方法一應俱全;周嘉冑《裝潢志》羅列有古跡重裝如病延醫、妙技、優禮良工、賓主相參、審視氣色、手卷、冊葉、碑帖、墨紙、治糊、紙料、軸品、佳候等四十二標題,言簡意賅,精闢簡練,不失全面,是古代裝裱理論的集大成著作。〔註11〕

整體來說,嘉靖中葉以來,經濟日趨繁榮,社會也比較安定,人們的物質與文化需求增長很快。其時不但士大夫喜藏書畫珍玩、典籍,商人們也以重資收購各種名貴手工藝品,如珠寶、首飾、刺繡、文具以及五金、竹漆、陶瓷器皿。〔註12〕可見明人收藏賞鑑功力之深厚已超過前代。

二、鑑賞活動的專業化

(一)「雅」與「俗」的鑑賞標準:明代文人士大夫在書畫、古玩、典籍收藏和鑑賞活動上相當頻繁,可謂不拘場所、不拘形式,唯以興趣所向,志氣相投為由。以李日華的書畫鑑賞生活為例,他是書畫創作和收藏鑑賞的行家,他平生除了幾段較短的為官生涯外,大部分的時間都投入在書畫和古玩的收藏賞鑑之中。〔註13〕正是明代文人在生活中表現鑑賞活動的最佳寫照。

〔註10〕鄭銀淑,《項元汴之書畫以收藏與藝術》(臺北:文史哲出版社,1984年7月初版),頁4。

〔註11〕《裝潢志圖說》整個內容分範圍。

〔註12〕《晚明士風與文學》,頁23。

〔註13〕劉承幹,《味水軒日記‧跋》,頁首。有關李日華,可參見:金炫廷,〈李日華

至於鑑賞的方法，是運用主觀的直覺力，參酌了客觀的知識，與藝術品接觸，接觸之後，自能得到一種境界。〔註14〕

　　明代文人對文物藏品「雅」、「俗」的判別，形成了「賞鑑家」與「好事者」的兩種區隔。事實上，「賞鑑家」與「好事者」的區隔早在明代之前，宋朝米芾的《畫史》就曾提出這樣的概念，謝肇淛更申論其說，據載：

> 米氏《畫史》所言賞鑑、好事二家，可謂切中世人之病。其為賞鑑
> 家者，必其篤好，遍閱紀錄，又復心得，或自能畫，故所收皆精品。
> 近世人或有貲力，元非酷好，意作標韻，至假耳目於人，或置錦囊
> 玉軸，以為珍秘，聞之令人笑倒，此之為好事家。余謂今之紈　子
> 弟，求好事而亦不可得，彼其金銀堆積，無復用處。聞世間有一種
> 書畫，亦漫收買，列之架上，掛之壁間，物一入手更不展看，堆放
> 櫥簏，任其朽蠹。如此者十人而九，求其錦囊玉軸又安可得？余行
> 天下，見富貴名家子弟，燁有聲稱者，亦止僅足當好事而已，未敢
> 遽以賞鑑許之也。〔註15〕

　　可見所謂的賞鑑家，本身一定是對收藏品有相當的愛好，對於以往的記載也會盡可能的去觀摩瞭解，以加強他的知識背景以及累積心得。另外，最好還要自己有實際的創作經驗，懂得技巧的運用情況，這樣一來，才能體會其中的真趣，也才能被稱為賞鑑家。明人莫是龍亦指出：

> 今富貴之家亦多好古玩，亦多從眾附會而不知所以好也。且如蓄一
> 古書，便須考校字樣偽繆，及耳目所不及見者，真似益一良友。蓄
> 一古畫，便須少文澄懷觀道，臥以遊之。其如商彝周鼎，則知古人
> 制作之精，方為有益，不然與在賈肆何異。〔註16〕

莫是龍提出賞鑑者之精神必須與被賞鑑對象的精神相互交流，如此方是真能愛好。

生平及其著述〉，《明史研究專刊》，第十三期，2002年8月，頁273～292：「杜
門卻掃，所居曰味水軒。日坐其中，以法書名畫自娛。間求養生家言，時或
出遊，與友朋賞奇析疑」。

〔註14〕童書業，《童書業美術論集》（上海：上海古籍出版社，1989年8月一版），頁
254。

〔註15〕《五雜俎》，卷七，〈人部三〉，頁137。

〔註16〕莫是龍，《筆塵》（《奇晉齋叢書》本），頁7下～8上。參見：盧玟楣，《晚明
文人自覺意識及其實踐之研究》（淡水：私立淡江大學中國文學研究所碩士論
文，1992年6月），頁178。

至於那些以妝點自己愛好風雅的形象爲目的，而不是出於眞切愛好；只具購買能力，而無法鑑賞者，就以好事者來稱呼。項元汴說道：

> 書畫有賞鑑好事二家，其說舊矣。若求其人，則自人主侯王將相，以及方外衲子，故宜有之。張彥遠云：有收藏而不能鑑識，能鑑試而不能善閱翫，能閱翫而不能裝褫，能裝褫而無銓次，皆病也。若宵庶人宸濠，嚴逆人世藩，蓋富貴貪婪之極，而旁及于此，固不可以言好事者也。〔註17〕

由此看來，對於鑑賞文物作品，應該包括收藏、鑑識、閱翫、裝褫、銓次等步驟，所謂好事者即是不能完備其中每一步驟的人。

但是以整個社會的構面來觀察，好事者與賞鑑家的關係並非如此對立，社會上普遍好向風雅鑑賞的習氣維持不墜，如黃省曾《吳風錄》所敍述當地權豪傾力收購書畫彝器的現象：

> 自顧阿瑛好蓄玩器書畫，亦南渡遺風也。至今吳俗權豪家，好聚三代銅器、唐宋玉窰器書畫，至有發掘古墓而求者。若陸完，神品畫累至千卷；王延喆，三代銅器萬件，數倍於《宣和博古圖》所載。〔註18〕

這都說明，明代整體社會對於追求風雅鑑賞的時代風氣。文人所追求的「雅」，是只憑財力者所不能奪取的。因此，在這樣的社會情況中，權貴富室有典藏文物而無力鑑賞，需要借助文人的鑑賞能力，請求文人對其所收珍品辨別眞僞等，因此部分文人也從中獲得收藏所需要的金錢來源甚或生計來源。如沈德符《萬曆野獲編》中所言：「骨董自來多贋，而吳中尤甚，文士皆借以餬口。近日前輩，修潔莫如張伯起，然亦不免向此中生活，至王伯穀則全以此作計然策矣。」〔註19〕文人與權貴富室收藏之家，兩者在鑑賞方面實有相依存的關係。因此雅與俗的區分雖然涇渭分明，但在社會結構中兩者卻是共生的。如果沒有如此龐大的俗人好事者支撐，則明代社會對鑑賞生活的開展也就不會如此豐碩精彩。

「雅」與「俗」的標準，也用於書畫的買賣方面。明初士大夫爲人作文繪畫，取酬的現象並不普遍，收費也低，更多的是拒絕收費。洪武、永樂年

〔註17〕項元汴，《蕉窗九錄》，〈畫錄〉，頁1。
〔註18〕明‧黃省曾，《吳風錄》（《百陵學山》本），頁4下。
〔註19〕《萬曆野獲編》，卷二六，〈玩具‧假骨董〉，頁655。

間，常州府無錫人王紱以善書供職文淵閣，書畫冠絕一時，但「有金幣購片楮者，輒拂袖起，或閉門不出。」一次，王紱興致上來，送給一商賈一幅畫，可是，當這位商人「以紅氍毹餽，請再寫一枝爲配」時，王紱遂「索前畫裂之，還其餽」，其高介絕俗，可見一斑。〔註20〕永樂時應天府江寧的張益（1395～1449），爲庶吉士和侍讀學士，自稱曾因「有志文翰，晝夜爲人做詩寫字，然未嘗得人一葉茶」，當時，潤筆價廉，「翰林名人送行文一首，潤筆二三錢可求。」明前期的大部分士大夫，作應酬性文章收取酬金，不僅不寫違心的內容，還要看買主的身分及操行。〔註21〕可見士大夫也採取「雅」、「俗」的標準，來看待書畫等藝術品的買賣與贈與行爲。

　　從書畫、古玩、典籍賞鑑的情況來看，明代的文人士大夫意在把物質生活與精神生活兩者結合起來：在物質享樂的同時，尋求精神的升華，創造了一種以休閒遣興、修心養性爲目的的生活文化方式，這樣的生活方式到了晚明時期被發揮得淋漓盡致。

　　（二）鑑賞活動的盛行：好書畫、古玩、典籍者如陳繼儒、項聖謨、茅康伯、董其昌、莫是龍等眾多的文人集團，透過傳抄或傳刻，將鑑賞活動紀錄成書大量刊行，如陳繼儒《書畫史》、項聖謨《墨君題語》、茅康伯《硯譜圖》、董其昌《畫旨》、莫是龍《畫說》等等，這些著作的內容涵蓋文物鑑定、器物典故以及文人典藏。這時候書畫、古玩、典籍等文物作品是鑑賞者的鑑賞物件，是外在的客觀的事物，鑑賞者通過對它的觀賞可以在自己的內心深處激起各種各樣的心靈活動。〔註22〕文人居家日常生活所使用事物，細瑣至文房清玩閒適之類，亦在文人的記載之中，如沈仕《硯譜》、王思任《弈律》、潘之恆《葉子譜》、張謙德《瓶花譜》、高濂《藝花譜》、黃省曾《藝菊》、《養魚經》、李奎《種蘭訣》、王世懋《花疏》、《果疏》、張萬鐘《鴿經》等等。除了上述諸文人之外，又如項元汴《蕉窗九錄》的記載中，包括紙錄、墨錄、筆錄、硯錄、書錄、帖錄、畫錄、琴錄、香錄；屠隆《考槃餘事》的記載中，包括書箋、帖箋、畫箋、墨箋、筆箋、硯箋、琴箋、香箋、茶箋、盆玩箋、魚鶴箋、小齋箋、起居服箋、文房器物箋、游具箋。這些著作內容對象雖不

〔註20〕《明史》，卷二八六，〈文苑二・王紱傳〉，頁 7338。
〔註21〕彭勇，〈明代士大夫追求潤筆現象試析〉，《史林》，2003 年第二期，頁 52～53。
〔註22〕曾奕禪，〈藝術鑒賞與藝術創作關係論〉，《江西社會科學》，1991 年第二期，頁 69。

盡相同，卻仍受時人歡迎。由此可見明代文人將自己的生活寄懷於多樣的鑑賞活動這一現象，已經成爲普世的的時代生活文化現象。〔註23〕

　　日漸繁榮的商品經濟，爲繪畫作品進入市場打下了基礎，經濟富裕的社會是培育文化與藝術的搖籃，商業的繁榮使社會階級產生變動。新興的巨富在社會中的數量不斷地增加，他們爲了提高社會地位，效法傳統的士紳，往往模仿文人取科名，買官銜，或學習文人的雅好，收藏書畫。例如徽商愛好收藏古玩，「以風雅自詡者，輒購書畫古物，眩耀鄉里。」大多以家中有沒有收藏藝術品而論雅俗。徽商作爲商業方面的龍頭老大，由於職業的特點，他們活動範圍極廣，全國各地無處不有徽商的足跡，每到一處經商的同時，必然會注意到當地的文物古器，有中意者，不惜重金購回。〔註24〕又如明末揚州一帶的鹽商收藏古畫的風氣也極爲盛行。如項元汴，出身富商，以其餘財收購書畫，藏品之富，可與皇室比美。如此，富庶而安定的江南各都市都產生了不少畫家，其中有文人，他們大多仰賴這些富裕的階層，維持其鑑賞生活。〔註25〕杭州府文人畫家藍瑛（1585～1659），字田叔，住錢塘東城，自稱東郭老農、東臬蝶叟，或署西湖外史、吳山農、山叟、蝶叟，晚號石頭陀。家世寒微不顯，但卻從小接觸富庶安定的江南環境，他遊藝於江南各地，拜訪名師，並且依靠一技之長獲取物質生活所需，並獲得了當時人的讚賞。年輕時他曾走訪各收藏家，以求觀畫。藍瑛在孫克弘家中觀摩不少古畫，這對他承襲文人畫名家派作風是很重要的。董其昌及陳繼儒都非常賞識他。陳洪綬曾前後寄贈藍瑛三首詩，或邀請藍瑛到他的田舍，並互勉彼此以書畫爲志。〔註26〕

　　明代中葉以後，士人於百家諸藝均具有廣泛的愛好，由於書畫、古玩、典籍收藏鑑賞之風的影響，很多人對於古玩、典籍與書畫的鑑別、歷史的考證以及加工製作等方面都有精闊的見解。尤其是書畫，明代士人階層、文人集團多是書畫高手，特別是透過臨摹等鑑賞活動，縱使不是每個人都能成爲書畫名家、丹青筆墨高手，但多少都知道基本的書畫之道，也能夠鑑賞批評，否則將會貽笑大方。所以鑑賞能力等已經成爲士大夫鑑賞活動與鑑賞自娛中應有的基本技能和素養。

〔註23〕《晚明性靈小品研究》，頁 250～251。
〔註24〕馬忠賢，〈談漸江、石濤與新安諸畫派〉，《淮北煤師院學報》，頁 124。
〔註25〕顏娟瑛，《藍瑛與仿古繪畫》（臺北：國立故宮博物院，1980 年 12 月初版），頁 2。
〔註26〕同上，頁 6～7。

三、文人品味與藝術格調的提升

　　日本學者吉川幸次郎在《元明詩概說》一書中，談到元末明初「文人」
的產生：

> 「文人」一詞早已有之。不過用「文人」二字來稱呼這一類型的人
> 物，恐怕始於元朝末年。他們既然與政治無緣，便只好專心致力於
> 文學或藝術的創作。他們甚至要求自己不進官場，以便保持平民的
> 身分。而且爲了做「文人」藝術家，他們在日常生活裏，往往故意
> 矯情任性，顯示與衆不同，所以在言行上，難免有不合常理常情的
> 荒誕作風。〔註27〕

到了明朝中葉，在江南地區蘇州一帶素有文人淵藪之稱，出現了沈周、祝允
明、唐寅、文徵明、桑悅等文人。沈周「納納乾坤內，秋風自布衣。」詩中
充分表現布衣平民的身份所代表的悠閒自得、自在自適以及擎天撼地的尊
嚴；唐伯虎以「江南第一風流才子」自許，桑悅亦自稱「江南才子」，徐禎卿
與祝、唐、文等人，則被稱「吳中四才子」。〔註28〕這些人瀟灑狂狷的個性與
藝術生活的修養，即是明末許多文人仿效的對象。

　　此外，一個時代表現在休閒生活上的品質，必然會隨著商品經濟的發展
而呈顯庸俗化的文化現象，晚明的社會驕奢逸淫，就是最好的寫照。在這樣
的社會環境之下，有一批反對庸俗的文人開始以陶情冶性作爲休閒生活的取
向。〔註29〕

　　在這種社會風氣之下，文人有著和一般人不同的生活品味，即便是日常生
活使用的家具也是如此，講究花色款式清雅可愛，既要「古雅可愛」，又要「坐
臥依憑無不便適」，反對「徒取雕飾」來取悅於俗人。文震亨在他的《長物志》
中，自始至終地闡述這種崇雅反俗的思想。「隨方制象，各有所宜，甯古無時，
甯樸無巧，寧儉無俗，至於蕭疏雅潔，又本性生非強作解事者所得輕議矣。」〔註
30〕對於這種古樸大雅的追求，使他在論及園內每一構建元素時，都要求款式、
花樣上的自然大方，反對過份雕鏤的裝飾。如他在談及几榻時說：「古人制几榻，
雖長短廣狹不齊，置之齋室必古雅可愛。」「今人製作，徒取雕繪文飾，以悅俗

〔註27〕吉川幸次郎著、鄭清茂譯，《元明詩概說》（臺北：幼獅文化事業公司，1986
　　　年6月初版）；另參見：陳萬益，《晚明小品與明季文人生活》，頁57。
〔註28〕《晚明小品與明季文人生活》，頁57～58。
〔註29〕《明人飲茶生活文化》，頁200。
〔註30〕《長物志》，卷一，〈室廬〉，頁37。

眼，而古制蕩然，令人慨歎實深。」〔註31〕

　　文人經營書齋與家居環境，使之反映自身的美感與品味，並在其中開展居家行為與藝文休閑活動，包括創作藝術作品活動，直接表現出文人的生活情調。諸如讀書、作文、習書、耽畫、鼓琴、弈棋等藝文活動，以及出遊、賞景、飲食之美、文房清玩、清談、吟詠、游宴等生活閒賞活動，均具有鑑賞功能。這些鑑賞活動，或屬個人獨享之樂，或與友人所共適，更是具有寄情自娛、投閒置散的鑑賞境界。〔註32〕明代吳派共同追求的意境是閑、靜、幽、雅、文、逸六個字構誠的概念。吳派文人畫家常喜歡通過描繪他們的別墅住宅來體現他們共同追求的這種意境。如劉玨《清白軒圖》、杜瓊《南湖草堂》、沈貞《竹爐山房》、沈周《幽居圖》、文徵明《綠陰草堂圖》等。這些作品不只是在畫題上類似，並且共同呈現了文人最理想的生活情調和精神境界上自命清高的升華。在文人生活上「閑」和「靜」是聯在一起的，閑便成了至高無上的享樂行為。與閑同時而來的必然是靜。閑靜是文人具備的生活條件，如果加上文化教養和藝術的因素，便成了幽閑、雅靜的鑑賞生活，這種生活只有文人才能理解。〔註33〕一批文人畫家開始在詩意的表達中、在水墨清淡追求中，或者在狂放的畫法中渲泄自身的情感，同時以主觀心意情感去創造性的表現藝術形象。〔註34〕文人品味也影響到當時的瓷器。從元明開始，瓷器中就有種極力模仿文人繪畫的突出傾向，但受到工藝技術方面的限制。〔註35〕

　　由於江南文人這種不願趨附流俗的心態，再加上當時這些古玩、典籍和書畫作品流傳在江南的鑑賞家和收藏家手中，使得江南士大夫賞鑑之風大盛。而那些名家的品題吟詠、題識題跋等大大提升了收藏者的知識領域和精神境界，並且通過臨習摹刻等也促進了他們的繪畫、書法以及鑑賞水準的提升。

　　不過，文人品味與藝術格調的提昇並非全面性的，有時甚至反其道而行，呈現出日漸通俗的景象。當時有許多文士從傳統的輕商，自視清高的思想中解脫出來，棄儒從商者多，再加上教育普及和厭離宮廷的政治鬥爭，造就了大批

〔註31〕　《長物志》，卷六，〈几榻〉，頁225。

〔註32〕　葉萬忠，〈蘇州歷史上的刻書和藏書〉《吳文化與蘇州》，上海：同濟大學出版，1992年3月第一版），頁199～200。

〔註33〕　周積寅，《吳派繪畫研究》（江蘇：江蘇美術出版社，1991年6月一版），頁68～70。

〔註34〕　林木，《明清文人畫新潮》（上海：上海人民美術出版社，1991年8月一版），頁33。

〔註35〕　同上，頁366。

在野讀書人，形成特殊的士紳階層。為了吸引儒士商人，各種文化娛樂事業，如戲曲、雜技、書畫等，摻雜了大量世俗的意味，呈現出絢麗多姿的豐采。而在經濟財富累積的情況下，文士貴族、富豪細民爭相收藏書畫，有明一代收藏鑑賞家如項元汴、董其昌、汪砢玉等皆精於鑑識且都收藏頗豐。〔註36〕

四、自我性靈的滿足

　　審美享受、怡然自得的心態下，江南文人們熱衷「遊於藝」，涉足繪畫、書法、古玩、典籍、音樂、戲曲、園林、工藝等領域，而且都達到了相當高超的水準。他們把自己的人生觀念、審美標準、創作風格、欣賞方式滲透到這些領域中，形成了獨特的文化風貌，也構成了一個適合文人士大夫趣味的生活文化環境。

　　對於生活文化的探研與創造，文人表現出極大的興趣與熱情。這種現象體現著文人關注與投身文化事業的某種生活趣尚。晚明名士陳繼儒描述文人性靈生活態度說：「淨几明窗，一軸畫、一囊琴、一隻鶴、一甌茶、一爐香、一部法帖；小園幽徑，幾叢花、幾群鳥、幾區亭、幾拳石、幾池水、幾片閑雲。」〔註37〕明白表現傳統文人的家居喜好，就能知道書畫、古玩、典籍、棋琴、焚香、品茗以及園林是組成明代文人生活中的重要部分。文物清玩的賞析不但是文人居家生活中的重要活動，也是性靈生活中不可欠缺的要件。〔註38〕

　　明代文人所追求的理想生活取向是這樣的，對於自己的生活環境的佈置不遺餘力，努力營造一個既溫煦而又品調高遠清幽的脫俗境界。如文震亨在自己的著作中對坐几、椅榻、屏風、書畫、懸爐、茶具等等的品級和擺放方式十分在意，「位置之法，煩簡不同，寒暑各異。高堂廣榭，曲房奧室，各有所宜。既如圖書鼎彝之屬，亦須安設得所，方如圖畫雲林清秘，高梧古石中僅一几一榻，令人想見其風致，眞令神骨具冷。」〔註39〕可見文人階層收藏古玩、位置居家有自己獨到之處，並非只是據為己有，更重要的是用古玩來點綴、豐富、調劑自己的生活，「以寄我之慷慨不平」，得到一種精神上和文

〔註36〕李秀華，〈晚明尚態書風流行之成因〉，*International Journal of the Humanities*，October、1997，P. 313。

〔註37〕陳繼儒，《小窗幽記》（臺北：文津出版社，1985 年版），卷五，〈集素〉，頁68。

〔註38〕《明人飲茶生活文化》，頁 41。

〔註39〕《長物志》，卷一○，〈位置〉。參見：周明初，《晚明士人心態及文學個案》（北京：東方出版社，1997 年 8 月第一版），頁 199。

化上的享受。明代文人所謂「自娛」，表面看來是側重抒寫閑適、寧靜、逍遙、沖淡之情，〔註40〕至于精神文化活動方面，寓文友之互娛，例如題畫、序書等，以表達賞鑑之意。李日華亦說道：「張伯雨得漢銅洗，有人貽以白石，因種小蕉其上，蓄水養之，名曰蕉池。積雪作詩自娛。錄成一卷，群公和作。」〔註41〕張伯雨得漢銅洗，就有人送他白石，種上小蕉，叫做蕉池，並且在朋友之間互相集會作詩，互相唱和，這種才是真正文人的生活和品味，古玩、典籍帶給他們的不僅是財富，而且是友誼、精神享受等深層次的東西。書畫、古玩、典籍的收藏與鑑賞，在明代文人看來已經不是小事，人們很重視它，並且在理論和價值觀念上充分肯定了它。李日華又說道：「子瞻雄才大略，終日讀書，終日談道，論天下事，元章終日弄奇石古物，與可亦博雅嗜古，工作篆隸，非區區習繪事也。」〔註42〕將「雄才大略、終日談道、論天下事」的文人與「終日弄奇石古物」、「博雅嗜古」的文人並舉，可見明末文人以不再將治國平天下視為士大夫唯一關心的事物，鑑賞生活在文人心目中的地位越來越重要。

晚明文人退隱山居，身處山水曠林，愜意之情寄於山水、物事、文章之中，眼所見無不表現開懷暢達，心所受無不表現自在自適。寓情於景，將心境上的感受訴諸於筆下，使得人情有所「寄」，而「寄托」之物事即成了晚明文人日常生活之重點。〔註43〕例如，賞玩書畫可以聯繫到大千世界的各種生動的物象和美好的事物，領略到賢人高士的風範和精神。觀賞一幅精湛巧妙的名畫或者法書，會深深為筆墨形象所吸引，能夠進入一種勝境。往往令人數月而不忘，俗氣盡消。對於這種精神享受，明人稱之為「真賞」：「每得一圖，終日寶玩，如對古人，聲色之奉不能奪也。」〔註44〕這些觀畫讀帖時候還經常加上焚香鼓琴，栽花種竹，收藏古玩珍寶等等的日常生活，明代文人士大夫統稱為清玩、清賞、清娛、清歡等，一個「清」字點出了種類活動的品味與一般百姓享受的不同。不僅能增長知識，愉悅性情，而且能夠提升文人的生活境界和精神層次，除去心中種種煩惱和憂慮、紛擾，淨化人的心靈世界。例如，陳淳的人生觀比較偏

〔註40〕《自在、自娛、自新、自懺》，頁95。
〔註41〕李日華，《六研齋筆記》，卷三，頁14。
〔註42〕《墨君題語》，頁18上。
〔註43〕《晚明文人之觀物理念及其實踐》，頁203。
〔註44〕高濂，《雅尚齋遵生八箋》，卷一四，〈燕閑清賞箋·畫家鑑賞真偽雜說〉，頁7下。參見：夏咸淳，《晚明士風與文學》，頁70。

向於放任自然的一面，頗有隱士的氣息。根據張寰作陳淳的墓志銘說：「日惟焚香隱儿，讀書玩古，高人勝士，游與筆硯」。〔註45〕陳淳從北遊太學到回鄉隱居（1519～1523）期間，是他發展自己的書畫風格的階段。對書畫、古玩、典籍的賞玩，文人士大夫也是可圈可點，深得其中三昧。書畫和古玩、典籍已經由一種閒暇的娛樂，變成了士大夫心靈深處的追求。

五、促進文人結社集會的活動

　　傳統中國的文人結社，源遠流長，文人生活又極為豐富，文人透過集會結社為媒介，在日常生活中品酒闊論、賞玩書畫、古物玩索、典籍收藏。明代文人的賞玩生活，熱衷於藝文切磋而不在學術研究。換言之，明代文人呈現出「清客相」而不是「學者相」。聚會中有品酒論文、品書評畫，透過以文會友的方式，鑑賞的活動儼然蔚為一種時尚。當然，達官貴人，也不乏風雅之士，於退隱之餘，以高年碩德為文壇祭酒，怡老崇雅，兼而有之，似乎也是人生的另一種趣味，於是九老十老耆英之會也相繼而起。所以，從明代文人的集會結社的活動中可窺探出文人集團發達的原因之一。〔註46〕

　　文人結社集會活動歷代以來皆不乏紀錄，尤其以詩社、文社為最。然而明代鑑賞生活的流風所及，出現了以書畫鑑賞為目的的「畫社」。明代中期隆慶二年（1568）左右，以王文耀為首，胡宗仁、魏之璜、魏之克、孫謀等十五人，在南京地區所成立的「秦淮畫社」，是現存有關畫社最早的記載。莊申認為中國歷代畫家在秦淮畫社成立之前，沒人組織過畫社；而清代的畫家，似乎也沒組織過畫社。因此，大約成立於一五六八年左右的秦淮畫社，似乎不但是空前的，也是絕後的。〔註47〕

　　又如顧阿瑛的「玉山草堂」規模宏大，「亭館凡二十有四，其匾書卷，皆名公巨卿、高人韻士咏，手書以贈」。「春暉樓」用以迎春，「秋華亭」可以送秋，「芙蓉館」可消夏，「聽雪齋」可賞雪；品評書畫，則有「書畫舫」，吟詩聯句，群聚「可詩齋」，還有很多接待四時佳賓、飲宴唱和之所。「玉山草堂」

〔註45〕陳葆真，《陳淳研究》（臺北：國立故宮博物院，1978 年 12 月初版），頁 24。
〔註46〕郭紹虞，〈明代的文人集團〉（《照隅室古典文學論集》，臺北：丹青圖書有限公司，1985 年 10 月臺一版），頁 350～351；陳寶良，《中國的社與會》（杭州：浙江人民出版社，1996 年 3 月第一版），〈明代詩文社的源流〉，頁 279～291。
〔註47〕莊申，〈明代中期南京地區的詩書與畫社〉，《故宮學術季刊》，第一四卷第三期，頁 56。

中有豐富的藏書可供留覽，有「商鼎靈石」可供鑑賞，這是文人聚會活動的典範。〔註48〕

　　文人賞月吟風、舞文弄墨本爲常事，晚明文人相當重視友誼，在朋友間的交誼中，文人間亦常有詩文互贈、書畫互賞之心靈交流活動。在藝文書畫之載錄中，我們可得晚明文人之生活情調，將此類之書畫等藝術品詳述品目、直指書畫之優劣、品評物事之美醜等，使得我們易於觀賞或學習，甚而辨別藝術品之良窳。〔註49〕晚明文人的生活態度是充滿文藝情趣的，借了「以文會友」的題目，而集團生活卻只是文酒之宴，聲伎之好，品書評畫，此唱彼酬，成爲一時風氣。〔註50〕同時也使得生活型的鑑賞活動也相當普遍。何良俊和文徵明認識，他喜歡收藏古人字畫，有時在鑑賞方面有了疑問，常去請教文徵明。〔註51〕

　　除了創作書畫等藝術活動進行自娛之外，晚明士人還經常賞玩古書畫，藏列古器物，琴書分列，高朋滿座，茗酒論詩，展現了他們悠閒清雅的別緻情趣，也是體悟情感和自身價值觀念的方法。如顧元慶就以各種珍貴版本的圖書自娛，與李日華並稱的王惟儉也曾罷官家居二十年，他喜愛古書古畫珍玩，甚至不惜典當衣物進行購藏。家裏藏有商周時期的鼎彝器物，偶有朋友來到，焚香品茗，商談經史，賞玩古玩，其樂融融。而孫克弘在故鄉修築精舍，收藏了不少書畫、古玩、典籍，在庭院中擺置奇石，環列鼎彝，金石、法書、名畫，玩味其中。朱洛之家有圖史上千卷，名畫、法書、鼎彝玩好之物羅列室中，良辰令節，一定邀請志同道合的朋友前來賞玩。汪繼美（生年不詳～1626），字世賢、號愛荊、荊筠，浙江嘉興人，歷史家與藝術批評家。也有一個大庭園，其中有「凝霞閣」與「眞賞齋」，當時有名的畫家與學者們常常集合在一起，或在汪氏的收藏品上題識或交換買賣收藏品。〔註52〕晚明像這樣以收藏古玩、典籍、書畫，而成爲天下名家的士人比比皆是，而以江南文人爲最。

　　明代中晚期，在江南城鎮文化地帶，出現了著稱於世具有時代格調的茶

〔註48〕《元代文人心態》，頁253～254。

〔註49〕林嘉琦，《晚明文人之觀物理念及實踐》，頁185。

〔註50〕《自在、自娛、自新、自忤》，頁86。

〔註51〕江兆申，《關於唐寅的研究》（臺北：國立故宮博物院，1976年6月初版），頁32；吳智和，〈何良俊的史學〉，《明史研究專刊》，第八期，1985年12月，頁22～23。

〔註52〕鄭銀淑，《項元汴之書畫以收藏與藝術》（臺北：文史哲出版社，1984年7月初版），頁58。

人集團。其成員在當時都以詩、文、書、畫擅名一世，同時又以茶人身分主導一代的飲茶風尚。這些茶人集團成員之間具有較強的集體意識，有其穩定而明顯的社會組織。他們的社會組織主要以茶會的形式出現。茶會是茶人集團以飲茶為主體，也可以說是藉「茶」發揮的一種聚會方式，通過茶會的流程，來完成生活文化的目的。〔註53〕中國茶會，尤其是在文人士大夫那裏，也始終保持著對恬靜閑適境界的追求，對一種風雅韻致的文化氛圍和靜穆超邁心理情境的推崇。這種情境氛圍正是文人鑑賞家所需要的，於是，很自然的，飲茶被視作調理心境，培養鑑賞的一種手段。〔註54〕由於茶會為文人士大夫聚會之場合，因此一些有關文物鑑賞的知識或心得，也會成為茶會中閒談討論的話題之一。

江南地區的文人在書畫鑑賞活動過程中也往往有正式或非正式的集體集會，正式的書畫賞鑑團體，如上述的李日華等人組織的賞鑑社、南京秦淮的書畫社，可見明代文人的在結社方面是相當活躍的。參加社團的成員，主要是各類文人、學者、鄉紳、生員和不少擔任政府文職的各級官僚。當時的知識份子或多或少、或緊或疏的都與某一社團有著某種聯繫。對書畫、古玩、典籍的鑑賞與討論，成為文人之間相互交流的重要方式之一。

第二節　鼓動才藝兼修的時尚

一、傳統中國「重才輕藝」的價值觀

在中國古代儒家的傳統理念當中，才和藝是不一樣的，中國古代一開始就將審美文化緊緊地掛靠在倫理道德和政治功利之上，《左傳》很早就稱「鑄鼎象物」，「在德不在鼎。」〔註55〕對於士人來說，只有那些有利於格物、致知、修身、齊家、治國、平天下的能力才是有用的。所謂立德、立功、立言三大功業並不包括藝術方面的創作。相反對於那些書畫、古玩、刻版等謂之雕蟲小技，不能過於投入，否則是會玩物喪志的。這種傳統的價值觀念長期的充斥於文人士大夫的腦海，制約著他們的行為方式。而在中國古代社會，

〔註53〕《明清生活掠影》，頁142。
〔註54〕章利國，《中國繪畫與中國文化》（杭州：中國美術學院出版社，1996 年 10 月第一版），頁107。
〔註55〕杜預，《春秋經傳集解》（相臺岳氏本，臺北：新興書局，1979 年 8 月初版），卷一〇，頁 7 上。

尤其是唐宋以前，書畫文人跟那些雜役一樣，是沒有地位的。而到了中晚明，這種傳統觀念和社會風氣得到了徹底的改變。

明代承元，尤重地方縣學，郡城清河坊有虎林、天眞二書院〔註56〕，杭城貢士之額也與時俱增，〔註57〕士人多得從政。或以歲貢入京，如陳善、張順；或以楷書任官，如林鳳任中書舍人；或由父廕，如張祐仕至鴻臚寺卿；或參加科舉，如徐琪、景兄弟在宣德元年中進士等。這些都是地方的縉紳，屬於「士大夫」之流的人物。今考明代設有官用工匠，並規定各地隸屬匠籍的工匠分爲若干班，輪流到京師服役，爲時三個月，包括油漆匠、五墨匠、銀匠等六十二行。〔註58〕明初附驥功臣如劉基、宋濂等創建開國規模，於繪事則頗忽視。宋濂固有「畫源」之文贊美漢魏晉梁之間圖史並存，講學有圖、問禮有圖，列女仁智有圖，但他的繪畫觀是實用主義的，目的在「助名教而翼彝倫」。明初立國，由於有許多畫工供役，帝王宮廷必養著不少的畫工。而較高級的繪事書寫則另有其人，與低級工匠不類，這類人的記載如《明畫錄》、《無聲詩史》、《畫史會要》多能窺其端倪。〔註59〕

中晚明時期的士大夫對於傳統的功業觀念已經不再遵守，他們認爲人的價值可以通過很多種途徑來表現，而並非只有科舉作官一條路。文學藝術乃至於所謂琴棋雕刻等小道也能使人成名，一技一藝都可以使人不朽。「古今好尙不同，薄技小器，皆得著名。鑄銅如玉吉、姜娘子，琢琴如雷文、張越……士大夫寶玩欣賞，與詩畫並重。」〔註60〕傳統的價值觀念強調德行，鄙視小技，而明末的文人士大夫對於才藝持一種很客觀豁達的看法，沒有高低貴賤之分，只要精於一門技藝就有其存在和傳世的價值。這種對於人生價值的重新審視和選擇，是晚明社會變化中，尤當注意之部份。

明代的科舉制度，開始將八股制義定爲官方試士的規範文體，其題目取自四書五經，內容要求做到「代聖賢立說」，形式則「體尙排偶」。由於八股文內容與形式的極端僵化和刻板，加上以堂而皇之的科舉程文的面目出現，

〔註56〕轟心湯，《錢塘縣志》（光緒十九年（1609）武丁氏刻本），〈署餘‧紀勝〉，頁10上。

〔註57〕徐一夔，《始豐稿》《武林往哲遺著》本，卷五，〈送趙鄉貢序〉，頁19。

〔註58〕陳芳妹，《戴進研究》（臺北：國立故宮博物院，1981年7月初版），頁10～11。有關明代匠戶，詳參：羅麗馨，《十六‧十七世紀手工業的生產發展》（臺北：稻禾出版社，1997年9月）。

〔註59〕同上，頁20～21。

〔註60〕《袁宏道集箋校》，卷二○〈時尚〉，頁730～731。

嚴重制約了文人學子的創作自由，給文學發展造成很大阻礙。如文徵明、歸有光、唐順之、袁宏道等毅然發起古文辭活動，意欲力矯時俗的風氣，從「古之文章本體」中找回文學的精髓，尋求解除程文束縛的武器，恢復作家的創作自由。

從這一方面來看，他們在追求文學藝術至上過程中，呈現出敢於衝破時俗陋習而矯正文學發展路子的勇氣。對於文學藝術的探研與創造，表現出極大的興趣與熱情。這種現象固然體現著傳統文人關注與投身文化事業的某種審美趣尚，但另一方面也反映出明代中葉以後在士林風氣上的變化。

二、「才藝兼修」的新時尚

文人對於「藝術」各執一見的觀念，畢竟在後來並未形成主流。鄭樵對藝術有著不同的見解，以鄭樵所代表的傳統，將游藝視爲學問之餘事，舉凡寓道入神之技，均可視爲「藝術」，可同時包含翰墨與游藝。「藝術」類例觀念演進的軌跡，由鄭樵、徐燉等人推展而來的「藝術」，至此，已正式將書法、繪畫、古玩、典籍納入。〔註61〕

晚明文人的才藝觀的變化不僅是純粹觀念的改變，它在實際生活中確實使得當時的士大夫具有較多的才能，並且造就了一批有多方面愛好和特長的文人，呈現在書畫創作、古玩、典籍鑑藏的實踐和理論方面的發展上。他們在書畫、古玩、典籍鑑賞中得到「清心樂志」〔註62〕的感受，從觀摩中獲得享受。並且經常參與創作實踐，親自臨池作畫或者揮毫直書，體驗就更深了。自然美景和種種人生的認識和感悟通過書畫，宛然湧現與眼前，活躍在絹素之上，這是一種無比的樂趣，更是對主體創造才能的自賞。〔註63〕晚明士人的才藝生活是很豐富的，他們不僅可以享受富足的物質生活，同時他們的情感生活和文化生活也得到很大的滿足。

由上可見，晚明的士人除了繼續注重儒家經典的研習和對拯世救民的學問的學習，參與科舉考試，尋求仕途發展，建立功業之外，晚明的文人士大夫可謂是才藝兼修。吳中才子，多學識淵博者，明代大畫家唐寅，畫冠一時，被稱爲「唐畫」。唐寅與沈石田、文徵明、仇英爲「明四家」，而且都書法亦佳，和

〔註61〕《晚明閒賞美學》，〈晚明美學之風格意涵與範疇定位：「閒賞」〉，頁70～71。
〔註62〕《雅尚齋尊生八牋》，卷一四，〈燕閒清賞牋〉，頁2上。
〔註63〕參見：夏咸淳，《晚明士風與文學》，頁70～71。

沈周、文徵明、王寵同爲明代中朝的中興書法家，同時善詩詞曲賦，和文徵明、祝允明、徐禎卿一起被譽爲「吳門四才子」，博藝多才，其書、詩、畫，被視若「神品」，也稱「三寶」。〔註64〕杜瓊被賢士大夫尊稱爲「東原先生」，也是蘇州樂園里的隱者，他每當教學生臨摹或鑑賞一幅古畫時，他總是先敘述畫家的生平、人品，然後再分析作品的特徵。從沈周所珍藏的古畫，使杜瓊預見他的藝術前途，而他的氣度、人品、在經、史學和文學上的造詣，不僅以畫藝名世，而是藉著變幻不居的自然，表現胸中的逸氣，以啓發人明潔高尚的心志。〔註65〕晚明的士人喜歡怡情自足的方式就是寄情於書畫創作和古玩、典籍的收藏鑑賞，如陳繼儒、李日華、董其昌、周天球、王衡等人不僅熟讀四書五經，善於詩詞，而且精於書畫創作和古玩、典籍的賞鑑。在退出仕途之後，他們都一心一意的從事書畫、古玩、典籍的收藏和鑑賞。在這一背景之下，某些直接與藝術相關的觀念及文化方面的變革，是值得注意的時代現象。

三、才藝兼修的時代影響

（一）對手工藝者與文物製作的重視：才藝觀念的改變使得士大夫們也改變了輕視手工藝者的風氣。手工藝品爲世珍愛，價格逐日上漲，手工業者特別是名工巧匠的地位與身價也有所提升。宜興製壺高手時大彬，「當其柴米贍，雖以重價投之不應」，「四方縉紳往往寓書縣會」代求壺具。竹雕家濮仲謙脾氣更倔，「意偶不屬，雖勢劫之，利啗之，終不可得。」身壞絕技的能工巧匠們對自己的人格和作品頗自負務貴，在縉紳先生面前漸漸昂起頭來。〔註66〕

明代中葉以來，手工業生產各個部門，諸如紡織、陶瓷、冶煉、建築、印刷、造船等都有長足的發展。一部《天工開物》就是對當時工農業生產技術輝煌成就的科學總結之作。由于手工業生產的發展，加之世風日趨奢華，一切服飾器玩都求精美，社會對手工業藝品的需求迅速增長。〔註67〕

明中期的瓷業可稱「製作日巧」，器形、圖飾無不斑爛照眼，景德鎮成爲繁富之區。宜興的紫砂陶亦於時興起，龔春等名匠所製茶壺，海內珍之，名公巨卿高人墨士不惜重價以購。此外，礦冶業、造紙業、印刷業俱在傳統水

〔註64〕 馮瑞渡，〈蘇州歷代人才薈萃深微〉《吳文化與蘇州》，上海：同濟大學出版，1992年3月），頁356。

〔註65〕 王家誠，《明四家傳》（臺北：國立故宮博物院，1999年4月初版），頁25。

〔註66〕 〈晚明文士與市民階層〉，《文學遺產》，頁87。

〔註67〕 同上，頁86～87。

平之上大大改進了工藝、技術。〔註68〕

　　文人還認爲不僅工藝品與詩文書畫在藝理上完全相通，而且民間藝術與文人藝術在品第上並無高低之分，二者處在齊平的等級線上。崇禎間名士何偉然說：「技到妙處，皆足不朽，何必騷詞？」〔註69〕這期間，文人雅士與民間工匠的關係更加密切，甚至有建立起深厚友誼。如張岱與海寧刻工王二公，魏學沂兄弟與常熟微雕藝人王叔遠，諸多士大夫名流與華亭園林建築師張漣（字南垣），都有一段友誼佳話。張岱甚至認爲名不見經傳的海寧民間藝人王二公，其微雕作品比五代著名宮廷畫師黃荃的繪畫還要高妙，「四刀更勝黃荃筆。」袁宏道也認爲，「薄技小器，皆得著名」，「與詩畫並重」，可以傳之不朽，「經歷幾世」。相反，許多名公巨卿和文人墨客的平庸之作，雖曾「炫赫一時」，但終究爲歷史淘汰，「不知湮沒多少」。〔註70〕文人同各行各業的藝匠交往，對於瞭解民間藝人的生活、人品、創作，提高自身鑑賞審美能力，培養多方面的藝術才能，都大有裨益。

　　同時，文人鑑賞生活的普遍也促使文物的製作日趨精美。以書畫的裝潢爲例，明代書畫裝潢形式與裝裱技藝，都有了進一步的發展，書軸增多。手卷增加引首，冊頁有的用紙挖裱或廂裱成冊等等。立軸裝裱形式有寬邊、窄邊之分，窄邊是仿宣和裝，如繆輔的《魚藻圖》軸就是這種形式。明代典型的裝裱形式是寬邊，即如朱端的《煙江晚眺圖》軸，採用米黃色寬綾圈，上下天地用深藍色花綾裱裝，代表了明代裝裱風格。

　　裝裱工藝最發達的是蘇州，歷來所稱「蘇裱」，書畫的裝潢形式，豐富多樣，聞名各地。明周嘉胄《裝潢志》稱：「裝潢能事，普天之下，獨遜吳中。」〔註71〕其主要原因是因爲書畫鑑藏之風興盛，很多書畫家、鑑藏家對書畫的裝潢非常考究，親自指授工匠，提出方法和要求。在這種風氣的影響下，出現了許多裝裱能手，如湯翰、湯毓靈、強百川、莊希叔、湯時新等都是蘇州地區一時名匠。湯、強二家，號稱「國手」。

　　正德、嘉靖、萬曆三朝，刻書最盛，形式也豐富多采。這時期復刻宋元版古籍很多，內容也更爲廣泛。當時刻書最多的是蘇州府長洲縣顧元慶「大

〔註68〕吳方，《中國文化史圖鑑》，頁529。
〔註69〕《明文海》，卷四一九，頁1032。
〔註70〕《袁宏道集箋校》，卷二○，頁34。
〔註71〕《裝潢志圖說》，頁12。

石山房」，曾刻《顧氏四十家文房小說》等。顧氏所刻印的書籍，很受藏書家的歡迎與珍視。另外萬曆以後，版畫藝術有很大成就，創制了彩色套印等。萬曆三十一年（1603）長洲許自昌梅花墅刻《甫里先生集》，三十六年（1608）常熟趙琦美刻《酉陽雜俎》，四十三年（1615）長洲陳仁錫閣帆堂刻《陳白陽集》、《石田先生集》等，刻寫精美，在萬曆刻本中別具一格。刻書必然影響到藏書的興盛，而刻書家大多是收藏豐富的藏書家。藏書家多爲文人雅士，許多官僚政客也假充斯文，購置古籍，裝點書齋，成爲一時風尚。據洪亮吉《北江詩話》說：「藏書家有幾等之分。」有長於收藏的收藏家，有精於鑑賞的鑑賞家。鑑賞藏書家對所藏的圖書，大多經過整飭、修補和裝璜，以至分類、編目和標籤。由於鑑賞家的努力收集，使很多古代刻本、鈔本典籍，被重新發現。尤其蘇州刻工有很高的藝術手腕和純熟的刻版技巧，也受到各地書商文人的重視和歡迎，促進了藏書鑑賞典籍的活動。〔註72〕

　　至於書齋空間的佈置方面，則講究文房器玩於空間中的陳設位置，及與周遭環境的配合程度。強調「安器置物者，務在縱橫得當」，「皆有就地立局之方，因時制宜之法」。傳統文人重視文玩器物本身的造形、線條、色澤、質材、紋飾，以及古意等性質，是否能興發鑑賞聯想。對於文房器物的講究，亦成爲一種閒居賞玩活動，足令文人寄情其中，並品味鑑賞體驗。〔註73〕書畫印章行世後，印章岐分爲二：一爲以實用爲主的印刻，多出于刻字工人之手，並設店專營；一爲以鑑賞爲主之篆刻，多爲士人自制，雖有以此爲業者，亦多由文具商店或親友代辦業務。後來文人畫興，引首押腳等詞句閑章日益增多，由此兼實用與欣賞雙重性能，與書畫並列。明代吳寬、沈周、文璧、唐寅諸書畫大師均善治印；尤以文璧的長子文彭的造詣最高，冠蓋當時，爲一代宗師，譽爲「印家之祖」，影響非淺。〔註74〕

　　（二）重視基本的藝術修養：文人對於日常生活中的一切安排雖不須親手製作，但在眼所見的佈置卻是照著與自己心意相符的美感在進行安排。文震亨之《長物志》中，共分室廬、花木、水石、禽魚、書畫、几榻、器具、

〔註72〕 葉萬忠，〈蘇州歷史上的刻書和藏書〉，《吳文化與蘇州》，頁 444～454；陳冠至，《明代的蘇州藏書：藏書家的藏書活動與藏書生活》，頁 239～243。

〔註73〕 羅中峰，《中國傳統文人審美生活方式之研究》（臺北：洪葉文化出版公司，2001 年 2 月初版），頁 198。

〔註74〕 吳趨，〈吳門篆刻和碑刻〉（《吳文化與蘇州》，上海：同濟大學出版，1992 年 3 月一版），頁 498。

位置、衣飾、舟車、蔬果、香茗等十二卷，言及在各卷之主要標題分類下，細分出同類物事之目，詳及物事之特性、形貌、品種之優劣與擺設、建造之方法、擇取選材之原則等，皆一一列於該書之中。〔註 75〕沈周則認為文房器具、居家用品自是文人雅韻；日常生活中諸多器具物事，詳明使用方法與製造方式，亦可供當世之人效仿。〔註 76〕

大多數的文人士大夫都有書畫素養，所以對前人傳世作品也表現出強烈的收藏和擁有的願望。在收藏的過程中，也有能力進行較為平凡的鑑賞活動。很多文人和士大夫都既是收藏家又是鑑賞家，身兼兩者之長。眾多的文人集團之中，更便於尋找志趣相投的同道，締結感情紐帶，追求文化共用的樂趣。另一方面，藝文日興的局面，也更有利於激發起文人創作上你倡我酬，互相攀比的氣氛。尋求文化的高品位與自身的文化價值，本是古代文人一種傳統的鑑賞情趣，在此情況下，彼此的倡酬、品評、切磋顯然是貫穿這種鑑賞趣味合適的途徑。

例如陳洪綬曾住過青藤書屋，他所寫的「青藤書屋」匾額，和徐渭寫「一塵不染」的匾額，到現在一起掛著。他喜畫經史人物，狀貌服飾，力求與時代吻合，和版畫木刻家合作，形成通俗小說與繪畫結合的風氣。〔註 77〕徐文長賦「世學樓」中的藏書說：「運群籍於舊藏，出繁緗於新鑰。牙籤萬隻，色搖徽軫之囊，玉軸千頭，光映卮彝之橐。既招文史，亦集豪賢，揮成雨注，辯類河縣。乃具壺觴，遂設几筵。」〔註 78〕可見當時此樓成為文人學士宴會討論之地。逸稿卷八有五首七絕，是在花園中和陳鶴畫的水仙花的題句、陳文學同作，可見以展覽文物為詩題。

綜上所述，我們可以看到在明代中晚時期以來，伴隨著書畫和古玩、典籍鑑藏之風的流行，士林的才藝觀念也相應的發生了變化，這種變化都可以歸結於明代士人的人生觀念和價值觀念的變化。當然這二者是互為條件，互

〔註 75〕《晚明文人之觀物理念及其實踐》，頁 195。
〔註 76〕同上，頁 195。據沈周，《石田雜記》，卷三，〈描錫方〉提到：「錫一兩，鐵杓中炒熬城查，以箇底下布襯將錫渣帶熱，傾入用兩根木棍上下舂搗，自然成細沙，羅過細者，一面再炒，再搗之後，用十分好廣漆生用隨意，描花樣在器皿上，將錫沙摻上，待十數日漆乾老，用一石子捱平，以水銀擦上，自然明亮。」
〔註 77〕梁一成，《徐渭的文學與藝術》（臺北：藝文印書館，1977 年 1 月初版），頁 106。
〔註 78〕《徐渭集》，《徐文長二集》，卷一，〈世學樓賦〉，頁 43。

相促進的，才藝兼修的風氣使得有明一代的書畫、古玩、典籍等成就也大大超過了前代，同時還帶來了各種通俗小說、版畫、雕刻等諸多文化現象的繁榮璀璨。

第三節　涉足活躍的文物市場

　　鑑賞活動對文人的影響，除了前面所提及深化文人生活領域、鼓動才藝兼修時尚之外，書畫、古玩、典籍賞鑑之風還產生了其他的社會效應。例如社會上的好古之風，書畫、古玩、典籍發現、裝裱、修復等相關工藝行業的興起，特別在江南一帶開始出現專業買賣與評鑑書畫、古玩、典籍的市場，尤其值得注意。可以說書畫、古玩、典籍賞鑑風氣直接帶領了此類市場的繁榮。

　　有需求，便有其經營者。尤其古董生意的利潤奇大，慧眼識寶精通此道者往往可以迅速獲得巨利。書畫、古玩、典籍這樣驚人的獲利能力對富商大賈自然極具吸引力，人們紛紛熱衷於購求和收藏書畫、古玩、典籍。這又勢必使得當地書畫、古玩、典籍市場更加活躍興旺。著名的徽州商人以精通古董珍寶生意聞名。當時人講：「比來則徽人為政，以臨邛程、卓之貲，高談宣和博古，圖書畫譜，鍾家兄弟之偽書，米海嶽之假帖，澠水燕談之唐琴，往往珍為異寶。」〔註79〕

　　士大夫參與對古董的搜集收藏，是促進古董市場發展的一個關鍵。士大夫出於對文物的鑑賞愛好和一種生活情趣的追求。晚明時期出現專業化街市和專門化集市貿易，說明文物之於社會現實生活，越來越受到人們的關注。從《長物志》、《燕閑清賞箋》中，可以看到明末文人對居室的環境、構造、布置陳設、家用器具、待人接物等一系列都非常考究，為了表現其「雅」與「志」，又處處與「古」相聯繫。明末古代文物市場出現如此的熱潮，主要是為了滿足人們的文化心理的需要。古物進入市場以後具有雙重性，一是它的文化藝術內涵，另是他的經濟價值。雅可以賞藝，陶冶性情；俗可以賞值，炫耀財富，可以說雅俗并存而共賞。〔註80〕

〔註79〕《萬曆野獲編》，卷二六，頁554。
〔註80〕楊新，〈明人圖繪的好古之風與古物市場〉，《文物》，1997年第四期，頁56～61。

在文人士大夫的提倡下，整個晚明瀰漫著一股狂熱的書畫、古玩、典籍收藏風氣。一件書畫、古玩、典籍只要被人們所認同與喜好，便會成爲收藏者競相爭購的標的。書畫、古玩、典籍商品的特點就在於是每件商品都是獨一無二，只要市場供不應求，就會有人僞造以求牟利。因此晚明時期不僅書畫、古玩、典籍市場興旺發達，同時也是發展僞造技術的高潮時期。各種僞造的書畫、古玩、典籍充斥市面，並且僞造的技藝高超，足以亂眞。顧炎武在《肇域志》指出：「蘇州人聰慧好古，以善仿古法爲之，書畫之臨摹，鼎彝之冶淬，能令眞贗不辯。」〔註81〕所以書畫、古玩、典籍的收藏、購買、交換就必須先經過鑑定這一關。鑑定需要專業知識和經驗，所以就有一些文人專門負責爲人鑑定書畫及古玩、典籍的眞僞。

文士重財，似乎與其自由瀟脫的形象不符。但實際上，這乃是以詩文書畫、古玩、典籍治生的必然結果。江南城市經濟繁榮，富商巨賈附會風雅，使詩文書畫、古玩、典籍成爲大眾熱衷的商品，自然使詩文書畫、古玩、典籍的價碼節節升高。〔註82〕而且文士求名，待價而估的現象，便因此而充斥於晚明社會，尤其是江南八府地區。

杭州的大型集市稱香市，《陶庵夢憶》提及：「三代八朝之骨董、蠻夷閩貊之珍異」，「數百十萬男男女女、老老少少，日簇擁於寺之前後左右者，凡四閱月方罷。」〔註83〕由該段記載看來，杭州香市所售物品與北京燈市、上海城隍廟市，南京上元集市相似，都有骨董玩器等商品出售，且佔有突出位置。但集市時間跨度之長又超過北京、上海、南京。杭州香市的中心在昭慶寺，記載稱昭慶寺兩廊無日不市，應該是從臨時性的集市設攤開始向長年設攤過渡，這個觀點可以在《味水軒日記》中找到證實。李日華在萬曆四十年（1612）七月二十九日的日記中寫道：「夜雨。前是督理織造內臣孫隆于昭慶寺兩廊置店肆百餘，容僧作市，鬻僧帽、鞋履、蒲團、琉璃數珠之屬。而四

〔註81〕　轉引自楊新，《明人圖繪的好古之風與古物市場》，頁61。
〔註82〕　明‧朝俞弁，《山樵暇記》（《涵芬樓秘笈》本），卷九，有一則文字記載明代各朝翰林潤筆之大較情形：「劉教正《思齋雜記》云：天順初，翰林各人送行文一篇，潤筆錢二三錢可求也。葉文莊公云：時事之變後，文價頓高，非五錢一兩不敢請；成化間，則聞送行文求翰林者，非二兩不敢求，比前又增一倍矣。則當初士風之廉可知。正德間，江南富族著姓，求翰林名士墓銘或序記，潤筆銀動數二十兩，甚至四五十兩，與成化年大不同矣，可見風俗日奢重，可憂也。」詳參：《晚明小品與明季文人生活》，頁60。
〔註83〕　《陶庵夢憶》，卷七，〈西湖香市〉，頁133。

方異賈亦集，以珍奇玩物懸列待價，謂之擺攤。余每飯罷，東西遊行，厭而後舍去。」〔註84〕依照《陶庵夢憶》：「西湖香市，起於花朝，盡於端午。」的記載，七月份香市應該已散，但昭慶寺兩廊的古玩攤仍然熱絡，可見得此類攤鋪是由臨時設置向長年固定的方向發展，交易市場由臨時性轉換爲常態性，很清楚地反映出書畫、古玩、典籍市場的日漸興盛。

當時除了一些固定的場所定期有書畫市場外，還有一些私人開設的書畫、古玩、典籍店鋪，不少商人見從事書畫買賣有利可圖，便轉而經營古玩、典籍等行業。當然，這需要一定的書畫、古玩、典籍鑑賞能力，必須有一定的藝術涵養和文化水平。如李日華經常提到的夏賈等，特別是項老兒，不僅精於鑑賞，本身就是一個書畫好手，連李日華也爲其高超的技藝所折服。

臨時集市、固定商肆這樣的書畫、古玩、典籍市場，爲明代的古玩買賣提供了許多交易的方便。明代中後期，書畫、古玩、典籍買賣雖然還有不少屬於收藏家之間的自主交易，但通過書畫、古玩、典籍市場所完成的交易已日趨活躍。李日華的《味水軒日記》、潘允端的《玉華堂日記》等書都以大量篇幅記載他們買賣收藏書畫、古玩、典籍的經歷，明代不少收藏家通過市場尋覓難見之物。明人喜收法帖墨迹，法帖中的《淳化閣帖》被認爲是法帖之祖，宋拓《淳化閣帖》尤其珍貴，有淳化閣祖石刻法帖之稱。嘉靖時，常州府無錫收藏家華夏偶然得到《淳化閣帖》六卷，經文徵明考訂是宋拓閣本，然有缺佚，華夏深以爲憾。後來，文彭於書販處偶爾見到另外三卷，急忙報知華夏，華夏以重金購之，但與足本仍差一卷。隆慶末年，該帖轉手爲項篤壽收藏。項氏某日進京，於一古董商處湊巧得到那剩餘的一卷淳化閣帖，合既有之藏帖共爲十卷。一件名貴的法帖眞蹟拆散後，顛沛流離，經過市場的作用，竟奇蹟般地恢復原貌。〔註85〕

明代中後期，商業興盛，商人的力量迅速強大起來，在經濟、政治、文化諸領域商人的影響日益擴大，在社會生活中商業活動的影響也日益明顯。一些頗有名氣的文人墨客開始涉足文化市場，開設書肆、筆莊、墨店，辦起印刷工場。如著名小說家、戲曲家凌蒙初，小品文評選家陸雲龍，不但從事著述，也兼營刻書出版，常熟汲古閣主人毛晉能詩善文，以藏書、刻書聞名海內，毛晉所經營的印刷工廠規模很大，有刻工數百人。毛晉等人大概是中

〔註84〕 《味水軒日記》，卷四，頁 251。
〔註85〕 《書畫題跋記》，卷一，頁 23。

國最早出現的一批文物出版商。可以看到，正是在明代商品經濟高度發展的背景下，書畫、古玩、典籍等原本號稱高雅清素的領域商業因素卻增長起來，而不屑言利的文人士大夫也一改常態，投身於書畫、古玩、典籍的買賣中來，這卻也是晚明時代一個重要的變動和特徵。

明代的書畫、古玩、典籍藏品市場除有固定商肆及臨時集市兩種交易外，還有許多遊賈販商走街穿巷地做買賣。遊賈的蹤跡遍及城鎮鄉村，他們交易的方式十分靈活。李日華的《味水軒日記》記載不少攜物登門求客的遊賈，其中以姓為稱的有夏賈、蘇賈、鍾賈；另有徽賈、杭賈、湖賈、上海賈人是以地為稱的。夏賈是李家的常客，上門次數最多。從這些記載看，遊賈係在城市與鄉鎮間穿梭往來，成為城裏的商肆和集市貿易之外的補充。他們和一些收藏家保持經常性的聯繫，為他們上門服務。

在這種時代風潮影響下，連僧道也加入市場的行列，擺起了書畫和古玩、典籍攤子，蘇州虎丘山就是一個例子。對此官府並不限制，而且公然舉辦市場。文人士大夫則優遊其中，挑選精品。如前引李日華《味水軒日記》杭州昭慶寺的擺攤。

到了明中葉以後，隨著商業蓬勃發展和社會觀念變化，人們對於書畫、古玩、典籍文物的看法也有了相應的變化。雖然，書畫、古玩、典籍收藏和鑑賞仍是清遠雅致的生活方式，但其中的商業因素也逐漸增加，除了越來越多商人投身古玩市場外，置身其中的文人雅士也不諱言利，在享受品味的同時，也給文人帶來豐厚的利益。

隨著書畫作品的豐富多彩和人們對書畫藝術品欣賞要求的需要，書畫作品開始出現作偽的現象。作偽的手段方法各式各樣，比較普遍的如改款、添款、仿造、別人代筆本人書款加蓋印章等等情況。結果，使得古玩商品衍生出鑑價不易的另一項特徵。因此，其交易特性自然與一般商品不同，極需有專業人士來進行鑑定真偽、標訂價格等工作。書畫、古玩、典籍市場的繁榮，進而在鑑定及鑑價方面造就了許多就業機會。不少具有相當文化程度和藝術素養的人投入到書畫、古玩、典籍市場，職業化或半職業化地從事書畫、古玩、典籍的鑑定工作，這也是晚明時代很具有特色的社會現象，是值得探研的生活文化史領域之一。

第八章　結　論

　　詩文、書畫、鑑賞向爲傳統中國文人所擅長，倚詩文書畫、器物玩賞、山水攬勝寄託人生，也非明代文人首創。然而明人好尚書畫古玩典籍、或說「好事」，而競相以收藏相誇飾的時代現象，則非前代所能及；明人爲展現其「典藏之豐」，致力於收羅各種文玩器物，每每「傾其所有」之舉，這樣的氣魄也非前朝可比。明人爲確保其所有典藏爲「眞品」，提昇鑑賞辨僞能力，則成爲明代文人的必備能力之一；而爲提升鑑賞能力，觀摩與學習有其必要性。與志趣相投的文友相與討論、學習，「挾所藏以往」彼此相互觀摩、甚至交換收藏，不但增進鑑賞能力，更成爲朋友往來聚會的焦點之一。當然這種的風尚，必自經濟豐厚之地伊始。

　　在中國歷史發展的長河中，明代中葉之後，社會經濟逐漸繁榮，人們在物質生活逐步提升以後，很多稍具文化素養和社會地位的商賈貴冑、文人雅士，爲了提高精神生活，追求環境的清越雅緻，都喜歡在家中佈置擺飾一些書畫和古玩、典籍，因而每有收藏書畫古玩典籍的強烈欲望，求購收集的行動也相當的積極。而知識階層所謂的「好古」即是爲了有別於潮流俗情，並展現出個人具有古人清雅高潔的人格特質，從生活的、興趣的取向開始著手，於有明一代，這其中顯然也多少帶有炫耀身分、地位、財富、學養與鑑賞品味成分。「好古」的物件，雖說由文人「博古」〔註1〕的程度收藏的興趣而定，然而在這樣一股流行時尚蔚爲風潮之氣氛帶領之下，則不免有人云亦云、隨波逐流的附庸情況出現。茲將本文主題鑑賞生活中的鑑賞活動（外緣）與鑑

〔註 1〕 成怡夏，《從晚明城市文化看陳洪綬畫中的隱逸人物 —— 以「隱居十六觀圖」爲中心》（新竹：國立清華大學歷史研究所碩士論文，1997 年 6 月），頁 41。

賞自娛（內緣），以五個層次析類綜述如次。

（一）鑑賞是社交生活的媒介：明中葉以後，由於工商業普遍發達，新興階層逐漸在社會上形成；社會發展成熟，改變也是無可避免的，原有的傳統保守的思想及生活方式，已屆轉變的臨界點；社會風氣趨於放任浮飾，政治上失意的文人，卻可以從此找到自我解脫的途徑。士人經常定期或不定期地舉行集會活動，活動的型態與內容不乏以鑑賞古書畫、藏列古器物為主。藉著友朋的集會結社，以書畫、古玩、典籍為藥引，抒發個人於政治上、生活上、抑或人生目標上的困惑以及不順遂，在這些場合中，文人之間的交流不限於對鑑賞觀點交流，情感的交流與投射實為一大目的。例如顧元慶就以各種珍貴版本的圖書自娛。明代文人在日常生活中以透過互相拜訪或集會結社等方式進行書法、繪畫、古玩、典籍的鑑賞活動，而且文人之間交換與贈送收藏品，還可以見識到自己未藏的傳世真品。另外明人鑑賞活動在社會群體當中，是一種社交的活動並藉此建立相互依倚的關係網絡。

（二）鑑賞是經濟生活的憑藉：明朝中葉以後，手工業及商品經濟日益發展，造成城鎮繁榮景象，也影響江南的蘇州、杭州、鎮江、湖州、嘉興、常州、松江、南京、揚州等地區。〔註2〕奢豪的風氣帶來講究器物的精緻並追求物質欲望的滿足，除了花錢購買之外還需下功夫研究鑑賞品的真偽及特色。鑑賞生活需要經濟、學養作為基礎，而明代鑑賞活動繁盛的江南八府，正符合這些條件。

成化、弘治以後，社會經濟日趨安定富裕，而器物玩賞，最足以呈顯社會的好尚時潮與測候經濟的商品動向，同時也是文人取得社會地位，以及展現個人才華、財富的藉助物之一。〔註3〕於是在富裕社會的推波之下，器物玩賞成為名流富賈、文人閒士的重要活動；在這種背景下鑑賞文物的買賣市場擴大，珍藏、賞鑑與保值文物的搜集，利潤極高，對收藏者而言「真跡」成為交易買賣的最大重點。然因社會尚古的風氣鼓勵了仿古的技巧，書法、繪畫、古玩、典籍的仿古，廣受歡迎；物極必反，由於作偽造假的盛行，使得對書法、繪畫、古玩、典籍的鑑別有了更高的要求，這是收藏、鑑賞和買賣的前提和關鍵。書畫、古玩、典籍的買賣在明代十分常見，除導致鑑賞能力要求的提昇，更使得這類的活動非常活躍，這也帶來豐富的財源；有人因買

〔註2〕《晚明性靈小品研究》，頁106。

〔註3〕《明人飲茶生活文化》，頁12。

賣古董獲利，也有人因鑑賞能力而成鉅富。

　　當然像項元汴這樣家世富有，沒有經濟壓力之下純為喜愛、鑑賞，毫無憂慮地去購買、收藏的也不少；但更多文人因為家族變故、子孫守不住祖業、生活窘困情況下，變賣藏品亦時有發生，原先價值匪淺的藏品，常常以賤價求售。商人參與收藏和鑑賞活動畢竟與文人士大夫不同，他們的首要目的仍然是出於牟利，但是由於他們本身有一定的基本素養，以及與文人往來相親增添自己的鑑賞能力，更強化獲利的豐厚。

　　（三）鑑賞是知識生活的積累：江南地區文化發達，知識階層的密度相對較高；知識份子擁有共同的清雅生活興致，他們經常互相來往、鑑賞書畫及古玩典籍。明代的知識份子深受儒家影響，得志之時凡是不關國計民生，皆是可有可無的；一旦宦海失意，鑑賞世界便成為排遣胸懷的主要物件之一。中國文人自古以來本就注重品行清雅，品評書法、繪畫、古玩、典籍，這就是進入鑑賞的一種過渡階段。

　　明人著述中，不僅紀錄書畫、古玩、典籍的歷史掌故，尤其喜好書寫書畫、古玩、典籍的題識，這種書寫方式與鑑賞知識發生聯繫。不但有助於時人及後世對於作品背景的瞭解，也有助於客觀的衡定標準。明代文人大多具有一定的鑑賞素養和學識，運用於評賞觀摩的辨識上，對一些有疑問的書畫、古玩、典籍進行鑑別。臨摹、偽作、代筆情況在當時很普遍，甚至知名的鑑賞家也真偽難辨；因此書畫、古玩、典籍的收藏、賞玩、購買、交換就必須經過鑑定這一關卡的檢驗。然而鑑定需要專業知識和經驗，因此文人平時對書畫古玩典籍知識的熟悉，恰好派上用場，專門為人鑑定書畫和古玩典籍的真偽，這也就形成了一個專門的職業，而此專門的職業又深化了鑑賞的知識生活。

　　（四）鑑賞是性靈生活的藥引：明人居家生活重視清雅的樂趣，無論對生活悠然從容的要求，或是反思政治的浮沉反覆，不同的心態卻造就共同休閒娛樂生活樣式。焚香、試茶、鼓琴、校書、習畫、臨帖、賞玩、看花、聽雨……等隨處可見，而鑑賞在當時則成為崇高生活與品味的代稱。對書法、繪畫、古玩、典籍的鑑賞不但為明代文人提供了入世性靈生活的藥引，也是求得一帖清逸境界的良方。在鑑賞生活中，理性與感性，充分交互作用，使得鑑賞者與被鑑賞品雙方達到物我兩忘，主客交融的性靈境界。再加上一群具有相同品味的至友相互切磋，又使鑑賞生活更趨於真善美；明代文人雅士詩文聚會，不僅表達出個人清雅脫俗的性格，知交友人間時常互相造訪，在

焚香品茗中，鑑賞書畫、古玩、典籍，更是賓主盡歡的精神饗宴。

明代文人對性靈生活的要求，較之其他朝代來看，實普及且深入許多。明人追求清雅、古意、又饒富個人品味的性靈生活取向，因此他們對於自己的生活環境皆十分在意，佈置擺飾不遺餘力。力求營造一個既溫煦親切充滿學養，而又格調高遠清幽的脫俗境界，坐臥其間把玩賞鑑、如與古人相晤對，既能享受生活樂趣更是陶冶性靈的良方。

（五）鑑賞是自娛生活的樂地：明代文人的社會生活中，鑑賞書畫、古玩、典籍是價值與審美觀念的呈顯，也是浮世生活寄託、自娛的重心。明人對「自娛生活」的觀念或內涵雖然人人不盡相同；但是將「鑑賞」收藏品之鑑別與賞玩，視同自娛的主體之一則毫無疑義。明人居家生活中恆以清靜恬適為前提，「鑑賞」是個人的感覺與感情，均是藉由文物而喚起的個人經驗，又將此喚起之經驗置入於物件之品物中。所以明人的鑑賞不僅是一種提升生活的品味，寄託生活樂趣的活動，同時又賦有結交朋友，與同好心靈交融的功能意義存在，藉著鑑賞自娛娛人，人與人的交往互動，人生因此充滿驚喜。

明代文人喜歡建造「書畫舫」，滿載生平得意之收藏品，或者沿河隨意行去，或者邀請有名的鑑賞家登舟切磋，更是一種具有時代性的水上自娛生活方式。另外文人特意邀請友人攜來收藏品，至其收藏室共同品玩也是一種自娛娛人的生活樣式。文人投身於鑑賞生活，無論是感官知覺的充分滿足、物質生活的無虞、休閒娛樂的愜意悠哉等，均為人生重要之事，於是鑑賞書畫、古玩、典籍除為興趣、嗜好、知識之外，並倚之為自娛生活的主要構成部分。

明代文人透過鑑賞活動，豐富其社交生活的領域；經濟繁榮支撐明人古玩文物的商品市場，也成為部分明人經濟生活的來源；而明人在收藏、鑑賞的生活中，也累積豐厚的鑑賞知識及涵養；這些鑑賞知識生活的累積，又成為性靈生活的藥引；更是明人自娛生活樂地的主要源頭之一端。

參考書目

一、史　料

（一）一　般

1. 南宋‧劉義慶編、梁‧劉孝標注，《世說新語》，臺北：藝文印書館影印，1974 年 4 月三版。

2. 唐‧王維撰、宋‧劉辰翁評、明‧顧起經注，《王集詩畫評》，《類箋唐王右丞詩集》一〇卷、《文集》四卷、《外編》一卷、《年譜》一卷、《唐諸家同詠集》一卷、《贈題集》一卷、《歷朝諸家王右丞詩畫鈔》一卷，《四庫全書存目叢書》子部，九冊。

3. 唐‧張彥遠，《歷代名畫記》，一〇卷，《叢書集成新編》，五三冊，臺北：新文豐公司出版社，1985 年版。

4. 宋‧孟元老，《東京夢華錄》，臺北：臺灣商務印書館，1971 年 1 月初版，據人人文庫本。

5. 明‧于慎行，《穀山筆塵》，一八卷，《元明史料筆記叢刊》，北京：中華書局，1997 年 11 月一版二刷。

6. 明‧文徵明，《文待詔題跋》，二卷，《中國書畫全書》三冊，上海：上海書畫出版社，1992 年 10 月一版。

7. 明‧文震亨，《長物志》，一二卷，《叢書集成新編》，四八冊，臺北：新文豐出版公司，出版時間不詳。

8. 明‧王一槐，《玉唾壺》，二卷，《四庫全書存目叢書》子部，九六冊，成都：巴蜀書社，1992 年一版一刷，據北京圖書館藏明抄本影印。

9. 明‧王士性，《廣志繹》，六卷，《元明史料筆記叢刊》，北京：中華書局，1981 年 12 月一版。

10. 明‧王世貞，《古今法書苑》，《中國書畫全書》五冊，上海：上海書畫出

版社，1992 年 10 月一版。

11. 明・王世貞，《觚不觚錄》，一卷，《叢書集成續編》，八五冊，臺北：新文豐出版公司，1985 年，據《寶顏堂秘笈本》排印。

12. 明・王時敏，《王奉常書畫題跋》，《中國書畫全書》七冊，上海：上海書畫出版社，1992 年 10 月一版。

13. 明・王紱，《書畫傳習錄》，四卷，《中國書畫全書》三冊，上海：上海書畫出版社，1992 年 10 月一版。

14. 明・王紱，《書畫續錄》，《中國書畫全書》三冊，上海：上海書畫出版社，1992 年 10 月一版。

15. 明・王錡，《寓圃雜記》，《元明史料筆記叢刊》，北京：中華書局，1997 年 11 月一版二刷。

16. 明・王鏊，《震澤編》，八卷，《四庫全書存目叢書》史部，二二八冊，據南京圖書館藏明弘治十八年（1505）林世遠刻本影印。

17. 明・朱存理，《珊瑚木難》，八卷，《中國書畫全書》三冊，上海：上海書畫出版社，1992 年 10 月一版。

18. 明・朱存理撰、趙琦玠編，《鐵網珊瑚》，二○卷，《中國書畫全書》三冊，上海：上海書畫出版社，1992 年 10 月一版。

19. 明・朱孟震，《河上楮談》，《四庫全書存目叢書》子部，一○四冊，據明萬曆刻本影印。

20. 明・朱國禎，《湧幢小品》，北京：文化藝術出版社，1998 年 8 月一版。

21. 明・朱隗輯，《明詩平論》二集，二○卷，《四庫禁燬書叢刊》集部，一六九冊，據中國社會科學院文學研究所圖書館藏清初刻本影印。

22. 明・何良俊，《四友齋書論》，《中國書畫全書》三冊，上海：上海書畫出版社，1992 年 10 月一版。

23. 明・何良俊，《四友齋叢說》，三八卷，《元明史料筆記叢刊》，北京：中華書局，1959 年 4 月一版。

24. 明・何喬遠，《名山藏》，一○九卷，《四庫禁燬書叢刊》史部，四六冊，據北京大學圖書館藏明崇禎刻本影印。

25. 明・佚名，《十百齋書畫錄》，《中國書畫全書》七冊，上海：上海書畫出版社，1992 年 10 月一版。

26. 明・宋鳳翔，《秋涇筆乘傳略》，一卷，《百部叢書集成》，臺北：藝文印書館，1971 年初版，據《學海類編》十九本影印。

27. 明・吳升，《大觀錄》，二○卷，《中國書畫全書》八冊，上海：上海書畫出版社，1992 年 10 月一版。

28. 明・吳靖盛，《地圖綜要》，三卷，《四庫禁燬書叢刊》史部，十八冊，據

北京師範大學圖書館藏明末朗潤堂刻本影印。

29. 明‧吳應箕，《樓山堂集》，二七卷，《四庫禁燬書叢刊》集部，一一冊。

30. 明‧吳麟徵，《家誡要言》，一卷，《叢書集成新編》三三冊，臺北：新文豐出版公司，1985 年初版，據《學海類編》本排印。

31. 明‧李日華，《六研齋筆記》，十二卷，臺北：國家圖書館藏，據明啓禎間原刊本。

32. 明‧李日華，《紫桃軒又綴》，三卷，《李竹嬾先生說部全書》，臺北：國家圖書館藏，明啓禎間檇李李氏家刊清康熙乙丑（二十四年，1685）修補本。

33. 明‧李日華，《紫桃軒雜綴》，三卷，《李竹嬾先生說部全書》，臺北：國家圖書館藏，明啓禎間檇李李氏家刊清康熙乙丑（二十四年，1685）修補本。

34. 明‧李日華，《續竹嬾畫賸》，一卷，《四庫全書存目叢書》子部，七二冊，據清華大學圖書館藏明刻本影印。

35. 明‧李日華、鄭琰，《梅墟先生別錄》，二卷，《四庫全書存目叢書》史部，八五冊，據中國科學院圖書館藏明天啓三年（1623）玄白堂影印。

36. 明‧李東陽、周寅平點校，《李東陽集‧文後稿》，長沙：嶽麓書社，1985 年 11 月第一版。

37. 明‧李詡，《戒庵老人漫筆》，八卷，北京：中華書局，1982 年 2 月一版。

38. 明‧李夢陽，《空同集》，六四卷，《四庫全書薈要》集部，七〇冊，臺北：世界書局，1988 年 2 月初版，據摛藻堂四庫全書薈要本影印。

39. 明‧沈德符，《萬曆野獲編》，三〇卷、補遺四卷，《元明史料筆記叢刊》，北京：中華書局，1959 年 2 月一版。

40. 明‧沈德潛，《說詩晬語》，二卷，《清詩話》，臺北：明倫出版社，出版時間不詳。

41. 明‧汪珂玉，《珊瑚綱》，《影印文淵閣四庫全書本》，臺北：臺灣商務印書館，1986 年初版。

42. 明‧汪顯節，《繪林題識》，一卷，《四庫全書存目叢書》子部，七二冊，據涵芬樓影印明萬曆刻夷門廣牘本影印。

43. 明‧周亮工，《尺牘新抄》，《叢書集成新編》，臺北：新文豐出版公司，1985 年初版。

44. 明‧周亮工，《賴古堂書畫跋》，《中國書畫全書》七冊，上海：上海書畫出版社，1992 年 10 月一版。

45. 明‧周履靖，《夷門廣牘》，一〇六卷，北京：書目文獻出版社，不著出版年月，據明萬曆刻本景印。

46. 明·姚翼，《玩畫齋雜著編》，八卷，《四庫全書存目叢書》集部，一八八冊，據北京圖書館藏明隆慶萬曆間自刻本影印。

47. 明·胡應麟，《少室山房筆叢》，四八卷，《叢書集成》，一〇冊，據《廣雅叢書》排印。

48. 明·范濂，《雲間據目抄》，五卷，《叢書集成三編》，八三冊，臺北：新文豐出版公司，1997 年 3 月初版。

49. 明·郁逢慶，《郁氏書畫題跋記》，十二卷，《中國書畫全書》四冊，上海：上海書畫出版社，1992 年 10 月一版。

50. 明·郁逢慶，《書畫題跋記》，十二卷，臺北：國家圖書館藏，據清翁方綱手校并題記。

51. 明·唐志契，《繪事微言》，二卷，臺北：國家圖書館藏四庫全書珍本初集，子部八冊。

52. 明·夏原吉等，《世宗實錄》，臺北：中央研究院歷史語言所，1965 年 3 月初版。

53. 明·夏原吉等，《明實錄》，三〇四五卷，臺北：中央研究院歷史語言所校勘，中央研究院歷史語言所出版，1970 年 9 月初版，據北京圖書館紅格鈔本微捲景印。

54. 明·夏雲鼎輯，《前八大家詩選》，八卷，《四庫禁燬書叢刊》集部，一三八冊，據遼寧省圖書館藏，清康熙二十一年（1682）季正爵刻本影印。

55. 明·孫鑛，《書畫題跋》，三卷，《中國書畫全書》三冊，上海：上海書畫出版社，1992 年 10 月一版。

56. 明·徐允祿，《思勉齋文集》，一二卷，《四庫全書禁燬書叢刊》集部，一六三冊，據上海圖書館藏清順治刻本影印。

57. 明·袁宏道，《瓶花齋集》，一〇卷，臺北：中央研究院歷史語言所藏，明萬曆間袁氏書種堂校刊本。

58. 明·袁宏道，《瓶花齋雜錄》，一卷，《四庫全書存目叢書》子部，一〇八冊，據江西省圖書館藏涵芬樓影印清道光十一年（1831）六安晁氏木活字學海類編本本影印。

59. 明·袁中道，《游居柿錄》，上海：上海遠東出版社，1996 年 12 月一版。

60. 明·高濂，《雅尚齋尊生八牋》，一九卷，北京：書目文獻出版社，不著出版年月，據明萬曆十九年（1591）自刻本縮印。

61. 明·莫雲卿，《論書》，《明清書法論文選》，上海：上海書店出版社。

62. 明·曹昭，《格古要論》，三卷，《夷門廣牘》，臺北：國家圖書館藏，據民國 29 年（1940）上海商務印書館影印明萬曆刊本。

63. 明·屠隆，《考槃餘事》，四卷，《廣百川學海》本。

64. 明・屠隆，《畫箋》，一卷，《美術叢書初集》，上海：神州國光社，1928 年初版。

65. 明・張大復，《梅花草堂集筆談》，一四卷，《四庫全書存目叢書》子部，一○四冊，據中國科學院圖書館藏明崇禎三年（1630）刻清順治十二年（1655）補修本影印。

66. 明・張丑，《瓶花譜》，一卷，《美術叢書》，二集第十輯三冊，上海：神州國光社，據寶顏堂秘笈本排印。

67. 明・張丑，《真迹日錄》，五卷，《中國書畫全書》四冊，上海：上海書畫出版社，1992 年 10 月一版。

68. 明・張丑，《清河書畫舫》，一二卷，《中國書畫全書》，學海出版社，1975 年 5 月一版。

69. 明・張丑，《歷代書畫舫》，臺北：國家圖書館藏，據民國 15 年（1926）錦文堂石印本。

70. 明・張羽，《靜菴張先生詩集》，卷，《四庫全書存目叢書》集部，二六冊，據。

71. 明・張岱，《陶庵夢憶》，八卷，《叢書集成新編》，八九冊，臺北：新文豐出版公司，1985 年初版。

72. 明・張岱，《石匱書》，二○八卷，《續修四庫全書》史部，三二○冊，據南京圖書館藏稿本影印。

73. 明・張萱，《西園聞見錄》，一○七卷，收錄於《明代傳記叢刊》，臺北：明文書局，1991 年 1 月初版。

74. 明・張應文，《清祕藏》，二卷，《學海類編》本，據翠琅玕館叢書影印。

75. 明・張應文，《清祕藏》，二卷，《觀賞彙錄》，臺北：世界書局，1988 年 11 月四版。

76. 明・張瀚，《松窗夢語》，八卷，《元明史料筆記叢刊》，北京：中華書局，1985 年 5 月一版一刷。

77. 明・梁巘，《評書帖》，一卷，《歷代書法論文選》，上海：上海書畫出版社，1979 年 10 月一版。

78. 明・都穆，《寓意編》，一卷，《顧代明朝四十家小說》，臺北：國家圖書館藏明嘉靖間長洲顧氏刊本。

79. 明・陳子龍、徐孚遠、宋徵璧等編，《明經世文編》，五○四卷、補遺四卷，北京：中華書局，1987 年 3 月一版二刷。

80. 明・陳汝錡，《甘露園短書》，一一卷，《四庫全書存目叢書》子部，八七冊，據中國人民大學圖書館藏明萬曆三十八年（1610）陳邦瞻刻清康熙六年（1667）劉應人重修本影印。

81. 明・陳恂，《餘庵雜錄》，《百部叢書集成》二九冊，石家莊：河北教育出

版社，1995 年 11 月一版。

82. 明‧陳道，《禪寄筆談》，一○卷，《四庫全書存目叢書》子部，一○三冊，據北京圖書館藏明萬曆二十一年（1593）自刻本影印。

83. 明‧陳繼儒，《太平清話》，四卷，《四庫全書存目叢書》子部，二四四冊，據首都圖書館藏明萬曆繡水沈氏刻寶顏堂秘笈本影印。

84. 明‧陳繼儒，《見聞錄》，一卷，《四庫全書存目叢書》子部，二四四冊。

85. 明‧陳繼儒，《佘山詩話》，三卷，《百部叢書集成‧學海類編》，臺北：藝文印書館印行。

86. 明‧陳繼儒，《妮古錄》，四卷，《四庫全書存目叢書》，子部一一八冊，據清華大學圖書館藏明萬曆繡水沈氏刻寶顏堂祕笈本。

87. 明‧陳繼儒，《岩棲幽事》，一卷，《四庫全書存目叢書》子部，一一八冊，據清華大學圖書館藏明萬曆繡水沈氏刻寶顏堂祕笈本影印。

88. 明‧陳繼儒，《書畫史》，《廣百川學海》，臺北：新興書局，1970 年 7 月初版，據明刻本景印。

89. 明‧陳繼儒，《筆記》，卷二，《四庫全書存目叢書》子部，一四八冊，據清華大學圖書館藏明萬曆繡水沈氏刻寶顏堂密笈本影印。

90. 明‧陸紹珩，《醉古堂劍掃》，一二卷，：臺北：中央研究院台史所藏，據日本平安書鋪本。

91. 明‧焦周，《焦氏說楛》，七卷，《續修四庫全書》子部，一一七四冊，據北京大學圖書館藏明萬曆刻本影印。

92. 明‧焦竑，《玉堂叢語》，八卷，《元明史料筆記叢刊》，北京：中華書局，1981 年 7 月一版一刷。

93. 明‧焦竑，《焦氏筆乘》，六卷，《四庫全書存目叢書》子部，一○七冊，據上海師範大學圖書館藏明萬曆三十四年（1606）謝與棟刻本影印。

94. 明‧閔元京、凌義渠輯，《湘煙錄》，一六卷，《四庫禁燬書叢刊》集部，一四五冊，據北京大學圖書館藏明天啟刻本影印。

95. 明‧項元汴，《蕉窗九錄》，《四庫全書存目叢書》子部，一一八冊，1995 年 9 月初版，據江西省圖書館藏涵芬樓影印清道光十一年六安晁氏木活字學海類編本影印。

96. 明‧項穆，《書法雅言》，一卷，《中國書畫全書》四冊，上海：上海書畫出版社，1992 年 10 月一版。

97. 明‧馮夢禎，《快雪堂集》，六四卷，《四庫全書存目叢書》集部‧一六四冊，台南：莊嚴文化事業有限公司，1997 年 6 月初版，據北京大學圖書館藏明萬曆四十四年黃汝亨朱之蕃等刻本影印。

98. 明‧馮夢禎，《快雪堂漫錄》，一卷，《四庫全書存目叢書》，子部二四七冊。

99. 明·黃克纘，《福建叢書》第一輯，揚州：江蘇廣陵古籍刻印社，1997年3月第一版，據福建師範大學圖書館藏善本景印。

100. 明·黃克纘，《數馬集》，《福建叢書》第一輯，揚州：江蘇廣陵古籍刻印社，1997年3月第一版，據福建師範大學圖書館藏善本景印。

101. 明·黃省曾，《吳風錄》，一卷，《叢書集成新編》，九一冊，據百陵本影印。

102. 明·黃瑜，《雙槐歲鈔》，一○卷，《元明史料筆記叢刊》，北京：中華書局，1999年12月一版一刷。

103. 明·董其昌，《骨董十三說》，《叢書集成續編》，九四冊，臺北：新文豐出版公司，1989年，據靜園叢書本排印。

104. 明·董其昌，《畫禪室隨筆》，一六卷，《觀賞匯錄》上，臺北：世界書局，1988年11月四版。

105. 明·楊慎，《墨池璝錄》，四卷，《百部叢書集成》，三七冊，臺北：藝文印書館，1966年版。

106. 明·費元祿，《甲秀園集》，《四庫禁毀書叢刊》集部，六二冊，北京：北京出版社，2000年1月出版，據北京大學圖書館藏明萬曆刻本影印。

107. 明·費瀛，《大書長語》，《明清書法論文選》，上海：上海書店出版社。

108. 明·詹景鳳，《詹東圖玄覽編》，《中國書畫全書》四冊，上海：上海書畫出版社，1992年10月一版。

109. 明·趙世顯，《趙氏連城》，一八卷，《四庫全書存目叢書》子部，一○七冊，據北京圖書館藏明鈔本影印。

110. 明·趙宧光，《寒山帚談》，二卷，《明清書法論文選》，上海：上海書店出版社，1994年一版。

111. 明·蔡復一，《茶事詠》，《中國茶書全集》，東京：汲古書院，1988年12月。

112. 明·劉侗、于奕正，《帝京景物略》，八卷，《四庫全書存目叢書》史部，二四八冊，據天津圖書館藏明崇禎刻本。

113. 明·樂純，《雪菴清史》，五卷，《四庫全書存目叢書》子部，一一一冊，據北京圖書館藏明書林李少泉刻本影印。

114. 明·談遷，《棗林雜俎》，六卷，《叢書集成續編》，二一四冊，臺北：新文豐公司出版社，據張氏適園叢書本影印。

115. 明·鄭元勳輯，《媚幽閣文娛二集》，《四庫禁燬書叢刊》集部，一七二冊，據北京大學圖書館中國科學院圖書館藏明崇禎刻本影印。

116. 明·謝肇淛，《五雜俎》，臺北：新興書局，1971年5月初版，據明萬曆戊申年（1608）刻本影印。

117. 明・豐坊，《童學書程》，《明清書法論文選》，上海：上海書店出版社，1994 年一版。

118. 明・羅鶴，《應菴隨錄》，一四卷，《四庫全書存目叢書》子部，一〇四冊，據中山大學圖書館藏明萬曆刻本影印。

119. 明・顧起元，《客座贅語》，一〇卷，《元明史料筆記叢刊》，北京：中華書局，1997 年 11 月一版。

120. 明・顧復，《平生壯觀》，一〇卷，《藝術賞鑑選珍續輯》，臺北：漢華文化事業公司，1971 年 5 月初版，據北平莊氏洞天山堂藏清仿宋精鈔本影印。

121. 清・余懷，《板橋雜記》，《四庫全書存目叢書》子部，二五三冊，清華大學圖書館藏據清康熙刻說鈴本影印。

122. 清・李桓，《國朝耆獻類徵初編》，《清代傳記叢刊》一八九冊，臺北：明文書局，1985 年 5 月初版。

123. 清・屈大均，《廣東新語》，二八卷，北京：中華書局，1985 年版一版一刷。

124. 清・姚廷遴，《歷年記》，三卷，上海：上海人民出版社，1982 年版。

125. 清・孫承澤，《庚子銷夏記》，徐娟主編，《中國歷代書畫藝術論著叢編》，北京：中國大百科全書出版社，1997 年 5 月一版。

126. 清・高士奇，《江村銷夏錄》，三卷，《文淵閣四庫全書》，八二八冊。

127. 清・張廷玉等，《明史》，三三二卷，北京：中華書局，1974 年 4 月一版一刷。

128. 清・黃宗羲編，《明文海》，北京：中華書局，1987 年 2 月一版一刷，據北京圖書館藏涵芬樓鈔本影印。

129. 清・葉德輝，《書林清話》，臺北：文史哲出版社，1973 年 12 月初版。

130. 清・談遷，《國榷》，《續修四庫全書》史部，三六〇冊。

131. 清・葉昌熾，《藏書紀事詩》，七卷，《叢書集成新編》，臺北：新文豐出版公司，1985 年初版。

132. 清・潘介祉，《明詩人小傳稿》，臺北：國家圖書館，1986 年版。

133. 清・錢泳，《履園叢話》，二四卷，北京：中華書局，1979 年 12 月一版。

134. 清・錢謙益，《列朝詩集小傳》，八一卷，上海：古典文學出版社，1957 年 11 月一版一刷。

（二）文　集

1. 明・文德翼，《求是堂文集》，一八卷，《四庫禁燬書叢刊》集部，一四一冊，據天津圖書館藏明末刻本影印。

2. 明・文徵明、周道振輯校，《文徵明集》，三五卷，上海：上海古籍出版

社，1987 年 10 月第一版。

3. 明・王心一，《蘭雪堂集》，六卷，《四庫禁燬書叢刊》集部，一〇五冊，據中國科學院圖書館藏清乾隆刻本影印。

4. 明・王在晉，《越鑴》，二一卷，《四庫禁燬書叢刊》集部，一〇四冊，北京：北京出版社，2000 年一版，據明萬曆三十九年刻本

5. 明・王恕，《王端毅公文集》，九卷，《四庫全書存目叢書》集部，三六冊，據北京大學圖書館藏明嘉靖三十一年（1552）喬世寧刻本影印。

6. 明・王俊，《王文肅公集》，一二卷，《四庫全書存目叢書》集部，三六冊，據上海圖書館藏明正德刻本影印。

7. 明・王穉登，《王百穀集》，三九卷，《四庫禁燬書叢刊》集部，一七五冊，據中國科學院圖書館北京大學圖書館藏明刻本影印。

8. 明・王寵，《雅宜山人集》，一〇卷，臺北：國家圖書館藏明嘉靖丁酉（十六年）吳君王氏原刊本。

9. 明・朱吉，《三畏齋集》，二卷，《四庫全書存目叢書》集部，二六冊，據復旦大學圖書館藏清鈔本影印。

10. 明・朱長春，《朱太復文集》，五二卷，《四庫禁燬書叢刊》集部，八三冊，據中國科學院圖書館浙江圖書館藏明萬曆刻本影印。

11. 明・何白，《汲古堂集》，二八卷，《四庫禁燬書叢刊》集部，一七七冊，據北京圖書館藏明萬曆刻本影印。

12. 明・何良俊，《何翰林集》，二八卷，《四庫全書存目叢書》集部，一四二冊，據中國社會科學院文學研究所藏明嘉清四十四（1565）年何氏香嚴精舍刻本。

13. 明・李日華，《竹懶畫媵》，一卷、續一卷，《李竹嬾先生說部全書》臺北：國家圖書館藏，據明啓禎間橋李李氏家刊清康熙乙丑（二四年）（1685）修補本。

14. 明・李日華，《恬致堂集》，四〇卷，《明代藝術家集彙刊》續集，臺北：國家圖書館，1971 年 10 月初版。

15. 明・李日華，《墨君題語》，一卷，《李竹嬾先生說部全書》，臺北：國家圖書館藏，明啓禎間橋李李氏家刊清康熙乙丑（二十四年）修補本。

16. 明・李日華撰、屠友祥校注，《味水軒日記》，八卷，上海：上海遠東出版社，1996 年 12 月一版。

17. 明・李光元，《市南子》，二二卷，《四庫禁燬書叢刊》集部，一〇五冊，據中國科學院圖書館藏明崇禎刻本影印。

18. 明・李承箕，《大崖李先生詩集》，二〇卷，《四庫全書存目叢書》集部，四三冊，據湖北省圖書館藏明正德五年（1131）吳廷舉刻本影印。

19. 明・李流芳，《媚幽閣文娛》初集，九卷，《四庫禁燬書叢刊》集部，一

七二冊，據北京大學圖書館中國科學院圖書館藏明崇禎刻本影印。

20. 明・李開先，《李中麓閒居集》，一二卷，《四庫全書存目叢書》集部，九二冊，台南：莊嚴文化事業有限公司，1997 年 6 月初版，據南京圖書館藏明嘉靖至隆慶刻本影印。

21. 明・李維楨，《大泌山房集》，一三四卷，《四庫全書存目叢書》集部，一五三冊，據北京師範大學圖書館藏明萬曆三十九年（1611）刊本。

22. 明・李默，《群玉樓稿》，七卷，《四庫全書存目叢書》集部，七七冊，據浙江圖書館藏明萬曆元年（1573）李培刻本印。

23. 明・茅元儀，《石民四十集》，九八卷，《四庫禁燬書叢刊》集部，一〇九冊，據北京圖書館藏明崇禎刻本影印。

24. 明・沈守正，《雪堂集》，一〇卷，《四庫禁燬書叢刊》集部，七〇冊，據中國科學院圖書館藏明崇禎沈尤含等刻本影印。

25. 明・沈懋孝，《長水先生文鈔》，二四卷，《四庫禁燬書叢刊》集部，一五九冊，明萬曆刻本。

26. 明・卓發之，《漉籬集》，二五卷，《四庫禁燬書叢刊》集部，一〇七冊，據北京圖書館藏明崇禎傳經堂刻本影印。

27. 明・祁順，《巽川祁先生文集》，一六卷，《四庫全書存目叢書》集部，三七冊，據東北師範大學圖書館藏清康熙二年（1663）在茲堂刻本影印。

28. 明・姜寶，《姜鳳阿文集》，三八卷，《四庫全書存目叢書》集部，一二八冊，據北京大學圖書館藏明萬曆刻本影印。

29. 明・姚希孟，《公槐集》，六卷，《四庫禁燬書叢刊》集部，一七九冊，據北京圖書館藏明崇禎張叔籟等刻清閟全集本影印。

30. 明・姚希孟，《松癭集》，二卷，《四庫禁燬書叢刊》集部，一七九冊，據北京圖書館藏明崇禎張叔籟等刻清閟全集本影印。

31. 明・姚淑，《海棠居初集》，一卷，《四庫禁燬書叢刊》集部，一一冊，據民國吳興氏刻《求恕齋叢書》本。

32. 明・胡維霖，《胡維霖集》，三四卷，《四庫禁燬書叢刊》集部，一六四冊，據江西圖書館藏明崇禎刻本影印。

33. 明・郎瑛，《七修類稿》，五一卷，北京：文化藝術出版社，1998 年 8 月一版。

34. 明・范允臨，《輸寥館集》，八卷，《四庫禁燬書叢刊》集部，一〇一冊，據上海圖書館藏清初刻本影印。

35. 明・范鳳翼，《范勛卿詩集》，六卷，《四庫禁燬書叢刊》集部，一一二冊，據北京圖書館北京大學圖書館藏明崇禎刻本影印。

36. 明・孫慎行，《玄晏齋集》，五種，《四庫禁燬書叢刊》集部，一二三冊，據北京大學圖書館藏明崇禎刻本影印。

37. 明‧徐允祿，《思勉齋文集》，一二卷，《四庫禁燬書叢刊》集部，一六三冊，據上海圖書館藏清順治刻本影印。

38. 明‧徐渭，《徐文長文集》，三〇卷，《四庫全書存目叢書》集部，一四五冊，據中國社會科學院所藏明萬曆四十二年鍾人傑刻本影印。

39. 明‧徐渭，《徐文長佚草》，《續修四庫全書》集部，一三五五冊，上海：上海古籍出版社，1995 年初版。

40. 明‧徐渭，《徐渭集》，北京：中華書局 1999 年 2 月一版。

41. 明‧海瑞，《海瑞集》，北京：中華書局，1981 年 8 月一版二刷。

42. 明‧唐時升，《三易集》，二〇卷，《四庫禁燬書叢刊》集部，一七八冊，據北京大學圖書館藏明崇禎謝三賓刻清康熙三十三年（1694）陸廷燦補修嘉定四先生集本影印。

43. 明‧祝允明，《懷星堂全集》，三〇卷，臺北：國家圖書館藏明萬曆己酉（37 年）吳縣知縣陳氏刊本。

44. 明‧袁中道，《珂雪齋前集》，二四卷，《四庫禁毀書叢刊》集部，一八一冊，北京：北京出版社，2000 年 1 月出版，據中國科學院圖書館藏明萬曆刻本影印。

45. 明‧袁中道，《珂雪齋集》，二五卷，上海：上海古籍出版，1989 年 1 月一版。

46. 明‧袁宏道，《袁中郎尺牘》，臺北：廣文書局，出版時間不詳。

47. 明‧袁宏道，《袁宏道集箋校》，五五卷，上海：上海古籍出版社，1981 年一版。

48. 明‧袁宏道，《瀟碧堂集》，二〇卷、又《續集》一〇卷，《四庫全書禁燬叢刊》集部，六七冊，據北京大學圖書館藏明萬曆刊本景印。

49. 明‧高啟，《鳧藻集》，五卷，《高青丘集》，上海：上海古籍出版社，1985 年 12 月一版。

50. 明‧張岱，《琅嬛文集》，六卷，長沙：岳麓書社長沙，1985 年一版。

51. 明‧張采，《知畏堂文存》，一二卷，《四庫禁燬書叢刊》集部，八一冊，據北京圖書館藏清康熙刻本影印。

52. 明‧張詡，《東所先生文集》，一三卷，《四庫全書存目存書》集部，四三冊，據天津圖書館藏明嘉靖三十年張希舉刻本影印。

53. 明‧張鳳翼，《處實堂集》，八卷，《四庫全書存目叢書》，集部，一三七冊，據北京圖書館藏明萬曆刻本影印。

54. 明‧張適，《甘白先生文集》，六卷，《四庫全書存目存書》集部，二五冊，據南京圖書館藏清王氏十萬卷樓鈔本影印。

55. 明‧張適，《甘白先生張子宜詩集》，六卷，《四庫全書存目存書》集部，

二五冊，據南京圖書館藏清王氏十萬卷樓鈔本影印。

56. 明・張璧，《陽峰家藏集》，三六卷，《四庫全書存目叢書》集部，六六冊，據北京大學圖書館藏清刻本影印。

57. 明・曹履吉，《博望山人稿》，二卷，《四庫全書存目叢書》集部，一八六冊，據首都師範大學圖書館藏明崇禎十七年（1644）曹臺望等刻本影印。

58. 明・梅鼎祚，《鹿裘石室集》，六五卷，《四庫禁燬書叢刊》集部，五七冊，據中國科學院圖書館藏明天啓三年（1623）玄白堂影印。

59. 明・許獬，《媚幽閣文娛集》，九卷，《四庫禁燬書叢刊》集部，一七二冊，據北京大學圖書館中國科學院圖書館藏明崇禎刻本影印。

60. 明・陳師，《禪寄筆談》，一○卷，《四庫全書存目叢書》子部，一○三冊，據北京圖書館藏明萬曆二十一年（1593）自刻本影印。

61. 明・陳繼儒，《白石樵眞稿》，二八卷，《四庫全書禁燬叢刊》集部，六六冊，據北京大學圖書館藏明崇禎刻本影印。

62. 明・陳繼儒，《晚香堂小品》，二四卷，《中國文學珍本叢書》，上海：貝葉山房，1936 年 2 月初版，據貝葉山房張氏藏版本。

63. 明・陳繼儒，《晚香堂集》，一○卷，《四庫禁毀書叢刊》集部，六六冊，北京：北京出版社，2000 年 1 月一版，據北京大學圖書館藏明崇禎刻本影印。

64. 明・陳繼儒，《陳眉公先生全集》，六○卷，臺北：中央研究院歷史語言所藏據明崇禎間刊本。

65. 明・陳懿典，《陳學士先生初集》，三○卷，《四庫禁燬書叢刊》集部，七八冊，據明萬曆四十八年曹憲來刻本。

66. 明・陸深，《陸文裕公行遠集》，二三卷，《四庫全書存目叢書》集部，五九冊，據復旦大學圖書館藏明陸起龍刻清康熙六十一年（1622）陸瀛齡補刻本影印。

67. 明・陶汝鼐，《榮木堂合集》，三五卷，《四庫禁燬書叢刊》集部，八五冊，據中國科學院圖書館藏清康熙刻世綵堂匯印本影印。

68. 明・陶望齡，《陶文簡公集》，一三卷，《四庫全書禁燬叢刊》集部，九冊，據明天啓七年陶履中刻本。

69. 明・彭華，《彭文思公文集》，六卷，《四庫全書存目叢書》集部，三六冊，據北京大學圖書館藏清康熙五年（1666）彭志楨刻本影印。

70. 明・焦竑，《焦氏澹園集》，四九卷，《四庫全書禁燬叢書》集部，六一冊，據中國科學院圖書館藏明萬曆三十四年（1606）刻本影印。

71. 明・葉向高，《蒼霞續草》，二二卷《四庫禁燬書叢刊》集部，一二四冊，據北京大學圖書館藏明萬曆刻本影印。

72. 明・葉盛，《水東日記》，《元明史料筆記叢刊》，北京：中華書局，1981

年 7 月一版一刷。

73. 明・葉盛，《菉竹堂稿》，八卷，《四庫全書存目叢書》，集部，三五冊，據山東省圖書館藏清鈔本影印。

74. 明・董其昌，《容臺集》，《明清書法論文選》。

75. 明・董其昌，《容臺集》，一七卷，《四庫禁燬書叢刊》集部，三二冊，據北京大學圖書館藏明崇禎三年（1630）董庭刻本影印。

76. 明・董斯張，《靜嘯齋存草》，一二卷，《四庫禁燬書叢刊》集部，一〇八冊，據北京圖書館藏明崇禎刻本影印。

77. 明・董應舉，《崇相集》，一九卷《四庫禁燬書叢刊》集部，一〇二冊，據北京大學圖書館藏明崇禎刻本影印。

78. 明・漢高彪，《梁溪書畫徵》，《中國書畫全書》三冊，上海：上海書畫出版社，1992 年 10 月一版。

79. 明・熊明遇，《文直行書詩》，一三卷，《四庫全書禁燬叢刊》集部，一〇六冊。

80. 明・熊明遇，《文直行書文》，一七卷，《四庫禁燬書叢刊》集部，一〇六冊，據北京圖書館藏清順治十七年（1660）熊人霖刻本影印。

81. 明・趙迪，《鳴秋集》，一卷，《四庫全書存目叢書》集部，三六冊，據吉林大學圖書館藏清乾隆三年（1378）陳作楫鈔本影印。

82. 明・劉士鑣輯評，《明文霱》，二〇卷，《四庫禁燬書叢刊》集部，九四冊，據中國科學院圖書館藏明崇禎刻本影印。

83. 明・劉宗周，《劉子全書》，《中華文史叢書》五七，臺北：華文書局，1968 年版，據清道光刊本影印。

84. 明・劉城，《嶧桐文集》，一〇卷，《四庫禁燬書叢刊》集部，一二一冊，據北京大學圖書館藏清光緒十九年（1893）養雲山莊刻本影印。

85. 明・劉珝，《古直先生文集》，一六卷，《四庫全書存目叢書》集部，三六冊，據北京圖書館藏明嘉靖三年（1524）劉鈗刻本影印。

86. 明・蔡清，《虛齋蔡先生文集》，九卷，《明人文集叢刊》一三冊，臺北：文海出版社，1970 年 3 月一版，據明正德辛巳（十六年，1521）刊本。

87. 明・鄭仲夔，《偶記》，八卷，《四庫全書禁燬叢書》集部，六五冊，據中科院圖書館藏明刻本。

88. 明・鄭鄤，《峚陽草堂文集》，一六卷，《四庫禁燬書叢刊》集部，一二六冊，據民國 21 年（1932）活字本。

89. 明・黎遂球，《蓮鬚閣集》，二六卷，《四庫禁燬書叢刊》集部，一八三冊，據北京圖書館藏清康熙黎延祖刻本影印。

90. 明・蕭士瑋，《日涉錄》，一卷，《四庫禁燬書叢刊》集部，一〇八冊，據

北京大學圖書館藏清光緒刻本影印。

91. 明‧蕭士瑋，《汴遊錄》，一卷，《四庫禁燬書叢刊》集部，一○八冊，據北京大學圖書館藏清光緒刻本影印。

92. 明‧蕭士瑋，《南歸日錄》，卷，《四庫全書禁燬書叢刊》集部，一○八冊，據北京大學圖書館藏清光緒刻本影印。

93. 明‧蕭士瑋，《春浮園文集》，二卷、附錄一卷、詩一卷，《四庫禁燬書叢刊》集部，一○八冊，據北京大學圖書館藏清光緒刻本影印。

94. 明‧蕭士瑋，《春浮園偶錄》，二卷，《四庫禁燬書叢刊》集部，一○八冊，據北京大學圖書館藏清光緒刻本影印。

95. 明‧蕭士瑋，《蕭齋日記》，一卷，《四庫禁燬書叢刊》集部，一○八冊，據北京大學圖書館藏清光緒刻本影印。

96. 明‧鮑應鰲，《瑞芝山房集》，一四卷，《四庫禁燬書叢刊）集部，一四一冊，據南京圖書館藏明崇禎刻本影印。

97. 明‧戴澳，《杜曲集》，一一卷，《四庫禁燬書叢刊》集部，七一冊，據中國科學院圖書館藏明崇禎刻本影印。

98. 明‧謝肇淛，《小草齋文集》，二八卷，《四庫全書存目叢書》集部，一七六冊，據江西省圖書館藏明天啓刻本。

99. 明‧鍾惺，《翠娛閣評選鍾伯敬先生合集》，一一卷，《四庫禁燬書叢刊》集部，一四○冊，據明崇禎刻本。

100. 明‧鍾惺，《隱秀軒集》，三三卷，《四庫禁燬書叢刊》集部，四八冊，據明天啓二年（1622）沈春澤刻本。

101. 明‧歸有光，《震川先生集》，三○卷，《四部叢刊初編》，上海：上海書局，1989年版，據上海涵芬樓景印常熟刊本重印。

102. 明‧蘇祐，《穀原文草》，四卷，《四庫全書存目叢書》集部，八九冊，據北京圖書館分館藏明刻本印。

103. 明‧顧元慶，《夷白齋詩話》，一卷，《百部叢書集成》，原刻景印，臺北：藝文印書館印行。

104. 明‧顧起元，《遯園漫稿》，四卷，《四庫禁燬書叢刊》集部，一○四冊，據北京圖書館藏明刻本影印。

105. 清‧王夫之，《清詩話》，上海：上海古籍出版社，1978年第一版。

106. 清‧王弘，《山志》，六卷，《元明史料筆記叢刊》，北京：中華書局，1999年9月一版。

107. 清‧全祖望，《鮚埼亭集外編》，三八卷，臺北：華世出版社，1977年3月初版。

108. 清‧錢謙益，《牧齋有學集》，五一卷，《四庫禁燬叢刊》集部，一一五冊，

據清康熙二十四年金匱山房刻本。

（三）方　志

1. 明・牛若麟等，《崇禎・吳縣志》，《天一閣藏明代方志選刊續編》一九冊，上海：上海書店，1990 年 12 月初版，據明崇禎刻本影印。

2. 明・王鏊，《正德・姑蘇志》，《天一閣藏明代方志選刊續編》一四冊，上海：上海書店，1990 年 12 月一版，據明崇禎刻本影印。

3. 明・方鵬，《嘉靖・昆山縣志》，《天一閣藏明代方志選刊》之三，臺北：新文豐出版公司，1985 年，據寧波天一閣藏明刻本影印。

4. 明・田琯，《萬曆・新昌縣志》，《天一閣藏明代方志選刊》，上海：上海古籍書店，1982 年，據明萬曆刻本影印。

5. 明・何孟倫，《嘉靖・建寧縣志》，《天一閣藏明代方志選刊續編》之三八，上海：上海古籍書店，1990 年，據明嘉靖刊本影印。

6. 明・周士佐等，《太倉州志》，《天一閣藏明代方志選刊續編》二○冊，上海：上海書店，1990 年 12 月初版，據明崇禎二年重刻本影印。

7. 明・姚宗儀輯，《常熟縣志》，臺北：中央研究院藏明萬曆間刊本。

8. 明・莫旦，《吳江志》，《中國方志叢書》，四四六冊，臺北：成文出版社，1984 年 3 月初版，據明弘治元年刊本影印。

9. 明・陳威，《正德・松江府志》，《四庫全書存目叢書》史部，一八一冊，據天一閣藏明代方志選刊續編影印明正德刻本影印。

10. 明・黃洪憲，《秀水縣志》（《中國方志叢書》，五七號，臺北：成文出版社，1970 年 8 月台一版，據明萬曆二十四年（1596）修 1925 年重排印本影印。

11. 明・管一德，《皇明常熟文獻志》，臺北：中央研究院歷史語言所藏明萬曆間刊本。

12. 明・劉汀，《嘉靖・南宮縣志》，臺北：中央研究院歷史語言所藏，據明嘉靖己未年（三八年，1559）刊本攝製微捲。

13. 明・樊深，《嘉靖・河間府志》，《天一閣藏明代方志選刊》，臺北：新文豐公司出版社，1985 年，據明嘉靖刻本影印。

14. 明・韓浚，《萬曆・嘉定縣志》，臺北：臺灣學生書局，1986 年初版，據明萬曆三十三年刊本影印 。

15. 清・方輿彙編，《職方典・黃州府部》，收錄於《古今圖書集成》一五三冊，北京：中華書局，1934 年影印版。

16. 清・王祖肅，《武進縣志》，《稀見中國地方志匯刊》，第十二冊，北京：中國書店，1992 年 12 月一版。

17. 清・王閭運，《湘潭縣志》，《中國方志叢書》，一一二號，臺北：成文出

版社，據清光緒十五年刊本影印。

18. 清・石韞玉，《道光・蘇州府志》，臺北：中央研究院歷史語言所藏清道光四年（1824）刊本。

19. 清・李榕、龔嘉雋，《杭州府志》，《中國方志叢書》，一九九冊，臺北：成文出版社，1974 年 12 月初版，據民國 11 年鉛印本影印。

20. 清・倪師孟，《光緒・震澤縣志》，《中國方志叢書》，二〇號，臺北：成文出版社，1970 年 6 月台一版，據清乾隆十一年（1746）修光緒十九年（1893）重刊本影印。

21. 清・徐永言等撰，《無錫縣志》，臺北：中央研究院歷史語言所藏據清康熙二九年刻本影印。

22. 清・烏竹芳，《道光・博平縣志》，臺北：中央研究院歷史語言所藏清道光辛卯年（十一年，1831）刊本。

23. 清・陳玉，《光緒・常州府志》，臺北：中央研究院歷史語言所藏清光緒十二年（1886）木活字重印康熙三十四年（1695）修本。

24. 清・黃之雋等，《江南通志》，《中國省志彙編之一》，臺北：華文書局，1967 年 8 月初版，據清乾隆二年重修本影印。

25. 清・湯成烈，《光緒・武進陽湖縣誌》，臺北：中央研究院歷史語言所藏清光緒己卯年（五年，1879）重修、清光緒丙午年（三十二年，1906）重刊本。

26. 清・馮桂芬，《蘇州府志》，《中國方志叢書》，臺北：成文出版社，1970 年 5 月初版，據清光緒九年刊本影印。

27. 清・蔣湘南，《同州府志》，臺北：中央研究院歷史語言所藏據清咸豐二年（1852）刻本影印。

28. 清・鄭鍾祥等，《常昭合志稿》，臺北：中央研究院藏清光緒甲辰三十年活字本。

29. 清・龐鴻文等纂，《重修常昭合志稿》，《中國方志叢書》，華中一五三冊，臺北：成文出版社，1974 年 6 月初版，據清光緒甲辰年（光緒三〇年，1904）。

30. 清・顧炎武，《天下郡國利病書》，一二〇卷，《續修四庫全書》史部，五九六冊，據崑山圖書館藏稿本印行影印本。

二、論　著

（一）專　書

1. 人民大學中國歷史教研室編，《明清社會經濟形態的研究》，上海：上海人民出版社，不著出版年月。

2. 八大山人紀念館編，《八大山人研究》，南昌：江西人民出版社，1986 年

10 月一版。

3. 中國古典文學研究會主編,《古典文學》第十二集,臺北:台淳臺灣學生,
 1992 年 10 月初版。

4. 中國明代研究學會主編,《明人文集與明代研究》,臺北:明代研究會,
 2001 年 12 月初版。

5. 《朵雲》編輯部選編,《中國繪畫研究論文集》,上海:上海書畫出版社,
 1992 年 9 月一版。

6. 淡江大學中國文學研究所主編,《文學與美學》第二集,臺北:文史哲出
 版社,1991 年 10 月初版。

7. 國家文物鑒定委員會編,《文物鑒賞業錄》,北京:文物出版社,1994 年
 3 月一版。

8. 遼寧美術出版社編,《書畫著錄‧繪畫卷》,瀋陽:遼寧美術出版社,1998
 年 7 月一版。

9. 么書儀,《元代文人心態》,北京:文化藝術出版社,1993 年 10 月北京
 第一版。

10. 尹恭弘,《小品高潮與晚明文化》,北京:華文出版社,2001 年 5 月一版,。

11. 方志遠,《明清湘鄂贛地區的人口流動與城鄉商品經濟》,北京:人民出
 版社,2001 年 12 月一版一刷。

12. 毛文芳,《晚明閒賞美學》,臺北:臺灣學生書局,2000 年 4 月初版。

13. 王天有,《晚明東林黨議》,上海:上海古籍出版社,1991 年初版。

14. 王伯敏,《中國繪畫史圖錄》,上海:上海人民美術出版社,1984 年一版。

15. 王秀珍,《論陳繼儒與晚明思潮的互動關係》,臺北:私立東吳大學中國
 文學研究所碩士論文,1996 年 6 月。

16. 王凱旋,《明清生活掠影》,瀋陽:瀋陽出版社,2001 年 11 月第一版。

17. 王毓銓,《中古時代‧明時期》,《中國通史》第十五冊,上海:上海人民
 出版社,1999 年 3 月一版一刷。

18. 王遜,《中國美術史》,上海:上海人民美術出版社,1989 年一版。

19. 王毅,《園林與中國文匯》,上海:上海人民出版社,1995 年一版。

20. 布丁,《文人情趣的智慧》,杭州:浙江人民出版社,1992 年一版。

21. 石洪運、陳琦編著,《圖書收藏及鑑賞》,武漢:湖北人民出版社,1998
 年 10 月一版。

22. 石琪,《吳文化與蘇州》,上海:同濟大學出版社,1992 年 3 月一版。

23. 朱文杰,《東林書院與東林黨》,北京:中央編譯出版社,1996 年初版。

24. 朱倩如,《明人的居家生活》,宜蘭:明史研究小組,2003 年 8 月初版。

25. 朱惠良,《趙左研究》,臺北:國立故宮博物院,1979 年 5 月初版。

26. 江兆申,《文徵明與蘇州書壇》,臺北:國立故宮博物院,1977 年 1 月初版。

27. 江兆申,《關於唐寅的研究》,臺北:國立故宮博物院,1976 年 6 月初版。

28. 江淮論壇編輯部,《徽商研究論文集》,合肥:安徽人民出版社,1985 年 10 月一版。

29. 江慶柏,《明清蘇南望族文化研究》,南京:南京師範大學出版社,2000 年 9 月一版二刷。

30. 何宗美,《明末清初文人結社研究》,天津:南開大學出版社,2003 年 1 月一版。

31. 吳仁安,《明清江南望族與社會經濟文化》,上海:上海人民出版社,2001 年 12 月一版。

32. 吳智和,《明人飲茶生活文化》,宜蘭:明史研究小組,1996 年 7 月初版。

33. 吳調公、王愷,《自在、自娛、自新、自懺 —— 晚明文人心態》,蘇州:蘇州大學出版社,1998 年 9 月一版。

34. 吳龍輝,《古董秘鑒》,北京:中國社會科學出版社,1993 年一版。

35. 李雪梅主編,《中國古玩辨偽全書》,北京:燕京出版社,1993 年 5 月一版。

36. 李瑞良,《中國古代圖書流通史》,上海:上海人民出版社,2000 年 5 月一版。

37. 李裕,《中國美術史綱》下,瀋陽:遼寧美術出版社,1988 年一版。

38. 李澤厚,《美學三書》,南京:江蘇古籍出版社,1999 年一版。

39. 李澤厚,《論中國傳統文化》,北京:三聯書店,1988 年一版。

40. 李龍潛,《明清經濟史》,廣州:廣東高等教育出版社,1988 年 3 月一版。

41. 杜信孚,《明代版刻綜錄》八冊,揚州:江蘇廣陵古籍刻印社,1983 年一版。

42. 周少川,《藏書與文化:古代私家藏書文化研究》,北京:北京師範大學出版社,1999 年 4 月一版。

43. 周道振編,《文徵明書畫簡表》,北京:人民美術出版社,1985 年 6 月一版。

44. 周積寅,《中國畫論輯要》,南京:江蘇美術出版社,1985 年。

45. 周積寅,《吳派繪畫研究》,江蘇:江蘇美術出版社,1991 年 6 月一版。

46. 周寶珠,《清明上河圖與清明上河學》,開封:河南大學出版社,1997 年 6 月一版。

47. 宗白華,《美學與意境》,北京:人民出版社,1987 年一版。

48. 林木，《明清文人畫新潮》，上海：人民出版社，1991 年 8 月一版。

49. 林麗月，《明末東林運動新探》，臺北：國立臺灣師範文學歷史研究所博士論文，1983 年 7 月。

50. 俞劍華，《中國畫論類編》，北京：人民美術出版社，1986 年一版。

51. 俞劍華，《歷代畫家評傳·明》，香港：中華書局，1979 年 11 月香港一版。

52. 姜守鵬，《明清北方市場研究》，長春：東北師範大學出版社，1996 年 6 月一版。

53. 柳詒徵，《中國文化史》，臺北：正中書局，1993 年版。

54. 洪再辛，《海外中國畫研究文選》，上海：上海人民美術出版社，1992 年 6 月一版。

55. 胡樸安，《中華全國風俗志》，上海：上海書店，1985 年一版。

56. 范金民，《明清江南商業的發展》，南京：南京大學出版社，1998 年 8 月一版。

57. 范金民、夏維中，羅倫主編，《蘇州地區社會經濟史》（明清卷），南京：南京大學出版社出版，1993 年 11 月一版。

58. 夏咸淳，《晚明士風與文學》，北京：社會科學出版社，1994 年一版。

59. 徐邦達，《古書畫偽訛考辨》，南京：江蘇古籍出版社，1984 年一版。

60. 徐邦達編，《中國繪畫史圖錄》，《中國美術史圖錄叢書》，上海：上海人民美術出版社，1984 年一版。

61. 徐復觀，《中國藝術精神》，臺北：臺灣學生，1983 年一版。

62. 商傳，《明代文化志》，上海：上海人民出版社，1998 年 10 月一版。

63. 崔爾平，《明清書法論文選》上，上海：上海書店出版社，1994 年一版。

64. 張孝裕，《徐渭研究》，臺北：學海出版社，1978 年 3 月初版。

65. 張海鵬、王廷元，《明清徽商資料選編》，合肥：黃山書社，1985 年一版。

66. 張海鵬、王庭元，《徽商研究》，合肥：安徽人民出版社，1997 年 8 月一版二刷。

67. 張海鵬、張海瀛，《中國十大商幫》，合肥：安徽人民出版社，1993 年 10 月一版。

68. 張涵、史鴻文，《中華美學史》，北京：學苑出版社，1995 年一版。

69. 張嘉昕，《明人的旅遊生活》（臺北：中國文化大學史學研究所碩士論文，2000 年 6 月。

70. 張懋鎔，《書畫與文人風尚》，《中國風俗叢書》（3），臺北：文津出版社，1989 年 8 月初版。

71. 曹書杰，《中國典籍輯佚學論稿》，長春：東北師範大學出版社，1998 年

9 月第一版。

72. 曹淑娟,《晚明性靈小品研究》,臺北:文津出版社,1988 年 7 月出版。

73. 梁一成編,《徐渭的文學與藝術》,臺北:藝文印書館,1977 年 1 月初版。

74. 陳大康,《明代商賈與世風》,上海:上海人民出版社,1996 年 5 月一版。

75. 陳少棠,《晚明小品論析》,香港:波文書局,1981 年 2 月初版。

76. 陳芳妹,《戴進研究》,臺北:國立故宮博物院,1981 年 7 月初版。

77. 陳冠至,《明代的蘇州藏書──藏書家的藏書活動與藏書生活》,宜蘭:明史研究小組,2002 年 2 月初版。

78. 陳奕純等,《中國明代藝術史》,北京:人民出版社,1994 年 4 月北京一版。

79. 陳傳席,《明末怪傑》,杭州:浙江人民美術出版社,1992 年 11 月一版。

80. 陳萬益,《晚明小品與明季文人生活》,臺北:大安出版社,1988 年 5 月一版。

81. 陳葆真,《陳淳研究》,臺北:國立故宮博物院,1980 年 12 月初版。

82. 陳學文,《中國封建晚期商品經濟》,長沙:湖南人民出版社,1989 年 9 月一版。

83. 陳寶良,《中國的社與會》,杭州:浙江人民出版社,1996 年 3 月三版。

84. 陳寶良,《飄搖的傳統──明代城市生活長卷》,長沙:湖南出版社,1996 年 9 月一版。

85. 章用秀,《中國古今鑒藏大觀》,青島:青島出版社,1994 年 10 月一版。

86. 章利國,《中國繪畫與中國文化》,杭州:中國美術學院出版社,1996 年 10 月第一版。

87. 傅衣凌,《明清社會經濟史論文集》,北京:人民出版社,1982 年 6 月一版。

88. 傅衣凌,《明清時代商人及商業資本》,北京:人民出版社,1956 年 7 月一版。

89. 傅璇琮、謝灼華,《中國藏書通史》,寧波:寧波出版社,2001 年一版。

90. 勞承萬,《審美的文化選擇》,上海:上海文藝出版社,1991 年一版。

91. 程慶中、林蔚真,《中國古玩的識別收藏與交易》,北京:中國世界語出版社,1998 年 6 月北京一版。

92. 童書業,《童書業美術論集》,上海:上海古籍出版社,2000 年 8 月一版。

93. 童寯,《江南園林志》,桃園:有巢建築事務所,1970 年 8 月再版。

94. 費振鍾,《江南士風與江蘇文學》,長沙:湖南教育出版社,1995 年 8 月一版。

95. 黃明理，《「晚明文人」型態之研究》，臺北：國立臺灣師範大學國文研究所碩士論文，1989 年 6 月。

96. 楊仁愷主編，《中國書畫》，上海：上海古籍出版社，1990 年 5 月一版。

97. 楊仁愷編，《國寶沉浮錄——故宮散佚書畫見聞攷略》，臺北：蘭臺出版社，2001 年初版。

98. 楊代欣，《中國書畫收藏與鑑賞》，成都：巴蜀書社，1999 年一版。

99. 楊立誠、金步瀛編，《中國藏書家考略》，上海：上海古籍出版社，1987 年 4 月一版一刷。

100. 楊新，《楊新美術論文集》，北京：紫禁城出版社，1994 年一版。

101. 楊維鴻，《八大山人書藝之研究》，臺北：文史哲出版社，1993 年 9 月初版。

102. 葉朗，《中國美學史大綱》，上海：上海人民出版社，1985 年。

103. 葉顯恩，《明清徽州農村社會與佃僕制》，合肥：安徽人民出版社，1983 年 2 月一版。

104. 趙汝珍，《古玩指南》，北京：中國書書社，1993 年 2 月一版。

105. 劉石吉，《明清時代江南市鎮研究》，北京：中國社會科學出版社，1987 年 6 月一版。

106. 劉秋根，《明清高利貸資本》，北京：社會科學文獻出版社，2000 年 8 月一版。

107. 樊樹志，《明清江南市鎮探微》，上海：復旦大學出版社，1990 年 9 月一版。

108. 蔣孔陽主編，《中國古代美學藝術論文集》，上海：上海古籍出版社，1981 年一版。

109. 蔣孝瑀，《明代的貴族莊田》，臺北：嘉新水泥公司文化基金會，1969 年 6 月初版。碩士論文 —— 國立臺灣大學歷史研究所。

110. 鄭昌淦，《明清農村商品經濟》，北京：中國人民大學出版社，1989 年 4 月一版。

111. 鄭銀淑，《項元汴之書畫收藏與藝術》，臺北：文史哲出版社，1984 年 10 月初版。

112. 鄧之誠，《骨董瑣記全編》，北京：北京出版社，1996 年 6 月一版。

113. 蕭慧媛，《明代的祖制爭議》，臺北：中國文化大學史學研究所碩士論文，1999 年 6 月。

114. 錢杭、承載，《十七世紀江南社會生活》，杭州：浙江人民出版社，1996 年 3 月一版。

115. 薛永年，《中國繪畫的歷史與審美鑑賞》，《中國名畫家叢書》，北京：中

國人民大學出版社，2000 年 7 月一版。

116. 薛永年主編，《中國繪畫的歷史與審美鑒賞》，北京：中國人民大學出版社，2000 年 7 月一版。

117. 顏娟瑛，《藍瑛與仿古繪畫》，臺北：國立故宮博物院，1980 年 12 月初版。

118. 羅中峰，《中國傳統文人審美生活方式之研究》，臺北：洪葉文化出版公司，2001 年 2 月一版。

119. 羅麗馨，《十六‧十七世紀手工業的生產發展》，臺北：稻禾出版社，1997 年 9 月。

120. 鐘家驥，《書畫語言與審美效應》，福州：福建美術出版社，1995 年一版。

（二）論　文

1. 五愷，〈略談晚明小品種文人美感品質〉，《古典文學知識》，1994 年第一期，1994 年 2 月。

2. 方志遠，〈王守仁的個性與明代士風〉，《文史知識》，1992 年第七期，1992 年 11 月。

3. 王健華，〈故宮博物院藏明代龍泉青瓷掇英〉，《故宮博物院院刊》，1994 年第一期，1994 年 1 月。

4. 王毅，〈中國士大夫隱逸文化的興衰〉，《文藝研究》，1989 年第三期。

5. 左勒，〈中國文人的生活雅趣〉，《中國文物世界》，1986 年 12 月號。

6. 仲躋止，〈試論明代印章崛起的標誌〉，《書法藝術》，1993 年 4 月。

7. 朱以撒，〈明代書法創作論〉，《福建師範大學學報》，哲學社會科學版，1994 年第二期。

8. 朱以撒，〈論明代書法發展的三個時期〉，《美術史論》，1992 年第一期，1994 年 1 月。

9. 朱立元，〈略論藝術鑒賞的社會性：關於接受美學的一點思考〉，《文藝理論研究》，1986 年 3 月。

10. 朱旭初，〈明清書法散論〉，《上海博物館集刊》，四期，1987 年 9 月。

11. 呂士朋，〈從《袁中郎全集》看公安派文學運動〉，《明人文集與明代研究》，2001 年 12 月。

12. 何忠林，〈明代吳中著名藏書家出版家毛晉〉，《蘇州大學學報》（社科版），1992 年第一期，1985 年 1 月。

13. 吳仁安，〈明代江南社會風尚初探〉，《社會科學家》，1987 年第一期，1987 年 2 月。

14. 吳承學、李光摩，〈晚明心態與晚明習氣〉，《文學遺產》，1987 年第六期。

15. 吳智和，〈何良俊的史學〉，《明史研究專刊》，第八期，1985 年 12 月。

16. 吳智和，〈明人居室生活生活流變〉，《華岡文科學報》，二四期，2001 年 3 月。

17. 吳智和，〈明人習靜休閒生活〉，《華岡文科學報》，二五期，2002 年 3 月。

18. 吳調公，〈晚明文人自娛心態及其世代折光〉，《社會科學戰線》，1991 年 第一期，1991 年 2 月。

19. 吳曉明，〈明代的上海藏書家〉，《上海師範學院學報》（社科版），1984 年第一期。

20. 吳晗，〈江浙藏書家史略〉，《吳晗史學論著選集》，北京：人民出版社， 1988 年 6 月北京一版。

21. 吳晗，〈明初社會生產力的發展〉，《吳晗史學論著選集》，北京：人民出 版社，1988 年 3 月一版。

22. 李秀華，〈晚明尚態書風流行之成因〉，《International Journal of the Humanities》, October、1997。

23. 李秀華，〈試論黃道周的藝術思想及其書藝〉，《1997 年書法論文選》，臺 北：蕙風堂，1998 年 3 月一版。

24. 李建中，〈中國古代鑒賞心理學論綱〉，《學術研究》，1994 年第五期。

25. 李洵，〈論明代江南地區士大夫勢力的興衰〉，《史學集刊》，1987 年第二 期，1987 年 4 月。

26. 李朝龍，〈試論審美鑒賞的共同性〉，《貴州民族學院學報》（社科版），1989 年第一期。

27. 沈振輝，〈明人的收藏活動〉，《文博》，1998 年第一期。

28. 沈祖牟，〈謝抄考〉，《福建文化》，第一卷第一期，1941 年 3 月。

29. 沈培方，〈時代、傳統與明代書法〉，《書法》，1992 年 6 月。

30. 肖燕翼，〈書畫研究：陸士仁、朱朗偽作文徵明繪畫的辨識〉，《故宮博物 院院刊》，1999 年第一期。

31. 周子美，〈近百年來江南著名藏書家概述（下）〉，《圖書館雜誌》，1982 年 1 月。

32. 周子美，〈近百年來江南著名藏書家概述（上）〉，《圖書館雜誌》，1982 年 1 月。

33. 周志文，〈真情與享樂──論晚明小品的兩個主題〉，《中華學苑》，四八 期，1996 年 7 月。

34. 周采泉，〈明代版刻綜錄序〉，《圖書情報知識》，1981 年第四期。

35. 孟鵬興，〈十六、十七世紀江南社會之丕變及文人反映〉，《史林》，1998 年 2 月號。

36. 林素玟，〈晚明「賞鑑」的審美意識〉，《文學與美學》第五集，臺北：文

史哲出版社，1991 年 10 月初版。

37. 林麗月，〈明代禁奢令初探〉，《國立臺灣師範大學歷史學報》，二二期，1994 年 6 月。

38. 林麗月，〈晚明「崇奢」思想隅論〉，《國立臺灣師範大學歷史學報》，十九期，1991 年。

39. 邵曼殊，〈明朝中期蘇州文人尚趣之研究〉，《古典文學》第十二期，1992 年 10 月。

40. 金丹元，〈論明清時期的藝術審美思維〉，《上海社科院學術季刊》，1994 年第四期。

41. 金炫廷，〈李日華生平及其著述〉，《明史研究專刊》第十三期，宜蘭：明史研究小組，2002 年 3 月。

42. 段炳果，〈吳們四家藝術中的審美情趣〉，《蘇州大學學報》，1985 年第四期。

43. 胡懿勳，〈明清文人品味和世俗美術〉，《國立歷史博物館學報》，四期，1990 年 3 月。

44. 夏鹹淳，〈晚明文士與市民階層〉，《文學遺產》，1994 年第二期。

45. 徐文琴，〈玩古思物 ── 由杜堇「玩古圖」看古代文物收藏與鑒賞〉，《故宮文物月刊》，1991 年第八卷第十一期。

46. 徐利明，〈明清書法的潮流轉向及其書史意義〉，《書法叢刊》，第三十輯，1992 年 5 月。

47. 祝嘉，〈法帖的起源與流傳〉，《書譜》，四期，1975 年 6 月。

48. 馬忠賢，〈談浙江、可濤與新安諸畫派〉，《哲學社會科學版：淮北煤師院學報》，1999 年第二期。

49. 崔文印，〈明代叢書的繁榮〉，《史學史研究》，1996 年第三期。

50. 張民服，〈明清時期商品經濟對社會生活的影響〉，《中州學刊》，1991 年第六期。

51. 張立偉，〈隱逸文化積極因素的消除〉，《社會科學研究》1994 年第五期。

52. 張帆，〈河南新鄉發現明代書法家祝枝山手跡〉，《新鄉師範學院學報：哲社版》，1983 年第二期。

53. 張言，〈「長物志」的審美思想及其成因〉，《文藝研究》，1998 年第六期。

54. 張杰，〈論鑒賞心態〉，《學術界》，1990 年第二期。

55. 張勝林，〈明代後期中國的文藝復興〉，《華僑大學學報》（社科版），1995 年第一期。

56. 張德建，〈明代山人群體的生成演變及其文化意義〉，《中國文化研究》，2003 年夏之卷。

57. 曹林,〈略談明代中期陶瓷藝術的形式美〉,《美術史論》,1994 年第二期。

58. 曹淑娟,〈從清言看晚明人士主題自由之追求與呈現〉,《文學與美學》第二期,1991 年 10 月。

59. 梁愛倫,〈明代繪畫研究概況〉,《新美術》,1991 年第一期。

60. 莊申,〈明代中期南京地區的詩社與畫社〉,《故宮學術季刊》,一四卷三期,1997 年。

61. 郭英德,〈中國古代文人集團論綱〉,《中國文化研究》,1996 年第二期。

62. 郭英德,〈明代文人結社說略〉,《北京師範大學學報》,1992 年第四期。

63. 陳茂山,〈試論明代中後期的社會風氣〉,《史學集刊》,1989 年第四期。

64. 陳廣宏,〈明代文人文學中的遊俠主題〉,《汕頭大學學報》,1991 年第二期。

65. 陳寶良,〈晚明文化特質初探〉,《中州學刊》,1990 年第一期。

66. 雪湧,〈明代書家戴進及其畫派〉,《北京藝術》,1983 年第一期。

67. 傅衣凌,〈明代浙江龍游商人零拾〉,收錄於傅氏著《明清社會經濟史論文集》,北京:人民出版社,1982 年 6 月一版。

68. 單國強,〈明代書畫鑒藏概說〉,《文物天地》,1994 年第三期。

69. 黃志民,〈明人詩社淵源考〉,《中華學苑》,十一期,1973 年 3 月。

70. 黃明理,〈「晚明文人」型態之研究〉,《國立臺灣師範大學國文研究所集刊》,第三四號,1990 年 6 月。

71. 黃桂蘭,〈晚明文士風尚〉,《東南學報》,第十五期,1992 年 12 月。

72. 黃惇,〈董其昌的書法世界〉,《中國書法全集》五四冊,北京:榮寶齋,1992 年 2 月一版。

73. 黃愛華,〈論明代市民文人〉,《南京社會科學》,1993 年第一期。

74. 黃繼持,〈明代中葉文人形態〉,《明清史集刊》第一期,1985 年 10 月。

75. 楊新,〈明人圖繪的好古之風與古物市場〉,《文物》,1997 年第四期。

76. 楊嘉,〈明代江南造園之風與士大夫生活〉,《社會科學戰線》,1981 年第三期。

77. 葉樹聲,〈論明代的徽刻〉,《淮北煤師院學報》,1988 年第二期。

78. 劉秀梅,〈藝術鑒賞的審美思維機制〉,《文藝研究》,1995 年第二期。

79. 劉恆,〈明代的書法藝術〉,《文物天地》,1987 年第四期。

80. 劉道廣,〈明代畫院之制及戴進事跡考略〉,《美術研究》,1989 年第四期。

81. 樊樹志,〈江南市鎮文化面觀〉,《復旦學刊》(社科版),1990 年第四期。

82. 潘良楨,〈明代書法小史〉,收錄於《明代文化研究專輯》。

83. 蔡國梁,〈磨鏡、畫裱、銀作、雕漆、織造(《金瓶梅》及映的明代技藝)〉,

《華東師範大學學報》，1983 年第三期。

84. 鄭榮明，〈明代草書簡論〉，《書法研究》，1993 年第五期。

85. 鄧洪波、樊志堅，〈明代書院的藏書事業〉，《江蘇圖書館學》，1996 年第五期。

86. 穆益勤，〈明代的宮廷繪畫〉，《文物》，1981 年第七期。

87. 蕭燕翼，〈明清之際古董商王越石〉，《文物天地》，1995 年第二期。

88. 謝灼華，〈明代文化書籍的出版（下）〉，《圖書情報知識》，1981 年第二期。

89. 謝灼華，〈明代文化書籍的出版（上）〉，《圖書情報知識》，1981 年第一期。

90. 謝景芳，〈明人士・商互識論〉，《明史研究專刊》，第十一期，1994 年 12 月。

91. 羅筠筠，〈明人審美風尚概觀〉，《明史研究》，第四輯，合肥：黃山書社，1994 年 12 月一版。

92. 嚴廸昌，〈市隱心態與吳中明清文化世族〉，《蘇州大學學報》（哲學社會科學版），1991 年第一期。

93. （三）工具書

94. 山根幸夫編，《明代史研究文獻目錄》（付韓國明代史文獻目錄），東京：1993 年 11 月一版。

95. 中文大辭典編纂委員會，《中文大辭典》，臺北：中國文化大學出版部，1973 年 10 月一版。

96. 中國書畫全書編輯委員會，《中國書畫全書》十三冊，上海：上海書畫出版社，1992 年 10 月一版。

97. 王德毅編，《明人別名字號索引》，臺北：新文豐出版公司。

98. 四庫全書存目叢書編纂委員會，《四庫全書存目叢書・目錄索引》，台南：莊嚴文化事業有限公司，1997 年 10 月一版。

99. 余紹宋，《書畫書錄解題》，杭州：浙江人民出版社，1982 年 11 月一版。

100. 吳智和，《中國史研究指南・明史》，臺北：聯經出版事業公司，1990 年 5 月初版。

101. 周駿富，《明代傳記叢刊索引》，臺北：明文書局，1991 年 10 月初版。

102. 侯鏡昶，《中國美術史資料選編・書法美術卷》，南京：江蘇美術出版社，1988 年。

103. 南炳文，《20 世紀中國明史研究回顧》，天津：天津教育出版社，2001 年 4 月一版。

104. 郎紹君主編，《中國書畫鑑賞辭典》，北京：中國青年出版社，1994 年。

105. 國立中央圖書館，《明人傳記資料素引》，臺北：國立中央圖書館，1978年1月再版。

106. 國立中央圖書館特藏組，《國立中央圖書館善本書目》，臺北：國家圖書館，1986年12月增訂二版。

107. 國家文物鑒定委員會編，《文物鑒賞叢錄》，北京：文物出版社，1994年3月一段。

108. 雄獅中國美術辭典編輯委員會，《中國美術辭典》，臺北：雄獅圖書股份有限公司，1989年4月初版。

109. 董學文、江溶，《當代世界美學藝術學辭典》，南京：江蘇文藝出版社，1990年。

110. 趙毅、樂凡，《20世紀明史研究綜述》，長春：東北師範大學出版社，2002年12月一版。

111. 藝文印書館主編，《百部叢書集成分類目錄》，四卷，臺北：藝文印書館，1971年10月編印。

附錄 I　明代從事鑑賞、收藏活動之文人一覽表

林逋（967～1028）	宋錢塘人，恬淡好古，不求名利，隱居西湖孤山，植梅蓄鶴以自伴，時因謂爲梅妻鶴子。
文嘉（1501～1583）	字休承，號文水，徵明次子。善畫山水，能詩善書。
文伯仁（1502～1575）	字德承，號五峰，蘇州長洲人，林孫。諸生，少傳家學，工詩畫，名不在微明下。
文徵明（1470～1559）	初名璧，以字行，更字徵仲，別號衡山，林子。學文於吳寬，學書於李應禎，學畫於沈周，爲人和而介。徵明詩文書畫皆工，而畫尤勝，世稱其畫兼有趙孟頫、倪瓚、黃公望之長。
文德翼（生卒年不詳）	字用昭，江西德化人。崇禎七年進士，除嘉興推官，擢吏部主事。明亡，遁歙之商山。
文震亨（1585～1645）	字啓美，蘇州長洲人，震孟弟，文徵明曾孫。能詩善畫，畫有家風。
王心一（生卒年不詳）	字純甫，號元渚，又號元珠，一號半禪野叟，蘇州吳縣人。萬曆四十二年進士，累官至刑部侍郎。工畫，倣黃公望，得其神似。
王世貞（1526～1590）	字元美，號鳳洲，又號弇州山人，太倉。嘉靖二十六年進士，累官刑部尙書。好爲詩古文，主壇坫者二十年。
王世懋（1536～1588）	字敬美，號麟洲，太倉人，世貞弟。嘉靖三十八年進士，累官太常少卿，好學善詩文，名亞其兄。
王在晉（生卒年不詳）	字明初，太倉人。萬曆二十年進士，授中書舍人，天啓中累遷兵部尙書，兼右副都御史。
王紱（1362～1416）	字孟端，常州無錫人。博學工歌詩，能書畫，山水竹石，妙絕一時。初隱居九龍山，自號九龍山人，又號友石王。
王興（1424～1495）	字廷貴，常州武進人，景泰二年進士，廷試第一，歷司經洗馬。天順初，遷尙寶卿，兼修撰。成化初，擢翰林學士，轉國子祭酒卒。嘗即翰林院中後圃，構清風亭，鑿池蒔芙蓉，號爲柯亭。手植雙柏於後堂，造瀛州亭以臨之，時號學士柏。後劉定之爲院長，渫井於其旁。柯亭劉井，詞林傳爲美談。
王鏊（1450～1524）	字濟之，蘇州吳縣人。成化十一年進士，累官戶部尙書文淵閣大學士。博學有識鑑，文章爾雅，議論明暢。

王錡（1432～1499）	字元禹，號葦菴，別號夢蘇道人，蘇州長洲人。
王穉登（1535～1612）	字百穀，號玉遮山人，蘇州人。吳門自文徵明後，風雅無定屬，穉登譽及徵明門，遙接其風，擅詞翰之席者三十餘年。
王寵（1494～1533）	字履仁，後字履吉，號宜雅山人，蘇州長洲人，守弟。以諸生貢太學，工書畫，文徵明後推第一，年四十卒。
仇英（1509～1551）	字實父，號十洲，太倉人。移居吳郡。畫秀雅纖麗，毫素之工，侔於葉玉，凡唐宋名筆無不臨摹，皆有稿本。
史明古（1434～1496）	史鑑字明古，蘇州吳江人。隱穆溪之西，有園亭竹木之勝。客至，陳秦漢器物，及唐宋以來書畫，相與鑑賞。好著古衣冠，曳履揮麈，望者以為列仙之儒，人稱西村先生。
朱大韶（1517～1577）	字象玄，號文石，松江華亭人。嘉靖廿六年進士，歷官南雍司業。未幾解任歸，築精舍藏書。
朱存理（1444～1513）	字性甫，號野航，蘇州長洲人。博學工文，汲古多藏，聞人有異書必訪求，以必得為志，正德八年以布衣終。
朱吉（生卒年不詳）	字秀寧，蘇州吳縣人，徙家崑山，德潤子。洪武初，以人才舉戶科給事中，改中書舍人。
朱長春（生卒年不詳）	字太俊，湖州烏程人。萬曆十一年進士，除尉城知縣，陞刑部主事，削籍里居。修真鍊形，以終老焉。
朱孟震（生卒年不詳）	字秉器，江西新淦人。隆慶二年進士，除南刑部主事，歷郎中。在南京結青溪社，一時名士咸與。
朱隗（生卒年不詳）	字雲子，蘇州長洲人。生員，雅尚文藻，與張溥等分主五經文字於應社，馳驅江表，為一時廚顧，後注名復社，晚當貢不赴。
米萬鍾（1570～1628）	字仲詔，號友石，陝西關中人，徙居京師。萬曆二十三年進士，累官至江西按察使。生平蓄其石，甚富，人稱友石先生，善書畫。
何良俊（1506～1573）	字元朗，松江華亭人。少篤學，二十年不下樓。會倭寇海上，留青溪春數年，復買宅居吳中。時與文人相過從，文酒之會，每自度曲。
李日華（1565～1635）	字君實，號竹嬾，又號九疑，浙江嘉興人。萬曆二十年進士，官至太僕少卿。恬淡和易，與物無忤。工書畫，精鑑賞，世稱博物君子，王惟儉與董其昌並，而日華亞之。
李詡（1505～1593）	字厚德，常州江陰人。少為諸生，七試場屋不第，後淡於仕進，居家以讀書著述自適。
李流芳（1575～1629）	字茂宰，又字長蘅，號香梅，一號泡菴，矜慎自娛，晚號慎娛居士，蘇州嘉定人。萬曆三十四年舉人，工詩善書，尤精繪事。
汪珂玉（1587～？）	字玉水，徽州人，寄藉嘉興。崇禎中，官山東鹽運判官，留心著述。
沈澄（生卒年不詳）	字孟淵，以字行，蘇州長洲人。家素封，讀書尚義，雅善詩。永樂初，以人材徵，引疾歸。恆著道衣，逍遙池館，海內名士，莫不造門，日治具燕賓客，詩酒為樂，人以顧瑛擬之。晚自號蠶菴，卒年八十有六。
沈懋孝（生卒年不詳）	字幼真，嘉興平湖人。隆慶二年進士，選庶吉士，授編修，進修撰，遷南雍司業。

吳寬（1435～1504）	字原博，號匏菴，蘇州長洲人。成化八年會試廷試皆第一，授修撰，入東閣，專典誥敕，進禮部尚書。於書無所不讀，作詩文有典則，兼工書法。
卓發之（生卒年不詳）	字左車，浙江杭州仁和人。
金元玉（生卒年不詳）	琮字元玉，應天上元人。累試不偶於時，肆力問學，尤酷嗜字學，善畫梅，有逃禪老人筆意。文徵明極賞之，得片褚皆裝潢成卷，題曰積玉。
茅元儀（1594～1644）	字正生，湖州歸安人，坤孫。好談兵，通知古今方略，及邊塞要害。
范允臨（1558～1641）	字長倩，蘇州吳縣人。萬曆二十三年進士，仕至福建參議。工書畫，與董其昌齊名。
范鳳翼（生卒年不詳）	字異羽，通州人，萬曆二十六年進士，歷官光祿寺少卿。
周履靖（生卒年不詳）	字逸之，嘉興人。好金石，工篆刻、章草、魏晉書楷，專力為古文詩詞。編籬引流，雜植梅竹，讀書其中，自號梅顛道人。
胡汝嘉（生卒年不詳）	字懋禮，南京鷹揚衛籍，應天人。嘉靖四十四年進士，入翰林，以言事忤政府，出為河南參議。
胡維霖（生卒年不詳）	字夢說，江西新昌人，萬曆四十一年進士，歷官四川布政使。
郎瑛（1487～1566）	字仁寶，號藻泉，仁和人。生有異質，博綜藝文，肆意探討。
姚希孟（1579～1636）	字孟長，蘇州長洲人。與文震孟俱為春秋大師，萬曆四十七年進士，入翰林授簡討。
姚翼（生卒年不詳）	字翔卿，號海崖，湖州歸安人。由歲貢官廣濟知縣。
唐寅（1470～1523）	字伯虎，一字子畏，號六如，蘇州吳縣人。畫入神品，詩文初尚才情，晚年頹放自然。
高濂（生卒年不詳）	字深甫，號瑞南，浙江杭州錢塘人，工樂府，父名應舉，字雲卿。
徐允祿（生卒年不詳）	字汝廉，蘇州嘉定人。諸生，以經學為大師，抗言持論，有經世之術。
徐有貞（1407～1472）	初名珵，字元玉，號天全，蘇州吳縣人。宣德八年進士，正統中官侍講，言南遷事，見惡朝列，遂改今名。
徐渭（1521～1593）	字文長，一字文清，晚號清藤，浙江山陰人。諸生，天才超逸，詩文書畫皆工，知兵好奇計。
莫是龍（生卒年不詳）	字雲卿，後以字行，更字廷韓，號秋水，又號後明，松江華亭人，如忠子。十歲能文，長善書畫，皇甫汸、五世貞輩亟稱之，以貢生終。
祝允明（1461～1527）	字希哲，蘇州長洲人。生而枝指，故自號枝山，又號枝指生。為文多奇氣，尤工書法，名動海內。
孫慎行（1564～1635）	字開斯，號淇澳，常州武進人。萬曆二十三年進士，累權禮部右侍郎。熹宗時拜禮部尚書，以追論紅丸案，與廷臣意旨不合，謝病歸。
孫漢陽（生卒年不詳）	孫克宏，字允執，號雪居，松江華亭人，尚書承恩幼子。以廕授應天治中，權漢陽知府，被劾免歸。築精舍於東郊，輦奇石置庭除，環列鼎彝金石法書名畫，摩挲其中。掃榻待客，四方輻輳，稍挾片藝者，皆居停而推轂之，俾得所而後去。客退，就明窗淨几間，或臨古畫，或抄黑書，有挑以俗事及家人生產者，輒掩耳瞪目，若將浼焉。晚年書畫益精，年七十九，無疾而逝。

曹履吉（生卒年不詳）	字元甫，太平當塗人。萬曆四十四年進士，歷官光祿少卿，河南提學僉事。
屠隆（1542～1605）	字緯眞，一字長卿，浙江鄞縣人。舉萬曆五年進士，時召名士飲酒賦詩，縱遊九峰三泖而不廢吏事。遷禮部主事，罷歸。家貧，賣文爲活以終。
都穆（1459～1525）	字玄敬，蘇州吳縣人，邛子。弘治十二年進士，歷禮部郎中，加太僕少卿致仕。清修博學，爲時所重，雖老而爲學不倦。
陳白陽（1483～1544）	陳道復，名淳，後以字行，別字復甫，號白陽山人，蘇州長洲人。諸生，受業於文徵明，善書畫，尤工寫生。
陳師（生卒年不詳）	字思貞，浙江杭州錢塘人，嘉靖四十一年進士，歷官永昌知府。
陳繼儒（1558～1639）	字仲醇，號眉公，松江華亭人。諸生，隱居崑山之陽，後築室東佘山，杜門著書，工詩善文，書法蘇、米、兼能繪事，各重一時。
陳懿典（生卒年不詳）	字孟常，嘉興秀水人。萬曆八年進士，歷官春坊中允，假歸。崇禎初，起爲少詹事。
陸子傳（1511～1574）	陸師道，字子傳，號元洲，更號五湖，蘇州長洲人。嘉靖十七年進士，爲禮部主事，以養母告歸，時高其志操。游文徵明門，稱弟子。後復起，累官尚寶少卿。善詩文，工小楷古篆繪事，人謂徵明四絕，不減趙孟頫，而師道並傳之。
陸完（1458～1526）	字全卿，號水村，蘇州長洲人。成化二十三年進士，爲御史有聲，正德初，討寇平，進太子太保，兵部尚書。
陸深（1477～1544）	初名榮，字子淵，號儼山，松江上海人。弘治十八年進士，嘉靖中爲太常卿，兼侍讀，進詹事府詹事。少爲文章有名，工書，倣李邕、趙孟頫，賞鑑博雅，爲詞臣冠。
陸容（1436～1497）	字文量，號式齋，蘇州崑山人。成化二年進士，累遷浙江右參政，所至有政績，忤權貴罷歸卒。性至孝，嗜書籍。
黃淳父（1509～1574）	黃姬水，字淳父，蘇州吳縣人，省曾子。有文名，學書於祝允明，傳其筆法，工詩。
張丑（1577～1643）	初名謙德，字叔益，更字青父，號米庵，蘇州長洲人。晚好法書名畫，精於鑑古。
張大復（1554～1630）	字元長，蘇州崑山人。生三歲能以指畫腹作字，既長通漢唐以來經史詞章之學。
張采（生卒年不詳）	字受先，太倉人，崇禎元年進士。
張羽（生卒年不詳）	字來儀，後以字行，改字附鳳，潯陽人。從父宦江浙，居湖州。與高啓輩爲詩友，尤長於詩，畫師米友仁。
張鳳翼（1550～1636）	字伯起，蘇州長洲人。嘉靖四十三年舉人，好塡詞，嘗作《紅拂記》等傳奇，有聲於時。
張應文（生卒年不詳）	字茂實，蘇州嘉定人。監生，屢試不第，乃一意以古器書畫自娛，著《清祕藏》二卷，其子丑潤色之。
項元汴（1525～1590）	字子京，號墨林山人，浙江嘉興人。工繪事，精於鑑賞，其所藏法書名畫，極一時之盛，以天籟閣項墨林印記識之。明亡，清兵至嘉興，項氏累歲之藏，盡爲千夫長汪六水所掠。

項穆（生卒年不詳）	初名德枝，更名統，後改今名，字德統，號貞元，自號無稱子，元汴子。元汴鑑藏書畫，甲於一時。穆承其家學，耳濡目染，都無俗事，故於書法特工，因抒其心得，著《書法雅言》一卷。詩亦楚楚有清致，著有《貞元子詩革》。
葉盛（1420～1474）	字與中，蘇州崑山人。正統十年進士，授兵科給事中，累遷至吏部左侍郎。每見異書，雖殘編蠹簡，必依格繕寫，儲藏之目，爲卷止二萬餘，多奇秘者，亞於冊府。
馮夢禎（1546～1605）	字開之，嘉興秀水人。萬曆五年會試第一，累遷南京國子監祭酒，與諸生砥名節，尋中蜚語歸。
鄒孟陽（1574～1643）	鄒之嶧，字孟陽，杭州錢塘人。讀書好修，爲知名士，與李流芳善擅畫，有《西湖江南臥遊冊》凡三十餘幀，所至必携之以行。不事生產，老而貪困以死。
董份（1510～1595）	字用均，號潯陽山人，又號泌園，烏程人。嘉靖二十年進士，官至禮部尚書，兼翰林院學士。萬曆二十三年卒，年八十六，有《泌園集》。
董其昌（1556～1637）	字玄宰，號思白，松江華亭人。萬曆十七年進士，累官南京禮部尚書。天才俊逸，少負重名，書法超越諸、家，獨探神妙，其畫集宋元諸家之長。
董斯張（生卒年不詳）	字遐周，湖州烏程人。監生，少負才，泛覽百家，旁窮二氏。善病，喀喀嘔血，猶优枕書，年未四十而卒。撰《廣博物志》四十卷。
焦竑（1541～1620）	字弱侯，號澹園，應天江寧人。萬曆十七年以殿試第一人官翰林修撰。博極群書，善爲古文，典正馴雅，卓然名家。
趙宧光（生卒年不詳）	字凡夫，太倉人。少爲監生，折節讀書，尤精字學，獨創草象，撰《說文長箋》一百四卷、《說文六書長箋》七卷。饒於財，卜蔡吳郡寒山之麓，疏眾架壑，壜如圖畫。一時勝流，靡不造廬談讌。
劉珏（1410～1472）	字廷美，號完菴，蘇州長洲人。工書畫，居官多善政。
滕用亨（生卒年不詳）	初名權，字用衡，蘇州吳縣人。博學工文詞，尤精六書篆隸。永樂三年被薦，時年幾七十。召見試篆書，作麟鳳龜龍四大字以進，授翰林待詔，與修《永樂大典》，在官四年卒。
鄭介菴（生卒年不詳）	鄭文康字時父，號介菴，先世自開封徙崑山。正統十三年進士，觀政大理寺，親喪悲悼成疾，不復仕。家居枕藉經史，雖病不少休，爲詩文指物操觚，頃刻數千百言，稿成輒爲人持去。
瞿稼軒（1590～1650）	瞿式耜字起田，蘇州常熟人。萬曆四十四年進士，崇禎初擢戶科給事中，福王立，擢右僉都御史，桂王時，城破死。
顧元慶（1487～1565）	字大有，蘇州長洲人，家陽山大石下，學者稱曰大石先生。名其堂曰夷白，藏書萬卷，擇其善本刻之。
顧仲方（生卒年不詳）	正誼字仲方，松江華亭人。太學生，萬曆中，官中書舍人。工繪事，得梅道人黃子久精蘊，董其昌多師資焉。
顧潛（1471～1534）	字孔昭，號桴齋趙宧光，晚號西巖，蘇州崑山人。弘治九年進士，官至直隸提學御史。

附錄 II　由明人繪畫看文人之鑑賞活動

《鐵笛圖卷》

紙本（32.1×155.2）

　　吳偉（1459～1508）：字次翁、士英、魯夫，號小仙，湖北江夏（武昌）人。

　　「鐵笛圖」完成於成化二十年甲辰（1484），是吳偉二十六歲時的細筆人物畫風格。「鐵笛」所指的是元朝時號稱「鐵笛道人」的楊維禎（廉夫）。據說楊廉夫曾得長達二尺九寸的鐵笛，此笛所吹出之聲音堪稱絕世。在廉夫仕途不順而隱居鄉里時，其便日夜召歌童、舞女相隨，並以笛聲相伴。楊維禎不但為元朝著名的詩人、書法家與畫家，其放浪江湖的隱居行徑亦為時人所重。吳偉圖

繪此「鐵笛」道人的題材，不但在表現對古人清高風節的景仰；甚至以楊氏日夕以歌舞相隨的名士風流行徑，影射其與維禎相同的生活態度。圖中鐵笛道人近乎超脫凡塵的悠雅而閒定的氣質，和仕女以扇遮面含蓄的動作。

杜菫，《玩古圖》

杜菫（生卒年不詳）：本姓陸，後改姓杜。字懼南，號檉居、古狂，又自署青霞亭長。江蘇丹徒（今之鎮江）人，寓居南京及北京。詳細的生卒年史籍無可考，約活動於成化至弘治（1465～1505）年間。勤學經史及諸子集錄，雖稗官小說，無不涉及。

憲宗成化初年（約 1465），杜菫參加進士考未取，遂絕意功名，專力於詩文書畫。其為文奇古，作詩精確，通曉六書，尤善繪事。兼長山水、人物、草木、鳥獸各科。總其畫風，要在繼承宋代院畫的基礎上，復吸收元人筆墨，終爾形成精雅秀逸的一己面貌，並與同期之郭詡（1456～1528）、吳偉（1427～1508）、沈周（1427～1509）等大家，齊名畫壇。史傳上並強調杜菫與郭詡般狂怪之行徑，而記載其如傳統文人般具有文學之素養，及樂於仕途之心態，

似乎可見杜堇在當時普遍追求狂妄生活理想的世風下，其氣質與生活型態並未完全擺脫傳統禮教之束縛。

　　〈玩古圖〉一類的作品，就像紀錄片一樣反映著當時文人在生活中賞玩古物收藏的實況。杜堇〈玩古圖〉是存世諸多玩古圖中，品質最爲精良的一張。畫中以兩位文士爲主的鑑賞場面，是以庭園爲背景，所有的器物以及卷軸冊頁，全都沐浴在清新的空氣中，而微微蹙眉站在桌旁似乎是客人身份的男子，竟可以親手掀開一座青銅器上的蓋子──這與站在玻璃櫥窗前面，看著被恆溫恆濕器以及幽暗燈光維護的畫作及器物的現代觀眾。從杜堇〈玩古圖〉中可以推測的當時賞鑑方式，可能是就著一張大桌子，由類似畫面左下角的小僮，依照吩咐將古物逐一取出擺上，而閱畢的文物則可能由畫面右上角另一曲屏風的侍女收拾整理，準備歸回原位。

<div align="center">

杜堇，《梅下橫琴圖》

絹本（110.5×208.7）

</div>

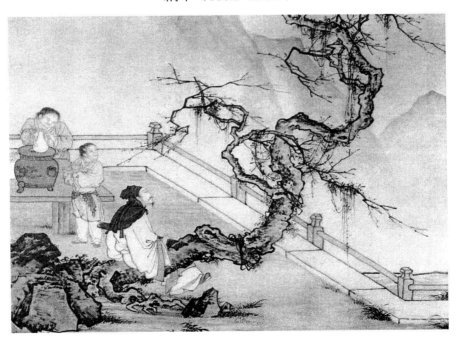

　　欄杆、人物精細而秀氣，加上邊角之構圖，以及觀梅、彈琴、玩古等文人雅興的題材。

謝環，《杏園雅集圖》

絹本（401×37）

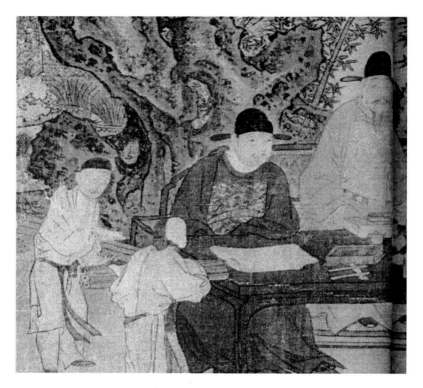

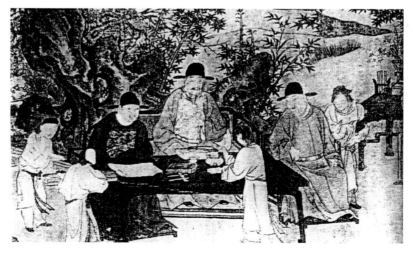

謝環（洪武至景泰年間）：字廷循，永嘉人。

　　此圖卷所繪之內容即是這群政要人物間集會之情景，而依人物觀畫、品賞珍玩之活動，可確定所畫爲文人雅集之內容。卷上雖無畫者謝環之簽款，但據卷後楊士奇之長跋記載，此圖卷乃謝環描繪當時十位關係良好的官員，於正統二年（1437）丁巳春 3 月，在楊榮之杏園裏雅集的情形。十位官員自卷右徐行而至者四人，由右至左依序爲畫家謝環本人、侍講學士泰和陳循、侍讀學士安成李時勉、左庶子吉水周述。中央傍杏花而坐者三人，右爲侍讀學士文江錢習禮、中爲少保楊溥，右爲少詹事臨川王英。卷左倚太湖石屏坐於桌側者三人，右爲少傅楊榮，中爲少詹事泰和王直及左側少師盧陵楊士奇。

　　若包括隨侍之童僕，此卷共包括二十四位人物。

　　畫家藉著人物從事觀畫、賞玩古董的文人雅興，以呈現當時宮廷裏普遍存在著的「玩古」、「復古」之風氣，並追求傳統以來文人雅集題材背後所蘊涵的鑑賞意境。

《歸去來辭圖》

馬軾,《稚子侯門》一段中加了屋內中的裝飾擺設,童子侍候飲食及親人相見的愉悅場面等。強調淵明乘舟徐徐靠岸而親人候門時的安靜氣氛。

馬軾(活動時間在 1426～1449):字敬瞻,嘉定(上海市)人。正統己巳(1449)年,因精於占候從徵廣東,授命爲欽天監刻漏博士(司天博士)。工詩文並善畫,畫山水宗法郭熙,與戴進、謝環(廷循)同擅畫名於京師,以「高古有法」爲後世所重。

　　李在,《臨清流而賦詩》一段童子磨墨侍候,而淵明執筆欲寫下觀賞鷺鷥給予其賦詩的靈感,三者間呈現出緊密的關係,畫家表現隱逸思想及文人品味。

　　東晉高士陶淵明的〈歸去來辭〉,內容抒發詩人因不容於現世而興起歸去之意,描寫歸去後盡情徜徉大自然與親情的愜意生活,並肯定自我委心任性的生命選擇,不再隨波逐流、違己惶惑,安享樂其天命的恬適生活。

　　此賦作成以來,不僅是歷代文人所傾心愛好的文學作品,亦是許多畫家所樂於表現的畫題。文人們無不嚮往淵明離俗優美的隱逸生活,更仰慕詩人質性自然的高潔品格。中國文人對淵明的追慕愛戴至北宋末年達到高峰,當時文化圈留下大量追懷淵明的文學與藝術作品。其中不僅有宋代第一文學大家蘇軾的許多和陶詩,更有宋代最偉大的文人畫家李公麟的〈歸去來辭〉圖卷。此卷將詩文分為數段,依序繪出賦中所描寫之田園生活。其對淵明詩意高超的表現與詮釋,極受時人稱揚,在當代及後世都有大量的臨摹作品傳世,影響後世甚深。

　　此長卷原由馬軾五幅、李在三幅及夏芷一幅合裝而成,描寫的是東晉陶潛「歸去來兮辭」的內容。馬軾所繪的「問征夫以前路」、「稚子候門」、「農人告余以春及」、「舟遙遙以輕颺」、「懷良辰以孤往」五幅中,後兩幅現已散佚,由清初畫家補畫附入。李在的三幅為「雲無心以出岫」、「撫孤松而盤桓」、「臨清流而賦詩」。夏芷的一幅為「或棹孤舟」。故現存於世的明人所繪者,僅七幅。

　　如此畫詩人由童子侍立，閒坐壁岸，遙望遠方山間升起之白雲與飛還的鳥群，沉浸在物我相忘的美景之中，觀者亦爲之心醉。在風格上，本圖三位畫家皆師明初浙派大家戴進風格，遙追南宋宮廷畫院所崇尚的馬夏畫風，不同於公麟鎔鑄前代大師風格所自成一家者。在部份構圖上，則繼公麟之後又一次創造性地表現出詩文所欲傳達之意境。

<h2 style="text-align:center">周臣，《香山九老圖》</h2>

<p style="text-align:center">絹本（89×177）</p>

　　周臣：明代中期的著名職業畫家。他生活在成化至嘉靖年間，字舜卿，號東村，吳（今蘇州）人，生年不詳，卒於明世宗嘉靖14年（即1535年）。擅長畫人物和山水，畫法嚴整工細。

　　圖中山林間，二文士立於峭石上眺望遠處；石壁左側三位賢士圍坐桌旁正在聆賞另一老者之琴音，後二人行經坡徑往前來；而右方山徑間一人攜童

順坡而下，似乎欲穿越峭壁溪泉，趕赴平坡參加雅集盛會。此圖描繪的是以
唐朝詩人白居易為首的九位耄耋老者，隱居香山而經常宴游集會的「香山九
老」歷史故實。此圖成為一幅具有「仿古」內涵，希望喚起觀者思古幽情的
仙境文人集會圖。

<h2 style="text-align:center">戴進，《南屏雅集圖》</h2>

<p style="text-align:center">絹本（161×33）</p>

　　戴進（西元 1388～1462 年），字文進，號靜庵，又號玉泉山人，浙江錢
塘（今杭州）人。據說他早年隨著當地畫家學畫，以擅畫山水、人物而知名。
宣德年間，推薦入宮廷供職，由於畫藝超群，享譽王公貴卿之間。不過，後
來受到同僚的嫉妒與排擠，不得重用，悵然南歸。放歸後，在杭州仍然繼續
作畫，從學者甚眾，對當時畫壇影響甚巨，後世稱其為浙派之祖。

　　浙派為明代重要的畫派之一，有其形成的特殊歷史背景。南宋遷都臨安
（今浙江杭州），浙江一帶文化、經濟更趨繁盛，進而獨步全國。當時的宮廷
畫家馬遠、夏珪者流，特擅抒情山水，深受時人的推崇與喜好。南宋滅亡後，
宮廷繪畫風格繼續在江浙一帶的職業畫家間流傳。到了明代，便形成了以南
宋院畫體系為宗，又以粗獷豪放筆墨見稱的「浙派」。

　　此圖卷前首有戴進題文，是其傳世作品中，唯一帶有年款而且有長文題識的作品。據此文中所述知其創作年代為天順四年（1460），距戴進死前兩年。此時戴進已隱於家鄉多年，這幅畫正是和鄉間故老聚會時受友人莫琚（季珍）囑託的即興創作。畫中描寫的是元朝名士楊維禎春日偕友攜妓游西湖，而在南屏山下莫景行（莫昌，武林人，擅長隸書）的山莊宴飲酬唱時的情景。

　　卷首以文人坐於扁舟上泛遊江面展開序幕，隨之為柳塘江天的景緻，反映了西湖美麗的風貌。虛渺之水域後便是一段人工造景的山石流泉，於園林內則有廳堂、石桌及蒼鬱盤屈的老松，此即莫景行的山莊。在莊內有十二位文人雅士、一位名媛及四位童僕，文人或相向閒談、或舉杯品茗、或展卷觀畫、或圍觀女媛賦詩，可見畫家試圖追摹當時文人聚會的情景。

朱端，《松院閑吟圖》

絹本（124.3×230）

　　朱端：字克正，號一樵，浙江海鹽人。年少時因家貧，而以漁樵爲業。後亦因畫而入仕畫院。在明朝中、晚期的正德宮中以畫士直仁智殿，深受正德皇帝之寵幸，曾獲贈「欽賜一樵圖書」之印。

　　《松院閑吟圖》以此中軸線爲基準，右側一宅院之亭閣中坐文士與侍女，兩人均流露著閒適優雅之情。而右側前景有一文士策杖攜童行經灞橋，後景處則有一騎馬文人攜眾多僮僕通過山區，形成一段較爲人跡繁密的區域。畫家刻意突現閑吟。

李日華，《竹林水色圖》

絹本（26.4×29.5）

　　李日華（1565～1635）明文學家，字君實，浙江嘉興人。萬曆進士，官至太僕寺少卿。能書畫，並善於鑑別。所作筆記，內容亦多評論書畫，筆調清雋，富有小品意致。

杜瓊，《南村別墅十景圖》

　　杜瓊（西元 1396～1474 年），字用嘉，號東原耕者、鹿冠道人。江蘇蘇州人，經學淵博，善詩文，山水還宗董源，近法王蒙，多用乾筆皴擦，淡墨烘染，風格秀拔遒麗，開吳門派的先聲。亦工人物。私□淵孝。著有《東原集》、《紀善錄》、《耕餘雜錄》等。

　　此冊為依據陶宗儀撰《南村另墅十景詠》景而圖寫，分別為：竹主居、蕉園、來青軒、拂鏡亭、羅姑洞、蓼花庵、鶴台、魚隱、贏室計十幅。

　　別墅主人陶宗儀是元末明初頗有聲望的文學家、史學家，著作甚富，安貧自甘，不慕利祿，人稱南村先生。杜複為陶宗儀的徒學弟子，特繪此別墅圖冊，「以志不忘」。此選羅姑洞、鶴台兩幅。

　　藝術手法樸素自然，筆墨技法，較多吸收了黃公望、王蒙的長處。皴染縝密松秀，墨韻滋潤蒼茫，設色清淡明澈，具有文人畫儒含蓄的特徵。圖冊前有明周鼎篆書題引首"南村別墅"，冊後有作者在正統癸亥（1443）補錄陶宗儀《南村別墅十景詠》言辭題跋。接後，有明吳寬、楊循吉、文壁、周嘉冑、朱泰禎、李日華、陳繼儒、董其昌、王鐸等人題識，清費含慈觀款。

崔子忠《杏園送客圖》
絹本（153.7×52.4）

戴進，《南屏雅集圖》

絹本（161×33）

　　此圖卷前首有戴進題文，是其傳世作品中，唯一帶有年款而且有長文題識的作品。據此文中所述知其創作年代爲天順四年（1460），距戴進死前兩年。此時戴進已隱於家鄉多年，這幅畫正是和鄉間故老聚會時受友人莫琚（季珍）囑托的即興創作。畫中描寫的是元朝名士楊維禎春日偕友携妓游西湖，而在南屏山下莫景行（莫昌，武林人，擅長隸書）的山莊宴飲酬唱時的情景。

　　卷首以文人坐於扁舟上泛遊江面展開序幕，隨之爲柳塘江天的景緻，反映了西湖美麗的風貌。虛渺之水域後便是一段人工造景的山石流泉，於園林內則有廳堂、石桌及蒼鬱盤屈的老松，此即莫景行的山莊。在莊內有十二位文人雅士、一位名媛及四位童僕，文人或相向閒談、或舉杯品茗、或展卷觀畫、或圍觀女媛賦詩，可見畫家試圖追摹當時文人聚會的情景。

（資料來源：中華五千年文物集刊）

附錄Ⅲ　明代文人收藏品價格舉隅

（以項元汴書畫收藏價格表為例）

年　代	作　者	作品名稱	購　價
晉	王羲之	瞻近帖卷	2000 兩銀
唐	懷　素	自敘帖	1000 兩銀
唐	馮承素	摹蘭亭卷	550 兩銀
宋	定　武	蘭亭詩序	420 兩銀
明	王　寵	離騷并太史公贊	20 兩銀
宋	石延年	古松詩	15 兩銀
宋		四賢尺牘	6 兩銀
晉	王羲之	此事帖	300 兩銀
明	仇　英	漢宮春曉	200 兩銀
宋	趙孟堅	墨蘭圖	120 兩銀
宋	黃　荃	柳塘聚禽	80 兩銀
元	趙孟頫	膌圖	50 兩銀
唐	尉遲乙僧	蓋天王圖卷	40 兩銀
宋	錢　選	梨花圖卷	10 兩銀
明	文徵明	袁安臥雪	16 兩銀
明	唐　寅	嵩山十景冊	24 兩銀
宋	王安石	楞嚴經要旨	30 兩銀
宋	王岩叟	書法手帖	5 兩銀

（資料來源：姚高悟編著，《書畫收藏與投資》，武漢：湖北人民出版社，1998 年）